西泠學堂專用教材　總主編　陳振濂

篆刻入門

林墨子　編著

中華書局　集古齋

U0063871

總　序

　　香港西泠學堂自創辦以來，教學上以傳統的書法、中國畫、篆刻藝術為核心，弘揚百年名社西泠印社提倡詩書畫印一體的宗旨；又因為與香港聯合出版集團結成緊密型辦學「聯合體」，集團旗下擁有兩個同樣歷史悠久的傳統文化老字號，在專業推廣上擁有別家無法比擬的立體綜合優勢：一是有香港中華書局這樣的文史出版老品牌優勢，二是有香港集古齋這樣的藝術品經營老品牌優勢；再加上西泠印社崇尚古典的「詩書畫印綜合（兼能）」與「重振金石學」方面的專業優勢，共同整合到新創的西泠學堂這個載體，遂使得中國幾千年詩畫傳統，在商業化程度極高的香港社會，有了一個很好的聚焦平台。這樣的機遇，有賴於國家總體上的文化政策大格局；也有賴於香港聯合出版集團、香港中華書局、集古齋同仁團隊上下的強大合力，和西泠印社百年以來致力於傳播中國文化始終不渝的堅定努力。幾千年悠久的文明燦爛，正是靠一代接着一代的志士仁人所擁有的文化自信，文脈嬗遞，筋脈相連，承前啟後，推陳出新。作為主體的兩家之所以能取得共識，努力推動創辦西泠學堂，並以之來推動中國書畫篆刻藝術（它背後是偉大的中華文明）在海外的健康傳播與交流發展，所致力的正是這樣一個目標。

　　在這個宏大命題背後，其實包含了必須回應的三個難點。

一、知識模型——古典背景

　　西泠學堂立足於中國古代承傳五千年的詩書畫印傳統，它是非常「國學」的，或者說是「國藝」的。這就決定了選擇在西泠學堂學習的學子們，必須要在中國文化這個根本上下功夫。詩書畫印本來只是一「藝」，了解筆墨技巧、掌握形式呈現，能畫好畫寫好書法刻好印章，就足以完成學業。現在很多書畫學塾或專門美術學校，也都是這樣的學習標準。但正因我們的主辦方，是西泠印社、是中華書局、是集古齋，它們無論哪個品牌，作為傳統文化堅強堡壘都持續了一百多年，至少也有六十年一甲子之久，都是在近代「西學東漸」時髦大潮中極有文化主見和定力的逆行者。因此，西泠學堂推行詩書畫印課程，至少不必以西方藝術史與現代派抽象派藝術或觀念行為藝術為主導。正相反，我們希望在商業化程度很高的香港澳門等地，反過來推動本已不無寂寞孤獨的中國傳統藝術的弘揚光大，以技藝學習來「技進乎道」，進而融為中華文明的教化，潤物細無聲，致廣大盡精微。更以主辦方的香港中華書局為文史類學術出版的最大淵藪，出版各種經史子集古典詩文之書汗牛充棟，唾手可得，近水樓台，正足以取來滋養書畫篆刻的學習者，從而以中國學問、中國技藝、中國思維的養成，浸潤自己有價值的一生。

二、知識應用 —— 海外視角

西泠學堂的開設，主要是為了滿足境外和海外的中國傳統文藝的學習和傳播的需求。這意味着它不能套用內地各大美術學院或一般社會教學培訓機構的現成經驗。在內地的美術愛好者和初入門者，一旦因喜愛而投入，對許多知識技巧規則的認知和接受，是天經地義順理成章的當然之事。有大量印刷精美的畫冊字帖印譜環繞左右；又有各層級的藝術社團組織或相應羣體，在不斷推進展覽創作觀摩活動；甚至還可以有穩定的師承與從藝同門即「朋友圈」；但在境外的香港澳門，商業社會高度發達，導致文化比重降低而走向邊緣化，尤其是相比於西方現代藝術挾外來之勢的中國傳統藝術，更是面臨長期的尷尬。因此，我們西泠學堂希望能以此為契機，尋找直接面向海外的、針對詩書畫印傳統藝術進行教學的新視角新方法新理念。如果有可能，經過若干年努力，在保存傳統精粹的同時，又使境外海外域外的書畫篆刻教學能與中土的已有模式拉開距離，形成獨立體系 —— 隨着西泠學堂在海外的不斷拓展，在中國港澳地區、在東南亞、在日本、在歐洲如法德、在美國，這樣的需求只會愈來愈大。從根本上說：中國書畫篆刻藝術的走向世界和作為「中國文化走出去」的一環，西泠學堂必然會擁有自己的使命和歷史責任；因為這本來就是清末民初我們第一代西泠印社社員們連結日本和朝鮮半島文化藝術的優良傳統。既如此，香港西泠學堂依託香港中華書局出版優勢、針對海外的獨立的書畫篆刻教材編輯出版，就是十分必要而且水到渠成的了。

對中國書畫篆刻藝術走向海外，西泠學堂應該有自己的初心與使命擔當。教材的推出，正是基於這一最重要的認識。

三、知識體載 —— 教學立場

西泠學堂是學堂，以學為宗。這句話的反面意思是，它不是展覽創作，也不是理論研究。展覽創作交流，有香港集古齋；理論研究出版，有香港中華書局。而西泠學堂就是教學、傳授、薪火相傳，澤被天下，重塑文明正脈。尤其是在域外的傳統文化日趨孤獨，為社會所冷落之際，更迫切需要我們的堅守，一燈孤懸香火不滅。王陽明曾有言：「所謂布道者，必視天下若赤子，方能成功。」赤子者，喻學習詩書畫印者可能是零基礎，從藝術的「牙牙學語」一窮二白開始。因此，教學者要有足夠的耐心不厭其煩。而教材的編寫，則是把教學內容和要求秩序化。對一個著名書畫篆刻家而言，最終的作品完成就是結果。至於怎麼完成的過程，可以忽略而毋須煩言；但對一個西泠學堂的教師而言，他必須要把已完成畫面的每一個環節和每一個細節像剝筍一樣層層剝開，把要領和精髓分拆給學員看。在課堂裏呈現出來的知識（技巧）

形態，不應該是含糊籠統的，而必須是精確的和有條不紊的。尤其是凝聚成教材，更要有相當的穩定性和權威性。它肯定不是一個個孤立的知識點或技法要領教條，它是經過條分縷析之後、形成次序分明的知識（技巧）系統。換言之，課堂裏教授的知識，不應該是教師隨心所欲僅從一部《中國書畫篆刻大辭典》裏任意提取的孤立辭條內容；而應該是每一個教學程序中不可或缺的知識（技巧）邏輯點——課題的分解、課期的分解、課程的分解、課時的分解，一切都「盡在囊中」。教師依此而教，學生也可以依此來檢驗自己的學習效果甚至教師的教學水平。我們想推出的，正是這樣的教材。

西泠學堂是一個新生事物。「天下第一社」西泠印社本身並不是專業教學機構而是一個充分國際化了的藝術社團。但它有持續五六代的承傳，由它提出理念與方向，定位必高，品質必精。而香港中華書局和集古齋則是出版和藝術創作展覽的名牌重鎮。它們對於在專業院校教學以外的社會教學方面，以其雄厚的實力，又有西泠諸賢的融匯支撐，完全可以另闢蹊徑、獨樹一幟。但正因為是社會辦學，也有可能在初期面臨培養目標不夠明確、教學方式不夠規範的問題。如是，則一套「硬核」的教材，正是我們所急盼的。亦即是說，西泠學堂模式要走向五湖四海，今後還要代表中國文明和文化走向七大洲四大洋，為長久計，書法、中國畫、篆刻的教材建設是當務之急，是健康有序辦學的必要條件。

一是要編創完整成系統的有權威性的教材，二是要延請到能使用這些教材的優秀教師。教材要提供基本的「知識盤」：一個領域，有哪些常識和重要的知識點？以甚麼樣的體系展開？它的出發點和推進程序有甚麼環環相扣的因果邏輯關係？在這個物質基礎上，教師在教學現場時又需要有怎樣的隨機活用又輕重詳略有序的調節掌控？所有這些，都是我們西泠學堂今天已經面臨的嚴竣挑戰也必然是今後若干年發展的必然挑戰。

借助於香港中華書局的出版業務優勢，感謝趙東曉總經理的宏大構想、堅毅決心和專注熱情的投入，我們共同策劃了西泠學堂專用的系列藝術教材。共分為中國畫、書法、篆刻三個系列，陸續編輯出版。在今後，一套面向海外的、體系嚴整又講究科學性的中國傳統書畫篆刻藝術教材系列，將是我們最重要的工作目標和學術目標，它的水平，將會決定、影響、提升西泠學堂的整體教學水平。

陳振濂

2020 年 2 月 22 日於孤山西泠印社

目錄

篆刻藝術源流——印章的起源與發展

中國印章發軔於先秦，距今三千多年歷史。其間有兩座具有里程碑式的高峯，一個是先秦戰漢到魏晉南北朝時期的青銅印章；一個是元明清以來文人藝術家參與篆刻的流派印章體系。篆刻學是元明以後才逐步形成發展起來的，關於璽印起源問題的探討，近幾十年成為印學研究的熱點之一。

近代學者羅福頤先生在論及印章的發生年代時認為，歷來考古發掘中只在戰國時期墓葬中有璽印發現，而在商、周的古遺跡及墓葬中均未發現有實物可以證明印章起源早於戰國時期。但是從戰國古璽印的實物中考察，它的製作工藝已相當成熟而有體系了，因此可以推測在春秋時期應該早有印章存在了。沙孟海先生也認為，雖然目前還沒有發現出土可靠的春秋時代的璽印，但就當時的社會經濟發展狀況以及文獻資料記載來看應該是有璽印的存在。

金石學家于省吾在《雙劍誃古器物圖錄》中收錄了三件古銅璽（右圖），傳是二十世紀三十年代北平某一藏家收藏的殷商時期的璽印，據說出土於安陽，是中國目前所能見到的最早的印章實物，目前一方下落不明，其餘兩方現藏於台北故宮博物院。

二十世紀五十年代在中國安陽殷墟發現了一個商代印陶，由於年代久遠，整個印陶只剩下原來的三分之二，經考察，距今約有三千二百多年的歷史。此印陶是當時專用的「範」，按壓於陶壁內側入窯燒製而成的。該印陶中間的字非常像金文「從」字，不很規則的邊框，與後來的古璽非常相似。印學家認為從溯源的某種意義上講這種按壓的「印範」就是印章產生的最初形態了。另外，1998 年，殷墟新發掘出土一枚銅璽，就其形制與過去爭論不休的三方殷墟古璽基本一致，從考古學的地層關係判斷，可以確定其最晚也在商代晚期。綜合以上的論據，關於印章的起源大致可以認定在殷商時期。

印章的起源與社會經濟有密切的關係。春秋戰國時期奴隸制走向衰落，社會向前發展，國家政權之間政事日多，戰爭頻繁，經濟貿易也日益增多，印章就作為一種象徵權力和憑信的證物而被廣泛使用。其用法有兩種：一是佩戴在身，證明時務、身份，如同今天的印章一樣；二是作封口用，近代所發現的「封泥」，就是古代印章用作檢驗憑信的遺跡。

商代青銅鼻鈕

單或釋瞿甲

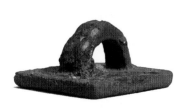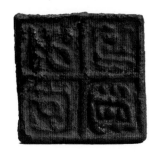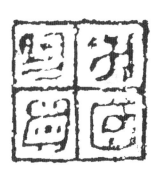

奇文鈢或釋口口子互

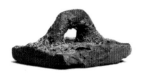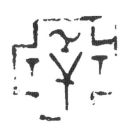

隼鈢或釋亞禽氏

辛亞鳥觶銘文拓片

在古代文獻資料中最早提到有關「璽」的說法是在《周禮·地官》一書中。「司布」條有「凡通貨賄，以璽節出入之」，「掌節」條有「貨賄用璽節」。這裏提及的「璽」都是與交換信物的經濟特徵相聯繫在一起，也反映了當時在貨物貿易中已經使用印章作為持信與認證。所以說印章最初的起源是由於社會經濟生活的發展，商品經濟的日益繁榮和社會交往憑證信用的需要等諸多因素逐漸形成的。自春秋戰國至秦以前，印章都稱作「鉨」（即「璽」）。秦始皇統一六國以後，規定「璽」為皇帝天子所獨用，大臣以下的官員或私人用印都應稱作「印」。

目前考古發現的甲骨文、金文都有「印」字，但它是「抑」字的初文，不是印章的「印」字。《說文》曰：「印，執政所持信也，從爪從卪」段玉裁注云：「凡有官守者，皆曰執政，其所持之信曰印」。故當時之印常以為佩飾，作徵信之用。其印文之內容，或帶官階，或帶有官府各級機構之名稱，或為私人姓名字號，並由此而分出官鉨和私鉨兩大類。這在戰國時期已經形成基本格局，後世所謂的戰國鉨就是戰國時期各國鉨印的總稱。

《說文解字》「抑」與「印」對比

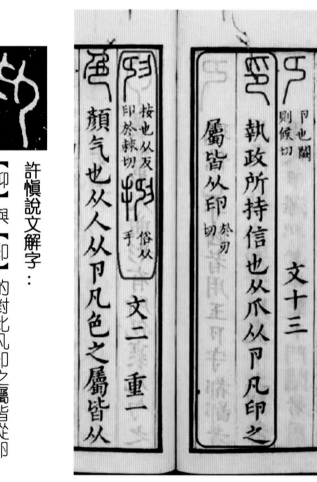

許慎說文解字：
【抑】與【印】的對比凡印之屬皆從印

　　戰國時期，印章開始大量出現，作為社會生活中交往憑信的使用是社會發展的需要。戰國古鉨以銅質為主，製作方式有鑄造和鑿製二種。形制大小不一，有官、私印之分。一般官印多為二三厘米見方，也有個例：如「日庚都萃車馬」有七厘米見方；私印稍小，多為一二厘米見方。在形制上除以方形為基本形外，有長方形、扁方形、圓形、菱形、三角形、心形等多種樣式。

戰國古鉨

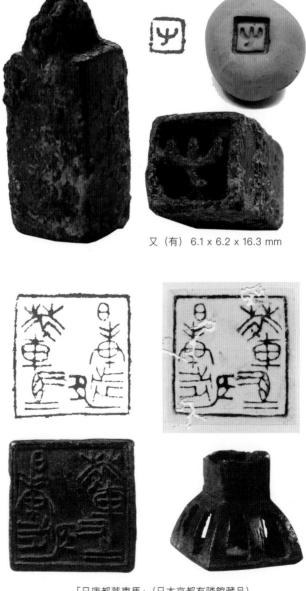

又（有）6.1 x 6.2 x 16.3 mm

「日庚都萃車馬」（日本京都有隣館藏品）

67.1 x 67.3 mm

　　秦代官印多鑿刻成陰文，尚未見有陽文印。書體為秦小篆，類秦權量上的文字。秦印在風格上無古鉥之奇崛多姿，又不似漢印文字之方正渾厚，體勢略圓，篆形端莊富自然變化。印制有一定的規定，根據官階大小略有差異，趨於規範，結構以「田」字格、「日」字格為主要特徵。字多用摹印篆，方正平直、渾厚古樸。而秦代私印則沒有固定標準，印文風格與製作手段也較為豐富多樣。同時，在秦代私印中還採用了玉、石等非金屬質地的印材。因秦統一的時間較短，這種形式的印章在較短的時期中發生、發展，並逐漸被其他風格所替代。

　　漢代印章種類繁多，內容廣泛，它所取得的成就是歷史上最為光輝燦爛的，成為千百年來學習印章的典範。漢代官印作為統治階層權力的象徵已經形成了一套相當完善的體系，從名稱、質料、鈕式、綬色都已有嚴格的界定並形成制度。漢代官印一般為方形，約 2.5 公分見方，以四字為多，也有五六字者。印以鑄造為主，也有部分武官和頒授少數民族首領的印章用鑿製。漢代私印內容豐富，出現了文字兼有圖案的四靈印、朱白相間印以及鳥蟲篆印。不僅印面形式多姿多彩，印鈕也有幾十種。漢私印的材質以銅為主，也有銀、玉、瑪瑙等質地，還有一類滑石印則專用於殉葬，另外還有宗教印、烙馬印、烙陶印、烙木印、烙漆印等。

秦官印

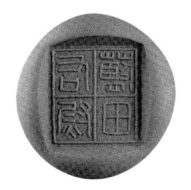

藍田右尉（洛泉軒藏品）22.9 x 24.5 x 13.0 mm

漢官印

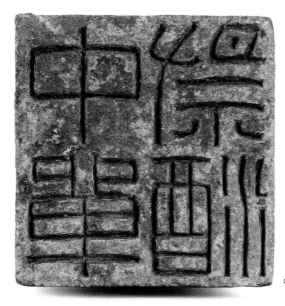

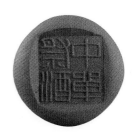

中單祭酒（逸雅齋藏品）24.1 x 24.7 x 24 mm

　　魏晉南北朝時期的印章因沿襲漢代舊制，樣式差異不大。由於政權更迭頻繁，在這樣一種動盪無序的社會環境中，印章的製作工藝日漸粗率，印風也不如漢印淳厚精美。官印形制逐漸增大，朱文官印也大量出現，入印文字也有脫離規範、不合六書之例。魏晉南北朝時期的私印已相當普及，逐漸流行諸如兩面印、子母印等一些新的形式，一些雜書體、花體及不規範的美術字都運用到印文中去，並出現了鎏鍍金印、鎏鍍銀印等新的裝飾手法。魏晉南北朝時期對篆書的諳熟程度明顯下降，是導致官私印章在這一時期走向衰退的主要因素。另一方面由於原先通用的書寫材料竹木簡已逐步被紙、絹等實用便利的物品所替代，更使得封泥逐步被印色所取代。由此，印章制度和用途發生了一場深刻的變革。

　　隋唐五代宋金時期的印章，與秦漢入印文字相去甚遠；特別是官印相對較為刻板、僵化，這一時期的官印多為朱文印，印面普遍較大，印邊加寬，而文字多屈曲盤繞，線條迂迴曲折，填滿整個印面，世稱「九疊文」。唐宋時期私印的內容已不僅僅局限於姓名、吉語、圖像等，其內容和用途等範圍更為擴大，印章的性質已發生了變化，出現了閒章，文人逐漸參與到印章的製作與審美中去，促進了中國文人印的萌發，使印章從實用品開始向藝術品發展邁開了第一步。

魏晉官印

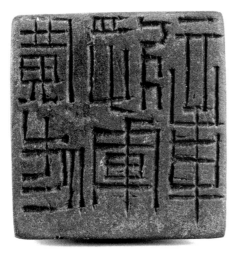
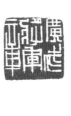
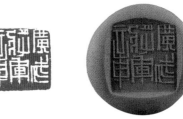

廣武將軍章（澹然居藏品）20.6 x 20.9 x 25 mm

隋官印	唐官印	五代官印

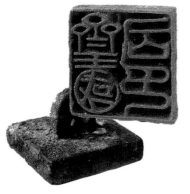

左司武印 連匣　　　　　齊王國司印（上博藏品）　　　　立馬第四都記 連匣（珍秦齋藏）

宋官印　　　　　　　　　　　金官印

樂安逢堯私記（上博藏品）

行元帥府之印（上博藏品）九疊篆

　　從唐開始，印章開始應用於書畫鑒藏，在文人士大夫羣體中，齋館印、別號印、鑒藏印隨
之蓬勃興起。到了宋代，文人畫的盛行與發展，為文人印的萌生奠定了基礎。宋代印章除姓名
印外，閒章大大發展，注重刻印主體的藝術追求和印章本身的藝術美感，印章開始與書畫相結
合，成為一個有機的整體。世傳米芾所用之印由其親自鐫刻，雖然尚未有確鑿史料證明文人刻
印始於米芾，但我們可以認為真正意義上的文人「篆刻史」應始於宋代。

　　元代文人對古印的喜好程度已大大超過唐宋，在印章的審美觀上也表現為一種強烈的崇
古、尊古、復古的意識，在以趙孟頫為領袖的文人羣體中，這種復古意識在印章製作工藝上則
表現為一種唯美主義的創作思路。趙孟頫所用的朱文印繼承了唐宋印的藝術手法，用小篆入印
形成了一種「元朱文」印風，並逐漸成為一種流派開始發展。

米芾用印

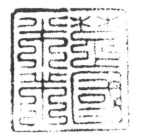

楚國米芾

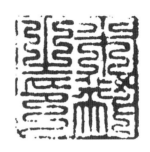

米黻之印

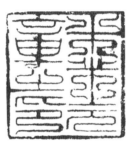

米芾元章之印

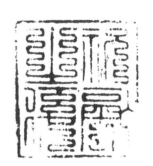

祝融之後

趙孟頫用印

趙

松雪齋

趙氏書印

　　白文印以吾丘衍和王冕為代表，他們受到復古主義思潮的影響，所作均為比較典型的仿漢印風格的印章。而且，王冕是首先注意到可以用石材治印的文人。自此，為文人自篆自刻提供了極大的發展空間。元代官印大致承襲唐宋舊制，印面更大，印邊更寬，印文屈曲盤疊比前代更甚，可以說走向了一種極致。在民間，則出現了大量的花押印，世稱「元押」。元押印就是以花押式樣刻成印章以代憑信畫押。元押一般為朱文，形式不一，大多為長方形，上一字為楷書姓氏而下為花押，也有少數用蒙古文等少數民族文字或全用花押者。雖然元押在文字表現功能上有所減弱，但它們獨特的處理方式將文字與圖案有機結合、交融統一，形成了形式完美、異樣別致的印面效果。元代末年，畫家王冕和朱珪為代表的文人篆刻家，開始了自篆自刻的創作實踐，從他們的印作中體現出了古雅、樸厚的精神，這也為明代篆刻藝術流派的興起和篆刻理論的發展奠定了基礎。進入明代以後，官印日趨刻板，幾乎沒有甚麼藝術價值，而文人印逐步發展。從一開始的文人布篆寫篆、工匠刻製，發展到文人自篆自刻，逐漸興盛起來，形成了以風格為歸屬的三橋派、雪漁派等流派，或以地域為名的皖派、浙派等篆刻羣體，從而使篆刻藝術在短時間內壯大發展，形成了流派紛呈的多元格局，一直延續至今，形成了百花齊放、百家爭鳴的欣欣向榮局面。

元押

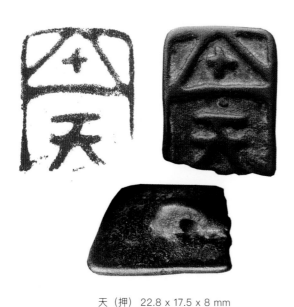

天（押） 22.8 x 17.5 x 8 mm

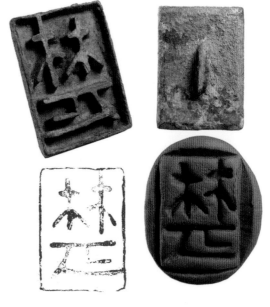

林（押） 40 x 30 x 10 mm

第一章
篆刻工具與石材

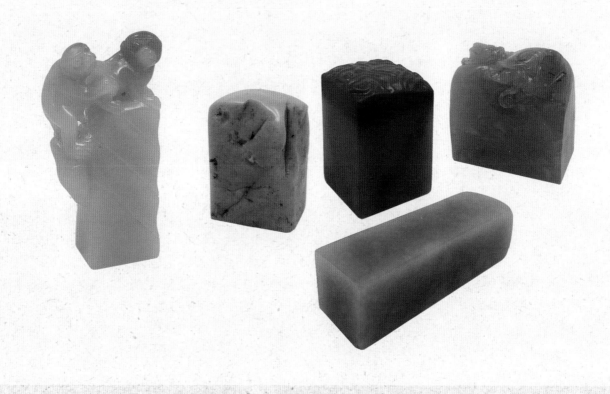

第一節 篆印工具

如何選用篆刻工具？古人言：「工欲善其事，必先利其器。」這是做好每件事，學好每一門手藝都不可或缺的前提，篆刻藝術也不能例外。

篆刻常備工具主要有篆刻刀、筆、墨、硯、鋼砂板、印刷子、小鏡子、印床、棕帚、拓包、印規、印泥、印筋、連史紙等。

 篆刻刀

篆刻刀即印刀，它是篆刻中最主要的工具，如同書法中的毛筆，大小種類繁多，而不同大小、平斜的篆刻刀往往就會直接影響到印面的效果。而且，不同的人也會有不同的使用習慣，因此選擇篆刻刀時是可以根據自己的需要而定，選擇一把好的篆刻刀要注意以下幾個方面：

1. 刻刀是篆刻的主要工具，一般是平口刀。它的粗細、長短、份量及刀角的大小、平斜，都將直接影響到刻印的效果。

2. 小小一把篆刻刀是很講究的，印刀刀口的利和鈍直接決定線條的力度。薄刃線條易光滑，但缺乏含蓄之韌勁；開刃太厚則刻出的線條生澀易碎，往往缺少爽利的感覺。這其實跟選擇毛筆是一樣的，狼毫、羊毫、兼毫等都會影響書寫的表現能力，熟練掌握選用刀具的性能就會得心應手。

3. 初學者一般只需備一把刀桿長約 15 厘米左右，平口刀刀口兩角 90 度，刀口面煩角在 15 度至 45 度之間，刀面 3 毫米左右寬即可。刀桿的粗細與輕重、厚薄慢慢會在使用中適應。刀桿粗重者，墜力大，有助力，但過重運刀則欠靈活；刀桿太輕，則不易執運，不易發力；刀桿如若過長，刻運時擺動大，影響運刀時的穩定性和準確性；若過短，執運不方便，也不易着力。

4. 現在還有造型奇特的各式刻刀，有的刀尾呈鈎形、錐形均很危險，一不小心容易傷到自己，而使用上遠沒有傳統篆刻刀好用。

 筆、墨、硯

筆、墨、硯是臨摹、寫印稿及拓款時必備的三樣物品。

1. 毛筆：通常應準備兩三支，狼毫羊毫小楷各一支，用於摹印、寫稿、反書上石等，兼毫羊毫長穎各一支，用於印稿設計、書寫篆書筆意時用。

2. 墨：準備油煙墨一錠或較好的書畫墨汁一瓶，墨色要濃黑。

3. 硯：準備一帶蓋的小圓硯即可，但硯面需細平潤澤發墨，平時保持硯的清潔，用後應洗淨，如留存剩墨，覆印上石時容易滲墨，尤其在拓邊款時，若硯台有污漬，邊款的字口往往會不清晰。

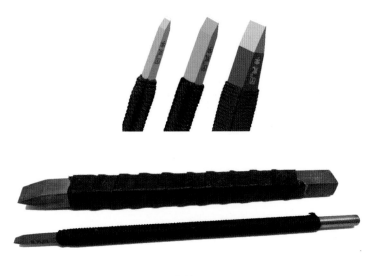

篆刻刀

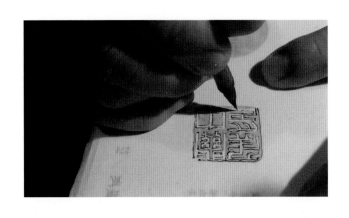

筆、墨、硯

 鋼砂板、印刷子、小鏡子、篆書字典

　　鋼砂板、印刷子、小鏡子是磨印石、勾摹改稿及清除印屑的工具。另外，要準備查檢篆書的專業工具書或下載電子字典 APP 應用程序。

1. 鋼砂板：刻印前需要先把印石磨規整。如何磨平印石四面不起弧角同樣需要技巧。推薦使用鋼砂板水磨，這樣粉塵才不會到處飛揚。準備 600# 和 1200# 一粗一細兩張，尺寸 20 厘米見方的最好。打磨時先用 600# 粗板，磨平後再用 1200# 細磨。

2. 印刷子：一般可選用牙刷，用來清除石屑，刷滌印面。在刻印的過程中和鈐印之前都會經常使用，用來清除印章縫隙中的石屑與污垢，防止石屑混入印泥而影響印泥的使用壽命。

3. 小鏡子：玻璃小鏡子一面，主要用於檢查反寫印面上文字的書寫筆意及排布準確性等，便於及時調整和修改。

4. 篆書工具書有《漢印分韻》、《金石大字典》、《金文編》、《戰國文字編》、《楚系金文彙編》、《秦印文字彙編》等。

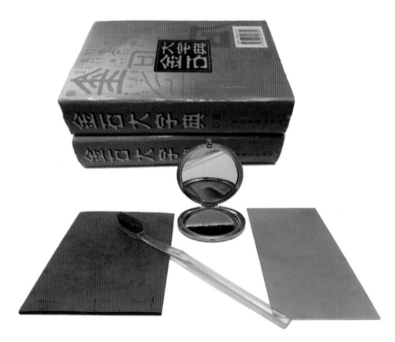

鋼砂板、印刷子、小鏡子

 印床、棕帚、拓包、印規

　　印床、棕帚、拓包、印規等都是與刻印、鈐印及拓印邊款有關的專業工具。

1. 初學者印床是用來固定印章的，通常是硬木製成，現也有 360 度旋轉銅印床，都非常好用，尤其是刻較小的石材或是用手捏拿不住的印材時，用印床夾住固定是最理想的選擇。

2. 棕帚又稱「棕老虎」，是在拓邊款時使用的工具。棕絲愈細愈均勻愈齊整愈好。市道上賣的往往不夠理想，可以自己動手製作。先拆散兩三個棕帚，挑出相對細的棕絲，然後緊緊捆在一起，再將紮好的棕帚在高溫的鐵板或是砂石、水泥地上摩擦，使棕絲變得較軟較尖，最後在末端潤濕蓖麻油晾乾，使之光滑耐用。

3. 拓包也是拓邊款的重要工具，可以自己製作，製作方法為：將一小團棉花拉成鬆緊均勻的小球狀，用塑膠薄膜包裹，其底部襯呢絨一塊，外面再包上一層細軟的緞子，頂部紮緊，使整個拓包成扁圓球狀。

4. 印規是鈐印時使用的工具，可以確保在蓋印時蓋正位置，常在印章第一次鈐得不夠清晰，需要再次補鈐時使用，它將原印的位置進行固定，使再次蓋下的印章與第一次完全吻合，不偏不倚。通常它是用有機玻璃、竹木材或金屬製成的。

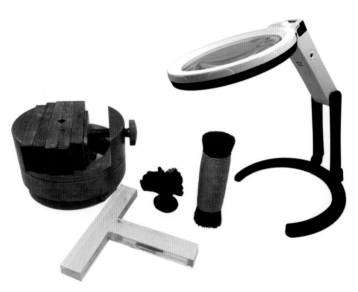

印床、棕帚、拓包、印規

印泥、印筋、連史紙、印墊

1. 朱磦印泥，顏色呈桔紅，它是由漂製朱砂時較上層的朱砂細末、艾絨、蓖麻油，再加上麝香、珍珠、瑪瑙、珊瑚、金箔、梅片、琥珀、冰片等多種粉狀成分古法研製而成，馨香沁人，色澤雍容華貴，是最讓印人喜愛的印泥。好的印泥細膩、不走色、不走油、不黏印面，鈐印宣紙上光豔如鮮，又沉穩厚重。印泥除了朱砂朱磦外，還有其他多種顏色，諸如仿古印泥、黑色印泥、藍色印泥、白色印泥等。這些印泥一般用於特殊場合，如在大紅的春聯上可用白色或黃色印泥，在仿古的作品中可用仿古印泥，等等。印泥的保養通常存放在瓷質的瓷缸中，而不能放在金屬質地的盒中，因為印泥長期與金屬接觸會變黑，從而影響品質；其次，印泥經過長時間的存放，或者冬季冷藏，由於油和砂的比重不同會出現油上浮砂下沉，使印泥出現乾硬的現象。此時我們就應用印筋進行翻拌，翻拌時應注意自上而下翻拌，並保持印泥在翻拌過程中呈團狀，使印泥回軟，恢復彈性。

2. 印筋是攪拌印泥的工具，它的材質一般是骨或竹。

3. 印紙。它主要是用於寫印稿、拓邊款、鈐印三個方面，大致有以下幾種：

 （1）印稿紙——主要用於寫印稿，一般採用普通白紙或毛邊紙。

 （2）拷貝紙——主要用於摹印勾描，紙質較薄，呈半透明次，有韌性。

 （3）連史紙——主要用於拓邊款和鈐印花，紙質較薄，表面光滑，吸水性好。

印泥、印筋、連史紙

第二節 篆刻石材

　　由古至今，印材的種類奇多，有銅、金、銀、玉、象牙、瑪瑙、珊瑚、骨、犀角、牛角、滑石等。元代王冕首創花乳石刻印，一改文人書篆印匠鑿刻的舊習，至明清篆刻流派開山鼻祖文彭以後，文人篆刻家取石材自刻漸成風氣。而如今，上佳石材已成為人們競相收藏的珍品。下面為適合於文人篆刻用的常見印材。

 壽山石

　　壽山石出產於福建省福州市北郊壽山鄉一帶，分布在福州市北郊晉安區與連江縣、羅源縣交界處的「金三角」地帶。其石質瑩潤、色彩斑斕，具稀有性、人文性的特點，深受藏家喜愛。壽山石的礦脈分布範圍很廣，蘊藏於羣山溪野之間，品種繁多，是我國開採歷史最悠久、礦藏最豐富、品種最多的優質印章石。

　　壽山石的礦物名稱叫「葉蠟石」，按傳統習慣壽山石一般分為「田坑」、「水坑」和「山坑」三大歸類。

　　田坑，是指壽山鄉一帶溪旁水田底所埋藏的零散獨石，主要出產田黃石及田白、田黑石。因其質地溫潤，色澤通透，自古以來就受到王公貴族的寵愛，成為印石家族中的頂級名品。

壽山石

　　水坑指壽山鄉南面坑頭礦脈，所產石材中常含結晶，質尤通靈，俗稱「凍石」，多呈透明狀，表面富有光澤，瑩潤而凝膩，按其色、像、形，可分為水晶凍、魚腦凍、黃凍、牛角凍、桃花凍、瑪瑙凍、環凍等多個品種，是歷代藏家刻家所難得的珍稀印材。

　　山坑石則泛指壽山周圍的葉蠟石礦，由高山、旗山、猴柴磹山三個海拔一千米上下區域組成。石質因礦脈不同而品色變化無窮。山坑石多以產地命名，可分為高山石、太極頭、都成坑、鹿目格、善伯洞、月尾石、連江黃、旗降、墩澤、芙蓉、半山、峨嵋、汶洋等幾十個品種。

二 青田石

青田石產於浙江省麗水市青田縣，主要分布在縣東南山口和西南季山。青田石屬凝灰岩，純潔光潤，適宜雕刻，山口出產之石以青白色居多，而季山出產之石以紫色凝灰岩居多。青田石中的「凍」是很純的隱晶質葉蠟石，青白色，半透明。季山產紫石中有白斑也稱「凍」，其中有紫藍色或藍色的斑點球狀物稱為「蘭花釘」。青田石有黃、白、青、綠、黑、灰等多種顏色，但與壽山石強調色彩的濃郁相比，更偏重清淡、雅逸。其中名品包括微透明而淡青中略帶黃的封門青、晶瑩如玉

青田石

而「照之璨如燈輝」的燈光凍、色如幽蘭而通靈微透的蘭花青等。此外，還有黃金耀、竹葉青、芥菜綠、金玉凍、白果青田、紅青田（美人紅）、紫檀、藍花釘、封門三彩（三色）、水藻花、煨冰紋、皮蛋凍、醬油凍等，均與實物名稱相類，較易辨別。其中備受讚譽的「封門青」，礦量奇少，色澤高雅，質地溫潤，以清新見長，帶有隱逸淡泊的意蘊，被譽為「石中之君子」。

青田石章的品種與特徵

品種	特徵
燈光凍	微黃色，晶瑩如玉，可透燈光，不多見。
青田凍	微黃帶綠，純潔，半透明，又稱白果凍、封門青。
魚腦凍	帶着淡灰色，半透明如玉。
醬油凍	有兩種，一種是深褐色或深黃色，如醬油湯色；另一種是深、淡褐色或深綠色底，有深褐色的絲紋。
紫檀凍	季山出產，呈紫色或紫黑色。
松皮凍	含紅、黃、黑斑紋。
竹葉凍	又稱「竹葉青」，純淨的很少，呈半透明狀。
蘭花凍	又稱「蘭花青田」，深綠帶微黃，半透明，伴有藍色或紫色斑點。
官紅青田	白地紅暈，極純，不多見。
米稀青田	深黃或淡褐色底滿布細小的白點，明坑較多。

總之，青田石以石質純淨、色澤滋潤、易於落刀者為上品；反之，則為劣石。只要多見多刻，自能精於鑒別。

 昌化石

昌化石產於浙江省杭州市臨安區昌化鎮，大致可分為兩種，一種是雞血石，另一種是玉石（又名昌化凍石）。雞血石是由於地殼運動，岩漿中的硫化汞成分上湧充填於葉蠟石的裂隙之中，由兩種不同成分的礦物組成了一種新的岩石——汞礦石。它的外觀酷似雞血的鮮紅光澤，所以人們形象地稱它為雞血石。昌化產的葉蠟石中不帶血的即昌化凍石，昌化凍石的石類也很多，不乏晶瑩剔透者，因其顆粒較粗，質地比壽山石鬆軟，比青田石稍膩一些，也是作為印材的理想材料之一。

昌化石

 巴林石

巴林石產於內蒙古巴林右旗赤峯市。巴林石分為雞血石、福黃石、凍石和彩石四大類。巴林雞血石與昌化雞血石同樣含有硫化汞而變得鮮紅色，由於兩地石質不盡相同，巴林雞血色澤要淡於昌化雞血。巴林福黃石常呈純黃色、桔黃色、蜜蠟黃，有一定透明度。巴林凍石類指整體結構細膩、透明或半透明狀的礦石，按其顏色花紋，可分為牛角凍、水晶凍、羊脂凍、芙蓉凍、玫瑰凍等多個品種。巴林彩石類指不透明的單一色或幾種顏色組成的礦石，此類石材色彩較豐富。

巴林石

 老撾石

近些年在老撾發現的新石種。最早也被稱為越南石，價格較壽山石低廉。優質的老撾北部石不僅色彩桔黃純正，並且不乏紅筋、石皮、蘿蔔絲等少有的點綴，在雕刻大家手中，有的成為了古拙的獸鈕，有的被雕刻成山水擺件，活靈活現之下，豔麗的色彩幾乎可以替代壽山田

黃石。老撾石與壽山石的分類有所同，亦有所不同。從質地上來講，老撾石主要分為水料和山料，水料是指滾落到水裏的山坑石頭，以黃色為主；山料是指原生礦開採的石材，以斑斕色彩為主。比起山料，水料老撾石質地更好，更似壽山石倔性。老撾水料經過了第二道進化，在水中長時間浸入礦物質，潤澤度高、凝結度高，色澤更為靚麗，刀感也更為出色。因為其低廉的價格和不輸於壽山石的豔麗色彩，受到壽山石從業人員和愛好者的喜愛。在壽山石資源日益枯竭的今天，作為其替補來填補市場的需缺。

老撾石

 其他石材

浙江的大松石、仙居石、蕭山石、雲和石，福建的莆田石、壽寧石，山東的萊石及產於煤礦區的煤精石，都可用於刻印。

其他石章的品種與特徵

品種	特徵
雲和石	產於浙江雲和縣。色紅白色相間，或灰白色。質稍鬆。
仙居石	產於浙江仙居縣。
常山石	產於浙江江山與江西交界處的常山縣。色深赭色間參青白色，質稍鬆，類仙居石。
小順石	產於浙江南部。
泰順石	產於浙江溫州市泰順縣。質地極類青田封門，晶瑩透明。
墨晶石	產於湖南新化白溪區。為變質葉岩，有山坑，亦有表層出。當地洞口縣有墨晶石雕廠，有幾十年歷史，價廉。
大庸石	產於湖南張家界市。古代為海相地層，為古珊瑚化石。結構勻落、細膩，灰色或褐色，當地作工藝雕刻用石。

以上介紹的各種印石，相比而言，青田石較為細爽；壽山石石性稍燥；昌化石、巴林石、老撾石則較為凝澀。刻印時要注意掌握不同的石性，久而久之就能積累因材施刀的經驗。初學者選擇石章，可以以價格較廉的普通石章為主，但要仔細辨看有無裂紋和是否夾雜硬質砂釘，有裂紋和砂釘者不宜選用。為了便於摹刻時依原作大小選用，各種規格尺寸的石章都須置備幾方。

石章的脫蠟上光和保養

　　通常市售的石章，一般磨製都比較粗糙，表面塗有蠟膜。如需墨拓邊款，宜先脫蠟。可在稍粗的砂紙上先磨除石章表面的蠟層，然後用較細的水磨砂紙或金鋼砂板，再磨去粗糙的砂紋。有些色澤紋理較好、具有觀賞價值的佳石，還需要拋光，以顯現其光亮溫潤的本色。拋光有機械和手工兩種方法。借助機械拋光的方法是：在拋光布輪上塗以拋光膏（俗稱「綠油」、「黃油」等），然後將按上述方法磨好的石章在旋轉的拋光輪上摩擦上光，用此法上光的好處是速度較快，但容易發熱而造成石質爆裂，故用力宜輕，手感石章發熱時應暫停片刻，待冷卻後再拋。手工上光的方法簡便，只須置備一塊毛氈或呢絨，塗上拋光膏（牙膏、上光蠟也可代用），然後按住石章在毛氈上來回反覆摩擦，至石章表面砂痕磨去、光潔生亮即告完工。石章的保存收藏，以不受磕損，不使變色（如雞血石等保存不善，容易走色發暗）發裂為目的。澤質佳好的石章，不宜互相緊貼存放，應保留空隙或以紙片等隔開，貯放時應避免強光、高熱。比較考究的方法是配以布盒存放。

第二章
刻印的步驟及一般常識

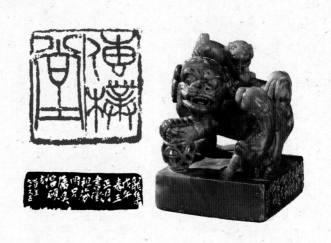

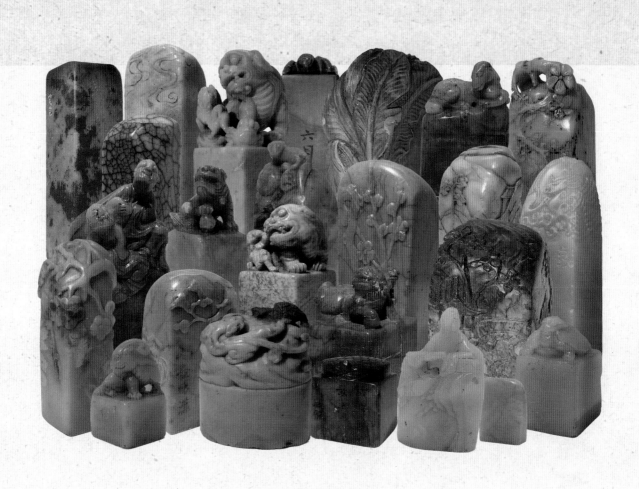

第一節 刻印步驟及刀法

 刻印步驟

為使初學的朋友對怎樣鐫刻印章有一個整體的了解，所以先將刻印過程按步驟做一簡要介紹。

1. 磨平印面。可用鋼砂板水磨或將砂紙打濕攤平在光滑平整的玻璃或木板上，手按石章在砂紙上來回（或作「8」字形回環，或「O」字形順時針）推磨。市售的新石章往往塗有一層蠟，需要在細砂紙上磨去，否則墨稿無法反覆上石。磨石章時用力需均勻，速度不宜太快。順着手勢磨三四轉後，必須轉一個方向以防止印面傾斜。磨好後可在玻璃上檢驗其是否磨平，印面如有凹凸，不僅影響鐫刻，還不容易鈐準印蜕。

2. 摹寫或設計印稿。先在蠟紙坯上畫出印面的四周輪廓，將印文摹寫或設計在輪廓內。無論臨摹還是創作，墨稿是關鍵的一環，因此務必反覆推敲，可以先在紙上多寫幾次草稿，精心設計，直到滿意為止。

3. 將墨稿覆印上石方法。將勾描的墨稿緊貼在磨好的印面上，摺好邊緣四周，用橡皮筋或手指捏實，然後用毛筆蘸清水先潤濕紙巾，再將濕紙巾移至印稿紙上，使其上水均勻，再覆上乾紙巾按壓吸走水分，直至紙與石緊緊相附。要使紙與石貼緊，可用指甲或筆桿之類軟中帶硬且較光滑弧狀物，反覆壓磨。使墨跡渡印到印面上去。最後輕輕揭去墨稿紙，墨稿上的字跡便翻印在石章上了，不清晰的地方，可用毛筆蘸墨補之。覆印墨稿時須注意，磨好的印石最好留一層粉末。墨宜濃，墨稿勾寫好後，待稍乾即可上石，時間擱置久了，就難以奏效。覆印墨稿的方法，較直接在石章上反寫印文來得準確，對於初學者尤其適用。

4. 墨稿上石後，印文若有不清晰處可以再用筆修改。修正後，就可以用刀循其字畫鐫刻。關於執刀和運刀的方法，後面還會有專節介紹。

5. 鈐印。印文刻成，用小刷子刷除印面粉屑或自來水清洗一下，不宜用口吹，粉塵既影響身體也影響環境衛生。印面洗滌清楚後方可蘸印泥鈐印，蘸印泥手勢要輕，撲打印泥動作要有彈性，印面均勻上好印泥，然後再鈐蓋於連史紙上。鈐印時，在平面玻璃板上先墊一張A4列印紙，這樣鈐蓋的線條質感比較能準確反映印面的鐫刻效果，便於修改和修正。鈐印墊板如果過軟，容易失真。

6. 修正。鈐出印蜕，發現有刻得不夠周到穩妥之處，可以做些修整。此外，也要通過適當的「做印法」整飭修飾處理（如殘破，俗稱「敲邊」），通過有意識的處理手段來得到不經意的效果。但是要注意：一方印作的成功，主要依靠奏刀前的構圖合宜，鐫刻的穩健準確，

而不應把重點寄託在修改、補救上。過多的修改往往導致刮削和做作，失卻了自然率真的氣息，這是刻印的大忌。

7.　印面刻成，最後便是署款。邊款的內容廣泛，可單款可雙款，除了作者姓名外可以把受印人名字刻上，亦可把時間、地點標上。也可摘錄詩文、註釋、引申印文含義等，或抒情闡發創作意圖，或敍述典故均可。短款僅數字，長款則有數百字的。邊款的字體，真、草、隸、篆可隨己之所長喜好。刻款方法，將有更詳細的專節講解。

8.　拓款存稿，印章刻完，無論是施受總要留一底稿備以展覽出版所用。所以刻好邊款之後須取一印稿紙將邊款拓出，然後在邊款上方距離三厘米處用印規定好方位鈐出印稿。拓印完成後可用電腦掃描存檔備存出版之用，並將印稿齊整夾在大開本書中使其平整。

刻印過程

❶ 設計印稿

❷ 勾描印稿

❸ 檢查印稿

❹ 反印上石

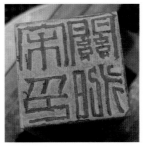
❺ 脫稿對照

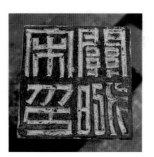
❻ 刻制印面

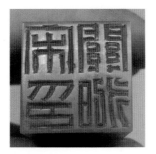
❼ 修整定型

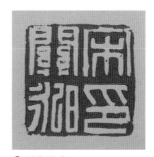
❽ 鈐印完成

二 刻印刀法

刀法，包括執刀法和運刀法兩方面。刀法的完美與否，主要是以所刻出的線條為檢驗依據的。「刀」作為一種表現手段，在篆刻三法中，要傳達筆法，服從章法。同時刀法又有其自我表現價值，是一種再創作的過程。人們評論印作時常常用「刀味」、「刀趣」來概括，好的刀法能予人區別於章法、書法以外的美感。而且，章法、書法在印章中畢竟又是通過奏刀鐫刻來完成和表現的，這是篆刻區別於篆書的根本點。不同的刀法，也是形成不同的藝術風格的重要因素。因此，應該重視運刀的基本功並有意識挖掘和探討刀的使用技巧。

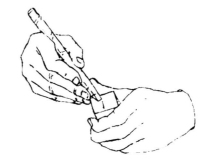

左執石右執刀

（一）執刀

常見的執刀法有兩種：三指執刀法、拳握執刀法。

三指執刀法：三指法是以大拇指、食指、中指執住刀桿，成三指鼎立之勢，無名指、小指輔貼於中指，中指端離刀刃約 1 厘米左右，刀桿與印面約成 30 度夾角，似執鋼筆式。執鋼筆，三指法已足能書寫。執刀，由於石質有一定硬度，為防失控，中指端須頂住石章頂側，以控制運刀速度，無名指、小指緊貼中指，做到五指齊力，由右向左推進。

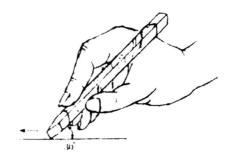

三指法，也稱指捏式

拳握執刀法：拳握法虎口朝上，整把握住刀桿，刀桿略向前側（向身外），與印面成 60 度左右夾角。掌、腕、指、臂同時發力，向身內犁進。拳握法由於整把握刀，用臂、腕帶動手，力強勢足，運刀長驅直入，長沖短切均可。

正確的執刀方法，能沖切任意，輕便靈活，遊刃有餘。如何得心應手，使刀如筆，那是需要不斷的調整和嘗試，覺得不悖情理即可，刀法為線條服務可以創造。

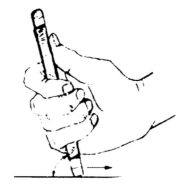

拳握法，也叫握桿式

（二）運刀

　　常見的運刀方法有三種，即沖刀法和切刀法，還有沖切並用法。

　　沖刀法：沖刀法是沿着筆畫向前推進的犁割方法。一般使用三指執刀法，左手扶住印石，右手五指齊力，以刀的一角入石，以腕發力，刀桿與印面成 30 度夾角，無名指頂住印石上側端，用力從下到上由內往外徐徐推進，剔出一條 V 形軌。

　　切刀法：切刀法是刀刃在印面一刀接一刀切割運行的方法。一般使用拳握執刀法，刀桿與印面的角度有所改變，約成 65 度角。起刀刀鋒以一角入石，運刀方向向內（懷裏），以入石的後刀角作支點，用力往所刻方向推桿，刀刃徐徐入石，直至前刀角全部入石，再前移接第二刀。重複第一刀的運動過程，刀刀相接，直至完成所需切割的線條。

　　沖切並用法：沖切並用法是以刀刃的一部分，依靠刀角一起一伏，按沖刀的方法挺進切割，這種帶有動感的沖切並用法，被稱為「碎切」。

　　沖刀和切刀是兩種不同的刀法，線條形質特徵也是完全不同的。沖刀的線條酣暢淋漓，勁挺明快；切刀則穩健凝重，峻峭蒼潤。在篆刻流派印中，「皖派」以沖刀見長，「浙派」以切刀取勝，各自形成了獨特的刀法特徵。

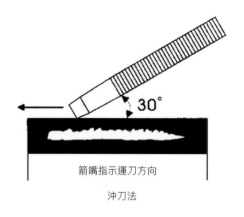

箭嘴指示運刀方向

沖刀法

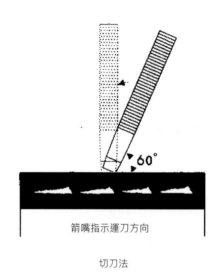

箭嘴指示運刀方向

切刀法

（三）單刀法和雙刀法

　　單刀法：單刀法指的是刻印下刀的一種方式，也可稱之為「單側入刀法」，指印文筆畫用單刀軌跡完成，用於刻細白文，在印文筆畫實處用刀。單刀法不是指只能用一刀一次刻成，也可以採用重刀複刻，不過所有用刀要走向一致，不能顯出複刀的痕跡。單刀刻法要求運刀穩健、肯定。

　　雙刀法：雙刀法在印文筆畫兩側施刀，用兩刀或兩刀以上把印文筆畫的實線刻出。朱文印是沿筆畫兩側刻出外廓，用切戳的方法將筆畫之外的印底剔鏟掉，使印文筆畫凸起在印面上。

刻朱文印用刀要求通暢貫氣、線條均勻。成功的朱文剖面呈泥鰍背狀，產生書法中鋒用筆所具有的力透紙背、渾厚飽滿的藝術效果。用雙刀法刻白文印，是沿印文筆畫內側兩面施刀，把筆畫實線刻掉，保留平整的印面，留下凹入的筆畫線條。刻白文要求用力均勻利索，印文輪廓線清晰、光潔。雙刀法每一筆畫都要兩次或更多次用刀刻出，運作方式是固定刀位和運刀方向，轉動印石，基本上都是在線條右側施刀。最後用切刀將線條起止遺留的燕尾和芒口修整好。若為使線條渾厚，可用披削刀法修茸印面，即將刀桿臥低，刀與印面夾角近乎貼平，沿線淺披行刀，就可以刻出虛實相生、渾脫蒼茫的味道。

所謂「單刀法」和「雙刀」其實都是相對而言的。簡單地說，刻一個筆畫，在線條的一側先刻一刀是一個方向，然後將印面旋轉 180 度，在另一側再刻一刀，因有兩個方向，所以稱為「雙刀法」。

而「單刀法」則是在刻完第一刀後不旋轉印面，直接按同一方向在線條另一側下刀刻線，甚至在刻白文線條時僅用一刀完成一條線。相對而言，「雙刀法」所刻線條的兩側都是背線刻的，所以都光滑的，細微處也易於控制，通常顯得比較工穩；而單刀法所刻線條一側為背線刻，是光滑的，另一側為向線刻，是毛糙的，常常一刀即刻一線，注重線條的氣勢，顯得生辣果敢。

當然成熟的印人只是視印面效果而定，不會儘用單刀或雙刀來表現，所謂刀無定法，都是總結前人經驗而來，每個人的審美差異，以及對布白結篆、虛實變化都有不同追求，凡使刀如筆，知法而不囿於法。

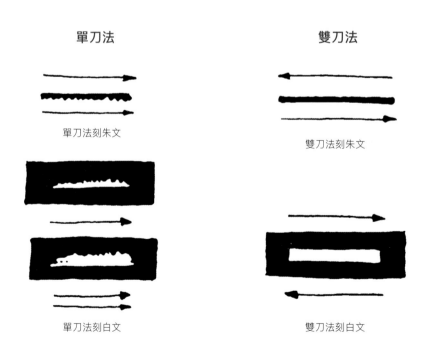

単刀法　　　　　　　　　　　雙刀法

単刀法刻朱文　　　　　　　　雙刀法刻朱文

単刀法刻白文　　　　　　　　雙刀法刻白文

第二節 刻邊款及拓邊款

　　邊款，是在印章的邊側刻上作者姓名、製作年月、地點或記敍與印章內容有關的文字，因其位置在印之邊壁，故稱之為「邊款」。性質類同於書畫作品的落款。

 刻款基本刀法

　　邊款的刻法有單刀、雙刀或單雙刀結合。故其款字有書法之美，有刀法之趣，有金石韻味。通常單刀刻款法用的較多，一刀一筆，一邊光潔一邊略有芒口，這樣不但用刀靈活且爽健有力，與印面搭配有層次又能相得益彰。

刀法示例

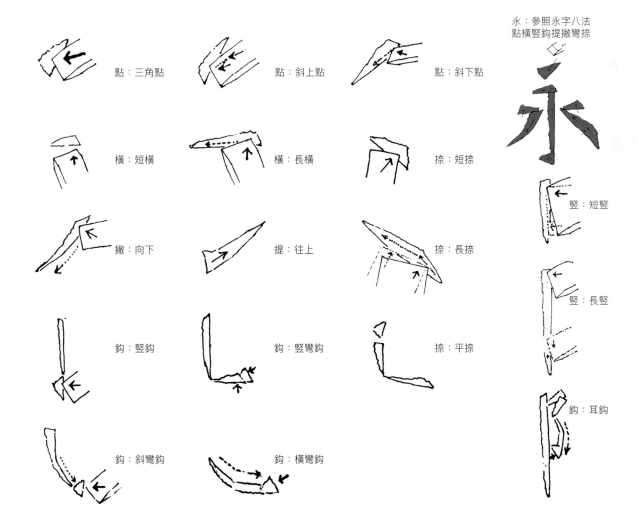

二 刻款的方向及位置

邊款就是在印面刻成以後，刻在印側或印頂上的文字，其中又有款與識的分別，款指的是凹入的陰文；識則是指凸出的陽文，因此邊款又稱款識。刻製邊款必須有正確的方向、位置，就像書法中的落款，中國畫中的題跋一樣有着一定的規矩。由於邊款有單面款、兩面款、三面款、四面款、五面款之分，印章有無鈕印、有鈕印、薄意鈕之別，於是邊款也就有了不同位置與方向的要求。因此，我們在刻印之前應該先審視邊款的方位，再定印面文字的方向，最後完成印款。邊款是篆刻藝術不可分割的一個重要組成部分。刻款的方向有個大致約定俗成的模式，綜合前人經驗一般可以大致分為以下幾種款式。

邊款

單面款無鈕印：這類邊款一般選擇在印章盒子裏印面朝上的左側刻製，但有時某一印面特別完美無瑕，如雞血石血較多的一面，田黃非常晶瑩剔透的一面，為了保持它們的美觀，都不在這一面上刻款。吳昌碩、趙之謙等大篆刻家經常選擇印面中較差的一面來作款，用來掩蓋印面的不足，化醜為美。

多面款無鈕印：這類邊款中的兩面款者，開始於朝自己胸前的一面，終於左側；三面款者，起始於印的右側，經後側，終於左側；四面款者，起始於印的前壁，經右側，再轉到後壁，最後終於左側；五面款者，前四面的順序與四面款相同，最後終於印章的頂部。

古獸鈕印：這類印章在印石頂部雕有獅、虎、龍、魚、龜、兔、駱駝、馬、牛、羊等動物印鈕，一般以動物尾部所在的一面朝自己，毋須注意頭的方向。認準方向後，邊款的位置則與上述單面及多面兩款相同。

建築器物鈕印：這類印章在印石頂部雕有橋、瓦、壇、台、亭等建築物，一般以中間兩孔所在之面為左右兩邊，邊款的位置則上述單面及多面兩款相同。

薄意鈕印：薄意指在印章表面上淺淺地刻有人物、花、鳥、蟲、魚、林木等圖案，看上去就像淺浮雕。這類印章一般以畫面較多、景物較美的一面為左側，而它的邊款便應審視薄意畫面而定，通常畫面較多則邊款文字宜少而小；反之，畫面較少則邊款文字可以多一點。在薄意鈕印上刻邊款就如給中國畫作題，必須注意畫與字協調統一，互為補充。

凹刻為款（吳昌碩作品）

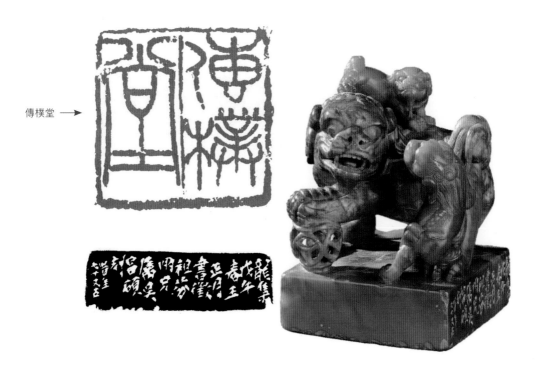

傳樸堂 →

凸刻為識（趙之謙作品）

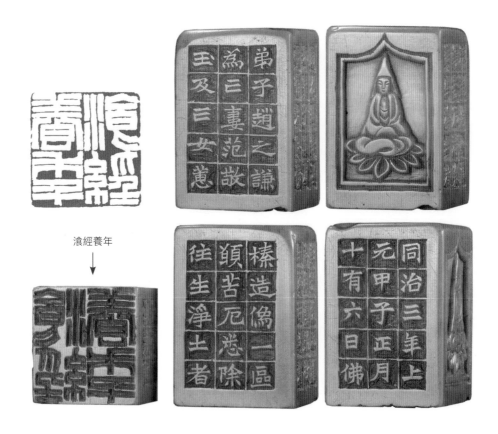

滄經養年

 邊款樣式

邊款不僅有多種多樣的方向、位置，而且也有不同的格式。一般我們將邊款的格式稱為款式，大致有以下幾種。

單款式：即指款的內容只包括作者姓名及年、月、日等，或在姓名後加「刻」、「鑿」、「刊」、「製」、「造」、「鐫」、「篆」等字。有時也可根據印文風格刻為「擬漢」、「仿漢鑄」等。而單款的位置可偏左或右，沒有固定格式，只要求美觀大方。

雙款式：這類邊款分為上下兩款。上款主要刻印章主人名號，以及與作者有關的稱謂，通常平輩稱「先生」或「女士」，藝術方面內行稱「方家」或「法家」，長輩稱「伯父」或「世伯」等，老師稱「夫子」或「業師」，學生稱「學弟」、「賢弟」、「同學」等，然後再加上「指正」、「正之」、「雅屬」、「大鑒」、「正腕」等詞。下款主要刻作者姓名、字型大小，也可加上時間、地點等。

書體綜合式：即指一個邊款內包含兩種書體，一般以篆書或隸書為主，以行楷書為次之。也有陰陽相間合在一起的，內容多為印面文字的釋文，陽文多為印面文字，陰文則為印面文字的出處、作者及與此有關的年月日等。

圖文結合式：即指同一邊款中既有圖，也有文字。這是趙之謙首先開創的樣式，他的靈感來自南北朝佛造像，以及嵩山少室石闕上漢畫像裏的龍及馬戲圖形，他獨闢蹊徑將這些圖形摹入印章邊款，側邊再輔以篆書和北魏書體相映成趣。

邊款內容種類

內容	說明
釋印	即對印面文字的出處、字義，用楷、行、隸等較易辨識的字體加以註釋。
敍事	即敍述與該印有關的事項，包括刻印的環境、心情、緣由等。
論藝	即對取材、取字之來源，印章之精神、情趣等與印章有關的藝術問題。
題跋	該類邊款內容基本與中國畫中的題跋一致，都是在完成落款之後，還有餘興未盡，再抒發一種感受。也有些題跋並非作者自己所刻，而是後人看了原印之後，將自己的感受刻於印款之後，作為題跋。

邊款樣式

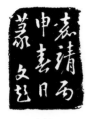

文彭

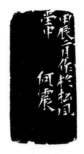

何震

程邃

汪關

丁敬

陳鴻壽

奚岡

錢松

趙次閑

吳讓之

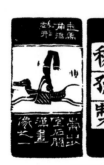

趙之謙

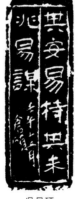

吳昌碩

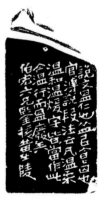

黃牧甫

 四　印屏印譜製作及如何拓製邊款

　　篆刻邊款普及，應在文人參與篆刻創作的明清流派印初始時期，自文彭後，葉蠟石普遍使用於文人篆刻，印側標註詩文年款漸蔚然成風。前人於捶拓技法方面，積累總結出了寶貴經驗，墨色濃淡有「烏金」與「蟬翼」拓之分。烏金拓一般是要求黑、透、勻、亮，而蟬翼則要淡、透、勻、亮。蟬翼拓操作難度會比較大，可以慢慢嘗試和體驗。邊款拓製是印屏製作過程中最為關鍵的一步，具體方法如下。

（一）拓款工具準備

　　拓包、棕刷、連史紙、拷貝紙、保鮮袋塑料紙、墨碟、水碟及吸水海綿或小毛巾。

（二）拓製邊款基本步驟

1. 將印章放於既定的位置，連史紙覆於其上，再用潤濕的海綿或小毛巾覆於連史紙上，使其均勻滲透，然後用紙巾壓實，吸去多餘的水分。

2. 接着以薄塑膠紙再覆其上，然後用棕帚抵住印石來回擦刷，使其服貼，將字口完全刷下去，凹凸有致。刷邊緣及印鈕位置時務必要小心，以免損傷紙面。石面與連史紙接觸部分出現半透明時，即可揭去塑膠紙，再次用吸水紙將紙上多餘水分吸去，使之略微泛白，即可取拓包開始下一道工序拓款。

3. 用拓包蘸墨，不能太多，要均勻。可以將蘸墨後的拓包在廢紙上過一下，檢查是否均勻，或者蘸墨後，將拓包按於瓷盤無墨處檢查，以能拓出網狀紋理為宜。

4. 拓製邊款，宜從無字處開始。拓製的過程，要求迅速，否則紙面乾濕不勻，拓製效果不一。拓要用虛力，這個動作中要求有彈性，不能死按，不能揉搓，可略帶少許「擦」的動作，使紙面均勻受墨。

5. 一次拓製完成後，檢查是否有未着墨之處，再補拓。如求黑、透、勻、亮，需要再次覆拓。在此過程中，用力要求均勻，不能吃掉字口。

6. 完成後，稍微乾放片刻，待紙、墨基本乾透即可揭起，揭起時亦要小心謹慎，以免損害所拓邊款及其四周的位置。印款揭起後，可以夾在厚實字典中將其壓平備用。這樣，一方印章的邊款就算完成了。

拓製邊款步驟圖

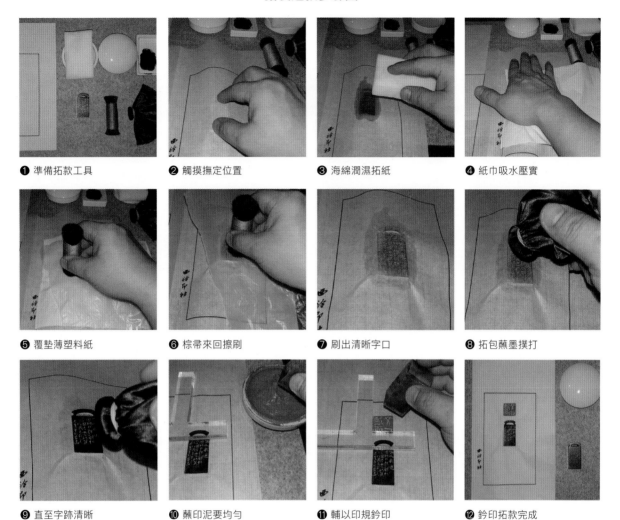

❶ 準備拓款工具　　❷ 觸摸撫定位置　　❸ 海綿潤濕拓紙　　❹ 紙巾吸水壓實

❺ 覆墊薄塑料紙　　❻ 棕帚來回擦刷　　❼ 刷出清晰字口　　❽ 拓包蘸墨撲打

❾ 直至字跡清晰　　❿ 蘸印泥要均勻　　⓫ 輔以印規鈐印　　⓬ 鈐印拓款完成

（三）印屏製作步驟

　　印屏是篆刻作品展覽的重要形式，因此製作印屏已經成為參展篆刻作品創作的一個不可忽視的環節。一副製作精美的印屏不僅是對觀賞者的尊重和負責，也是篆刻作者創作水準和創作態度的具體體現。要製作一張精美的印屏，是要花費些心思的。確立主題後首先要選印，鈐印、拓款、題峀並虛擬成整體的設計稿等。作品內容要和諧，形式要統一，不僅要有可讀性、觀賞性，還必須要有審美高度、美學思維。不能粗製濫造，必須精工細作。

　　印屏的紙質、色調要有對比意識，材料要考究，可以選用特殊有質感的宣紙，或用絹、綾、蠟箋、粉箋、麻紙等材質，與印泥和連史紙形成對比；印屏與題簽在色調上也要形成對比；印屏的色調不宜選用冷灰暗的顏色，否則印蛻會被淹沒。印蛻剪邊時需勻稱隨形，留邊 1 毫米左右為佳；邊款與所在的印面要有整體性，印面與印款之間的距離不宜過大；貼印蛻時可用裝裱漿糊或固體膠，黏時要注意整齊平整。

拓邊款及印屏製作示例

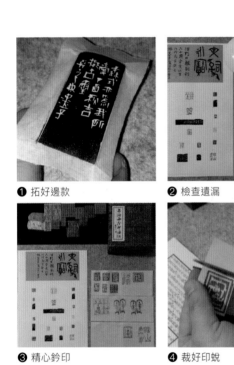

❶ 拓好邊款　　　❷ 檢查遺漏

❸ 精心鈐印　　　❹ 裁好印蛻

❺ 漿糊塗勻　　　❻ 小心黏貼

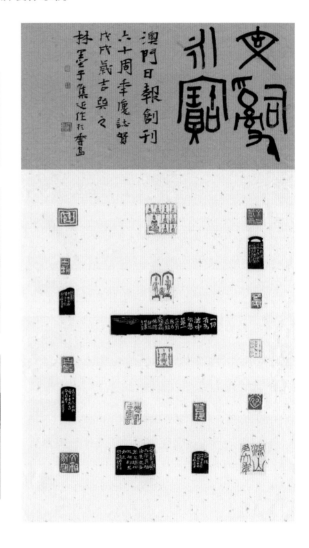

第三節 書畫作品鈐印

 鈐印的要點與方法

印章也是書畫章法的一個有機組成部分，因此，印章的尺寸大小、文字內容、形式、風格等諸方面的因素都應予以考慮。

印面尺寸，一般應與款字大小相當，或略小些，過大則顯得笨重。印章的內容與形式，則可以分為姓名印、齋館印、閒章、壓角印、引首章等。引首章一般多為長方形或橢圓形（豎式），位置處於作品第一行字的右上方，且往往布於第一、二字或第二、三字間。姓名印和齋館印可分別使用，也可配合使用。落於款末者，則多為一朱一白，因為全用白文顯得過重，而全用朱文又覺得鎮不住，份量不夠。

書畫作品中的鈐印方式比較豐富，有一種形式是只落印款者，古今書畫作品中亦偶有發現無作者書法簽名款識，只單落姓名印或齋號印。

而比較常見的形式是用姓名印、字號印或齋館印鈐於名款後，再加以壓角章（一般處於作品的左下角或右下角，多為白文，印面尺寸稍大）或起首章等。

流傳至今的古代畫作有的用印十數方甚至數十方的，多為後人所鈐之收藏印、鑒賞印，有些起到畫龍點睛之妙，也有些使作品流於繁複、支離破碎，視覺點過於分散，反而喧賓奪主了。

鈐印要點是必須符合整體視覺要求，所以既要合乎一般規律（傳統標準），有時亦可根據不同作品的特殊要求加以調整；同時，用印之多少，也取決於作品章法（空間形式）的需求，無論是一、二方還是三、五方，關鍵是要照顧到章法的合理性和完整性，過於單薄或畫蛇添足均不可取。

以上是鈐印的一般常識，也可由書家作者自由決定。如宋代米芾在自己的作品後連用數印，或許是為了章法平衡需要在名後鈐上多印，或許是米芾自許為得意之作，所以多鈐數印以示與一般作品的區別，其中原因未可知。此外，現代人在寫條幅或橫披時多有引首用閒章、款下用對印的習慣，也有書家僅用一名印，這些都需要我們靈活運用。在掌握了一般性的常識之後，就必須視作品的效果而定，不一而足。

鈐印示例（林墨子作品）

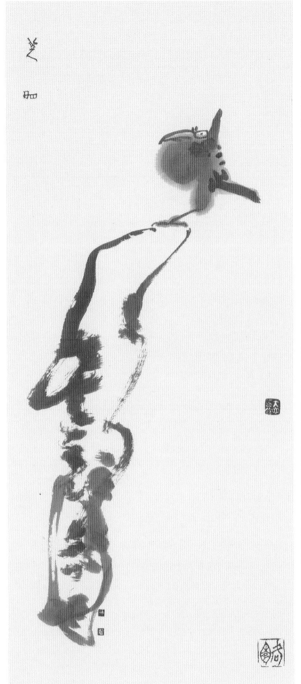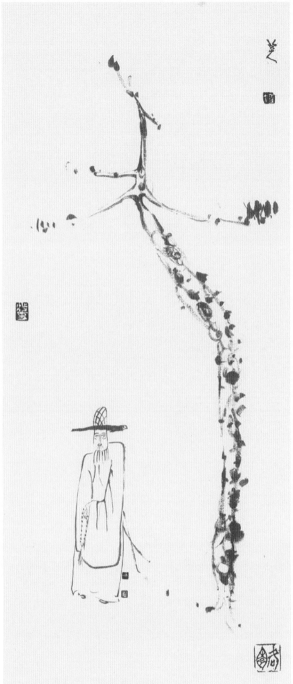

 鑒藏印與閒章

鑒藏印也叫鑒藏章，是鑒賞收藏者的用章。據載，鑒藏章始於唐代，宋朝以後盛行。唐太宗自書「貞觀」二字作連珠印，唐玄宗作「開元」二字連珠印，皆用於御藏書畫。後來鑒藏名稱頗多，如收藏、珍祕、審定、鑒賞、過目等。鑒藏用章，應視字畫之大小，以不損字面與畫面為要。古時皇帝加鑒藏印，一般蓋在畫幅的顯要位置，著名收藏家一般蓋在次要位置，普通收藏家一般蓋在畫幅外側，有的甚至蓋在裱襯上，以示實力或謙遜。有些鑒藏者為了自己流芳千古，蓋章時往往破壞畫面，這是要注意防止的。

在歷代書畫名跡中，我們可以看到很多印章，這些印章大都是後人的鑒藏印。最早的書畫鑒藏印，據記載是東晉王羲之時期，可惜我們已經看不到王羲之那個時代的印章，在王羲之流傳的法帖中，看到的印章都不是王羲之本人的，而是後世收藏者、鑒賞家蓋上去的。我們今天能夠見到的鑒藏印，最早是在唐代。唐太宗李世民收藏鍾繇、王羲之、王獻之等人的書畫作品幾百卷，裝幀為卷帙，並請虞世南、褚遂良等書法家鑒別真偽，然後以「貞觀」印鈐蓋中縫，作為識別標記。

唐宋五代承前啟後，鑒藏印多了起來。內府常見的有「御書」葫蘆印、「雙龍」圖印、「內府圖書之印」等。南宋高宗紹興內府的鑒藏印，其中最常見的有「紹興」印。

宋元明清歷代文人書畫遞藏鑒賞用印也代不乏人。最開風氣之先的米芾既是大書家，又是大鑒賞家，北京故宮博物院藏《褚摹蘭亭》米芾跋後連用「米黻之印」、「米姓之印」、「米芾之印」、「米芾」、「米芾之印」、「米芾」、「祝融之印」、「楚國米芾」等八方用印，可謂用心極致。

米芾曾說：「畫可摹，書可臨而不可摹，惟印不可偽作，作者必異。」當朝駙馬，北宋同期書畫家王詵刻有「勾德元圖書記」印，胡亂往書畫上印，米芾辨識出「元」字腳處的破綻，他才承認作偽。顯然，印鑒對於書畫鑒定有其獨到的防偽鑒別之效。印章兼融書畫鐫刻多項技能，最見功力，要達到一定的水準，顯然比繪畫、寫字更難些。米芾能在細節上鑒別偽印與真品的差異，這證明他的確有獨到的眼力和鑒賞本領。

米芾之後的南宋賈似道、元代趙孟頫、明代項元汴等都是大藏家、大鑒賞家，擁有諸多鑒賞章。至清代乾隆皇帝鑒藏印更是數不勝數，常見的有「乾隆御覽之寶」、「石渠寶笈」、「三希堂精鑒璽」等。若珍藏於乾清宮、寧壽宮、養心殿、御書房等不同地點的還會加蓋鑒藏印。乾隆帝有在鑒藏書畫上題款鈐印的癖好，他是中國歷史上壽命最長的皇帝，所以還有「古希天子」印章。

　　清代的私人收藏印更是不勝枚舉，只要看到有陳定、梁清標、孫承澤、曹溶、高士奇、怡親王永祥、安岐、繆曰藻、謝希曾、吳榮光、畢瀧、畢沅等人的收藏鑒定章，這些書畫大都是上品，因為他們是收藏鑒定的高人。到近現代，就更多了。

　　一幅流傳有序的書畫佳作，少不了作者的款印和閒章，再就是歷代的鑒藏印。鑒藏印的鈐蓋部位是有一定規律的，手卷大都在本幅前後下方角上，偶有鈐在上邊角上的。長卷的接縫處往往有鑒藏家的騎縫印。掛軸、冊頁等總鈐在本幅左、右下角或兼及上角、裱邊上的，位置如果不對就有問題。像宣和七璽、乾隆五璽便是有規有矩。還有一些私人收藏家，也有自己的鈐印習慣，這些都可以幫助我們鑒別書畫的真偽。

　　藝術用印以及它最早的用途，可能集中表現在書畫鑒賞的使用方面。印章用於持信是自古以來的傳統。鑒藏書畫等用印，則是印信的觀念在藝術領域的進一步延伸。

　　隨着鑒藏印參與書畫鑒賞的範圍日益擴大，在宋代開始出現了以閒句印代名號印及審定印的情況。米芾有「筆精墨妙」印，曾蓋在古代王羲之法帖的摹本上。這也可以看作是鑒藏印帶動了閒語印章的發生與發展。我們把這類閒語印章稱作「閒章」。

　　「閒章」的概念很寬泛。它的內容可以是詞句，也可以是成語或吉語，沒有甚麼規定。最早的閒章就是我們古璽印中看到的諸如「敬事」、「正行無私」一類吉語印。這樣的吉語印在戰國至魏晉時期層出不窮，形式多樣，後來又出現了帶有主人名字的吉語印，如「王君都樂未央富貴昌宜侯王」等，這是早期的閒章，這些印沒有實際的持信功用，普遍佩戴在身上，作為祈福之用，是人們希望富貴吉祥的精神寄託。

　　而宋代出現的詞句印，其作用與使用方式與前者完全不同，這些詞句印多蓋在紙、絹上，用來點綴字畫。到了明代，篆刻藝術興起，詞句印便大量出現，清代三大部集體印譜《學山堂印譜》、《賴古堂印譜》和《飛鴻堂印譜》，所收清代篆刻作品逾千，大多數為詞句印，文人刻印，相互效仿，相互影響，成為一時風氣。詞句印所涉及的內容也極為廣泛，大都是文人藉以抒發情感、寄情於物的具體表現。

鑒藏印與閒章

唐 貞觀

北宋 宣和

明 御前之寶

北宋 宣和中祕

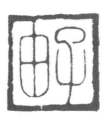

北宋 子由
蘇軾用印

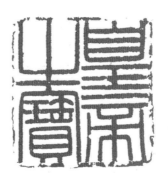

明 皇帝之寶

北宋 米元章之印

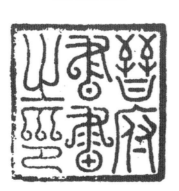

明 晉府書畫之印

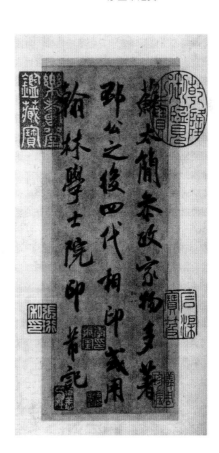

第四節 印鈕與印綬

　　中國的印章具有立體藝術的特徵。一方印章，就其整體而言，可以分為印面、印體、印邊、印鈕幾部分。而印鈕則是印章藝術的一個重要組成部分。古代的璽印，為了便於按抑和佩戴，在印體上端鑄出一凸起的捏手處，中間鏤鑄小孔，供穿繫繩帶（印綬）之用，這就是「鈕」，也寫作「紐」，又稱「印鼻」。印為憑信，印綬繫在腰帶上，隨時都可以取用，這就是古人的佩印習俗。印鈕在長期發展過程中衍生出很多種類與樣式，特別是明清以後石材作為常用印材，為印鈕藝術的發展帶來了廣闊的空間。

銅印時代的印鈕

　　戰國時期是印鈕創作的第一個高潮。這一時期由於周王室勢力衰微，諸侯蜂起，政治、經濟、地域的分割反映在印章上，鈕制形式顯現多元化的局面。「民無尊卑，各服所好」，具備用印身份的諸侯、貴族各色人等，可以要求印工按照個人的癖好、喜尚進行印章製作，故其時形制大小、印鈕樣式變化並無單一、拘泥和落套的情況。

戰國時期出現的主要鈕式

鼻鈕	戰國官私鈐印中以鼻鈕最為常見，鈕體狹小，顯得渾樸古拙。
台鈕	由鼻鈕演化而來。較一般鼻鈕增加了一層至數層階梯斜面或內弧面，整個形狀有如祭祀的壇台。台鈕在戰國私印中普遍採用，秦和西漢初期仍有沿襲。
柱鈕	類似柱狀把柄，上部有一穿孔。亦有無孔的，多見於形制稍大的長方形鈐中。
覆斗鈕	形同倒覆的斗，頂端兩側也有穿孔，見於戰國玉鈐中，漢代玉印仍用此式。
亭鈕	像亭閣立於印台，也有單層和多層之分，別具玲瓏精巧之趣。
戒指鈕 帶鈎鈕	這兩種形式將服飾用品和表信之物結合一體，是別具匠心的創造。
辟邪鈕	為古人想像中的祥獸，戰國辟邪鈕極為少見。鈕飾抓住動物回首顧盼的姿態加以表現，造形雖較簡括，但卻頗為傳神。
鳧鈕	以一端立的水鴨為鈕，恬靜可愛。
人形鈕	人形鈕是北京故宮博物院所藏，線條洗練優美，是目前所見最古的人物鈕印章。
其他	觿鈕、環鈕及蛇鈕。

戰國印鈕，雖大多形體簡練，但它承諸商周青銅器造形的優良傳統，追求渾樸含蓄的效果，反映了那一時代純樸的民風習俗。

秦朝二世而亡，印鈕形式未及得到充分發展便隨着時代更迭而由漢代來繼續其演變過程，故秦印鈕無甚特色。從為數不多的實物上看，官印主要採用較戰國鼻鈕鈕體稍為高聳的樣式，私印則似多沿用戰國台鈕，但印體更薄，製作上也顯得粗糙。

漢魏時期的印鈕藝術成就斐然，達到了銅印時代的高峯。由於這一漫長的歷史時期中印章制度基本穩定，一些已有的樣式得以不斷改良趨精；又由於其時手工藝雕刻和失蠟鑄造技術有了新的發展，也為印鈕形式提供了物質條件。官私印章在漢代的普遍使用，直接促進了印鈕藝術的發展。

值得注意的是漢代官印與私印的鈕式出現了分化。官方為了區別臣民的不同身份和官吏的不同等級，對官印的質地、鈕式、印綬都做了嚴格的規定。據《漢官儀》記載，皇帝用玉璽螭虎鈕，皇后用金璽螭虎鈕，諸侯王黃金璽橐駝鈕，列侯、丞相、太尉、三公及前後左右將軍黃金印龜鈕，其餘秩級二千石的官吏銀印龜鈕，二百石以上中下級官吏皆銅印鼻鈕。印綬上有紫、青、黑、黃等差別。從傳世和出土的實物來看，《漢官儀》所載大體上反映了當時的實際情況。這種印制的確立，使兩漢、魏晉時期的官印鈕式走向規範化發展，不同時期的演變僅僅在於風格上的差異。

漢代官印常見的印鈕形式

魚鈕	見於漢初東南地區的官印中。
蛇鈕	蛇體伏於印台，形態比較寫實。中部拱起作為穿孔之用，也是拙中寓巧之處。多見於秦代施用「田」字界格的官印中，在同時期的半通印中也偶有見到。
龍鈕	見於廣州南越王墓出土的「文帝行璽」，形體雕鏤十分精緻。
瓦鈕	由鼻鈕演變而來。漢代官私印中以瓦鈕最為普遍，後世據其形式類似覆瓦而名為瓦鈕。
龜鈕	也是漢魏官私印中常見的樣式。在漢人意識中龜壽千年，為四靈動物之一，故而取其形為鈕。兩漢不同時期的龜鈕在風格上變化較大，初期多圓渾寫實，至東漢以後則強調臉部刻劃，線條粗簡，表現出強悍之勢。
鼻鈕	早期鼻鈕仍沿襲戰國及秦印，漢末至魏晉時期出現一種新的鼻鈕形式，鈕體增大且厚實，顯得端莊整肅。

明代之前古代印鈕

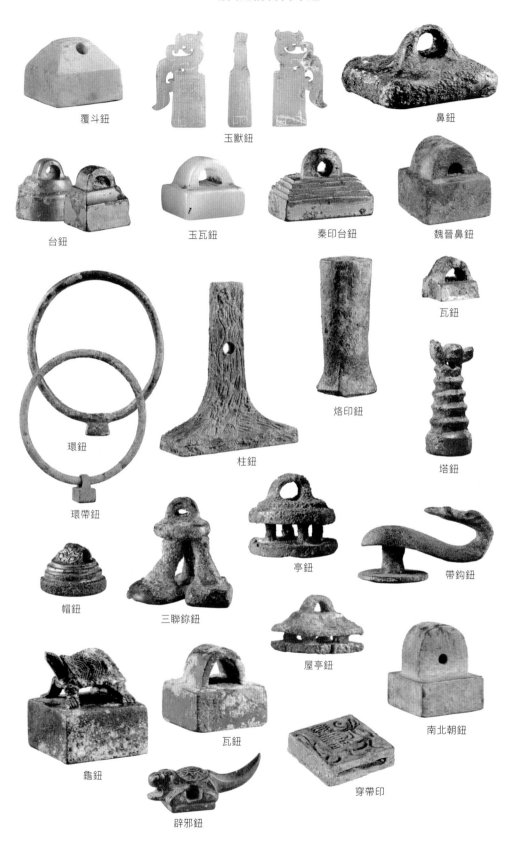

覆斗鈕

玉獸鈕

鼻鈕

台鈕

玉瓦鈕

秦印台鈕

魏晉鼻鈕

瓦鈕

環鈕

柱鈕

烙印鈕

塔鈕

環帶鈕

帽鈕

三聯鈐鈕

亭鈕

帶鈎鈕

屋亭鈕

龜鈕

瓦鈕

穿帶印

南北朝鈕

辟邪鈕

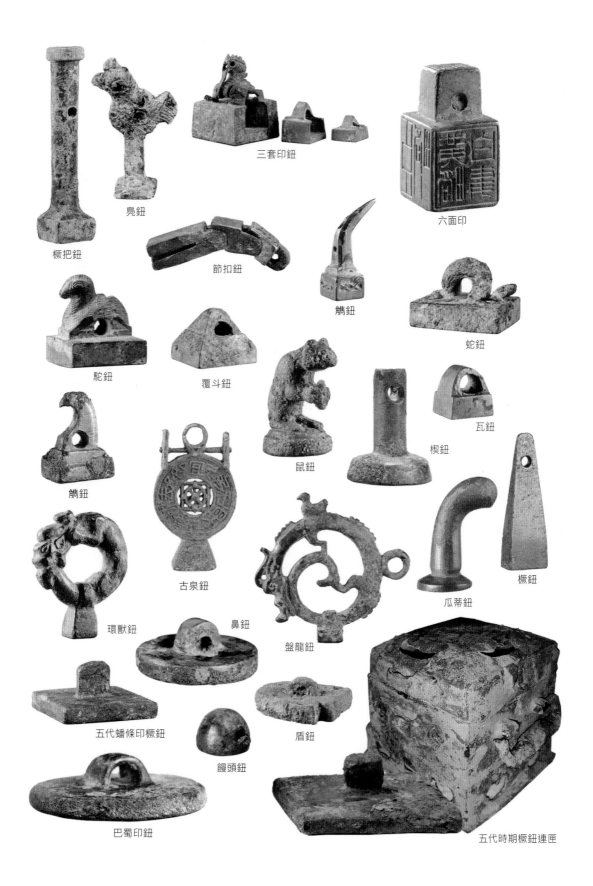

三套印鈕

梟鈕

橛把鈕

節扣鈕

六面印

觿鈕

蛇鈕

駝鈕

覆斗鈕

鼠鈕

楔鈕

瓦鈕

觿鈕

古泉鈕

盤龍鈕

瓜蒂鈕

橛鈕

環獸鈕

鼻鈕

五代蟠條印橛鈕

饅頭鈕

盾鈕

巴蜀印鈕

五代時期橛鈕連匣

強盛的漢朝統治時期，各民族大融合的趨勢已經逐步形成。中央為了對各民族首領的政治地位表示肯定和褒揚，以漢文官號和官印賜封。這類官印鈕式多反映民族地區的物產和生產，以及生活方式的特點，如東南地區的民族賜以蛇鈕，西北、西南民族賜以駝鈕、羊鈕等。十六國時期又出現了馬鈕的形式。

與漢官印的嚴格定制相反，民間的私印顯現競奇鬥巧，不受約束的局面。除了採用官印中的龜、瓦、鼻鈕以及戰國時期，覆斗鈕之外，私印中還出現了大量前所未有的形式。

漢代私印形式

辟邪鈕	獸頭高昂作張口呼嘯之狀，造形極為生動有力。東漢以後辟邪鈕及龜鈕又出現了二套、三套印的形式，大印製成母獸，小印則作子獸，套人母獸懷中，即成抱合之形，與母獸顧盼有致，富有情味。
鹿鈕	見於北京故宮博物院所藏「靳君」一印。鹿足收攏成欲躍未躍姿態，寓動於靜，含而不露。
古泉鈕	鈕體鑄成一枚或數枚錢幣。
盤龍鈕	鈕體作鏤空的環形，細看乃是盤曲的祥龍，構思也很巧妙。
環鈕	鈕以雙環相套，還有以瓦鈕套環的。
其他	人騎鈕、提梁鈕、蛙鈕、古象鈕。

魏晉時期官私印鈕式基本上是兩漢制度的沿襲。私印中二套、三套印和辟邪鈕最為盛行，並出現了六面印的新鈕式。六面印印體做正方形，頂部凸出一方柱作為捏手，六面皆鑴有印文。

十六國至南北朝時期私印走向衰落，存世罕有所見。官印尤其是北魏官印的龜鈕則出現了新的風格，例如龜身變漢魏時期的蹲為聳起，四足挺立，有的還作行走姿態；其龜甲、脊棱也形態各異，造型上極為誇張，表現了北方民族統治下藝術領域中雄健曠達的新氣象。

其後的隋、唐、宋、元、明、清時期，官印鈕式日趨單一，橛鈕、柱鈕成為千年不變的定式，已經沒有藝術性可言。在為數不多的宋元私印中，除保留着龜、瓦、覆斗鈕式以外，又出現了螭虎鈕、狗鈕、兔鈕等鈕式。

　　周彬，字尚均，為康熙時又一著名印鈕藝術家。相傳曾被招為「御工」，供奉內廷專事製鈕。鄭傑《閩中錄》記：「余素有石癖，積三十年，大小得五百餘鈕……鈕多出之楊玉璇、周尚均二家所製。」周彬製鈕，敢於大膽誇張，造型巧妙生動。他參用中國畫寫意之法，以深刀刻山水、花卉等景物，成為「薄意雕」的開創者之一。世人稱為「尚均鈕」。同治、光緒間的潘玉茂等人多受他的影響。

　　晚清的印鈕製作盛於福州地區，出現了東門、西門兩大流派。東門派以同治、光緒間的林謙培為開山鼻祖。他製鈕擅長博古圖案、人物、動物，曾將平生佳作傳拓成譜，對後世影響深遠。傳人林元珠、林元水等皆青出於藍。林元珠所作獸鈕，筋力遒健，尤其着意於鬚、鬃、毛髮的處理，線條流暢精到。曾為陳寶琛、龔易圖等達官貴人製鈕數年，頗為時人所重。同治、光緒間的潘玉茂，製鈕初學周尚均，擅於薄意雕刻，藝術造指很高。其弟潘玉進、潘玉泉二人傳其技法，被尊為西門派創始人。

　　西門派印鈕藝術風格在陳可應、林清卿二人手中推向成熟。陳可應專攻薄意，作品清逸流麗。林清卿從陳氏學藝，師心而不蹈跡，善於融會各家風格，未及弱冠已名重藝壇，成為西門派的一名主將。

　　林清卿汲取繪畫藝術的滋養來提高印鈕雕刻的水準，豐富印鈕的藝術感染力。他曾一度擱刀學畫，並致力研究古代石刻、畫像磚藝術，探索新的藝術門徑。由於他善於將畫理、雕刻融為一體，使他的薄意創作達到爐火純青的地步。他的作品題材廣泛而意境典雅，多表現古典文學及民間故事。所作花卉薄意生動活脫，山林樹木繁而不亂，氣息高古。被譽為楊（玉璇）、周（尚均）二家之外「別開生面者」。西門派的傳人尚有林文寶、陳可觀，皆為一時高手。

　　綜上所述，我們可以看到印鈕藝術的繁盛是和篆刻的勃興比肩並翼的。印鈕藝術近三千年的發展，是一代代工匠、藝術家智慧相參的結果。正是他們的不朽創造，為流派印章賦予了更多的魅力和藝術色彩，開拓出了一個氣象萬千的新天地。

明代以後石章時代的雕工

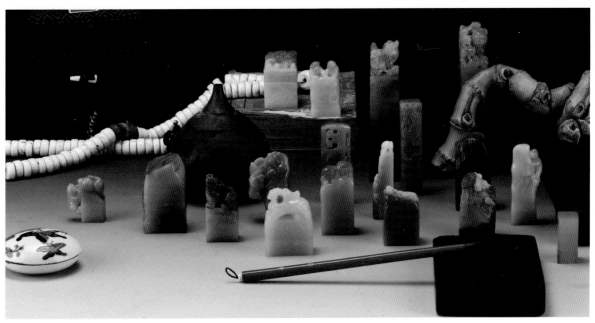

第五節 印譜

　　印譜，顧名思義是匯集歷代官私印章及印人所刻印章作品的一種專門載體。它是歷來篆刻從實用到藝術形態的匯編，也是後人學習篆刻藝術必不可少的範本。明清以來，文人參與了印章創作，印學研究風氣大盛，印譜作為印章的載體便為印人和愛好者們喜愛。

　　印譜的起源，目前印學界公認的是成書約於北宋大觀年間楊克一的《集古印格》。其後由宋至明初近三百年間，據典籍所載，先後有《宣和印譜》、趙孟頫《印史》、姜夔《集古印譜》、吳叡《吳孟思印譜》、楊遵《集古印譜》等十餘種問世。雖為數不多，卻可謂是印譜史之初創時期。

　　明隆慶六年（1572年），顧從德以自藏古璽印，商借親朋好友的部分古印，合計約一千八百方，鈐印成書二十部，名之曰《集古印譜》。三年後，又加以增刪，翻刻棗梨板而成《集古印譜》（又名《印藪》）。以後到明末，便是印譜史之勃興期。人們對印譜的愛好盛況空前，社會需求使印譜迅速繁榮，《集古印譜》問世後至明亡七十年間，各家輯錄之印譜數量約有一百餘種。自明末以降，篆刻藝術有極大的發展，文人輯錄印譜之風愈加熾熱，各種分類，也逐漸明晰。

　　至清代更有三大部集體印譜出現：張灝的《學山堂印譜》、周亮工的《賴古堂印譜》、汪啟淑的《飛鴻堂印譜》，可稱是印譜發展的高峯期。清代中期，考據學漸漸在學術界取得主流地位，而對古印的研究又回歸到以學術為主的方向去。

　　最值一提的是簠齋陳介祺仿照吾衍《三十五舉》的體例，將所藏古璽印分類編次，輯成《十鐘山房印舉》。陳氏以收集古器和古印聞名，咸豐二年（1852年）將自藏的兩千餘方古印和劉燕庭所藏的一百餘方印合成《簠齋印舉》十二冊，敦請吳式芬、何紹基等人審定，至同治十一年（1872年）又增加自己新藏及匯集李璋煜、吳式芬、李佐賢、鮑康諸家藏印，以古璽、官印、周秦印等三十舉分類編次成《十鐘山房印舉》，集印輯印近萬方，一時轟動。「印舉」被視成中國印譜之冠，稱為印學之宗，在印譜編纂史上具里程碑意義。

　　流傳於世的歷代印譜，不僅是古人在篆刻藝術領域裏傾注心血的結晶，更是蘊藏着無數珍貴史料的寶庫。概括而講，印譜有很多研究價值，除了篆刻學習，它還常常包含序跋、考釋文字、考證史實、辯證字源、鑒別書畫、補充文獻所缺等，因此對印譜的研究，不僅要研究其上的印蛻，更要研究與之相關的其他資訊。（參見書後附錄：歷代印譜介紹）

　　對於每個印人，印譜的主要作用當然是作為學習的範本，通過收集、整理、臨摹，將經典的作品作為創作的參考，是成功必經之路。在學習的過程中能夠看到高品質的原鈐印譜尤其珍貴。從印譜創始至今，經常出現因為原鈐印譜不易獲得，而採用木刻、筆墨描摹、摹刻、鋅板鈐拓、現代印刷等手段而「複製」的印譜，這些印譜在複製的過桯中往往發生印面細節或者鈐拓質感的改變，降低其參考價值。

歷代珍稀印譜

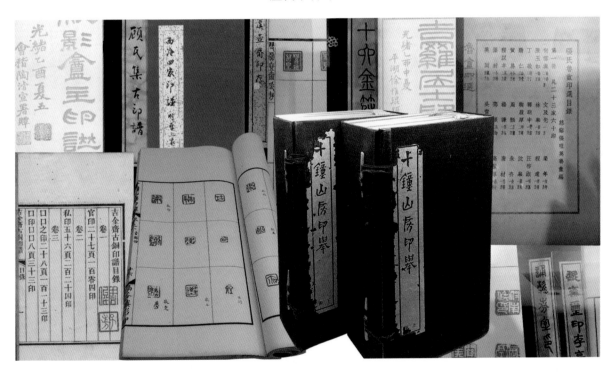

第三章
借鑒古法——
先秦至宋的古印臨摹

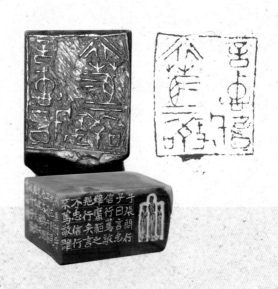

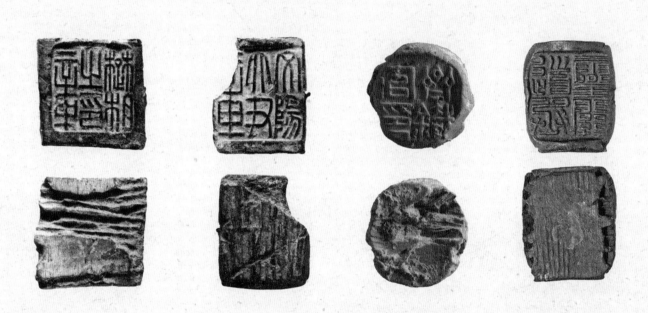

第一節 摹印的方法及其要領

中國的傳統藝術無論哪一種門類，其學習的第一步便是臨摹，因為臨摹使學習者能夠領會古人或名家的表現手法與技巧，從中學到他們的創作門徑，逐漸掌握該門藝術的特點與精髓，然後學習者才能將所學的技巧在習作中舉一反三熟練應用，並且在大量的習作中總結出自己的不足與缺點，最後將習作轉變成具有個性特徵的藝術創作。篆刻也不例外，篆刻藝術的特點還在於，它的創作過程既不同於繪畫又不等同於書法，它似乎是書法與鐫刻的結合。任何一方印章的完成，都必須經歷寫與刻這兩個環節。學習者只有通過對古人名作的潛心臨摹，遵循篆刻的這一規律，從而掌握其中的篆法、章法、刀法以及款識鐫刻，為自己日後藝術創作打下良好的基礎。

摹印是一種最基本也是初學階段最有效的學習手段。一方面，摹印能夠讓我們熟悉印章的一般規律，熟悉印章中線條、結構、章法的處理方式；另一方面，摹印也能夠使我們的觀察能力得到提高，觀察更為細緻，從而對印章中一些細膩的變化能有直接、敏銳的感受。所謂臨摹，不僅要仿得真切，從剛開始的「無我」，老老實實的臨；到了第二階段，刀法篆法有所悟才可以進一步加入自己的理解，進行「有我」的臨摹，循序漸進。因為，臨摹是學習過程中的一種手段，而不是終極目的。

 臨摹與表現

（一）摹刻要高度逼肖原印（摹刻、摹寫）

摹刻。即是按照選定的典範作品，摹寫並浮水印渡稿上石，依樣鐫刻。摹刻所用的石章大小，最好與原作相同或稍大（四周多餘的部分可削去），用小毛筆勾摹時要將印文及邊框形態忠實無誤地描摹下來，覆稿上石後，可以借助小鏡子與印譜上的原作加以比較，看看有無走樣。如有不夠準確之處，用毛筆在印面上稍加修改。刻完鈐出印蛻，再次對照原作，細加琢磨，找出不足之處在哪裏，產生毛病的原因是甚麼？是勾摹失準還是刻時用刀控制不當？每摹刻一方印章，往往需要多次刻而磨，磨而刻，與原作反覆做對比，嘗試如何運刀才能達到滿意效果。雖然枯燥，但這樣有利於初學者掌握篆刻技法的規範性和完整性。從描印稿、上石、奏刀，一步步按規範將整個篆刻過程全部完成，實際上每刻一遍，就積累一次經驗。

形似，這是臨摹的第一階段。但如果業餘時間有限，不可能逐一摹刻，此可以將摹刻與摹寫結合起來。對古今大量的優秀印作進行勾摹，摹寫的過程必須要細緻，盡可能地把原印的

特點、風貌以及細節處的變化充分地再現出來。如果只是草草地「畫」個大概，那就起不到應有的作用和效果，因此摹稿要強調「精」，講究「細」。可以選擇一些有代表性的範例，用拷貝紙覆於其上，用小毛筆認真勾摹。在摹寫的過程中，體會其配篆、布局及線條的特徵。摹寫印章，也要求與原作形神皆似。開始時難免失真走樣，但堅持一絲不苟地練習一段時期，便能掌握這一技巧。摹寫準確，在摹刻時才能達到較好的效果。所以摹寫和摹刻要結合起來。摹寫雖不能代替摹刻，但較摹刻花費時間要少，能獲得篆法、章法的訓練。

摹寫的具體方法有兩種。一是雙勾，用於白文。即用小毛筆沿印文外側勾摹，也可以在勾摹後加以填實。二是單線摹寫，即無論朱文、白文，都用筆直接篆寫，印文成黑色，印稿可以放大學習。

（二）臨刻要臨得原印神采（實臨、意臨）

有了摹刻的基礎，可以進一步採用對臨的方法，以提高對古印理解、消化的能力，為進入創作階段做好準備。臨刻時可不必受原印大小的限制，自然也不再依樣摹勒，而是參照原印，根據自己對其總體精神、特徵的把握，加以適當的取捨、變化，並融入自己的個性成分。所謂「遺貌取神」，不似而似。所以只有在臨摹中逐漸注入自己的主觀創造性，將自己對藝術形式的理解和感悟融入到臨摹過程中去，這才能説是達到了臨摹的目的，才是最高境界。也就是説，要通過自己刻印的親身體驗，達到古印具有的同等藝術效果，而不是簡單的刻意仿製。落實到具體中去，第一階段的實臨會比較枯燥乏味，但這是一種技法錘煉過程，它要求放棄主觀念頭，一絲不苟地再現原作風貌，力求準確精到。

臨摹之前，必須選擇優秀而且合適的範例。學習藝術，「取法乎上」是極為重要的。選擇的範本必須是藝術性較高，在篆法、刀法和章法方面有特色的印作。漢印就其總體上來説，其藝術性是精妙生動的，但其中也不乏粗糙低劣、呆板僵滯的作品，一般的印譜中不免良莠並存。所以煉就火眼金睛，提高審美能力，去蕪存菁，擇善而從是相當重要的。藝術風格類型豐富多樣，初學者常有哪些宜先學，哪些宜後學的問題，以後還要根據自己的「性之所近」加以選擇哪些該重點研習的問題，因此臨摹時的選印環節務必十分重視。

首先，臨摹印章可以先從平正一路的鑄印着手。孫過庭論書法云：「初學分布，但求平正；既知平正，務追險絕；既能險絕，復歸平正。」這對於篆刻也同樣適用。漢魏官私印、玉印中不乏筆畫勻整、布局穩妥的平正之作，可以選作初學階段的臨摹樣本。而後，可根據自己的喜好和老師的建議，逐步放開，選擇一些縱放奇肆、古樸蒼莽，富有變化之美的範例進行臨摹。

臨摹古印的階段，要有系統分階段，不宜採取「天女散花」、淺嘗輒止的學習方式。漢印

中不同質地、功用、時期及製作工藝的印章，在藝術風格上存在各自的特色，古人在學習借鑒時也早已注意到這一點。如清代的一些篆刻家在印作邊款中常常留下「仿漢鑄印」、「擬漢印爛銅意」、「仿漢玉印」等跋語。初學者臨摹時，最好依據不同的審美類型（或者按照傳統的分類，如漢鑄印、鑿印、玉印等所顯示的風格區別）分階段、有重點地進行臨摹。臨摹時要力求理解並把握其風格和技巧方面的特徵。

總的來説，對於一般的初學者，摹古先要求其形似，即依形模仿，力求惟妙惟肖。在尚未具備正確的鑒賞、理解能力的情況下，急於或滿足於所謂「取其大略」，事實上只能是放低要求的草率和粗糙。因為「形似」是基礎，是神韻的外在表現，任何神似之作都離不開一定程度的形似，否則神韻也就無所附麗。接着第二階段就是意臨，意臨強調準確再現的同時，也重視能否入古而出新，既有古意又有自己的思想。這種再現必須通過實實在在地去刻而不是故意作出效果，它要求刻者在技法訓練的同時又熟悉古印的各種章法、篆法，以及體察不同線條的質感。

在經過一個時期的訓練之後，進入意臨階段，就應着重遺貌取神，即不須圍於對原作點畫的殘破、粗細以至於某些結構體態的一味摹擬，而力求在整體上體現原作的藝術特徵和意趣。

臨摹是一種學習手段和方法，目的在於通過臨摹獲得書篆、布局、用刀方面的基本功，

東漢銀印　琅邪相印章（實臨）　　　　　　　　　　　　　　羣栗客鈢（意臨）

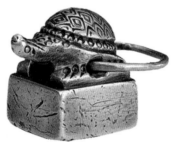
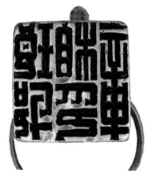

原印

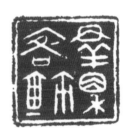

原印

臨印

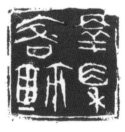

臨印

掌握優秀典範作品所包含的藝術語言。因此，臨摹是一個心手相用的過程，無論秦漢印章，還是明清篆刻，其中都有着不同的風格或審美類型，臨摹是要多加觀摩、比較、歸納。每方印作在臨摹前、臨摹時以及臨摹之後，都應進行一番從具體到概括的分析，對比原印作，分析其文字、布局、線條有些甚麼特點？文字之間是如何統一成一個整體的？創作者為之做了哪些增損、挪動、變化？印文中的空間是如何處理的？給你的感覺如何？自己的臨摹習作在哪些地方走神？等等。

意臨，可以分成三個部分進行訓練：

1. 針對章法形式的意臨。古印有多種章法形式，選取在形式上較有特點的一類，將這種特點抽取出來，加以提煉、加工，並適度地變化，使其形式上的效果更加鮮明。這是一種章法結構的練習。

2. 針對線條的意臨。章法、字法不變，將印中某些具有「提示性」、「符號性」的線條質感擴展到整方印章中，使全印線條更統一、純淨，即整方印章處於同一線條語彙的格局之中。或者逆向進行，將同一印章的線條差距拉開，不同的線條之間對比鮮明，即全印處於多種線條語彙並存的格局。

3. 整方印藝術風格的深化。即在選定臨摹對象之後，根據創作主體對範本的理解和感受，從形式上（包括章法空間、字形結構和線條）對原作形式加以深化，或者將朱文反刻成白文，將白文反刻成朱文，加強空間感，從而更凸顯原印特有的藝術風格。

關於意臨，古人也有很好的經驗描述：比如孫光祖在《古今印制》中曾談到蘇宣臨摹古印不求合乎秦漢印範的做法，推其為家學功臣。這大約是因為蘇宣慧眼獨具，能深刻地理解印章各要素之間的內在聯繫。在他看來，印章之美不僅僅限於印稿書寫之美，只有當印稿中的篆字變成印章本身的形態，這才是一種創造性的臨摹。

意臨的關鍵問題，全在於一「意」字——其間必然包括創作主體的印學思想、審美觀念、個性特徵等重要因素。同時，意臨也是走向創作的第一步。臨摹的基礎愈是深厚，創作的能量也就愈大，即人們常說的厚積薄發。因為創作雖然強調個性，但還是離不開基本技巧規範的，試想一位作者如果對篆法、刀法、章法沒有足夠的諳熟程度，又怎麼可能表現「意」、傳達個性和風格呢？還有，臨摹的廣度（範圍）也勢必會影響創作主體的審美眼光。

 臨摹與創作

如果臨摹是學習刻印的第一台階的話，那麼創作則是走入了表現自我的第二台階。關於創作時的配篆、布局和用刀等基本問題，初涉創作時將一步步解決。下面介紹兩種臨創方法。

（一）仿格式

　　即將所需刻的印文參照文字結構、風格相近的範例的格局形式進行構圖。這種方法看似笨拙，卻是許多篆刻家曾經默默踐行之路。原作和擬刻之間，不僅在章法、刀法處理上追求一致，而且印文中也往往有一字至數字相同，或者文字雖不同而篆文結構形態上可以找到共同點，還有用「集字」的方法來仿作的。當然，對初學創作的朋友來說，好比倚欄學步，容易中規中矩，但如何參照古印規範、意韻，強化借臨摹時所獲得的印象和技能是非常重要的，並通過這樣的練習，逐步融會貫通，最終形成有法度有規矩的作品。

（二）仿意趣

　　即借鑒古人某一印或某一類風格的特徵，重在從意韻、神采上加以追摹。它和仿摹的區別在於：不強調字的形體以及章法的刻意相似。但是，從風格上能感受和體會到仿自哪一種風格或哪一方印的味道。比如，玉印的細勁挺拔、漢鑄印的整肅凝練、急就章的奇恣錯落等藝術特徵。儘量對所仿印章的篆法、章法、用刀的主要特點把握準確，將具體的範本模式提煉概括為規律性的東西，在創作時加以靈活吸收運用，儘量暗合古人的規矩和準繩。當然，必須明確一點，古人的名作不是亙古不變的模式，仿摹、仿意都只是學習創作過程中的方法，目的只是從中獲得借鑒，最終通過自身藝術素質的提高形成個性風格。

　　臨摹和創作，不應是各自孤立的。臨摹時所獲得的種種法度、技能已經為創作做了準備。開始創作的時候，可以將臨摹和創作聯繫起來，逐步過渡。

言忠信行篤敬（借鑒創作）

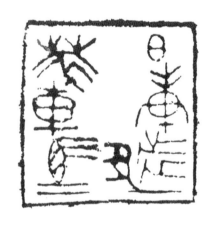

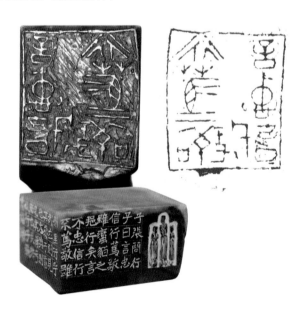

第二節 摹印——先秦至宋的古印臨摹

中國傳統藝術都講究「取法乎上」，要「取法」，要有「法度」，臨摹則是不二法門，學習古人的藝術，對照印譜將原印翻刻下來，這樣的臨摹雖然機械，但又是必不可少而且也相當漫長的一個過程。除了臨摹之外，還可以利用一些零星時間來讀印。所謂讀印，就是通過閱覽，對優秀印作的篆法、章法、刀法及其意境、風格加以心領神會。許多有造詣的流派篆刻家不但重視臨摹，同時也強調讀譜。如清代錢松在「范禾私印」邊款中表露心得：「得漢印譜二卷，盡日鑒賞，信手奏刀，筆筆是漢。」可見讀印對於提高眼界，陶鑄藝術創作的格調氣質和豐富表現手法也是十分重要的。把多臨摹、多思索和多探索結合起來，才能融會貫通，事半功倍，為創作奠下堅實的基礎。

古鈢印

古鈢一般包括公鈢、私鈢和「言信」、「吉語」之類的詞語鈢以及圖像鈢等，其鈕制豐富，有鼻鈕、覆斗鈕、亭閣鈕、帶鈎鈕、水禽鈕、鳥鈕、虎鈕、鹿鈕、猿鈕、人形鈕、戒指鈕等。古鈢的印面形狀也是多種多樣的。除常見的正方形、圓形、長方形外，還有盾形、凸字形、橢圓形、曲尺形、菱形、心形，以及由兩個、三個、四個或圓或方或三角形組成的連珠印章。總之，古鈢無論在鈕制、印面形狀或文字風格上都散發着一個百家爭鳴時代獨有的充滿自由和創造的魅力。廣義的戰國古鈢包括楚、齊、晉、燕、秦、巴蜀六大系。

狹義的古鈢並不包括統一文字後的秦印。從戰國文字的角度講，西土秦文字與東方六國文字差異甚大。秦國因僻地雍州，在相對封閉的地理環境中承續了西周的書寫傳統，即以《史籀篇》大篆為規範，相對穩定地保持了這種規範的延續性，因此王國維認為秦用籀文正體，為西土文字。從鈢印本身講，秦印早年迥異於東方諸國鈢印，後來秦國又在兼併天下後，用秦印範式統一了其他諸國古鈢，並開創了後來八百年中印章的模式。

存世的戰國古鈢為數不少，印文總數超過四千字，可釋讀者超過三分之二，僅《十鐘山房印舉》就收錄六百枚左右。

戰國古鈢的樣式豐富多彩，文字也是多種多樣的。具有戰國文字的那種圓轉自然、結構多變、生動活潑的特點，這與後來以小篆為基本框架的漢印文字格式的嚴謹、方整的態勢有着明顯的區別。特別是一些私鈢，無論朱文還是白文，或秀逸雅致，或淳厚雄渾，或樸素自然，風格不一，面目繁多，既有強烈的時代特徵，又不乏鮮明個性。比如戰國秦印（秦未統一六國

前的秦地區印，大致在今陝西）字形略長，線條圓轉流暢，富有筆意，但結體鬆散；楚鉨（大致指現在的湖北）字形線條流暢，結體散逸，秀而不媚，像是毛筆書寫的一樣；齊鉨（大致是現在的山東）字形筆畫勻稱，布局隨意性較大；燕鉨（大致是現在的北京及附近地區）文字風格統一，線條勻稱，結體工整規矩；三晉鉨（大致是現在的山西、河北、河南）文字線條細勁，結體整齊。

古鉨文字與青銅器銘文體系基本相同，但由於各國相對獨立，文字互不統一，同樣一個字，不同的國家有不同的寫法，表現在印章上更為自由，有的奇逸多姿，有的蒼茫古樸，有的動靜亦宜，有的變化萬千。

合文簡化，是古鉨印文字結構的另一特色。常見的簡化是省略重複的偏旁或偏旁中的某些筆畫，也有借筆，如共用一個偏旁的簡化方式。與之相反，還有古鉨文字的繁化。造成古鉨文字繁化的原因比較複雜，有的是出於新造專用字的目的，也有的是出於美化裝飾視覺效果的需要。最常見的繁化是增加某些偏旁作特殊指代。以兩短橫作為裝飾，在古鉨印中是較為普遍的繁化手法。通過結構調整變化以達到審美需求，字形任其自然錯落，伸縮挪移，線條的曲直、長短、粗細、穿插、借筆均能隨勢而安，自然天成。這是古鉨印中「篆」的部分特色。

古鉨的製作，朱文多為鑄造，故線條凝練、遒勁，變化極盡豐富。白文則有鑄製和鑿刻兩種，鑄者線條勻整，加之年代久遠，而更顯古樸、蒼勁；鑿者字勢開張，體格縱逸。

古鉨印藝術的特點

1. 勻穩。凡字之結體與章法，依其字體大小以及可用空間的大小安排，大多數古鉨筆畫勻稱、布置平穩。

2. 參差。筆畫有長有短，疏密不同。字與字之間或是單字中往往呈現出互有參差、錯落有致的變化，而且顯得極其協調。

3. 鬆緊。線條間的組合或章法布局的疏密、鬆緊都根據字的結構、體勢而定，使文字妥帖自然。

4. 斑駁。古印原本線條圓潤挺勁，因其埋於地下逾千年，受到自然界的氧化與腐蝕，線條略有破損斑駁。雖形殘而意全，筆斷而氣連，更覺古樸自然，生機盎然。

戰國古鉨（一）

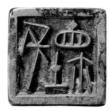
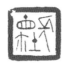

長直鉨（私）

12.1 x 11.7 x 13.2 mm

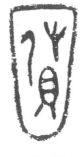

廥（官）

12.8 x 24.0 x 7.8 mm

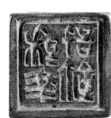
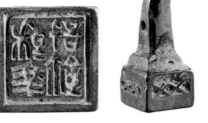

穆幸信鉨（私）

9.6 x 9.6 x 27.4 mm

史義厶鉨（私）

10.8 x 10.8 x 10.2 mm

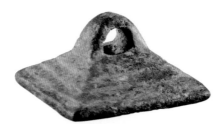

陳市出鉨（官）

27.8 x 27.4 x 14.4 mm

戰國古鉨（二）

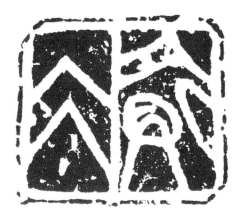

大膚（楚）

司馬之鉨（齊）

左桁稟木（齊）

千秋萬世昌（齊）

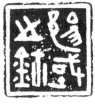

鄔國之鉨（齊）

司馬（齊）

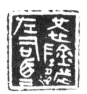

恭陰都左司馬（燕）

肖和（三晉）

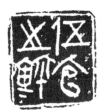

伍官之鉨（楚）

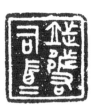

赴都右司馬（燕）

肖采（三晉）

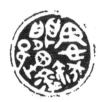

恭陰閒邑里鉨（楚）

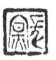

長宲（燕）

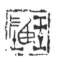

王壐（燕）

王固（三晉）

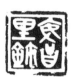

安昌里鉨（楚）

1. 勾摹古鈢印圖式，以形式為基準分類，注意邊欄粗細與字形鬆緊配搭。

2. 注意古鈢布篆騰挪穿插的章法，並進行歸類思考。

3. 以厚邊朱文古鈢為模本，將自己獲得的古鈢印象有意識地融入設計創作。

4. 取自己的齋號，檢出大篆古籀文字，套取摹寫的印式進行印面設計。力求能夠抓住古鈢特徵。

5. 在設計過程中，精心觀察一般古鈢作品中的橫豎安排、虛實處理、布白錯落、穿插合文、呼應借邊的一些技巧。

6. 通過勾摹構建對古鈢印式的基本認知，對古鈢結篆特徵及疏密借邊的美學處理手段要爛熟於胸。

7. 古鈢檢篆是金文體系，以空靈為主。

 秦印

　　秦印，指公元前 221 年秦始皇統一六國到公元前 206 年西漢政權建立這段時期的官私璽印。春秋戰國各國為政，文字體系混亂，這給政令的推行和文化交流造成了嚴重障礙。因此秦統一六國後，為了加強對新征服地區的控制，尤其是對「東南有霸氣」的吳越地區的管理，開始實施「書同文」，頒布詔令，統一權量文字，命丞相李斯整理各國文字，統一書寫規範。秦在相對封閉的雍州地理環境中承續了西周的書寫傳統，並相對穩定地保持了這種規範的延續性。秦印的樣子也基本是相對規整的樣子，在其他國家各種形狀的印章大行其道的時候，秦國首先規矩了起來，他們講規矩、講法制的素養深入骨髓，所以端正嚴謹，沒有其他國家那些奇形怪狀的印章樣式。所以，從鈢印本身講，秦印早年迥異於東方諸國鈢印，後來秦國又在兼併天下後，用秦印範式統一了其他諸國古鈢，並開創了後來八百年中印章的模式。

　　秦詔版、度量衡器一律用秦小篆，部分器物文字的筆畫較為方折，許慎《說文解字·序》中把這類文字歸為「摹印」，後人則約定俗成稱之為「摹印篆」，這種摹印篆空間構造和體勢上與戰國時期的諸國文字拉開了差距，有着本質區別。

　　秦印的出現與發展雖然時間極短，但它卻是戰國璽印向漢印過渡的一個重要時期。就形制論，秦代官印有其相對規範的制度，而不像前期的各國印章，大小懸殊、式樣不一。秦印將有邊欄、有界格的類型作為定律，修改並保留了下來，抹去了地方色彩和地域因素，形成統一的格局。秦代印章制度規定皇帝的印章獨稱「璽」，臣下的一律稱「印」。

　　秦代官印與戰國官印相比，主要表現為三個方面的區別：一、多用邊欄；二、有界格；三、用摹印篆。同時具有這三個特徵的印章始創於秦，沿用至漢初。從製作手段看，秦代官印以鑿製為主。羅福頤、王人聰合著《印章概述》一書中，從考證的角度出發，以史籍中的官爵和地域等因素為依據，以鑿刻和鑄造兩種不同的製作方式用來區分秦代界格印和西漢初期界格印。確定帶有田字界格的白文印基本上是秦代印。而有一批有邊欄，帶「田字格」或「日字格」、用摹印篆的印章，因印文中有如「邦侯」、「邦司馬印」、「邦尉之印」等帶「邦」字的，由於漢代因避劉邦諱，是以「國」代「邦」，也是區別秦印和漢印的有力依據。

　　秦代私印則沒有一種固定的標準，與其同時代的官印相比較，更多地表現為印文風格的多樣化和製作手段的豐富化。例如材質，秦代官印皆是銅，而秦代私印則有相當一部分為非金屬質地者，如玉、石（也有人認為此類非金屬質地的印章皆為殉葬明器）。秦代官私印在風格與製作的差異，有一個很關鍵的原因：秦代從統一到覆滅，前後僅僅十五年，故秦代人民，既有經歷戰國至秦代者，亦有經歷秦代至漢代者，甚或有跨越了這三個歷史時期者。政治上的變革與朝代的更替，必然使這些民間實用品比官方印章具有更長的跨度，這也是秦私印斷代研究中的一個特例。

　　秦代私印中的銅印往往有邊欄、有界格，這個界格是因為「摹印篆」還沒有完全消除小篆的「豎長」字形，為了保證印面的勻滿，必須依靠界格的區隔與聚攏作用。印文也偏於厚重、遒勁，顯得較為端莊沉穩。而非金屬質地者，如一些玉印、石印，印文則多顯露着一種隨意自然和溫麗婉轉的基調。在印面尺寸上，非金屬材質者則往往略大些。

秦古鉨精選

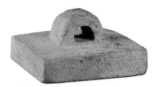

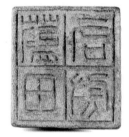

藍田右尉（官）

22.9 x 24.5 x 13.0 mm

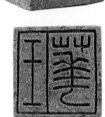

王華（私）

12.7 x 13.0 x 10.2 mm

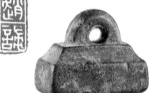

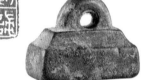

趙諿（私）

9.0 x 17.2 x 13.2 mm

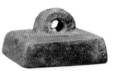

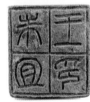

朱宜王印（私）

17.8 x 19.2 x 12.6 mm

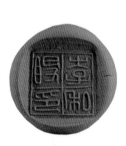

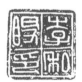

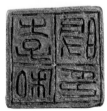

李毆私印（私）

12.7 x 13.0 x 10.2 mm

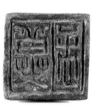

冀孟（私）

13.2 x 13.0 x 9.4 mm

秦印

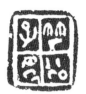
范仳子印

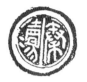
秦瀗

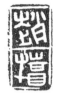
趙襠

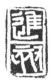
進欳

范斯

信徒閶

智恒

姚兼

陸都

和仲印

王獌

原隱

愼愿恭敬

橋息

狐瑣

趙樊

公孫齮

范臣

騷濁

買臣

成憍

姚鄭

斐狊

恒播

公萻
箕黿
異賢
翟遺

秦印藝術的特點

1. 秦代官印與戰國官印相比，主要表現為三個方面的區別：一，多用邊欄；二，有界格；三、用摹印篆。同時具有這三個特徵的印章始創於秦，沿用至漢初。

2. 從製作手段看，秦代官印以鑿製為主，羅福頤先生曾有專論，以鑿刻和鑄造兩種不同的製作方式區分秦代界格印和西漢初期界格印。帶有避劉邦諱，是以「國」代「邦」，也是區別秦印和漢印的有力依據。

3. 秦代私印則沒有一種固定的標準。與其同時代的官印相比較，則更多地表現為印文風格的多樣化和製作手段的豐富化。

4. 秦私印中的銅印往往有邊欄、有界格，印文也偏於厚重、遒勁，顯得較為端莊沉穩。

思考
與
練習

1. 勾摹秦印圖式，以形式為基準分類，注意「日字格」、「田字格」邊欄的應用，粗細與秦篆特點。

2. 從圖式看，歸類並學習古鉥與秦印的用篆對比差別。

3. 將自己理解的秦印印象有意識地融入創作。

4. 取自己的齋館號，檢出秦篆用字、套取摹寫的印式進行印面設計。力求能夠抓住秦摹印篆特徵。

5. 在設計過程中，精心觀察秦印的橫豎安排、虛實處理、布白錯落、穿插合文、呼應借邊的一些技巧。

6. 通過勾摹構建對秦印形式的基本認知，對秦印結篆特徵及疏密借邊的美學處理手段要爛熟於胸。

7. 秦小篆以均勻對稱為主，要求上緊下鬆。

三 漢官印

在篆刻史上，漢印是繼先秦古鉥後的另一座高峯。如果把風格多樣的先秦古鉥比作爛漫的山花，自由且絢麗，那麼漢印則如同臨風之玉樹，莊重且典雅。清代周銘在《賴古堂印譜·小引》中說「學印不宗秦漢，非俗即誣」。明清印人強調「印宗秦漢」，其實都是指師法秦漢印式。以秦漢印，特別是漢印的風格典範作為篆刻創作的審美追求，從而確定了漢印在篆刻史上的正統地位。

漢印開創了中國篆刻藝術的鼎盛期，具有承前啟後的作用。「漢承秦制」，漢幾乎全面繼承了秦王朝的印章制度並加以完善，造就了尚法而不失拘束，平直而又富於變化，正直而不失板滯，端厚而更見博大的漢代印風，漢印是秦印風格的發展和完善。而秦印作為一個非常重要的橋樑，之所以能完成由古鉥到漢印不同風格轉型的歷史使命，是因為秦印以戰國時期秦國的印風統一了東方六國的印風。在這一過程中，秦代所做的最重要的一項工作是「書同文」，並確定「摹印篆」為璽印專用文字。摹印文字的規定性促成了秦代官印的規範與統一，這種以平正方整為主的基本形態為漢代官印所繼承，並成為漢印最基本的風格特徵。

漢代用於摹印的「繆篆」是在秦代「摹印篆」的基礎上發展、定型下來的摹印專用字體。許慎《說文解字》：「六體者，古文、奇字、篆書、隸書、繆篆、蟲書，皆所以通知古今文字，摹印章，書幡信也。」繆篆以篆書筆畫為基礎，參以隸意，使之方整平正，成為一種最適宜於印面布局需要的形體，後世印人以漢印為宗，主要在於掌握繆篆的書法特徵和變化規律。繆篆之「平正」是一種規範和秩序，也是漢印為後世篆刻藝術發展奠定的一塊最重要的基石。

漢代官印以鑄印為主，偶有鑿印，按歷史的發展順序，漢官印有如下特徵：早期承襲秦制，印文多圓筆，較為圓渾自然；中後期漸趨方筆，也出現屈曲盤纏的現象。

西漢初期（漢高祖至漢景帝時期）。主要特點是「漢承秦制」，基本上沿用秦官印風格，將印面分為「田」字格和「日」字格，印面多加邊欄，如出土於廣州象崗第二代南越王墓的「文帝行璽」即帶有界格。

西漢中期（漢武帝至漢宣帝時期）。逐漸擺脫秦印影響，印面基本已不用界格，但仍分四格。印面文字分布均衡，結體緊密嚴整，筆畫取圓勢，有的尚遺秦篆遺風，同時也出現漢武帝時那種方正寬博的體態。

西漢後期（漢元帝至漢少帝時期）。這是漢官印的成熟期。印面的文字排列進一步規律化，體式更為穩定，按二千石秩級為標準，分作四字、五字兩種；四字印多為右起上下讀，五字印三行豎排二二一格式，基本成為定式。在印篆方面逐漸形成寬博方正，雄渾剛鍵的風格。字體方中帶圓，圓中寓方，根據篆文體勢，疏密自然得體。

新莽時期（9—23年）。王莽改制建立新朝，官印制度方面也多有竄亂，在封賜大量官爵的同時重鑄新印，鈕式的使用級別、印文形式等方面往往摹仿古制，或自行其是，變革漢法。這一時期取消四字官印，改用五字、六字、七字、九字印文，但結字穩妥工整，方圓相兼，鑄造精美。新莽官印印文內容有其明顯的時代特徵，鐫有新莽政權行用的大量特殊官名，如納言、奮武、附城、理軍、宰、徒丞、馬丞、空丞等；特殊官號，如大師公、扶恩侯、襃衝子、厭難、討穢、右關、立國等；特殊稱謂，如漢氏、睦、則等；特殊地名及宮室名，如文德、敦德、滇蠻、西海、槐治、張鄉、幹昌、義溝、上符、章符、永武、弘睦、常樂室等。贈給少數民族的官印首字均鐫「新」，而不再鐫「漢」。個別常用字的形態與其他漢印文字不同，如「丞」字，西漢官印「丞」字下筆兩端上翹很短，東漢官印丞字下筆寫作一橫，而新莽印丞字下筆兩端上翹甚高，特點明顯。

王莽新朝官印的官名、地名、稱謂，乃至入印的字形，隨着新朝的覆滅逐漸消失。

東漢時期（25—220年）。劉秀建立東漢後，恢復西漢官印管理制度。文字多為四字，亦有五字或六、七、八、九字的。印文在布局上的特色顯得更加綿密飽滿，文字體勢更為轉折方正，以至東漢中期以後印風趨向敦厚豐腴、方勁樸茂的滿白文風格。

提到東漢官印，有兩種成見較深，一是東漢的滿白印，似乎漢印就是刻滿白風格的白文印，東漢末期的官印因筆畫粗壯確實多滿白效果，導致了這種成見；另一種成見是東漢的將軍印，縱橫率真，單刀完成，細文白印，因為東漢末年的長時間戰爭導致了這種成見；其實在東漢初年，即剛完成從新莽轉向東漢的一段時間裏，漢印還是相當精美的，既有西漢的渾厚凝重，也有新莽的精緻典雅。

東漢前期官印同西漢晚期、新莽時期的印文風格是一脈相承的，印章呈方形，印文為規範的繆篆，字形方正，筆畫勻整，鐫刻精緻，章法構圖保持西漢晚期的平正整飭之風。中後期官印，包括數量龐大的中下級軍官用印都用鐫刻而成，印面布局常有上緊下鬆的結構，上面非常緊，顯得侷促通邊，而下面則大面積留空的現象，從印文上看，印文常出現筆畫的減省、合併現象，也時常出現訛文，印文形體上也不像前期那樣方正規範，筆畫粗細不拘，刀痕爽利且多用方折，有較大隨意性。此期官印可看出些許漢末亂世之風，但漢印之沉雄渾穆、樸拙大度之氣仍由遺存，只是相對直率隨意的成分大些。

東漢時期官印的諸多樣式，極大豐富了漢印的風格類型。值得注意的是，東漢官印文字筆畫的起筆和收筆處，多有一刀橫鑿切口，使其方削勁挺，類似《爨寶子碑》中段稍細，而兩端呈方角的筆畫特點，這是西漢和新莽時期都未曾有過的，最典型的印章如「廣陵王璽」和「漢委奴國王」金印。

關於漢印字體，元代吾丘衍《三十五舉》十八舉：「漢有摹印篆，其法只是方正，篆法與隸相通。」二十舉：「白文印皆用漢篆，平方正直，不可圓，縱有斜筆，亦當取巧寫過。」明代甘暘《印章集說》：「摹印篆，漢八書之一，以平正方直為主，多減少增，不失六義。近隸而不用隸之筆法，絕出周籀，妙入神品。漢印之妙，皆本乎此。」清代徐堅《印箋説》：「漢人有摹印篆，亦曰繆篆，平方正直，篆隸互用。然其增損疏密極有意義，非若今人之故為增損，故為疏密也。」陳澧《摹印述》說到：「繆篆之體，方正縝密，其字較小篆有省有變，而苦無專書，惟於古印譜求之，然不能備也。昔人言，當仿漢隸字體，而仍用篆書筆畫，此語蓋得之矣。」以上所引基本反映了元、明、清三代印人基於篆刻創作的角度對漢印文字基本體貌的認知。所以我們可以知道繆篆文字的三個基本特徵：一是繆篆採用小篆的筆畫而近於隸書的方整形體；二是繆篆的筆畫以平方正直為主；三是繆篆文字可以根據印面布局的需要作或增或減的變化。

漢印是古代印章歷經一千多年的發展達到成熟的階段，研究漢印的風格特徵，主要是從漢官印入手，從中了解漢印的基本風格及變化。漢印以平正為基調，但平正中蘊含着豐富的變化。漢印在中國篆刻史上的地位，最重要的就在於它確立了一種範式。可以説，後世篆刻藝術正是在漢印的基礎上發展起來的，漢印的篆法、結構和章法也成為最基本的篆刻技法。後世大多數有成就的篆刻家都曾以臨摹漢印作為入門的途徑，明清篆刻流派的創新，也往往是從漢印作品中得到啟示，觸發了創作的靈感。

西漢及新莽官印

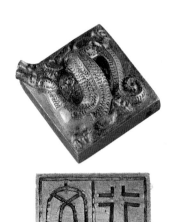

西漢 朱廬執刲

西漢 康陵園令

西漢 文帝行璽

31 x 30 x 18 mm

西漢 皇后之璽

新莽 後將軍印章

23 x 23 mm

東漢官印

廣陵王璽

30.6 x 23.8 x 23.7 mm

軍司馬印

華閏苑監

傅捐之印

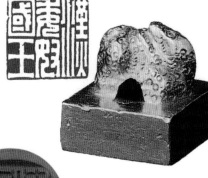

漢委奴國王

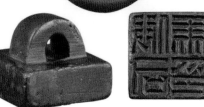

匈奴呼盧訾尸逐

假司馬印

漢代官印精選

琅左鹽丞

館陶家丞

阿陽長印

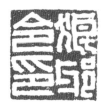
狼邪令印

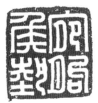
宛朐侯執

江都相印

厚丘長印

琅邪尉丞

長沙丞相

湘成侯印

山陽尉丞

防鄉家丞

楚都尉印

陽樂侯相

長社侯相

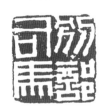
別部司馬

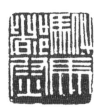
駙馬都尉

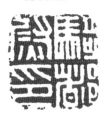
騎都尉印

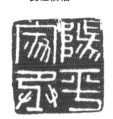
陽平家丞

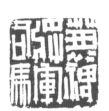
兼裨將軍司馬

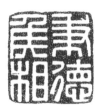
秉德侯相

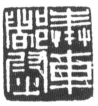
奉車都尉

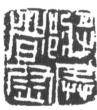
將兵都尉

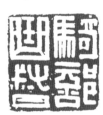
騎部曲督

漢官印藝術的特點

1. 漢代的製作雖遵循一定的等級制度，但多個歷史階段的官印在體型、鈕式，以及印文風格上都有一定的芊畢，這些差別也就構成了各歷史階段的官印特徵。

2. 帝后印、通官印、半通印、殉葬及方士印、少數民族官印等印式有區別。

3. 漢高祖時期的官印，印面均有界格；惠帝至文景二帝時期的官印，印面已無界格。漢武帝至西漢末期官印，鈕式有龜鈕和瓦鈕兩種。

4. 新莽官印，印文筆畫勻稱圓潤，結字嚴謹工整，字形稍長，方中帶圓。東漢官印略帶隸意，完全轉變了西漢時期印文的圓轉形象而變得更為方折、硬朗。

思考與練習

1. 勾摹漢印圖式、以形式為基準分類，注意繆篆布局與邊欄的相互應用，把握圓轉與方折的特點。

2. 注意鑄印與鑿印的不同趣味。

3. 從圖式看，歸類並學習漢印體系裏各個時期的特色和配篆對比。

4. 將自己理解獲得的漢印風格圖式有意識地融入創作。

5. 取自己的名字或朋友的名字，檢出漢篆用字、套取摹寫的印式進行印面設計。力求能夠抓住漢印特徵。

6. 在設計過程中，精心觀察漢印中的橫豎安排，虛實處理，布白穿插，呼應借邊的一些技巧。

7. 通過勾摹構建對漢印形式的基本認知，對漢印結篆特徵及疏密借邊的美學處理方式要非常熟練。

四 漢私印

我們現在所看到的古鈴印和秦漢印章大部分為私印。這些私印與其同一時期的官印相比，沒有像官印那樣有鮮明的時代特色。但這些私印無論在文字形式、藝術特色或是印章形制上，都比官印來得更複雜和多樣化，從藝術研究的角度講，它也更有價值。

漢初的私印仍沿襲秦制以鑿刻為主，以小篆入印，印面多加有界格與外框，比官印小。西漢中期以後漢私印逐漸廢止了加框格的秦制，印文改用摹印篆，顯得更為平實質樸。漢代姓名印初為二三字，後逐漸在名字後加「之印」、「私印」等內容。這些文字內容上的變化與當時的社會習俗以及用印方式都有着密切的關係。後來隨着社會的發展，印章功用的擴大，又出現了朱白文相間印和文字與圖形相結合的圖像印和四靈印等。這些印章所使用的文字與布局變化極為豐富，各盡其妙。

到了王莽時期，私印變大，它與官印在大小、形制上非常接近。印文鑄製精美，文字多有五六字以上者，印文除了姓名之外，往往在姓名之後加上「之印信」、「之信印」等輔助文字，鈕制極為多樣，充分顯示了漢代工匠的巧思。這也是考察新莽時期私印的一個重要標誌。東漢時期私印在形制上與前代並無多少差別，隨着製作工藝的日臻完美，人們對印章審美要求的提高，印章在形制和樣式上有了非常大的發展，這也是漢代私印一個最吸引人的特點。兩漢私印仍以白文為多，西漢以鑿印為主，東漢則有鑄有鑿。

漢代後期私印從印章形制上講，單面印除方形外，還出現了為數不少的長形、扁形、圓形、心形、連珠形、葫蘆形等。出現了兩面印，印稍扁，兩面刻，中間有孔，可以穿戴繫在身上，亦稱作「穿帶印」。這種印往往一面刻姓名，另一面則刻上表字、臣妾、吉語、肖形等；也有的一面刻吉語，一面刻肖形，或者二面都刻吉語，也有二面都刻肖形的。另外，還出現了套印，是在大印內部挖空放入一個小一點的印。一大一小兩個印一套的稱作「子母印」，這類印在西漢時期出現最多，也有一套二或一套三的子母印。

漢私印以白文為主，到西漢中期以後開始出現了朱白相間的形式。到了東漢，朱白相間印又衍生出一朱一白、一朱二白、一朱三白、二朱一白、二朱二白、三朱一白等多種樣式。文字排列既有以往的固定形式，也有四字印的回文讀法，更多的是加上「印」字把姓與名分開二行。漢私印中印面文字的處理方式多種多樣，基本上是以填印面為主，遇到一些空處，往往增加一些線條的盤曲，或是將線條變成漸粗，以充實空間。有些漢私印用繆篆或鳥蟲書入印，這些印章在章法及字法上巧拙相生，典雅大方，變化多端，大大豐富了漢印的藝術風格，對後世學習漢印藝術提供了諸多審美樣式與創作手法。

漢代私印

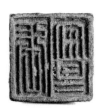
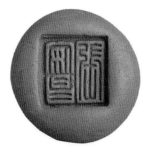
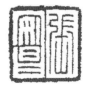

張安昌
12.7 x 12.8 x 12.4 mm

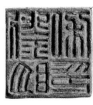

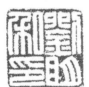

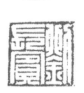

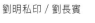

劉明私印 / 劉長賓
18.4 x 18.4 x 18 mm / 15.5 x 14.8 x 10.6 mm

翁斯
11.8 x 11.9 x 8.4 mm

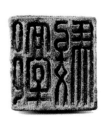
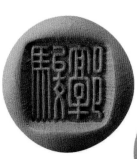

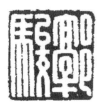
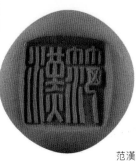
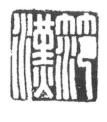

郭駿
13.8 x 14 x 13.9 mm

范漢
11.8 x 11.9 x 8.4 mm

漢私印藝術的特點

1. 漢初的私印仍沿襲秦制以鑿刻為主,以小篆入印,印面多加有界格與外框,比官印略小。

2. 西漢中期以後漢私印逐漸廢止了加框格的秦制,印文改用摹印篆。兩漢私印仍以白文為多,西漢以鑿印為主,東漢則有鑄有鑿。

3. 王莽時期,私印變大,它與官印在大小、形制上非常接近。印文鑄製精美,文字多有五六字以上者。

4. 漢私印以白文為主,到西漢中期以後開始出現了朱白相間的形式。不僅形狀各異,到了東漢,朱白相間印、吉語肖形印、子母印、四靈印、帶鉤印等衍生出多種樣式。

思考與練習

1. 勾摹圖式,以漢私印形式為基準分類,注意漢私印朱白相間的一些搭配。

2. 漢私印以白文為主,朱白相間的印有多種,計白當黑,以朱為白是箇中微妙。

3. 以朱白相間印為模本,將自己獲得的漢私印特點有意識地融入設計創作。

4. 檢出自己的齋號,套取摹寫的印式進行印面設計。半朱半白力求能夠抓住朱白相間印的特徵。

5. 在設計過程中,細心觀察漢私印作品中的線條布白錯落、虛實處理的技巧。

6. 利用勾摹積累對比方式,建立起對漢私印朱白相間形式的基本認知,對四靈印等其他形式特徵要有所把握。

7. 漢私印體系以朱為白,以白為朱非常靈活多變。還有吉語印、子母印等。

五 魏晉南北朝時期的印章

魏晉南北朝（220—589 年），在中國歷史上是王朝更迭頻繁的時期，經過兩漢四百餘年的統一，也許是歷史的規律，到了魏晉南北朝為分合期，此間的時間跨度達三百餘年之久，其間國號朝代更換不迭，魏、蜀、吳三國以及南北朝時期各王朝的國祚都不長，加上戰事頻繁，故這期間留下的印章遺存，大部分以將軍印及屬官的軍官印最多，如「平東將軍章」、「武猛校尉」。其印制和漢印有着淵源的關係，並能看到繼承漢印風格，如「輔國司馬」。經過時間過渡，印章也逐漸像當時的社會變動而發生變化。魏晉時期的印章因襲漢代舊制，基本樣式差異不大，而製作工藝卻日漸粗率，文字亦不若漢印那般淳厚精美。印章風格線條初露挺健，打破了四百年漢印穩重、方正、工整、圓寓的氣象。到南北朝時期，官印逐漸增大，大型朱文官印亦大批出現，而鑄鑿文字多有不合六書之列，甚至連印文的排列次序也脫離了漢印的規範而逐漸混亂無序起來。

我們將這一段印史大體分為兩個階段，以三國時期和西晉為第一階段，東晉和南北朝時期為第二階段。第一階段，官私印章尚保存着漢代遺風，制度幾乎未有變動。鑄鑿文字略顯隨意、單薄。總的來說，這一階段的印風相對於漢印而言，出入不大。所以有的印章史中亦作「漢魏印章」的分期，統稱以「漢印」，雖不十分確切，卻也是一種廣義的「漢印」範疇。這個階段，也有不少具有藝術價值的印作，但從整體來看，也確實有略顯沒落的趨勢了。

東晉以後，這種沒落衰微的趨勢進一步加強，印章的制度、式樣變動較大，印文中也有像當時的碑版文字那樣變化離奇。尤其到了南北朝時期，因各國政權興亡更迭頻繁，印章體制處於一種動盪、混亂、變異、無序的格局之中。古人論晉後印章：「南方則沉滯於萎靡怪異之風，北方變為粗大奇峭。」我們可以從東魏印「龍驤將軍」、「安昌縣開國公章」，北魏印「樂安王章」、南齊印「永興郡印」、南陳印「成安門陳戶司治丞」等實物中看出這一時期印章製作的頹勢，魏晉南北朝時期，私印已相當普及，有兩面印、子母印等新形式，一些雜體、花體等不甚規範卻又是美術化的文字的應用範圍迅速擴大，並出現了鍍金印、鍍銀印等新的裝飾手法。受官印的影響，私印鈕式製作也日漸草率，有的僅刻數刀，略具其形而細節不分。鈕式也突破了漢代的規範，甚至連官印鈕式的專門用途也不斷變遷。如駝鈕，魏晉時它是作為頒給少數民族官員印章的一種特定的鈕式，而在南北朝時卻是專門用於將軍、部曲等武職官印。

魏晉南北朝時期的璽印中落式微。隨着小篆逐漸脫離實用，與現實生活的距離愈來愈遠，整個社會羣體對於篆法的熟悉程度明顯下降。而漢文字體系的內在發展規律則是由隸向楷轉化，楷體已基本定型，行、草等實用書體更是逐漸被廣泛應用，所以楷、行、草諸書體的盛行與學篆隸體的人日漸缺少的社會文化氛圍，必然會使篆學自然退化，藝術水平逐步下降。

　　另一個方面，由於社會化的發達和人類文明的發展，原先通用的竹簡木牘在這個時期（東晉至南北朝）逐步被紙、絹等更為實用、更為便利的物品所替代，於是，封泥亦逐步被印色所取代。當然在這種情況下，朱文印顯然要比白文印來得更加清晰醒目、可辨性強；而且印面尺寸的加大也便於識別，並彰顯權力機構的威嚴。由此，印章制度和使用發生了一場深刻的變革。魏晉南北朝時期，也正是官印形制由小型白文印到大型朱文印的過渡時期。

魏晉南北朝印章藝術的特點

1. 魏晉南北朝官印一般比漢印厚，龜鈕印造型質樸，體長，龜背刻紋粗簡，甚至光素無紋，龜首長而向上伸出。印章因襲漢代舊制，樣式差異不大，工藝卻日漸粗率。

2. 三國時期和西晉，官私印章尚保存着漢代遺風，制度幾乎未有變動。鑄鑿文字略顯隨意、單薄。

3. 東晉以後到南北朝時期，印文中開始出現類當時碑版文字那樣變化離奇的怪異之風。

4. 南北朝後期，璽印式微，由秦篆體系向漢楷體系轉換，印文時有摻雜，日趨乖訛，筆畫妄為增損，不符六書原則。

1. 勾摹魏晉南北朝時期印式，以布局結構為基準分類，注意文字開合穿插並邊增損省略的一些特徵。

2. 魏晉南北朝印以恣肆靈動、不按框框規矩為約束，對印文布篆能力有靈感開竅之妙。

3. 以這一時期印風的偏好選取模本，將自己獲得的靈感有意識地融入設計創作。

4. 檢出朋友齋號名字進行配篆組合，套取印式進行印面設計。力求貼緊原印精神又不失篆意。

5. 在設計過程中，細心觀察作品中的空間留紅、虛實並邊、橫豎布白、穿播呼應的一些技巧。

6. 通過勾摹構建對南北朝印式的整體概念，對布篆選字特徵及疏密錯落的美學處理手段要了然於胸。

魏晉南北朝官印

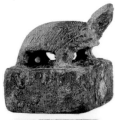
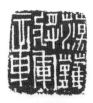
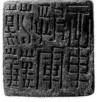
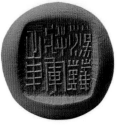

魏晉 蕩難將軍章
24.1 x 24.7 x 24.0 mm

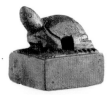
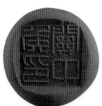

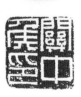

魏晉 關中侯印
24.1 x 24.7 x 24.0 mm

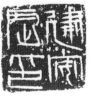

南北朝 建安長印 （官）
22.8 x 22.7 x 29.7 mm

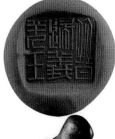

東晉 晉歸義姜王
23.4 x 21.4 x 27.6 mm

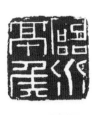

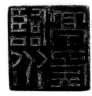

魏晉 折衝將軍章
24.5 x 24.3 x 28.4 mm

魏晉 臨水亭侯
25.2 x 25.4 x 25.6 mm

 封泥

　　封泥是古代印章蓋在泥塊上面留下的印記，防止被別人打開或拆動，是作為用印者的身份確定或包裹封口的憑證，也稱為「泥封」。由於原印是陰文，鈐在泥上便成了陽文，其邊為溢出的泥面，所以形成四周不等的寬邊。「封泥」這個名稱最早見於晉司馬彪的《續漢書・百官志》。但它的具體使用情況後世知道得不多，從所發現的封泥遺物來看，泥塊的表面有深深的印章鈐痕，常見的是官璽、官印，偶然也有私璽、私印。泥的背面，也還留有捆紮繩子的印痕。

　　1973 年甘肅省博物館發掘金塔縣漢代「肩水金關」遺址出土了一個「封泥匣」，封泥上鈐有「居延右尉」四字印痕，使得今人對於封泥的用法以及古代印章的用法有更深入的了解。周、秦、兩漢時代，文書多寫在經過加工的竹木簡上，用繩將它們編串成冊，稱作「簡牘」。一些重要文書在傳遞運輸過程中，為了防止被人私拆泄密，於是將簡牘捆好，在末端收口處先用繩打成結，再在繩結上放一塊濕泥塊，並在泥上按上印記，這樣「封泥」就產生了。由於社會物質文化的發展，紙張、絹帛的生產與應用日益廣泛，逐步代替了竹木簡，促使印章的使用起了顯著的變化，於是封泥逐漸廢止，而印色逐漸通行。今天，結合文獻資料與實物資料綜合來看，封泥與印色的交替時期應在南北朝時期。

　　古代官私印以白文居多，由於按在泥上所留下的印痕變成了朱文，其藝術效果自然發生了很大的變化。封泥使原來粗壯的白文線條變成了圓潤的朱文線條，印章的氣息由渾樸變為蒼健。如「廣陵相印章」這類五字印的形式，在漢印當中這樣的白文印並不少見，結體方正、線條勻稱、渾樸，方中帶圓。當其按在泥上製成封泥後，原先的白文變成了朱文，線條變得斑駁、蒼老，形體變得圓中帶方。封泥其材質為泥，與金屬不同，容易受到外力的侵蝕而變形，所以線條的質感變化就比較多。由於封泥有一圈厚厚的寬邊，加上歷經歷史長河的自然剝落，更增添了古拙之氣。

　　封泥在近代被發現並受到了金石、考古、篆刻家的注意。近代藝術大師吳昌碩在其篆刻創作中成功地汲取和借鑒封泥藝術的特色，開創了一代新風。其他如鄧散木、趙古泥等都從不同側面吸收了封泥的藝術風格成為印壇一代大家。

封泥出土實物

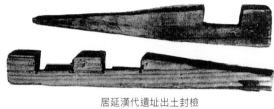

居延漢代遺址出土封檢

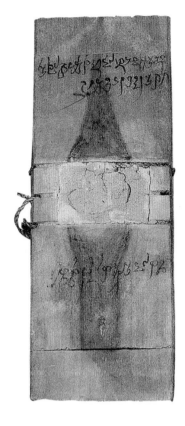

尼雅遺址出土晉代佉盧文木牘

楚相之印章

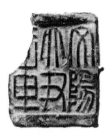

文陽大尹章

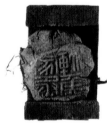

軑侯家丞

馬王堆一號漢墓出土竹上的封檢

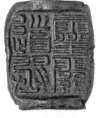

靈關道長

齊鐵官印

封泥拓片精選

九真太守章

跋崵太守

跋崵太守章

都昌邑丞

跋崵都尉章

潁川太守

潁川太守章

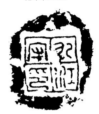

九江守印

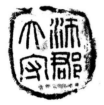

沛郡太守

沛郡太守章

會稽太守

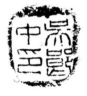

吳郎中印

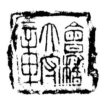

會稽太守章

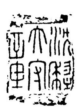

沈口太守章

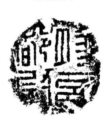

膠西都尉

南郡守印

御史大夫

御史大夫章

九真太守

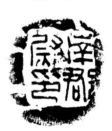

南郡尉印

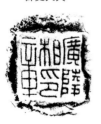

廣陵相印章

泗水相印章

泗水內史章

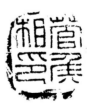

菅侯相印

封泥藝術的特點

1. 封泥是古代印章蓋在泥塊上面留下的印記，防止被別人打開或拆動，是作為用印者的身份確定或包裹封口的憑證，也稱為「泥封」。

2. 由於璽印在泥上的擠壓，封泥形成了寬邊和套邊，白文璽印在泥上鈐蓋後還會出現翻「白」成「朱」的特殊效果，不刻意地表現了古拙厚重的藝術特色。

3. 封泥黏連斷續，極富變化，拓出後給人以古拙質樸，自然率真的美感，其美妙在於實中見虛，虛中見靈，天然去雕飾之美。

4. 吳昌碩在「聾缶」一印的邊款中曰：「力拙而鋒銳，貌古而神虛，學封泥者宜守此二語。」又說：「方勁處兼圓轉，古封泥時或見之。」

1. 選擇勾摹封泥圖式，注意厚邊自然與印文黏連和對比，注意線條虛中帶實的感覺。

2. 以漢白文為主，用雕塑泥來嘗試摁壓，觀察封泥線條質感。

3. 如果要製作可做拓片的封泥，那必須另外選擇一種紫砂專用泥，鈐出泥封效果後，用電烤箱加熱，使其固化變硬，冷卻後即可拓製。拓製時若要虛實相生求其變化，可以在製作時將自己獲得的封泥印象有意識地融入設計創作。

4. 檢出擬刻的文字，套取勾摹的封泥印式進行印面設計，力求能夠抓住封泥的一些特徵。

5. 在設計過程中，細心體會封泥線形的轉折交接及十字銜接的表達方法，將發現的這一技巧結合到創作中。

6. 對封泥結篆特徵及疏密搭邊的不經意美學處理手段要活學活用。

7. 封泥的用字體系以漢韻為宗，繆篆為主，要求結構飽滿，要有古意。

七 隋唐宋官印

　　隋唐官印的一個特點是尺寸明顯增大，一般在五至六厘米見方。另一個特點是改用朱文，這是因為南北朝後紙張代替了竹木簡，廢除了泥封之制，開始用印色直接鈐蓋在紙帛上。在紙帛上鈐印，朱文的清晰醒目優於白文。又由於紙用面積都較大，以往的小印很難與之協調，印面自然也較漢魏時放大了許多。尺寸的擴大，細朱文篆體布白易失之疏散，所以隋唐以後的官印逐步脫離了漢篆風貌。為了追求章法上的勻整，對疏處以屈曲盤繞的筆畫充實之，萌發了「九疊篆」的早期形態。

　　隋唐官印的印文仍以標準小篆為宗，篆法圓勁樸茂，結體行刀自然流暢，體勢較為自由，顯得拙樸生動。它既不像漢魏時代那樣方正取勢、印畫布滿，轉折角度非常分明，也不像宋元以後官印那樣過於追求「九疊文」形式，而是較少模式化，印的邊欄也與印文基本相同，整體上諧調統一，氣勢渾然，有一定的藝術價值。

隋代官印

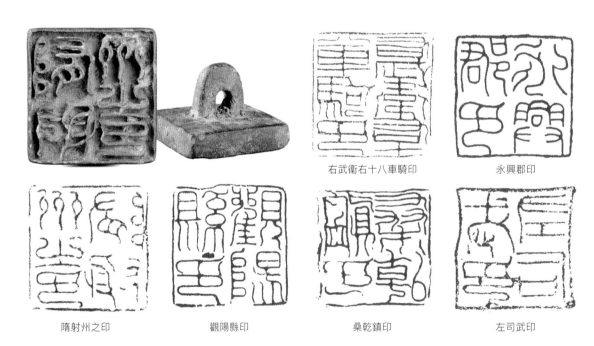

右武衛右十八車騎印　　　　永興郡印

隋射州之印　　　　觀陽縣印　　　　桑乾鎮印　　　　左司武印

　　隋官印遺存甚少，僅見如「廣納府印」、「左司武印」、「觀陽縣印」、「桑乾鎮印」、「右武衛右十八車騎印」幾種。唐印遺存較多，近年各地亦時有發現，標準品有甘肅藏族自治州牛頭城出土的「蒲州之印」、新疆吉木薩爾縣出土的「蒲類州之印」、新疆吐魯番文書上鈐印的「安西都護府之印」、「天山縣之印」等。北京故宮博物院收藏的「中書省之印」、「唐安縣之印」也是唐印標準品。根據印章藝術的發展歷程，唐宋時期的官印有其獨特的風貌。從秦代開始基本上已確立了官、私印章的形式基礎。後來的漢代一直到南北朝都沿用這一印章制度，變動很少。隋統一以後，雖然其統治時間較短，但在印章制度上發生了重大的變革，這是社會物質文明向前發展在印章上反映出的深刻變化。

　　南北朝以前的印章都是用於封泥的。換句話說就是印章不是蘸印泥蓋在紙上，而是將印章直接按在特定的泥塊上的，依靠印在泥塊上的凹凸印文作為標誌。由於使用範圍的狹小，古印的型體都較小，一般官印都在二三厘米見方。印文則絕大多數是白文，因為白文印按在泥上留下的印跡其文字是凸起的。南北朝時期，紙、絹開始廣泛使用，封泥逐漸廢棄。印章則變為施上印色或墨，蓋在紙、絹上。由於當時鈐用的印泥主要「水印」和「蜜印」兩種，也就是朱砂調白芨水或朱砂調蜂蜜使用。但無論是「蜜印」還是「水印」，都很難達到使印文字跡清晰，歷時不暈的效果，尤其是着泥塊面較大的白文。所以隋代開始官印大量採用陽文也就是這個道理。同時紙、絹可供蓋印的面積較大，印章也隨之變大，特別是官印，大到六七厘米見方，印文則純為朱文。一般認為，中國印章藝術到了隋唐時期進入了一個低谷，篆書作為實用文字退出實用領域已多年，鮮有諳熟篆法的人，而官用印章的形制更趨程式化，為了填滿印面，官印文字將很多筆畫作了不必要的迂迴盤轉，這類文字被後人稱作「九疊篆」。這種文字脫離了篆書以及摹印篆的審美情趣，藝術性大大減弱。

　　隋唐時期的官印、官署印大量出現，進入了官署印與官名印並行時期，在官印名稱上廢止了前朝官印中「章」字稱謂，保留「印」字。縣以上中、高級官署及官吏用的印都稱作「印」；縣級僚屬或是相當於縣級僚屬的低級機構和官吏的印稱作「朱記」或「記」。自此「印」和「記」成為官印上的一種等級制度。

　　宋代，中、高品級官員的官印都由中央統一鑄造，北宋鑄印機構為「少府監」，南宋時期少府監併入「文恩院」，官印也就為「文恩院」鑄造。宋印基本上沿用唐法，均為大型朱文印。宋代開始在印背刻款，宋印款均刻於印背左邊。右刻鑄造時間，左刻鑄造機構，也有的印章只刻鑄造年月的。印文圓轉盤曲、布局茂密，不少印章不僅行內字與字勾連，行與行之間印文亦多有糾接。這種印文風格與印面構圖與隋唐印的疏密結構大相徑庭，與之同一時期的遼、金官印也是同樣的風貌。

唐代官印

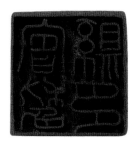
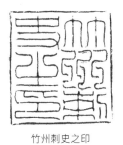

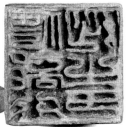

竹州刺史之印

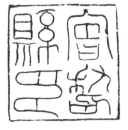
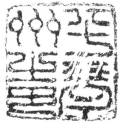

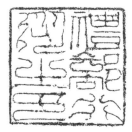

會稽縣印　　　　　平琴州之印　　　　　中書省之印　　　　　禮部行從之印

五代、遼、宋、金的官印

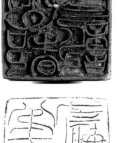
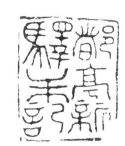

遼 契丹節度使印　　　宋 都亭新驛朱記

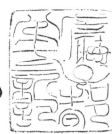
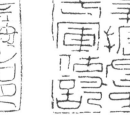

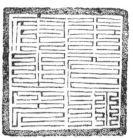

五代 立馬第四都記　　五代 右廂子都弟弍新記　　宋 義捷左第弍軍使記　　金 行元帥府之印

隋唐宋官印藝術的特點

1. 官署印與職官印並行。官署印是指某官府衙門的公章，職官印是指某任官之官印。晉以前的官印多是職官印，官署印少見，今雖發現有鈐於敦煌寫經《雜阿毗曇心論》殘卷上南朝齊的「永興郡印」，但當時這種印制並未普及，因而遺存的大量南北朝官印仍是職官印，至隋唐時才大量出現官署印並遺存下來，如隋「廣納府印」、唐「蒲州之印」。

2. 使用寶、印、記等印章名稱。「寶」是唐皇帝御寶的稱謂。自秦至隋，皇帝印均稱「璽」，唐武則天時始將「璽」改稱「寶」。以後曾復稱「璽」，至開元元年（713 年），帝印稱「寶」遂成定制。「印」是縣署一級以上的官印稱謂。「記」、「朱記」名稱始見於唐，縣級僚屬或相當於縣僚屬的低級機構和官吏的官印用此稱。寶、印、記是唐官印的等級區別，此制為宋以後各朝所沿用。

3. 淘汰了秦漢以來沿用的方寸陰文官印印式，全部使用陽文大印。這時官印邊長多在五厘米上下，隋唐官印印文均與印體一同鑄出，書體屬小篆系統，但筆畫圓轉特甚，印面布局疏朗，每印均加細線邊框，有時代風貌。

4. 隋唐官印先用環鈕，它是從南北朝印的鼻鈕演變而來的，由於印大，已不宜於佩戴，因而印鈕形態也逐漸改變。隋官印環鈕還基本保持了南北朝官印的鼻鈕形態，至唐初，印鈕鈕體加高，跨度窄，孔長，形狀已完全不同，唐後期，鈕已無孔，習稱橛鈕。

思考 與 練習

1. 選擇勾摹隋、唐、五代、遼、宋、金各時期官印代表印式，以形式為基準分類，注意邊欄粗細黏邊及蟠條印文銜接的味道。

2. 蟠條印與九疊文分開比對，汲取可供學習創作的特點。

3. 檢出擬刻的文字、套取摹寫的印式進行印面設計，力求抓住隋唐官印的特徵。

4. 在設計過程中，注意蟠條盤轉與篆書規範相契合，呼應穿插，使印面創作貼近古意。

5. 通過勾摹構建起對九疊文圖式的基本認知，對隋、唐、五代、遼、宋、金各時期官印結篆特徵有個初步概念。

八　唐宋私印

唐宋時期是中國文人印的萌芽與發端的初級階段。與秦漢魏晉時的私印相比，唐宋私印的內容已不局限於姓名、吉語、圖像等範圍，含義和指向有所擴大，內容和用途更為廣泛。印章的性質起了變化，已不再是純粹的實用品，比如有文學意趣和哲理含義的閒章，使印章向藝術品的方向邁出了一大步。

自唐代始，印章逐漸應用於書畫鑒藏之上。唐太宗有「貞觀」二字連珠印，唐玄宗有「開元」印，唐內府有「集賢」、「翰林」、「祕閣」等收藏印，南朝李後主有「建業文房」印，宋太祖有「祕閣圖書」印，宋徽宗有「宣和」印。私人方面，有蘇軾的「趙郡蘇軾圖籍」印和米芾的「米氏審定」印等，都說明了印章在這一時期已有用於官私收藏這一項專門的用途。與此同時齋館室堂印、別號印、語句印也蓬勃興起，並形成一種在書畫家名款下加蓋印章的風氣。齋堂館閣印始於唐代李泌「端居室」印，到了宋代更為盛行，文人士大夫幾乎個個都有自己的齋館名號印。歐陽修有「六一居士」印，蘇洵有「老泉山人」印，蘇軾有「東坡居士」印，米芾有「寶晉齋」、「祝融之後」，另外，成語、詞句印也有不少，如賈似道的「賢者而後樂此」印，宋代文人書法文人畫的盛行，為文人印的萌生奠定了思想基礎。宋人的文人印章正在完成着一種轉換，一種由純粹實用的信物特徵向藝術欣賞功能特徵的轉換。文人印將印文內容的取材範圍擴大到經、史、子、集等各種文獻，除上述姓名印、字型大小印外，閒章的範圍也從齋館印、鑒藏印延伸到純「閒」之章，諸多文人運用淵博的知識和巧妙的構思使印文內容體現出濃厚的文學意趣。在形式上，與官印大相徑庭，而趨向古典，並更為注重創作主體的藝術追求和印章本體的藝術美感。印章開始與書畫藝術結合，從而成為一個有機的整體。先從文人書畫家開始，或在題款後鈐印，或以印代款，然後又影響至宮廷，形成了整個時代的用印風氣。

自印章進入書畫藝術領域，便逐漸顯現出它獨立的藝術素質來。這種素質的表像又是多元的，不僅閒章各有內容，而且從用印的角度來講也有講究，一朱一白兩印合用，不僅是規矩，更是一種用印「意識」；書畫作品鈐印，也有引首章、壓角章之別。在此，印章用以證明憑信的作用已降為其次了，而更為主要的則是與書畫作品整體相契相融，這有如衣物上的鈕飾點綴，印章逐漸上升到一個藝術欣賞和審美的高度，也就是說，其本質已經被賦予了一個全新的含義。

談及宋代文人印，就不能不提到米芾。沙孟海《沙邨印話》論及：「世傳米氏諸印皆親鐫，宋人印如歐陽永叔、蘇子瞻子由兄弟，並皆工細，獨米老多粗拙，謂其出自親德，亦復可信。」若文人自篆自刻真始於米芾的話，那麼，似乎可以認可這樣一個結論：真正意義上的文人篆刻史，應該始於宋代。

唐宋私印

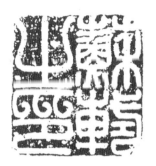

宋 蘇軾之印

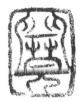

唐 開元

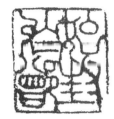

始封於郎

唐 敏之

宋 趙郡蘇氏

宋 四代相印

宋 遁

宋 謹封

宋 米芾之印

宋 許國後裔

宋 張氏安道

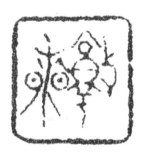

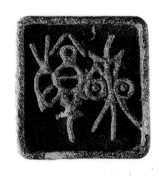

唐 敦奭

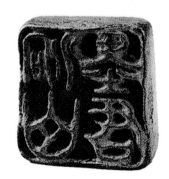

唐 洞山墨君

唐宋私印藝術的特點

1. 唐宋以來無論官私印基本上採用朱文，印鈐蓋於紙帛上，以篆體細朱文將筆畫曲折、疊繞。

2. 唐宋元時代出現了大量私印，是中國印史和篆刻藝術史的重要過渡階段，因形式豐富，亦篆亦隸，楷書篆意的獨特布篆方式，自具一格的金石趣味而受印壇矚目。

3. 唐宋私印擁有一種另類的美感，顛覆傳統中和、中道的美，在不對稱、不平衡中尋找美。

4. 唐以後，文藝漸盛，印章附庸於書畫，成為獨立的篆刻藝術門類。文人在自身的用印、篆印趣味中，以師法秦漢古印、使用小篆為雅，慢慢進入文人篆刻時代。

1. 選擇有代表性的唐宋私印作勾摹，以形式結篆為圖式基準，體會亦篆亦楷亦隸的布篆手法。

2. 以朱文為主，將自己勾摹獲得的圖式為藍本有意識地融入設計創作。

3. 檢出擬定的文字、套取摹寫的印式進行印面設計，力求抓住唐宋印的結篆特徵和印風。

4. 在設計過程中，細心觀察唐宋私印作品中的十字銜接、橫豎穿插、方圓結合等，還有印文與印邊關係的呼應。

5. 通過勾摹構建對唐宋印式的基本認知，對其結篆特徵及疏密的美學處理手段要有概念。

九　花押印

　　花押印就是古代將畫押刻成印章，以代畫押之用。據有關文獻記載，南北朝時已有花押出現了。唐代的韋陟簽押，用草法、線條牽扯相連，寫得很漂亮，當時人們稱他的畫押為「五朵雲」。將畫押刻成印章，以印代簽，是始於五代。據明陶宗儀在《南村輟耕錄》中記載，後周廣順二年（952年），李縠因為手臂患疾而不能執筆書寫，辭去職位，於是就請工匠將他的名字刻成印章代簽字，這是最早有記載的花押印的使用情況。花押印在元代得到廣泛使用，是元代印章卓然區別於其他時代印章的重要標誌，所以人們又稱那時的花押印為「元押」。關於元押的出現有很多種說法，專家也各持一說。其中一個主要原因是元代蒙古人是遊牧民族，對漢字既無法識別也無法使用，漢字對他們來講只能是代表某種含義的特定符號。而用毛筆寫字在蒙古人看來更是不可想像的。後來忽必烈實行漢化政策，鼓勵蒙古人學習漢文化，所以就出現了以花押符號作為印章代替簽押使用。

　　花押印都為朱文，形式不一，有長方形、方形、圓形、葫蘆形、不規則形等各種樣式。傳世花押印，唐宋時期就已開始使用，最初僅限於王公貴族和官員之中，後來向平民擴展。我們現在看到為數最多的還是元代的花押印，這些花押大多是長方形，上一字是楷書姓氏，下一字便是花押印。也有單用花押或單用蒙古文的。花押印多為銅質，也有玉質、象牙或是其他材料的。花押印在元代具備了完整而又獨特的藝術風貌，它有別於其他時代印章的基本特徵，採用的是楷書，以概括的手法去其繁複，取其意象，有既簡練而又傳神的效果。花押印的形制體現出不經意之中的簡約與古拙。元代花押印夾在漢印與清印這兩大印章藝術高峯的轉換之間，與正統的篆書印共同構成了豐富多彩的中國印章藝術。

元代花押印

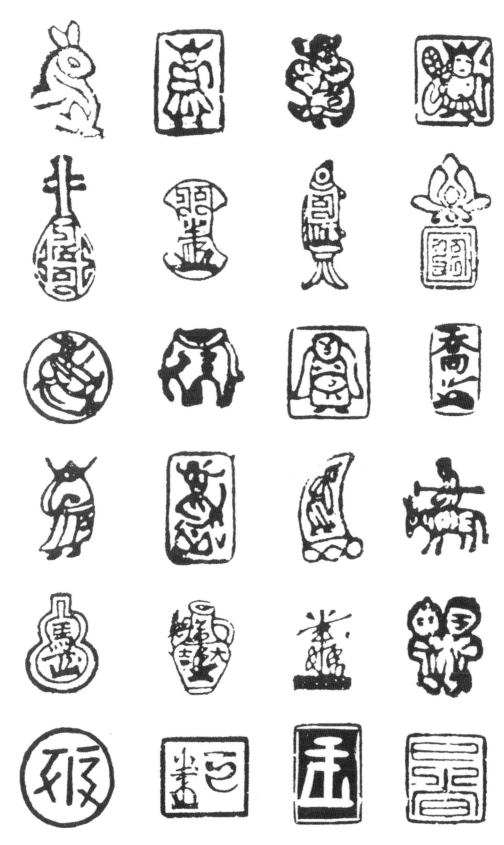

花押印藝術的特點

1. 花押始於宋，盛於元。也稱元押、元戳。元的花押印，其形多為長方，一般上刻楷書姓氏，下刻蒙古文或花押。其目的在於取信，更使人不見摹仿。

2. 花押印都為朱文，形式不一，有長方形、方形、圓形、葫蘆形、不規則形等各種樣式。印面布局通常是上面一字是楷書姓氏，下面一字便是畫押符號印記或為名字草寫。也有單用花押或單用蒙古文的。

3. 宋徽宗趙佶書畫題跋中的押字最具特例，有的認為是「天下一人」的簡寫，對其押字進行研究，有助於鑒別其作品真贗。

4. 隸、楷書印與花押印，本來不是篆刻藝術的正宗與主流，但在我們以篆刻作為藝術創作的開放立場看，它或許會成為我們尋找新的形式發展契機的一個重要切入口。

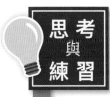

思考與練習

1. 勾摹花押印圖式三五方，以不同形式為基準分類，注意每種造型符號的可取範本。

2. 通過形式配搭、構思設計印稿，既不失古意又要有新意。

3. 取自己的姓氏、套取摹寫的畫押印式進行印面設計，力求抓住時代特徵。

4. 在設計過程中，可以將姓氏轉換幾種字體搭配，構篆與畫押要巧妙無間的搭配，符號穿插要合理，從中尋找一種規律。

5. 通過勾摹構建對花押印式的基本認知，對宋元花押的美學處理手段要形成概念，是否能達到古印那種純正的口味倒是需要一定的功力。

第四章
承前啟後——
元明文人篆刻的發萌

第一節 篆書與篆刻

　　我們一般把篆刻中的文字稱作「印篆」，而印篆應屬於篆刻中的篆法技巧部分。篆刻之道，顧名思義分為「篆」與「刻」兩個部分，而「篆」印文又是「刻」的前提和基礎，其重要性自不待言。僅懂得篆字的一般規律與法則或掌握了刻的基本技巧，都不能說是真正掌握了篆刻藝術的本質內容，只有在特定的印篆形式與相應的刻鑿方法被製作者融會貫通、有機地結合起來，才能真正顯現出它的藝術價值。明清兩代則把篆字作為提升篆刻藝術最關鍵的因素而做足文章。

　　古鉨印和秦印所用的文字就是當時日常使用的文字，因此，先民不存在一個學習篆字的問題，他們製作印章更多地是考慮其製作工藝。漢代普遍使用隸書，在印章上則採用摹印篆（一種比較方整的篆文）。雖然許慎在篆書退出歷史舞台之後提出了他的文字學著作《說文解字》，但古鉨印也好，漢印也好，都不受《說文解字》中的篆法所圍。《說文解字》對於理解古印的文字並沒有帶來直接的依據，但它通過對標準篆字的解釋和結構上的研究，為後人對古印文字的深入考察提供了必不可少的途徑。元、明兩代篆刻復興，由於長期不接觸使用篆書，不要說是普通老百姓，就是文人篆刻家對篆書也束手無策，時常會出現各種各樣的錯誤，所以在研究篆書的時候不得不把《說文解字》作為聖典。《說文解字》在某種程度上應當講是了解印篆的基石。

　　事實上合乎篆書者並不一定就合乎印篆。印章所特有的摹印篆是在小篆基礎上演變而成的，它在歷史的演化過程中潛移默化地被人們所接受，並在印家領域形成一種特定的法則和審美規範，如《漢印分韻》、《繆篆分韻》、《漢印文字徵》、《璽印文綜》等字典中收錄的印篆，它們才是指向篆刻的工具書。

　　書法中的篆書和印篆中的篆字二者既有聯繫又有區別。如何把握它們之間的有機聯繫，使印章中的篆字既符合篆書的規則，又能充分地在印章中體現它的藝術魅力，這是問題的關鍵。

　　周、秦、兩漢出現了大量的青銅器，在這些精美絕倫的器物上的金文刻辭，錯落有致，線條遒勁，為篆書藝術和篆刻藝術的發展提供了取之不盡的審美參照。

　　我們今天看到的大批戰國古鈢所採用的文字屬於大篆，大篆包括甲骨文、金文、古籀文。金文是指鑄刻在殷周青銅器上的銘文，也叫「鐘鼎文」。古籀文起於西周晚年，春秋戰國時期通行於秦國，以周宣王《史籀大篆十五篇》而得名。現藏在北京故宮博物院的十個周代石鼓，上刻有四言詩文十首，內容歌頌秦君田狩漁獵，故石鼓文亦稱「獵碣文字」。石鼓文上承西周金文餘緒，下啟秦篆之輝煌，在中國書法藝術歷史長河中可謂舉足輕重。秦代統一文字，以戰國秦人通用的大篆為基礎，創立秦篆，亦叫「小篆」，小篆以前的漢字統稱「大篆」。

　　漢代篆書對於篆刻的貢獻，最主要的是摹印篆的出現。漢代工匠將秦小篆作了簡化和規範，使結體顯得平正、方直、整齊，筆畫隨空間的需要而增減，線條注重變化，稱之為「摹印篆」。摹印篆中又衍生出那些因整體、結構的需要而變得曲折迴繞，更具美術化傾向的印章文字，世稱「繆篆」。

　　隋唐以後出現「九疊篆」，這種篆書形式在印章中出現，其實也是對篆書崇尚裝飾的一種極致體現。宋元明清以後在印章用篆方面也有不少新的發展，但終未能形成一個時代用篆的主流，對於這一時期，我們更多關注的是其印章的風格流派取向。

歷代篆書演變

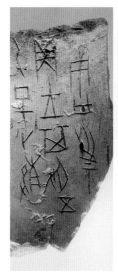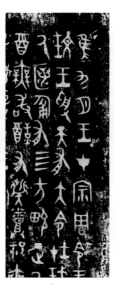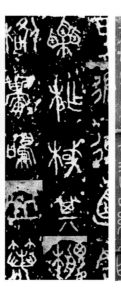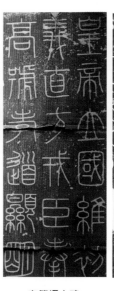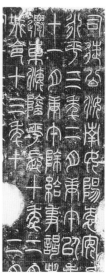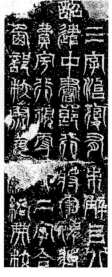

甲骨文　　　　金文大盂鼎　　　古籀文石鼓文　　　秦篆嶧山碑　　　東漢袁安碑　　　三國天發神讖碑

第二節 元明印章的風格流派

 一 米芾、趙孟頫、吾丘衍、王冕

印學史所載，提到的印家都是以文彭、何震開始的。再往上推就是首用花乳石入印的王冕，還有只篆不刻的趙孟頫，以及參與設計印稿的北宋大書家米芾。

其實，最早的印家則應為早期製作印章的那些工匠。據新近敦煌懸泉置漢簡帛書發現，西漢時期一個叫「元」的人向一個叫「子方」的印工索刻寫在簡帛上的一函短劄：「呂子都願刻印，不敢報，不知元不肖，使元請子方，願子方幸為刻御史七分印一，龜上，印曰：『呂安之印』。唯子方留意，得以子方成事，不敢復屬他人。」

印學前輩沙孟海先生也考證過，在《三國志・魏志》卷九《夏侯尚傳》裴松之注引《魏氏春秋》記載有「印工楊利、印工宗养」。誠然，只有個別從事印章製作的工匠會被相關資料記載。這些早期印工匠與我們所指的印家還是有距離，事實上我們現在印學史，是將印家定位在文人書家參與的範疇。

文人書家米芾曾被認為是自篆自刻的第一代印家。米芾（ 1051—1107 年），初名黻，後改名為芾，字元章，號襄陽漫士、鹿門居士，原籍襄陽（ 湖北 ）人，後定居潤州（ 江蘇鎮江 ）。他的母親曾入宮服侍英宗皇后，米芾也得此恩蔭而當了個縣官。也許是因為他的書法名氣實在是太大了，晚年被召入宮為書畫學博士，任禮部員外郎。

米芾生於北宋仁宗皇祐三年，卒於徽宗大觀元年，他比同時代的書家蔡襄小三十九歲，比蘇軾小十四歲，比黃庭堅小四歲，四人合稱「宋四家」。宋徽宗時任書畫學博士，擢禮部員外郎，出知淮陽軍。禮部郎官舊稱「南宮舍人」，所以世稱米芾為「米南宮」。他是宋代的文學家，又是大書法家、大畫家，家富收藏，精鑒賞，自題其居所「寶晉齋」，著有《寶晉英光集》、《書史》、《畫史》、《寶章待訪錄》等書。有人認為米芾對於印章只篆不刻，因為當時採用的印材還是牙、角、水晶、玉等較為堅硬的印材，不便於鐫刻；也有認為是米芾自己鐫刻的說法，現已無從考證。但是米芾講究篆書是事實，上海博物館藏《紹興米帖》，第九卷是他篆書代表作，與同時代歐陽修、蘇軾、蘇轍等人用印的工細相比確實不同。縱觀米芾存世印作，基本上承唐宋印一脈，雖擬篆古雅，多數刻畫略顯粗拙，所以說他自己動刀也是可信。他對印學已經相當講究了，《書史》、《畫史》中有好幾條論治印、用印之法。他主張鑒藏印要用細文細圈（ 即細邊 ）。有一條說：「王詵見余家印記與唐印相似，始盡換了作細圈，仍皆求余作篆。」

我們所見如故宮所藏《蘭亭》褚摹本米芾跋，一處連用「米黻之印」、「米姓之印」、「米芾之印」、「米芾」、「米芾之印」、「米芾」、「祝融之後」之印。這種款式，以往所無，後世也少有。不過他所作的篆書雜用古文、小篆、九疊文，文字的空間安排得相當緊湊拙樸，但工藝表現則略為不足，這應該是時代局限。

　　北宋以後很少有文人刻印，接米芾之後的第二輩文人篆刻家便是元代的趙孟頫和他同時期的吾丘衍，兩人為文字交，很要好。趙孟頫（1254—1322 年），字子昂，號松雪道人，浙江吳興人。元初官翰林學士承旨，封魏國公，諡文敏。他是一位詩人，又是大書法家、大畫家，著有《松雪齋集》。作為文人印家，趙孟頫在入印文字上有重大突破。他將玉著篆引入到印章創作中去，打破了以大篆和摹印篆作為印篆一統印章文字的格局。以秦篆結構為基礎的玉著篆有着流暢的線條與勻稱的韻律。趙孟頫率先嘗試，同時代印家紛紛效仿，在入印文字的變革上花大力氣下功夫，使得很多流派都以在篆法上的變革和章法的騰挪穿插為突破口而產生，所以說趙孟頫是開啟後來各種篆刻流派的大人物。趙孟頫的主導印學思想是「合乎古者」，崇尚「質樸」，提出要「異於流俗」。他首次提出以漢魏印章作為標準的審美格局，建立了印章審美的主框架。由於趙氏的藝術實踐與文人印章產生的巨大影響，加之他在書畫界的領袖地位與號召力，以質樸、古雅為時尚的漢印審美觀由此確立，使他的印章創作與印學理論逐漸演化為一種意識潮流，並成為影響元、明、清三代印學觀的主要思潮。他的存世印作有「趙氏子昂」、「趙孟頫印」、「趙」等印，他的印章文字純用小篆，朱文印文細筆圓轉，流動均稱，姿態優美，後人稱之為「元朱文」。這種「元朱文」在圓轉之中仍帶有樸拙之氣，所以顯得古樸而不華麗。

　　吾丘衍比趙孟頫小十六歲，在杭州設私塾教書過活，人品也高。吾丘衍著《學古編》，其中主要部分《三十五舉》是最早的一部印學理論指導書。我們從夏溥所寫《學古編序》了解到吾丘衍治印的事實，如說：「然余候先生好情思，多求諸人寫私印，見先生即捉新筆書甚快，寫即自喜。余『夏溥』小印，先生寫，可證也。」又說：「……遂變宋末鐘鼎圖書之謬，寸印古篆，實自先生倡之，直第一手，趙吳興（孟頫）又晚效先生耳。」夏溥只說吾丘衍寫印，未說刻印。今天能看到吾丘衍印，恐怕只有杜牧《張好好詩》墨跡後面吾丘衍篆書觀款下所押「吾衍私印」、「布衣道士」兩顆白文印，純用漢印體制，肯定是他自篆，但不是自刻，有夏溥的話為證。夏溥推崇吾丘衍「寸印古篆，實自先生倡之」、「趙吳興晚效先生」，可能也是事實。趙孟頫、吾丘衍兩人同時，可定為第二輩印學家。

　　第三輩印學家無疑是元末王冕。由於《儒林外史》開頭說到他，所以出名。他的印，很少人看見過。王冕（1287—1359 年），字元章，號煮石山農、飯牛翁、會稽外史、梅花屋主，元末浙江諸暨人。牧牛出身，後在僧寺做工，夜坐佛膝上映長明燈讀書。會稽韓性聞而異之，錄

為弟子，遂成通儒。曾遊北京，客祕書卿泰不華家。泰不華擬薦以館職，力辭不就。歸隱九里山，賣畫為生。明太祖下金華，招至幕中，一夕病卒。著有《竹齋詩集》。《明史》入文苑傳。明朗瑛《七修類稿》說：「圖書，古人皆以銅鑄，至元末會稽王冕以花乳石刻之。今天下盡崇處州燈明石，果溫潤可愛也。」朱彝尊《王冕傳》亦有「始用花乳石治印」的話。用花乳石作印材，確是一個大發明。這一發明，對印學創作提供了有利條件。明、清兩代印學大發展，與花乳石的應用大有關係。

王冕以畫梅名世，我們從他流傳下來的墨跡卷軸中看到他自用各印：「王冕之章」、「王元章」（大小兩方）、「元章」、「文王孫」、「姬姓子孫」、「會稽外史」、「方外司馬」、「會稽佳山水」，皆是白文。「竹齋圖書」是朱文。各印擬漢鑄鑿，無一不佳。「會稽外史」、「方外司馬」、「會稽佳山水」三印奏刀從容，意境更高，不僅僅參法漢人，並且有他自己的風格，可惜流傳不廣。王冕死後一百四十年，文彭才出世。

米芾、趙孟頫、吾丘衍、王冕之印

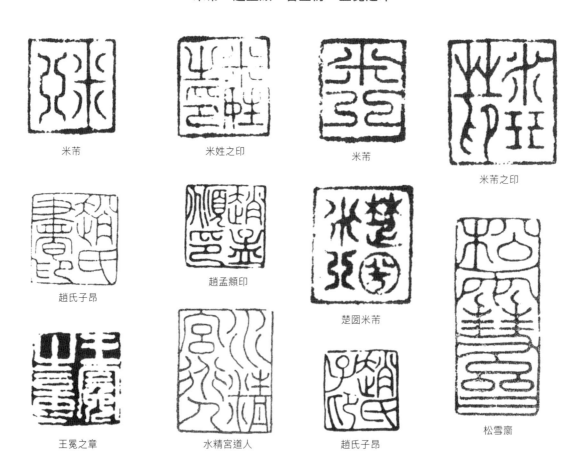

米芾

米姓之印

米芾

米芾之印

趙氏子昂

趙孟頫印

楚圐米芾

王冕之章

水精宮道人

趙氏子昂

松雪齋

文彭

明代中晚期大名鼎鼎的兩位印學家文彭與何震，應該算是第四輩的印學家了。印學到他們的時代，已開始跨進鼎盛階段。文彭年輩較長，後世推崇他為印學的開山祖師，不是偶然的。但文彭治印，起初也是只篆不刻。《印人傳》說：「公所為印皆牙章，自落墨，而命金陵人李文甫鐫之。李善雕篆邊，其所鐫花卉皆玲瓏有致。公以印囑之，輒能不失公筆意。故公牙章半出李手。」（李文甫名石英，見《印人傳》後附印人姓氏）

後來，據傳文彭在任南京國子監博士時，有一天，坐着一頂小轎上街，看到一頭驢子馱着兩筐凍石，一老翁跟在後面也挑着兩筐凍石，還在同一個人爭吵。文彭停下來詢問，原來有人買了老翁的石頭，卻不肯付力錢。文彭徵得老翁同意，用錢買下了四筐石，又多付了力錢。他回家後試着用凍石鐫刻印稿，發現效果很好。從此青田石專用治印，凍石之名豔傳四方。

文彭（1498—1573 年），字壽承，號三橋，江蘇蘇州人，文徵明長子。文徵明及其兩個兒子文彭與文嘉都擅長書畫篆刻，而文彭在篆刻方面尤為突出。文彭曾任南京、北京兩京國子監博士，世稱「文國博」。他的詩文、書法、篆刻均繼承家傳，對六書有較深研究，有出藍之譽。文彭把一生的精力都用在篆刻方面，當時作品流傳很多。所作溫雅秀潤，風格清麗渾樸，被後世推為文人篆刻鼻祖。清代篆刻家周亮工在《印人傳》卷一《書文國博印章後》講到：「印之一道，自國博開之，後人奉為金科玉律，雲礽遍天下。」從這段話可以看出，自文彭以後印學開始有了較大的發展，文彭的印風影響了一代又一代的篆刻家。

隨着石質印材的廣泛採用，不少從事書畫的文人直接參與到篆刻創作實踐中去，使得文人治印在一定範圍內形成了一種「雅玩」的風氣並逐漸蔓延開來。而文彭的嘗試與創新為篆刻藝術的發展以及藝術流派風格的形成與發展奠定了基礎。文彭之後，篆刻藝術迅速蓬勃發展，而且在短短的二三百年裏就達到了藝術的高峯。正因為文彭的創新，使得印章藝術在經過了唐、宋、元三代的低谷之後，產生了歷史性的變革與發展。文彭的篆刻存世很少，而偽品極多，至今尚未看到過他在世時編的印譜。清末魏錫曾在《書印人傳後》一文中明確指出，世傳文彭所刻印章只有「文彭之印」和「文壽承氏」兩印是真跡。除此之外，明代張灝在萬曆年間編輯的《承清館印譜》中錄有文彭印十九方，其他印只能從傳世的文彭書畫作品上去查找了。綜觀文彭所作，白文基本上以漢印為宗，用的是摹印篆，結體方正，線條挺拔。朱文印則繼承了趙孟頫的餘緒，多用小篆入印，結體疏朗而有古意，線條婉轉渾厚。藝術風格注重人文品位，這種品味是從作品的氣息上透出典雅、古樸的自然之美。在流派印初創時期，文彭確實是一位成就斐然的大家。他的印作即使放在幾百年間的篆刻作品中去比較，依然是璀璨奪目、耐人尋味的。

文彭印選

七十二峯深處（附款）

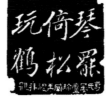

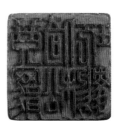

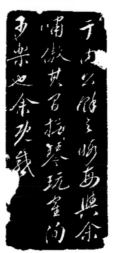

琴罷倚松玩鶴（附款）

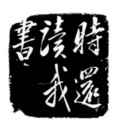

時還讀我書（附款）

44 x 44 x 66 mm

三 何震與徽派

何震（約 1541—1607 年），字主臣、長卿，號雪漁山人，徽州婺源人，久寓南京，靠賣印為生。從文彭遊，兩人關係在師友之間。何震篆刻初學文彭，後從漢印中吸收營養，風格為之一變，形成自家面目，代代流傳，世稱「徽派」。何氏終身研究篆刻，成就卓著。何震成名後曾遊歷北方邊塞，名聲大振，與文彭齊名。

何震刻印自文彭出，又以漢印為宗，由於摹印篆對於明代文人來講是一種既古老又可塑的古文字，所以何震對於漢印風格的把握也因為文化背景的差異而不那麼順其自然，漢印中那種古樸、渾穆的自然之美在他的印作中並沒有得到多少體現。何震的印章從結構上已將宋元時期盤曲板滯的陋習摒除，在刀法上更為大膽而顯得非常猛利，強調用刀來表現古拙蒼渾的效果，從而也削弱了篆文筆意的表達。何震在文彭之後的篆刻創新是能學古而不泥古，他能夠從所見的古鉨、漢印中衍化出自身面目，一改時風而異軍突起，稱雄印壇。何震在篆刻藝術上達到的高度顯然和後來的印學大師無法同日而語，但他畢竟在篆刻流派藝術的初創時期有篳路藍縷之功。相對於創作而言，何震在印學理論上的成就也相當重要，他著有《續三十五舉》，強調篆刻應從各個方面去尋找風格與形式上的突破點，而並不僅僅停留在討論章法、字法、刀法等技法層面上的陳述，使得明清以來篆刻藝術流派的衍生與發展有了理論上的指導，這是很重要的。

何震歿後，程原、程樸摹刻了何震的篆刻作品，編為《何雪漁印證》及《忍草堂印選》行世。從明嘉靖以後的一百多年間，徽州及周圍地區的文人治印幾乎都是取法於何震的。「徽派」篆刻也由此蔚然成風。周亮工在《印人傳》中這樣講到：「自何主臣繼文國博起，而印章一道遂歸黃山。久之而黃山無印，非無印也，夫人而能為主臣也。」這也說明了「徽派」篆刻藝術大興，有着深遠的影響力，何震的不少追隨者在藝術上已超過了何震。

徽派，又稱新安派、黃山派、皖派，是印學史上兩大流派之一，和它相對應的是稍晚興起的浙派。歷代關於印學史的研究，對徽派有多種說法：有人認為何震是徽派的開山鼻祖，也有人認為程邃才是徽派的祖師，更有人認為是鄧石如開創了徽派。一般我們認為何震是繼承了文彭印風的同時又進行了大膽的自我創新而獨具面目，從何震在篆刻界聞名到明末的一百餘年間，印人之中只有少數人效法文彭，而大多數人則都是取法何震的，可知何震在當時的影響是巨大的。徽派的改進與發展前後經歷了一百多年的時間，何震與「歙四家」代表先後兩個時期的徽派。何震之後傳其衣鉢的徽派印人有梁袠、胡正言、吳正暘、吳考叔、金一甫、吳忠、吳迴、程原、程樸等。梁袠（生卒年不詳），字千秋，江蘇揚州人，常寓南京，著有《印雋》四冊。據《印人傳》記載，梁氏治印面目較多，但他謹守師法，以何震的風格為主，且印作酷似何震。

何震印

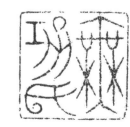
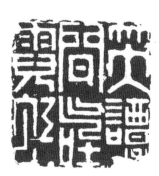

無功氏

笑談間氣吐霓虹

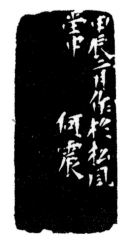

放情詩酒

雲中白鶴（附款）　　柴門深處（附款）　　　　　　登之小雅

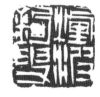

吳之鯨印

芳艸王孫（附款）　　查允掄印（附款）　　煙波釣叟（附款）　　聽鸝深處（附款）

（四）蘇宣與朱簡

　　在明代篆刻藝術流派初創時期，另有一位能與文彭、何震鼎足的印人——蘇宣。蘇宣（1553—1626年），字爾宣，又字嘯民、郎公，號泗水，安徽歙縣人，著有《印略》三卷。蘇氏篆刻初師文彭，同時又受到何震的影響，他在《印略·自敘》中說到自己的學印歷程：

> ……乃取六書之學博之，而壽承先生則從諛之，輒試以金石，便欣然自喜。既而遊雲間（松江）則有顧氏（從德），橋李（嘉興）則有項氏（元汴），出秦漢以下八代印章縱觀之，而知世不相沿，人自為政。如詩，非不法魏晉也，而非復魏晉；書，非不法鍾王也，而非復鍾王。始於摹擬，終於變化。變者逾變，化者逾化，而所謂摹擬者逾工巧焉。

　　這段話說得很有道理，符合文化發展的規律。而從蘇宣的印作上既可以查知他對印章古意韻味的追求與發展，又可以看到何震的猛利之風在他的刀下生辣體現。他對於印章傳統的繼承正如他自己說的那樣，學習古典而不是簡單地復古，是在復古基礎上的再創造。後來的朱簡在《印經》中將蘇宣的印風單列，把蘇宣及其追隨者程原、何通等人的印風稱作「泗水派」。我們一般認為蘇宣的印風基本上還是在何震及其徽派的統罩之下。而蘇宣與朱簡比文彭、何震更進一步的是在用小篆入印的同時又開始用摹印篆入印。

蘇宣印

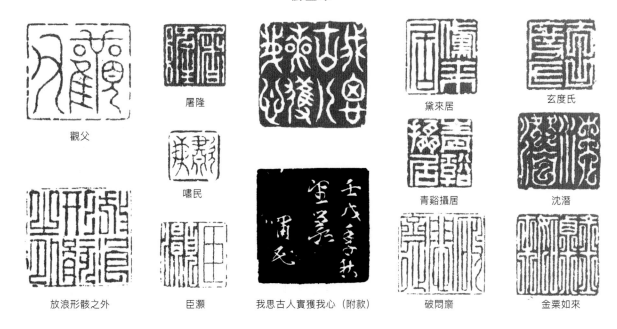

觀父　　　屠隆　　　　　　黛來居　　　玄度氏

　　嘯民　　　　　　　　青谿攝居　　　沈潛

放浪形骸之外　臣灝　我思古人實獲我心（附款）　破悶齋　金粟如來

　　蘇宣曾將自刻的印章於萬曆四十五年（1617 年）輯成《蘇氏印略》，收入印作 537 方，較全面地反映了自己一生刻印的成就，俞恩燁、姚士慎等為該書作序。蘇宣非常善於變化作品的形式，滿白、細朱、古鉨、蟲書、繆篆、籀書無所不為，無所不精；布局平中寓奇，險中帶穩，於完整中求韻味；刀法沖切兼用，生澀蒼莽，獨樹一幟。他的印風對後世程邃、丁敬、鄧石如等人產生了重要的影響。其印章遍海內，登門求教者甚眾。董其昌、陳繼儒、孫克弘等人用印多出其手。

　　在徽派人物之中還有一位值得稱道的大家就是朱簡。朱簡（1570 —？年，活動於明代萬曆年間），字修能，一字畸臣，安徽休寧人，善書法，精詩文。曾從陳繼儒遊，看到各家收藏的古印譜，精心賞析，用十四年功夫著成了《印品》一書。《印品》二集，上集摹刻古璽，下集摹刻漢印，將印章分類編排，給後人編古印譜創立了典範。後又著有《印章要論》和《印經》各一卷，對於印學理論多有建樹。可以說他在印學理論上的貢獻要遠遠大於他在實踐上的創新。

　　在有明一代，朱簡是獨具膽力和魄力的創新家，是當之無愧的印學家，重理論，多著述，可見其於此道用心之專，用力之勤。他對傳統的借鑒由兩漢而周秦，取法乎上。朱簡又是流派印章時代第一位認知並表現周秦鉨印意趣的篆刻家。他用刀也迥異於文、何長切的技法，首創碎切運刀的新腔，一根筆道，往往由多次切刀銜接而成，鋒刃起止，似合而離，猶如表達書法運筆中提按使轉、頓挫起伏的筆意，頗耐人玩味。他的印風古拙奇崛、澀滯蒼莽，極具金石味。他開創的新面名蜚彼時，而又貽利後世。到清乾隆時丁敬創立的浙派，不難看出是以朱簡作風，尤其是以其切刀技法為濫觴的。

　　朱簡的創作面目很多，從古鉨印形式到元明印式都有所涉獵。特別是他注意到古印中有些線條斑駁斷續，採用「碎刀法」加以表現，篆刻更着重筆意，有草篆意趣，筆筆起伏，在當時別樹一幟，在技法上是一大創新。後來浙派諸家所採用的刀法都源於朱簡的碎刀。他自刻印譜《菌閣藏印》二冊於明天啟五年（1625 年）成書。歷代印家對朱簡的印作有較多的評價，董洵在《多野齋印說》中評：「其印有超出古人者，真有明第一作手。」魏錫曾則認為朱簡創立的碎刀法為丁敬開創浙派奠定了技法基礎。朱簡在印學理論研究與印章創作上都有所突破，也有很大的成就。在鑒識古印方面朱簡首先提出了「秦以前的印章」、「三代印」的概念，因為在當時印學界一直是認為「先秦時代未嘗有印」，是朱簡最先認識到古鉨印與秦印是有所不同的。朱簡的印作不僅藝術水準高，且對之後的巴慰祖、丁敬都起到了啟發的作用。

朱簡印

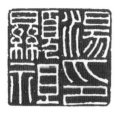

湯顯祖印

米萬鍾印

夢蓮

修能

郏間

半日邨

糜公

汪衍昆印

又重之以修能

孫克弘印

馮夢禎印

龍友

陳繼儒印

五　汪關、程邃、林皋

　　汪關（生卒年不詳，活動於明代萬曆年間），字尹子。原名東陽，字杲叔，後因得到了一方漢「汪關」銅印而改名。安徽歙縣人，寓居江蘇婁縣，著有《寶印齋印式》二卷。印學界一直認為汪關是早期徽派印人中最能體現漢印精髓的印家，在這一點上，清以前的印家無人能與之相比。周亮工在《印人傳》中對汪關的評價很高，在當時看來印風已有粗獷與工細之分了，粗獷一脈以何震為代表，而工細一脈則以汪關最傑出。

　　在明代諸多印家之中他是第一個棄文彭、何震而直接取法漢印的印家，他之所以能獨闢蹊逕自成大家，也許是他不與眾同的藝術追求決定了他的成功。汪關治印顯然擺脫了文、何影響，白文取徑漢鑄，朱文取法元人。他善於運用沖刀表現光潔圓潤的筆意，白文注重並筆，強化了印面的含蓄感，特別是刻朱文印，在筆畫的交接處，故意留有「焊接點」以顯示筆畫的淳厚穩扎，為其首創。他的作品雍容典雅，華貴妍秀，嫩處如玉，秀處似金，具有沁人的書卷氣息。如果說文、何治印的風貌帶有初生期的板滯，則汪關治印的神情是生意盎然的，他的面目流傳較文、何為遠長，直到清代的林皋、巴慰祖、翁大年，以及現代趙叔孺、陳巨來的印作，多承繼他的流風餘緒。汪關的印章白文取漢印之滿白文一路，線條挺拔光潔，結構飽滿，充滿張力，較多體現漢印圓潤之美；朱文印則線條流動，光潔妍麗，開後世之元朱文印先河。

汪關印

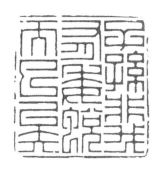

汪關 張炳樊印（附款） 子孫非我有委蛻而已矣（附款）

汪泓之印 李宜之印 消搖游 君子（四靈）

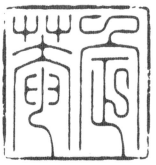

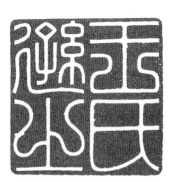

定菴 王氏遜之

汪關之後有程邃。

程邃（1605—1691年）。安徽歙縣人。字穆倩，號垢道人。善書法，能詩文，擅畫山水，喜用焦墨乾筆，率意點畫，風致蒼茫老成，蒼渾秀逸，自成一家，且精於篆刻，《東皋印人傳》中載吳思翁所云：「以小篆為名印，大篆為齋館，章法謹嚴天生布置，秦碑漢碣於方寸之間得之，自漢以後無印，先生一出可以繼漢摹印之學矣。」存世有《鐘鼎款識》、《渴筆山水圖》、《乘槎圖》、《山溪釣隱圖》。

程邃詩文書畫皆精，藝術修養全面，所以他的印生面別開。他的白文印法漢印，朱文印宗古鈢，而妙在運刀。前人運刀，切刀用刃，沖刀用角，用刃易得蒼勁，用角易得圓健。至程邃，他在運沖刀時又輔以披刀，披刀是運用刀刃上方的刀背部位，以刃背披擦筆道的沿口，深脫而又有質感，這是程邃對流派印章藝術用刀的新貢獻。程邃的朱文印也是遊刃恢恢，淳樸凝練，清鄧石如創立皖派面目，實以程邃為基石。

程邃早年與朱簡皆師從陳繼儒，繼又遊於黃道周、楊廷麟、倪元璐門下，諸師均為品行高潔、重視氣節之名士，程邃也深受感染。作為遺民篆刻家，程邃不入仕清廷，堅守民族節氣，被譽為「品行端慤，敦崇氣節」，受後人推崇。

在程邃之後及丁敬浙派未興起的康雍年間，江南印壇最著名的篆刻家莫過於林皋了。江啟淑在《飛鴻堂印傳》中言「兩浙久沿林鶴田派」，可見其影響之良巨。

林皋（1658—1726年以後），福建莆田人，居江蘇常熟。字鶴田、鶴顛、學憨，號大林、草衣道士、虞山一叟、九牧後人。齋堂為寶硯齋、寶研齋。自幼潛心篆籀之學，十六歲時印已為時人所重。印作以工緻為主，布局繁簡相參，疏密得當，多字印尤見平整穩妥。印文書法端莊秀美，用刀明快勁挺，印風極為清新爽人。後人稱之為「林派」，亦有人將他和汪關、沈世和合稱為「揚州派」。有《寶硯齋印譜》二冊傳世，此譜上冊為序文，下冊為印跡。

清初的印壇大都追求文字的裝飾效果，而逐漸失去了法度，治印也落入窠臼，不求漢法，可以說印風日益卑靡，轉為俗格。林皋不僅有扎實的篆刻基本功，又刻苦勤奮，而且古文字學問深厚。篆刻遠師兩漢，又能繼承汪關整飭妍美的用刀，不隨波逐流，漸成宗脈。

林皋的印作，平穩妥貼，繁簡得當，疏密自然，講究嫻靜古雅。用刀則峭拔穩健，光潤有度。朱文印取汪關意而多有變化，白文印則以擬漢玉印形式最具個性，此類白文印用刀方起尖出，斬釘截鐵，顯得特別勁健而有個性，線條遒勁有力，銳意出新，形成了篆刻史上以工細一脈為主要創作特徵的虞山派。

程邃印

垢衍人程邃穆倩氏

程邃之印

穆倩

少壯三好音律書酒

鄭簠之印

沐上書連臺壑前齕拂雲

程邃

徐旭齡印（附款）

林皋印

晴窗一日幾回看

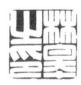

林皋之印

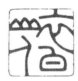

衣白山人

塵衣瀲蕩人

杏花春雨江南

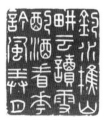

釣水樵山耕云讀雪
酌酒看花吟風弄月

逸圃

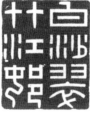

白沙翠竹江邨

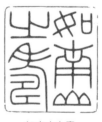

如南山之壽

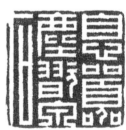

息囂塵翫泉石

明清篆刻派系及傳承

（直綫表師承或直接影響，虛綫表間接影響）

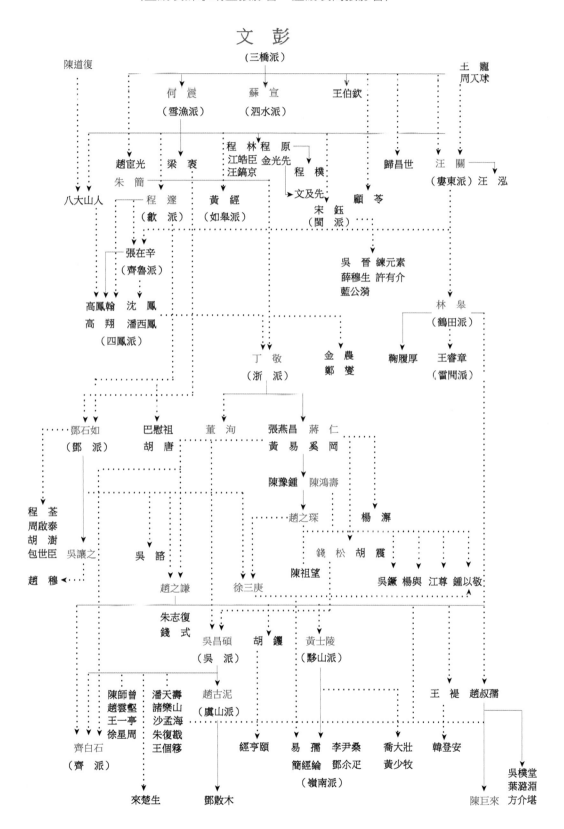

第五章
書從印入，印從書出
——清代篆刻流派的印風

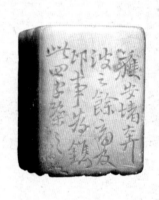

第一節 篆法、章法、刀法的相互關係

一般而言，篆刻創作的主要步驟是：先擬定文字內容、風格歸屬、構思起稿、修改定稿、上石刻製修改、款識、鈐印。就藝術創作而言，單純的理論永遠是無法替代實踐的。

印學稱刻印作「篆刻」。「篆刻」在文人介入之前叫「印章」，其突出價值是實用價值；文人介入創作刻石之後叫「篆刻」，其突出價值是藝術價值。相對來說刻章人人都會刻，但篆刻卻並不是所有人都會，其差別跟寫字與書法的差別相類似，寫字幾乎人人都會，但會寫字的人則不一定懂書法，書法畢竟是需要講究技法與法度的，沒有經過學習和系統訓練是做不到的。

 篆法

篆刻，首先是一個「字法」的問題。書篆和印篆二者之間既有關聯又有區別，是矛盾的統一。如何把握住書篆和印篆之間的有機聯繫，使印家既符合篆書的基本規則，又能充分地在印章中表現其藝術價值，從而創作出真正的篆刻藝術作品是問題的關鍵所在。

簡單一點說，「字法」解決的是入印文字的「妥與不妥」的問題，是如何選擇和使用篆體文字的方法和原則，是保證入印文字的正確性、規範性。而「篆法」解決的是「美與不美」的問題，是對入印文字進行藝術處理的技巧和方法。

篆文有許多種類，如大篆、小篆、篆、鳥篆以及摹印篆等，所謂「摹印篆」，就是篆隸之間的一種字體，把圓轉的篆文，部署到方的印章上去，在不違反篆文的原則下，使它如何適應方形的型體，也就是說，怎樣把圓的變成為方的，這種字體，就成摹印篆。

前人論篆印，謂：「秦漢印之能為萬世法則，亦字法耳，故治印者，必先習篆，不然，尺幅之中，尚難平穩，況方寸之間乎，其欲求妥貼者難矣。」這裏提到秦漢印，也就說明篆的重要性。明、清以來，流派崛起，代有傳人，文人篆刻藝術鼎盛。乾嘉以來金石學興起，凡書家文人習印無不先識篆，《說文解字》540 個部首為篆書基礎，對於初學者來說，熟記無疑是最好的積累，為將來打開眼界奠下基礎。

習篆分兩部分，一是識篆，二是寫篆。初學者最容易遭遇到的誤區是不宗秦漢，不講字法、篆法，胡亂從電腦字型檔案裏搜索小篆拿來直接刻印，而實際情況是，電腦字型檔案裏的字多是經過處理的工藝體篆書，有的根本不附合篆法，所以絕不足取。初學篆刻，可先熟記《說文解字》，以此為導向對不同歷史時期的古文字的形、音、義進行研習比對，必將大有裨益於篆刻的學習和提昇。當然，這是一個循序漸進的過程，也需要矢志不移的用功。

《說文解字》部首

　　篆法就是以字法為基礎，參照篆書的藝術特點，按照篆刻的表現需要，對入印文字進行藝術化處理。這種技巧和方法是一種審美經驗，具體可以把握以下幾條規律作為參照。

1. 與篆書的筆畫法則相關。篆書本身有它的形成規律，使得篆書在入印的過程中表現出特有的筆畫特徵，這也是篆刻之所以稱為篆刻的原因。

2. 與篆書書法的法則與技巧相關。比如，我們看鄧石如的篆書書法，再看他的篆刻，我們會從印面上找到他的書法筆畫的影子，這就是「印從書出」的道理。

3. 與印章要表現的內容相關。篆法表達出來的筆畫粗壯與纖細，線條的垂直盤曲、伸縮等都是篆法需要考慮的範圍。比如我們看趙之謙的印章，就能明確地感受到他的作品，是在其他藝術門類的綜合影響之下形成的。當然，這也是跟趙之謙「印外求印」的篆刻理論密切相關。

4. 與印石材料、刀法相關。也就是要適應印式，如果印材是圓轉的，那麼，就很可能需要在寫印稿時在篆法上進行相應的處理，調整筆畫，以石取勢。

　　吾丘衍在《三十五舉》裏說：「妄意盤屈，且以為法，大可笑也。」意思是說，把篆書筆畫胡亂地加以彎盤、屈折就以為是篆法，那是可笑的。通常，白文印，皆取漢篆，字不可圓，平正方直，縱有斜筆，亦當取巧寫過。

　　布篆和選篆也要注意，趙光《篆學指南》說：

　　　　凡篆之害三：聞見不博，學無淵源，一害也；偏旁點畫，湊合成字，二害也；經營位置，疏密不勻，三害也。

　　布篆跟章法是關聯的。甚麼是章法？章法主要是指印章文字的布局，是指運用印面文字造型有機地排列組合。這種文字的排列和組合需要符合一定的篆刻審美法則，通過對文字結構、線條、塊面的布置，形成和諧統一的整體效果。

　　我們知道，篆字本身均勻整飭，結構相對穩定有序，摹印篆更趨平直方正，線條的粗細提按變化幅度也不會太大，但碰到篆字筆畫數量懸殊的時候，如不刪繁就簡，就會使印面失去平衡；但過於平均，又會顯得呆板，反倒不如參差錯落，疏密有致，既自然又顯變化，更具美感。

章法

　　章法與篆法一樣，都存在一個「自然」與否的問題。自然，即是順應文字自然之形，不牽強，不做作。無論是誇張對比的強調處理，抑或是減弱和平衡處理，只要是合理的、自然的、

符合篆刻藝術的審美原則和基本規律的，就應予以認同和肯定。相反，若刻意消除繁簡對比，千篇一律，那就反而呆板而無藝術可言了。九疊篆官印就是一個典型例子；印面雖然鋪平調勻，但實際上卻把疏密對比打亂，其結果往往是侷促而無序；因此，保持章法的自然，保持結構的空間對比變化是極為重要的。

對於印章章法的研究，在篆刻流派產生之時就已經展開了，自古以來印人、學者都抱着極大的熱情談論篆法與章法。如文字不同，章法的處理方式自然也不同；即使文字相同，不同的章法風格又會使用不同的處理方式、不同的技巧模式。徐堅在《印箋説》中提到：

> 章法如名將布陣，首尾相應，奇正相生，起伏向背，各隨字勢，錯綜離合，回互偃仰，不假造作，天然成妙。若必刪繁就簡，取妙逞妍，則必有臃腫渙散、拘牽侷促之病矣。

這裏提出了兩個要點：一是自然，一是變化，這兩點正是章法的精要所在。

關於章法的論述頗多，現代有許多理論家在論及印章的章法時提出「虛實」與「平衡」的概念。我們在分析章法的時候，可以梳理出許多具體的處理原則及手段。各種被歸納成類型的章法例子，在理論上講都是成立的，也容易弄懂，至於如何具體地把這些原則和手段運用到創作中去，並運用得恰當，使之在遵守篆法的基礎上增減筆畫或是上下左右挪移都合乎規矩，合乎法度，那就要看作者的學問和修養，還有熟能生巧的藝術手段。

 三　刀法

最後我們講講刀法。刀法，顧名思義就是指運刀的方法，這就像學習書法中的運筆方法，是篆刻技法中的一個重要環節。朱簡《印章要論》云：

> 印先字，字先章；章則具意，字則具筆。刀法者，所以傳筆法者也。

實則刀法更難於章法：章法形也，刀法神也。形可模，神不可模。所以說，書法、章法、刀法三者的關係是緊密相連的，在篆刻創作中章法往往統領刀法與字法。書法中的筆法與篆法中的刀法，在審美標準上來講大致是相同的，而刀與石的關係和筆與紙的關係也有一定的類似之處。我們只有在長期的篆刻臨摹與創作實踐中慢慢體會其間的關係，才能真正理解篆刻藝術中刀法的本質與線條的美學含義之間的關係。但是篆刻畢竟不能等同於書法，它有其獨特的藝術語言和獨立的本位觀念。古鈢、漢印中所表現出的古樸、朦朧之美使得「金石氣」成為篆刻藝術的審美基調，而當用刀刻無法表現和傳達作者的審美情趣的時候，人們便會很自然地去尋求刀法以外的手段，以彌補基本用刀規範的缺陷和不足，製造所需要的印面視覺效果。

古代篆刻理論中對刀法的研究與陳述則顯得故弄玄虛，把不複雜的操作講得神乎其神。陳克恕在《篆刻針度》中例舉了單刀、雙刀、複刀、反刀、飛刀、銼刀、輕刀、伏刀、埋刀、切刀、舞刀、澀刀、沖刀和送刀等多達十四種刀法。它們有的着眼於效果，有的是動作的追加，有的是指追求一種用刀的感覺，有的則牽涉到整個製作過程的刀意問題，但這些其實都沒有涉及核心具體的運刀手法，使得許多篆刻愛好者一頭霧水，摸不着邊際。

篆刻的刀法其實歸納起來也就是沖刀、切刀兩種基本刀法。沖和切構成了篆刻當中「刻」的基本技術動作。所謂沖刀就是「執刀直沖」，這種方式在刻的過程中比較暢快淋灕，運刀的過程也比較長。它形成的刻痕線條較為挺勁，有力度感，這是歷來篆刻愛好者和篆刻家普遍使用的刀法。在古代篆刻家中，汪關、林皋、鄧石如、吳讓之、黃牧甫是以沖刀法刻印的代表人物，當代隨着篆刻藝術更向着寫意化發展的趨勢，沖刀的運用更為大膽和多樣。所謂切刀就是由多個用刀角切石的小碎刀連接成一根完整線條的用刀方式。它的基本法則是表現一種「斷而再起，筆斷意連」的刀味和筆意，用切刀法表現出的線條則較為蒼老含蓄。這種刀法是受古代刻製玉印的「切玉法」影響發展而來，受到歷代印家的推崇和重視，明代的朱簡以及稍後的浙派西泠諸家大多使用的是切刀法。

當然刀法只是一種手段而不是目的，要談刀法還應該與篆法和章法放在一起考慮。在篆刻藝術中，刀法受章法的支配又是表現章法和篆法的手段，故緊密相連。所謂高手則刀無定法，不同的篆刻家根據各自的理解和印面形式的具體需要操刀。古人品評刀法的最佳標準：一是要有刀意，二是要自然，三是要有個性，四是要有鋒芒有力度，五是要有神采，六是要求貫氣。這六條原則也正與中國書畫的氣韻相通，有異曲同工之處，這也體現了中國傳統美學精神的互通性和連貫性。只有在長期的潛移默化中探索，慢慢體會其間的關係，才能真正理解篆刻藝術中刀法的本質與線條之間的美學含義。

現代印學理論將印學研究延伸到篆刻藝術的每個角落與層面，同時也整理研究出一些新的、非常有價值的創作經驗。我們在談刀法時常會涉及一些輔助手段，我們稱之為做印法或修飾法。康熙年間篆刻家張在辛的《篆印心法》記錄的做印法為例，可供參考：

> 宜鋒利者，用快刀挑剔之；宜渾成者，用鈍刀滑溜之。要銛利而不得精彩者，可於石上少磨，以見鋒棱。共圓熟者，或用紙擦，或用布擦，又或用土擦，或用鹽擦，或用稻草絨擦，相其骨骼，斟酌為之。

體現出古人為了求得印面的特殊效果早已注意到用刀刻以外的輔助手段，可以說是「不擇手段」了。

第二節 西泠八家（浙派）

西泠八家指的是清代以杭州為中心的篆刻流派，又稱「浙派」，以切刀為主。

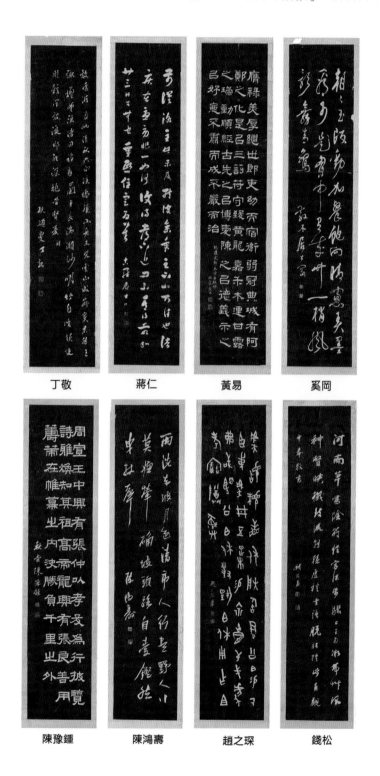

丁敬　　　蔣仁　　　黃易　　　奚岡

陳豫鍾　　　陳鴻壽　　　趙之琛　　　錢松

 一 丁敬——浙派鼻祖

丁敬（1695—1765年），字敬身，號鈍丁、硯林、梅農、清夢生、玩茶翁、龍泓外史、硯林漫叟、雲壑布衣、玩茶老人、勝怠老人、孤雲石叟、身翁。齋堂為無所住菴、龍泓山館、無不敬齋。錢塘（浙江杭州）人，浙派始祖。仕途不成，隱市賣酒。與金農、汪啟淑等交密。工詩文，擅書法，非至交不書，亦能畫事。篆刻宗法秦漢，力挽清初時俗矯揉嫵媚之失，於文、何外別樹一幟，為浙派開山祖。奏刀以切為主，鈍澀蒼渾，剛勁樸拙，能突出筆意。布局除平正一路外，亦時出新意，多顯變化。存世有《硯林詩集》、《龍泓山館印譜》等行世。

丁敬清高耿介，作品不輕易與人。孤傲疏狂的品格，再窮也決不折腰於自己所鄙視的人，使他晚歲步入「學愈老而家愈貧」的境地，但同時也贏得了世人的尊重。

丁敬在詩文、金石考據學、篆刻藝術等方面均有建樹，作為一位出色的詩人，丁敬是當時杭州詩詞團體「吟社」的重要人物。丁敬為學嗜古，他對金石、碑版的研究，探源考流不遺餘力。他於漢銅器、宋元名跡、古玩、善本都能入手立辨真偽，經多年的積累研究，撰成《武林金石志》行世。因搜剔精詳，學術含量高，至今依舊是金石學的典籍。丁敬的成就最重要的當然是他在篆刻藝術上所取得的高度，由於他各方面深厚精湛的常識和修養，以及非凡的器識，創造了新印風，影響巨大，師從者、追隨者眾多，後人推為浙派的開創者，「西泠八家」第一人。

丁敬具備深厚的秦漢印基礎，真正把握了秦漢印傳統的真諦。汪啟淑《續印人傳》說他：

> 留意鐵書，古擬峭折，直追秦漢，於主臣（何震）、嘯民（蘇宣）外，另樹一幟。兩浙久沿鶴田（林皋）派，鈍丁力挽頹風。印燈續焰，實有功也。

丁敬能努力突破漢印的審美格局，追求個性解放之路，深入到「解得漢人成印處」的奧祕，向更廣闊的領域開拓，閱古觀今，廣採博納，不拘一格，印外求印，創作出豐富多彩又極具內涵的印風印式，以充滿陽剛之氣的樸茂剛健、高古蒼渾的印風、一掃時弊惡習。他又能廣泛賞鑒漢以後各時代印風的長處，魏錫曾《論印匯錄》稱其朱文印從朱簡處得來，又突破朱簡的藩籬。他對篆刻文字、刀法、印式各方面都提出了獨到的見解並付諸實踐，創造出一種新的、具有作者個性又深得漢印精神的浙派印風，成為中國篆刻發展史上劃時代的人物。

　　丁敬以他過人的魄力和卓越的見識，提出了以前印人都不曾有過的觀點。他在《論印絕句）中詩云：

　　　　《說文》篆刻自分馳、蒐瑣紛綸炫所知。解得漢人成印處，當知吾語了非私。

體現了他解放篆刻用字的思想。因而自丁敬始，浙派對摹印篆的藝術處埋進入了一個前所未有的開闊境地。而他的另一首詩更全面表達他對印學的主張和藝術宣言：

　　　　古人篆刻思離羣、舒捲渾同嶺上雲；看到六朝唐宋妙，何曾墨守漢家文。

丁敬篆刻取法既不墨守《説文》，又不拘泥一體，這在當時是具有遠見卓識的。沙孟海在《印學史》裏也對他做了很高的評價：

　　　　丁敬篆刻兼收各時代的長處，規模大，沉浸久，孕育變化，氣象萬千。

丁敬的篆刻思想在其刀法上亦可窺見一斑，何元錫、魏錫曾說他從朱簡的「碎刀」出來，故丁敬的刀法被評論家稱為「碎刀」、「細碎切刀」、「碎刀短切」、「短切澀進」等，朱簡的「碎刀」可能對丁敬有所啟發，更有人認為受蘇宣等人的影響更大。丁敬改古切刀法為短切澀進之法，純樸奇崛，風格遒勁，開創了刀筆合　的新風，刻出了高古清剛的印風，這是其歷史意義所在。

　　在邊款藝術上丁敬更有他的開拓，他首先在邊款上論印記事。而他刻款技法較前人亦有全新突破，丁敬繼何震後純以單刀刻款，技法簡潔實用，藝術效果爽利挺勁，富有刀筆金石趣韻，沿用至今。陳秋堂曾評：

　　　　制印署款，昉於文何，然如書丹勒碑。至丁硯林先生，則不書而刻，結體古茂。聞其
　　　　法，斜握其刀，使石旋轉，以就鋒之所向。

　　丁敬的超羣卓見和數十年的積學，勇於在篆法和刀法上有大膽的創新，成為印學史上當之無愧的劃時代的宗師。

丁敬印

相人氏

丁敬身印

丁居士

敬身

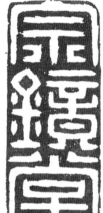

宗鏡堂

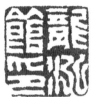

龍泓館印

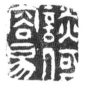

談何容易

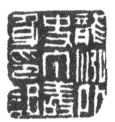

龍泓外史丁敬身印記

敬身

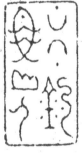

上下釣魚山人（附款）

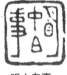

明中白事

尚書

硯林丙後之作

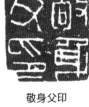

敬身父印

明中大恒

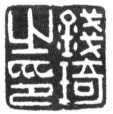

錢琦之印

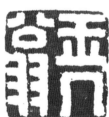

玉几翁（附款）

丁敬藝術的特點

1. 丁敬是浙派的開山祖，是西泠八家之首。丁敬改古切刀法為短切澀進之法，純樸奇崛，風格遒勁，開創了刀筆合一的新風。

2. 汪啟淑《續印人傳》評丁敬印為「古拗峭折，直追秦漢」，其古拗峭折的個性特徵，是和這種特有的刀法聯繫在一起的。

3. 「古人篆刻思離羣，舒捲渾同嶺上雲；看到六朝唐宋妙，何曾墨守漢家文。」丁敬篆刻取法既不墨守《說文》，又不拘泥一體，自丁敬始，浙派對摹印篆的藝術處理進入了一個前所未有的開闊境地。

4. 在邊款藝術上丁敬更有他的開拓，他首先在邊款上論印記事。而他刻款技法較前人亦有全新突破，純以單刀刻款，結體古茂，藝術效果挺勁爽利，刀筆合一，頗得金石氣。

思考與練習

1. 勾摹丁敬代表作數方，分析每印的特點，注意切刀法摹勒漢印之間的對比，找出他的優點。

2. 注意丁敬的碎切刀法在線條轉折、起筆、交叉的處理方式和手法，以及在擬古印風裏邊欄粗細與字形鬆緊搭配的適度與法度。

3. 以勾摹的丁敬風格為模本，將自己獲得的印象有意識地融入設計創作。

4. 檢出擬刻的文字，套取摹寫的印式進行印面設計。力求抓住丁敬用刀的特徵，注意章法錯落及布篆的思考。

5. 在設計過程中，細心觀察浙派印與漢鑄印、漢鑿印的對比，以及切刀運用與沖刀運用在線條表現及印章張力上的優勝之處。

6. 通過勾摹構建對浙派印風整體形式的基本認知，對丁敬代表作、浙派印式及圖式要了然於胸。

 蔣仁

蔣仁（1743—1795年），初名泰，後更名仁，字階平，號山堂、吉羅居士、女床山民、銅官山民、太平居士、罨畫溪山院長，齋堂為磨兜堅室、吉羅菴、吉羅盦。仁和（浙江杭州）人，浙派。布衣終生。性孤冷，寡言笑。工詩，風格清雅拔俗。書法從米芾上溯二王，參學孫過庭、顏真卿、楊凝式等。善刻竹。畫擅山水，有幽逸趣。篆刻以丁敬為宗，不輕為人奏刀，傳世之作不多。為浙派西泠八家之一。刻印布局平實，風貌蒼渾自然，着重拙意，突出天趣。存世有《吉羅居士印譜》二冊行世。

蔣仁篆刻深得丁敬印精神，風格亦高，足與丁敬相頡頏。蔣仁深諳丁敬高妙所在，治印從簡拙入手，追求「印尚生澀」的境界，技法雖簡而精神不減。他認為篆刻應當率性、奔放，才能生神韻、出佳構。故他在創作中常追求「率意」。蔣仁創作的率意之前提，是基於對篆刻藝術的「意」與法度了熟於胸的自然流露。蔣仁認為，詩貴味外味，但如果詩都不會做，談甚麼味外味呢？作印亦然，也要以能出新意為佳，篆法、章法、刀法三者皆備，即使不超越秦漢以上，藝術格調也不能低於宋元。

蔣仁繼承了丁敬的兩種朱文印式：一是元朱文，另一種是典型的浙派朱文印，細邊細文，線條轉折，勁如屈鐵盤絲。蔣仁的白文印也有自己的創新，其中有邊欄的「三摩」一類印式，刀痕畢現，為以後諸家繼承，成為浙派的典型印式。自蔣仁始，明代印風殘存在浙派篆刻中的影響已蛻盡，丁敬一些不成熟的印式被淘汰，浙派的典型風格逐漸確立。

《西泠八家印選》序中有評：「山堂人品絕高，自祕其技，不肯輕易為人作，故流傳絕少。」蔣仁終生布衣，不曾入仕，四十歲前幸得顧廉安排，客居揚州，禮佛授課講經，生活相對安樂。這時期他創作的大部分印作（約三十餘方）內容都受佛教的影響，其代表印作「世尊授仁者記」密密麻麻的邊款裏，刊刻的正是一部佛經。

乾隆四十八年（1783年），顧廉去世，蔣仁失去了生活來源，只好回到杭州定居。他性格孤傲，不懂人情事故，與人交往，卻又不善治經濟，既使索印潤資豐厚，但他看不上的人仍然不應，故其日常開銷漸成問題。每天除以佛經自處尋找精神寄託外，仍以隱士自處，寫給朋友的書法亦多為饋贈，因此全無收入，漸漸的，蔣仁「學愈老而家愈貧」，不得不變賣家中的文玩和藏書以換取生活經費，經濟日差，健康亦出了問題，身體狀況一天差似一天。五十三歲即逝，身後無子，詩文書畫大多也散失。

蔣仁印

蔣山堂印

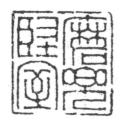

磨兜堅室

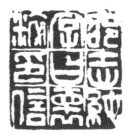

邵志純字日懷粹印信

三十六峰民胡
作渠印（附款）

吉羅菴

世尊授仁者記

三摩（附款）

蔣仁印

真水無香

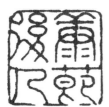

康節後人

山堂

胡作渠印章

寶晉

昌化胡栗

姚筠之印

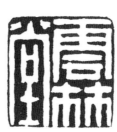

姚垣之印

雲林堂

吉祥止止（附款）

三 黃易

黃易（1744—1802 年），字大易、大業，號小松、秋盒、秋庵、秋影庵主、散花灘人、蓮宗弟子、寓林後人，齋堂為小松齋、尊古齋、秋景盒、秋影盒、小蓬萊閣、種德堂、黃樹穀之子。仁和（浙江杭州）人，浙派。以孝聞。監生，官濟南同知，勤於職事。擅長碑版鑒別考證並富收藏，甲於一時。工詩。繪畫山水法董源、巨然，淡墨簡單有金石韻味；花卉則宗惲壽平，饒有逸致。書法最精隸書，結體參鐘鼎法，頗古雅。篆刻師事丁敬，旁及秦漢宋元，有出藍之譽，《光緒杭州府志擬稿》記載：

> 鈍丁嘗見其少作，喜曰：「他日傳龍泓而起者，小松也。」

黃易為浙派西泠八家之一。存世有《秋影庵主印譜》、《小蓬萊閣金石文字》、《武林訪碑錄》、《種德堂集印》、《岱岩訪古日記》、《嵩洛訪碑日記》等。

黃易篆刻風格淳厚淵雅，於恬靜中見秀潤，他繼承了丁敬印風，又以深厚的金石學為依託，直探秦漢之源，發前人之未見，進一步完善了浙派的獨特面目。黃易的作品，早年用刀起伏幅度較大，入石較深，故秀挺明快，後期轉為短切，凝練渾融，神意內蘊，有「小心落墨，大膽奏刀」一語，是為篆刻要訣。其朱文印體勢自然瀟灑，在浙派印人中別具一格。他的邊款，用刀精整，章法豐富，一派高手風範。汪啟淑《繼印人傳》中說：「款識亦古雅諸苑，素稱繁邑。」黃易處於丁敬與後四家的承傳之間，他的白文印與丁、蔣相比更趨定型，浙派白文印最典型的要素，在他這裏已基本確立，技法也更成熟。黃易的印吸收了丁敬的高古和蔣仁的蒼渾形成了一種秀逸、清潤的風格，而這種印式也就成為黃易個人風格的集中體現。

黃易在金石考據學方面也有相當的地位。在山東時，他搜訪碑刻，收穫甚富，集到金石文字有三千種之多，他的《訪碑十二圖》也標誌着清代金石學的制高點。金石學名家阮元、翁方綱、王昶等都與他交往甚密。黃易在金石學上的研究，對他的篆刻藝術成就起了極其重要的作用，丁敬和他都研究金石，又擅篆刻，所以在清代乾嘉時期有「丁黃」並稱之譽。

黃易印

梅坡（附款）

一笑百慮忘

金石癖（附款）

賣畫買山

葆淳（附款）

湘管齋

得自在禪（附款）

姚立德字次功號小
坡之圖書（附款）

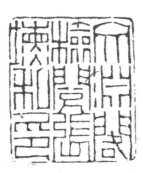

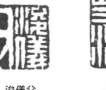

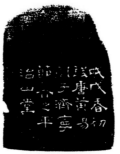

浚儀父

崔渚生

心跡雙清（附款）

文淵閣檢閱張塤私印（附款）

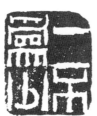

一不為少

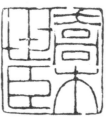

喬木世臣

留餘春山房（附款）

奚岡

奚岡（1746—1803年），又作奚九，初名鋼，字純章、鐵生、鋕生，號蘿庵、奚道人、鶴渚生、野蝶子、蒙泉外史、蒙道人、散木居士、蘿龕外史、冬花庵主、嵩盦侍者，齋堂為冬花庵、翠玲瓏館。安徽歙縣人，後居浙江錢塘（杭州），浙派。性僻介，不應科舉試，終生不仕。曾遊日本。工詩詞。善書法，四體均能。繪畫山水瀟灑自得，時人譽其與黃易、吳履為「浙西三妙」，屬婁東派；花卉則有惲壽平氣韻，非常超脱。刻印宗秦漢，推崇丁敬，為浙派西泠八家之一。印作多求變化，方中求圓，拙中求放，風貌古樸多韻致。存世有《冬花庵燼餘稿》、《蒙泉外史印譜》行世。

奚岡篆刻繼承了丁敬印風中樸茂古秀一路，加以發展，茂密處見通透，渾成中見散逸。他對漢印的認識和理解具有開拓性，強調要得漢印神韻，需以隸法相參，並提出仿漢印要注意在嚴整中出奇巧，純樸處追其茂古等的創作思路。還把畫理技法融入篆刻中。他把浙派篆刻的特點歸結為金石氣、書卷氣的營造。他的印作在西泠八家中以清曠淡雅著稱。

奚岡為人豪邁不羈，對朋友肝膽相照，常濟於人急難之中而無吝嗇。惜晚年屢遭災難，喪子又喪母，鬱鬱成病，終年五十八歲。

蔣仁、黃易、奚岡藝術的特點

1. 蔣仁篆刻深得丁敬印精神，風骨俱高。治印從簡拙入手，追求「印尚生澀」的境界，技法雖簡而精神不減，足與丁敬相頡頏。

2. 自蔣仁始，明代印風殘存在浙派篆刻中的影響已蛻盡，丁敬一些不成熟的印式被淘汰，浙派的典型風格逐漸確立。

3. 黃易的印淳厚淵雅，吸收了丁敬的高古和蔣仁的蒼渾形成了一種秀逸、清潤的氣質，加之其深厚的金石學問，直取秦漢之源，發前人之未見，進一步完善了浙派的獨特面目。有「小心落墨，大膽奏刀」一語，是為篆刻要訣。他的邊款，用刀精整，章法豐富，一派高手風範。

4. 奚岡篆刻繼承了丁敬印風中樸茂古秀一路，淡雅疏逸。他對漢印的認識和理解具有開拓性，強調要得漢印神韻，需以隸法相參，並提出仿漢印要注意在嚴整中出奇巧，純樸處追其茂古等的創作思路。

5. 西泠前四家裏，除了丁敬活了七十一歲。其他三位才華橫溢的印人都英年辭世，蔣仁五十三歲，黃易五十九歲，奚岡五十八歲。

（人物的年紀皆按虛歲計）

奚岡印

蒙泉外史

姚氏八分

奚岡之印

日毋齋

散木居士

梁玉繩印（附款）

小年（附款）

生于己丑（附款）

師竹齋

髯（附款）

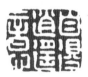

自得逍遙意

奚岡之印

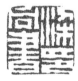

方圓補讀廬

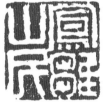

崧菴侍者

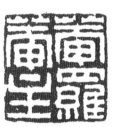

梁同書印（附款）

鳳雛山民（附款）

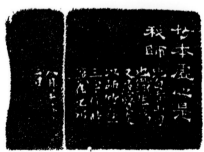

庵羅菴主（附款）

131

1. 分別勾摹蔣仁、黃易、奚岡的代表作數方，取其每印的特點局部放大，注意切刀法摹勒的線條與書法線條的對比，體會金石味。

2. 浙派印風對後世影響巨大，這離不開獨具魅力的切刀手法。學習篆刻，特別流派印，必須要牢牢掌握這種刀法運用。注意體會切刀法與沖刀法的區別和優長。

3. 勾摹蔣仁、黃易、奚岡的印為模本，將自己獲得的印象有意識地融入設計創作。

4. 檢出擬刻的內容、套取摹寫的印式進行印面設計。力求能夠抓住用刀特徵並注意布篆的章法。

5. 在設計過程中，細心觀察，蔣仁、黃易、奚岡三人同師法丁敬，在切刀運用及布篆的對比上，各具長處和優勝。

6. 通過勾摹構建對浙派印風整體形式的基本認知，對浙派西泠前四家印式及代表作要了然於胸。

 五 　**陳豫鍾**

　　陳豫鍾（ 1762—1806 年），字浚儀、濬儀，號秋堂，齋堂為求是齋。錢塘（ 浙江杭州 ）人，浙派。出生金石世家，乾隆時廩生。精墨拓，薈集碑版拓片多達數百種。藏古印、書畫、硯台甚富。擅摹制商周款識，意與古會。工書法，宗法李陽冰。擅繪畫，山水、梅蘭竹松均見功力。篆刻宗法丁敬，兼及秦漢，為浙派西泠八家之一。印作秀麗工致，自成風貌。楷書印款極為工整秀麗。續存世有《求是齋印譜》、《明畫姓氏均編》、《古今畫人傳》、《求是齋集》等。

　　陳豫鍾篆刻啟蒙於祖父，受黃易指點，宗法丁敬，旁參秦漢。所作以樸實自然為尚，法度嚴謹，清麗工致，富有書卷氣，為西泠諸子中工穩典雅印風的佼佼者。他的審美旨趣是「盎然書味」、「淵然靜趣」，這一追求決定了他的印風定向。陳豫鍾的印作章法自然，用刀收斂、含蓄，因而線條勻稱潤妍，不失遒勁，既有丁敬的古拙、奚岡的質樸，又有黃易的精雋，表現出多樣的創作才能和較大的包容性。他的邊款更勝人一籌，單刀刻就隋唐意味小楷，精整秀美，尤其是一些長款，全篇神完氣足。邊款技法較丁敬更上一台階，而趨向成熟完美。陳豫鍾刻邊款運用印石不轉，以刀轉鋒刻成，近似書寫的技法。與丁敬之法迥異，刀筆結合，點畫精到，金石氣息濃厚。章法綿密，結字疏逸，使他的邊款從技法到整體形式美感都有了新的突破。

陳豫鍾印

求是齋

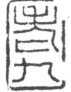

但託意焦琴紈扇

水邊籬落

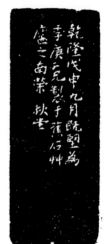

託興毫素（附款）

陳氏浚儀（附款）

老九（附款）

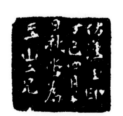

幾生修得到楳花（附款）

許乃蕃印

我生無田食破硯（附款）

青門生（附款）

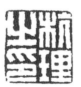

杭理之印

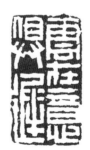

丙後之作

雲在意俱遲（附款）

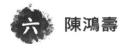 陳鴻壽

陳鴻壽（1768—1822年），錢塘（浙江杭州）人。字子恭，號曼生、恭壽、老曼、曼襲、夾穀亭長、種榆道人、曼壽、曼道人、胥溪漁隱、卍生。齋堂為種榆仙館、阿曼陀室、一蘇亭、桑連理館。富收藏。任溧陽知縣時，以宜興砂陶土製紫砂壺，並鐫刻銘詞，人稱「曼生壺」，得者珍視如璧。工書法，行草、篆、隸書均瀟灑自然。善畫。篆刻繼丁敬、黃易印風，參以漢法，刀法勁挺潑辣，印文點畫有動感，突出神態，使浙派面目為之一新，為西泠八家之一。存世有《種榆仙館印譜》、《桑連理館詩集》、《種榆仙館摹印》、《種榆仙館集》等。陳鴻壽多才多藝，詩文書畫，皆以天資勝人一籌，好摩崖碑版之學，研究精深，其行書、隸書瀟灑自然，自成一體，特別是他的隸書，結體古拙，變化豐富，是清代隸書中一株奇葩。兼善花卉、山水。

陳鴻壽篆刻上繼丁敬、蔣仁、黃易、奚岡四家之後而出新腔，印風渾厚蒼茫，跌宕自然。刀法駿逸，天趣與個性並存，主張並執起「尚意」的旗幟，聲稱「古人不我欺，我用我法，何必急索解人」。在其創作的「南軒書畫」印款上又銘「詩文書畫不必十分到家，乃時見天趣」，可見其對自然渾脫、拙樸天成的美學追求。陳鴻壽與陳豫鍾並稱「二陳」，陳豫鍾所求的「險絕」和「渾脫變化」，在陳鴻壽的印作中淋漓盡現。他融會古今，有機地將漢印的漫漶天成之趣，與切刀法所能展現的豐富意象交融在一起，充分發揮了浙派短刀碎切、波磔澀進的藝術手法。

浙派之宗的丁敬，早期作品藝術尚未臻善，真的讓浙派叫響的是黃易和奚岡，而其後對印壇影響，更受人推崇的是陳鴻壽和錢松。趙之琛在談論陳鴻壽之篆刻藝術時云：

> 鐵筆行世久矣，然各隨所見未有定體也。藝斯道者，非博覽歷代古文以及李斯程邈之省文，王次仲之分割，融會腕下，不能造乎其極。曼生司馬胸有書數千卷，復枕葄於秦漢人官私銅玉印，故奏刀時參互錯綜，出神入化，洋溢乎盈盈寸石間。

這段話不但言簡意賅的介紹了陳鴻壽的篆刻藝術，亦是後世印人學習篆刻的指引。

陳鴻壽除了白文印，其朱文印亦有異曲同工之妙，線條蒼勁矯健，結字簡潔瀟灑，點畫任意恣肆卻恰到好處，浙派剛柔相濟的陽剛之美充溢其中。

陳鴻壽印

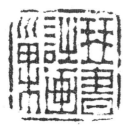

琴書詩畫巢

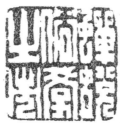

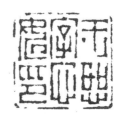

山蓀亭（附款）

玉恕字心如印

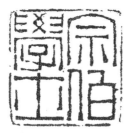

宗伯學士

蟬蛻俗學之市（附款）

芸谷（附款）

苕華館印

孫桐

秋紅

聲仲父

皆大歡喜

奚岡啟事

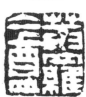

憶秋室

學以鎦氏七略為忠（附款）

問梅消息（附款）

庵羅盦

種桃山館

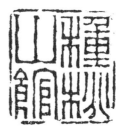

陳豫鍾、陳鴻壽藝術的特點

1. 陳豫鍾篆刻啟蒙於祖父，受黃易指點，宗法丁敬，旁參秦漢。既有丁敬的古拙、奚岡的質樸，又有黃易的精雋，表現出多樣的創作才能和較大的包容性。

2. 陳豫鍾刻邊款運用印石不轉，以刀轉鋒刻成，近似書寫的技法。與丁敬之法迥異，刀筆結合，點畫精到，金石氣息濃厚。章法綿密，結字疏逸，使他的邊款從技法到整體形式美感都有了新的突破。

3. 陳鴻壽多才多藝，詩文書畫，皆以天資勝人一籌。所作印章，意多於法，法為意用，雲雷奮發，流露出一個藝術家的真性情。

4. 陳鴻壽所作朱文印線條剛勁頓挫，生辣拙澀，剛柔相濟。後人將其列為學習浙派正宗。

1. 分別勾摹陳豫鍾、陳鴻壽的代表作數方，可以局部放大朱文與白文作比對，注意切刀法的線條鑄造感，體會金石味。

2. 浙派二陳中，陳豫鍾的審美旨趣是「盎然書味」、「淵然靜趣」；陳鴻壽是追求「險絕」和「渾脫變化」。二者各具其妙，學習篆刻要注意體會和把握原作者的思想。

3. 以勾摹的陳豫鍾、陳鴻壽代表作為模本，嘗試將自己獲得的理解和印象有意識地融入設計創作。

4. 檢出擬刻的內容，套取摹寫的印式進行印面設計，力求能夠渾然一體，形神兼備。

5. 通過勾摹構建對浙派印風整體形式的基本認知，對浙派各位名家印式要清晰，對他們的代表作要了然於胸。

七　趙之琛

趙之琛（1781—1852年），字次閑，號獻父、獻甫、寶月山人、寶月山南侍者、寶月山居士、靜觀，齋堂為補羅迦室、萍寄室、退盦、退庵、夢漚亭。錢塘（今浙江杭州）人。趙淺山之孫，趙素門之子。善書工畫，篆隸行楷自成一格，樹石草蟲本甌香館法，山水宗法元人，晚年信佛而常寫佛像。為陳豫鍾弟子，篆刻能盡黃易、奚岡、陳鴻壽等各家之長，融會貫通，自闢蹊徑，風格峭麗雋秀，清勁俊逸，稱譽印壇。郭麟在《補羅迦室印譜序》中說：

> 秋堂貴綿密，謹於法度，曼生跌宕自喜，然未嘗度越矩矱。……次閑既服習師說，而筆意於曼生為近，天機所到，逸趣橫生，故能通兩家之驛，而兼有其美。

存世有《補羅迦室集》、《補羅迦室印譜》、《補羅迦室閑唱詞》等著述刊行。

趙之琛的印作章法純整，結字洗練，刀法挺秀，自然精美，將陳豫鍾蒼渾的刀法，化為勁逸輕靈之法，用刀表現筆勢，開一門徑。韓登安評說：「刀刀不露，刀刀可見。」他選擇以漢造印、漢玉印作為追求「有個性的漢印」的突破口，印風疏朗拙樸、古穆高妙，用刀縱心所欲，極富個人特色，成就卓越。他的邊款造型也是後學效仿的典型。他的邊款義辭雋永，字體縱長，略取斜勢，用刀生辣清勁，富有金石趣味。

趙之琛一生治印甚多，形式豐富，取法亦廣，終老刀耕不輟。但其成名後，由於求作者眾多，以致所作數量較大，應酬程式化作品在所難免。故歷來對其評論大相徑庭，讚譽者說他是多有創建的浙派集大成者，是浙派發展嬗變承前啟後的重要一環；譏貶者則說他是浙派程式化作「弊病生焉」的「末流」，是導致浙派衰亡之源。人各有偏愛，故不能一概而論。趙之琛在傳承浙派固有的風格形式外，還在漫長的藝術之路上，作了多方面的探索和追求，取得了很高的成就。從他中年時的力作「補羅迦室」中，我們可以看出他以對漢鑿銅印風格的把握和神會，以浙派簡約隨意的刀法，結合精練含蓄的筆勢，嫻熟渾脫，使全印風格在灑脫稚拙中見精神。

趙之琛平民一生，清靜向佛，靠鬻藝自給。他多才多藝，淡泊名利，師法二陳，上追秦漢，多有創見，於漢玉印一式有獨到的成就，影響甚廣，不僅在浙江，而且擴展到整個印壇。因此，趙之琛是清代中後期一位成就卓著的篆刻家，在繼承浙派印風優秀傳統的基礎上，對漢玉印運刀犁切風格的開拓有其獨到的成就，是浙派承前啟後的重要人物。

趙之琛印

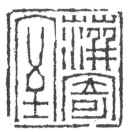

萍寄室

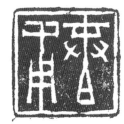

春甫

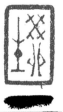

癸卯生（附款）

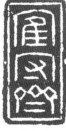

崔守齋

岱雲（附款）　鴻（附款）

莊嘉淦字叔苹之印章

補羅迦室

周三燮讀過經藉
書畫金石文字記（附款）

唱霞漁者

潤人華盦

海嶽盦門弟子

梓良

高氏宰平（附款）

頌禾字稑仲

潞河鹽務

補羅迦室（附款）

金石刻畫臣能為（附款）

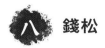 **錢松**

錢松（1818—1860年），本名松如，字叔蓋，號耐青、鐵廬、耐清、老蓋、古泉叟、未道士、雲和山人、西郊、秦大夫、雲居山人、雲居山民、鐵床覺者、見聞隨喜侍者，晚號西郭外史，齋堂為曼華盦、未虛室、古泉館。錢塘（今浙江杭州）人，浙派。酷愛金石文字，書法以隸書和行草見長；善繪畫，山水設色蒼古有金石氣，梅竹也具功力；亦通琴瑟樂曲。篆刻得力於漢印，嘗摹刻漢印二千方，趙之琛觀後譽為丁、黃後一人，又參效丁敬等諸家，用刀一洗陳法，切中帶削，章法大膽，時出新意。與胡震交善。有《鐵廬印譜》、《錢胡印譜》、《未虛室印賞》等印譜行世。

錢松師法丁敬、蔣仁，上宗秦漢，風格樸茂蒼勁，他於漢鑄印研究極深，見聞廣博，章法安排與眾不同，時出新意。其切刀法尤與前人不盡相同，探索出一種切中帶披削、使刀如筆的新手法，不再是純粹簡單的短切刀。他的創造豐富了浙派的刀法語言，故所作立體感很強，他的用刀如春蠶食桑，一根線條往往要以幾十次悠慢的碎切刀法來完成，可謂刀無虛發，即使線條之毫釐處都是凝結而峭峻的，絕無屝弱薄削之失，使刀下產生的線條鈐於平面的紙上能神奇地產生出浮雕般的立體效果，韻味無窮，虛實相生，成為當時別開生面的新腔調，也為後來吳昌碩所取法。錢松以渾厚傳統基礎和新刀法兩大優勢，加上他追求自然和真趣的藝術審美觀，成為浙派印人中一位有建樹有創新的藝術家。他的印作尤其對晚清、民國印風的轉變和開拓，產生過較大的影響。魏錫曾在《錢叔蓋印譜》跋中說：

> 余於近日印刻中，最服膺者，莫如叔蓋錢先生……其刻印以秦漢為宗，出入國朝丁、蔣、黃、陳、奚、鄧諸家。同時趙翁次閑方負盛名，先生以異軍特起，直出其上。

錢松對浙派前賢的藝術特徵瞭如指掌，正如他自己所云：「國朝篆刻，如黃秋庵之渾厚，蔣山堂之沉着，奚蒙泉之沖淡，陳秋堂之纖穠，陳曼生天真自然，丁鈍丁清奇高古，悉臻其妙。予則直沿其原委秦漢，精賞者以不何如？」

錢松於漢印研究極深。楊峴曾在錢松處見到一套破舊的《漢銅印叢》六冊「鉛黃零亂」——被批註得密密麻麻，詢問方知錢松自從初學始，一直在反覆研究這部印譜，「逐印摹仿，年復一年，不自覺摹仿幾周矣。」可見他着力的程度。他自己在「范禾私印」邊款中記下心得：「得漢印譜二卷，盡日鑒賞，信手奏刀，筆筆是漢。」值此看來，錢松的確是一位宗法漢印的躬行實踐者。

對於錢松出神入化的刀法，連孤高的趙之謙也不由得讚譽，其在「何傳洙印」邊款中言：

漢銅印妙處，不在斑駁，而在渾厚，學渾厚則全恃腕力。石性脆，力所到處，應手輒落，愈拙愈古，看似平平無奇，而殊不易貌。此事與予同志者，杭州錢叔蓋一人而已。叔蓋以輕行取勢，予務為深入，法又微不同，其成則一也。

其中道出了二人用刀角度的差異，以今日傳世作品來觀賞，深、淺、坦、直分明，「其成」是不一的。論印作，趙氏巧妙而錢氏淳古，而這留於齒頰不去的淳古，正是錢氏用刀所造就的碩果。

錢松除有深厚傳統基礎和出新刀法兩大優勢外，特別要提的，是他追求自然和真趣的藝術審美觀。他說：「坡老日，天真爛漫是我師，予於篆刻得之矣。」這三者的結合，使他在西泠浙派先輩的基礎上，着實跨出了一大步。

錢松印

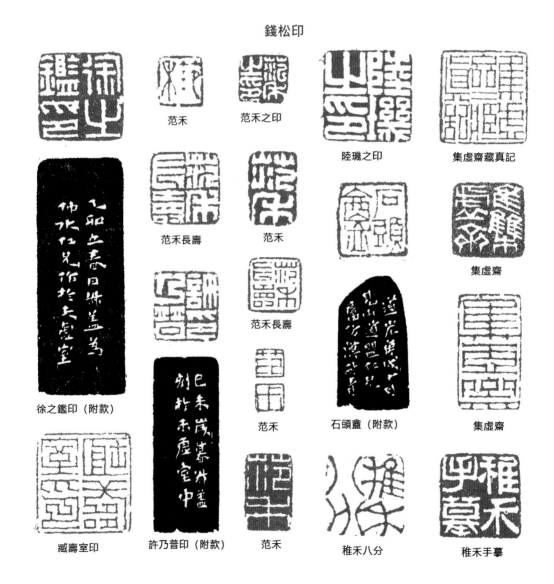

范禾

范禾之印

陸璣之印

集虛齋藏真記

范禾長壽

范禾

集虛齋

徐之鑑印（附款）

范禾長壽

范禾

石頭盦（附款）

集虛齋

藏壽室印

許乃普印（附款）

范禾

稚禾八分

稚禾手摹

九 胡震——浙派後續精英

胡震（1817—1862年），字不恐、伯恐、鼻山，號胡鼻山人、富春大嶺長等。浙江富陽人，久居杭州。好篆籀八分之學，習摹印。1864年，嚴荄輯錢松、胡震刻印成《錢胡印譜》，1936年中國印學社輯胡震刻印成《胡鼻山人印譜》。

胡震篆刻初法西泠諸賢，後結識錢松，歎服其印作，乃與之終生結為師友之交，錢松先後為他治印達一百餘方。胡震治印承傳浙派之法，在用刀上較為輕鬆隨意，故而線條蒼茫生疏。在文字結構處理上不純用摹印篆，多有創見，是浙派後續之精英。

吳昌碩論近世印人，極其推重錢、胡二家。然胡震後來刻印以步趨錢松為能事，專事摹擬，缺少自我，故成就遠不及錢松。

胡震印

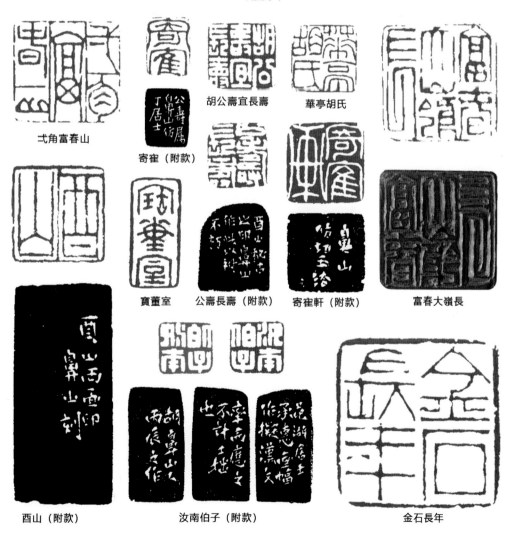

弋角富春山　寄崔（附款）　胡公壽宜長壽　華亭胡氏　寶董室　公壽長壽（附款）　寄崔軒（附款）　富春大嶺長　酉山（附款）　汝南伯子（附款）　金石長年

趙之琛、錢松、胡震藝術的特點

1. 趙之琛前期的印作章法純整，結字洗練，刀法挺秀，自然精美。將陳豫鍾蒼渾的刀法，化為勁逸輕靈之法，用刀表現筆勢，開一門徑。韓登安評說：「刀刀不露，刀刀可見。」

2. 趙之琛一生治印甚多，形式豐富，取法亦廣，終老刀耕不輟。惜其後期印風呈見模式化，譏貶者則說他是浙派程式化作「弊病生焉」的「末流」，是導致浙派衰亡之源。

3. 錢松篆刻得力於西泠諸家，見聞廣博，章法安排與眾不同，時出新意。刀法總結前人經驗，用刀極活，探索出一種切中帶削、使刀如筆的淺切新刀法，不再是純粹切短刀。趙之琛第一次看到他的刻印時，驚歎不已，說：「此丁、黃後一人，前明文、何諸家不及也。」

4. 胡震篆刻初法西泠諸賢承傳浙派之法，後結識錢松，歎服其印作，乃與之終生結為師友之交，在用刀上輕鬆隨意，線條蒼茫生辣。多有創見，是浙派後續之精英。吳昌碩論近世印人，極其推重胡、錢二家。

5. 西泠後四家裏除了趙之琛七十三歲。另三家亦都短命，陳豫鍾四十五歲。陳鴻壽五十五歲。錢松四十二歲。胡震四十六歲。

思考與練習

1. 分別勾摹趙之琛、錢松、胡震的代表作數方，可將局部放大，細細琢磨趙之琛的朱文與錢松白文的淺切，注意他們刀法的使轉淺披，體會渾厚的金石味。

2. 細察浙派趙之琛用刀及筆勢的節奏、表現的韻味刀法的得與失，要注意體會為何浙派在趙之琛走向「末流」。

3. 勾摹趙之琛、錢松、胡震代表作為模本，嘗試將自己獲得的理解和印象有意識地融入設計創作。

4. 檢出擬刻的內容，套取摹寫的印式進行印面設計，力求能夠體驗浙派最具特別的運刀趣味。

5. 通過勾摹構建對浙派印風整體形式的基本認知，對浙派各位名家印式、代表作要了然於胸。

第三節 清代其他篆刻流派的印風

 鄧石如——皖派巨匠

鄧石如（1743—1805年），單名鄧琰，字石如，因避諱以字行，又字頑伯，號完白山人、完白山民、古浣、古浣子、笈游道人，又有鳳水漁長、龍山樵長、頑道人，齋堂為鐵硯山房。安徽懷寧人。布衣。少好篆刻，為壽州壽春書院諸生，後客梅鏐府，因得縱觀歷代吉金石刻，用功八年，遂工四體書。篆法以二李（李斯、李陽冰）為宗，而縱橫闔闢之妙則得之史籀，稍參隸意，殺鋒以取勁折，分書則遒麗淳質，變化不可方物，結體極嚴整而渾融天跡。篆刻初宗二漢，後以小篆入印，刀法圓轉蒼勁。著有《完白山人印譜》。

鄧石如少時家貧，頗好刻石，仿漢人印法，篆書甚工。鄧氏刻苦好學，嘗寄居南京梅鏐家，遍觀梅氏家藏的秦漢以來歷代金石善本，篤志臨摹，八年寒暑不輟，書乃大成。為習篆法，手抄《說文解字》二十本，又將篆隸名碑各臨習近百本，可見其書用功之深。他精真、草、隸、篆四體書，其四體書被譽為清代第一人。

鄧石如篆刻初學何震、梁袠，他早年有摹刻梁袠的印作如「一日之跡」、「折芳馨兮遺所思」等。鄧石如篆刻的成就，得力於他在書法上的功力，魏稼孫曾評鄧石如書法篆刻為「其書由印入，其印由書出」。他依託雄厚的書法基礎，完全不受漢印文字體形的束縛，把篆書千變萬化的姿態運用到印章上，使書法與篆刻有機結合，開印學之先河。所作刀法蒼勁渾樸，婀娜多姿，衝破了時人只取法秦漢璽印的局限，大膽地參用小篆和唐碑額的體勢和筆意入印，為篆刻藝術的發展注入了新鮮血液。

藝術家的創新，本不能斤斤於箇中技法，而在於高人一頭的想法和能改變固有的潮流，鄧石如正是當之無愧的巨匠。如果說，丁敬及其以前的印章只是在印內求印，翻為新面的話，那麼，鄧石如開闢的是使印章衝破印內求印的藩籬，進入印外求印嶄新而開闊的疆域。他似乎意識到，一味印內翻新，老生重談，少有新鮮，只有印外求印，不斷拓展，才會天地宏寬，有大的出新。他曾鐫刻過「淫讀古文甘聞異言」的印章，這雖是王充的文句，也可看作鄧石如那種「離經叛道」的旨趣，但「離經」正是為了續寫古之無有的新經，「叛道」正是為了開拓前人愈走愈窄的小道。當然，作為印外求印的先行者，他的印外求印，表現為運用書法的妙諦入印。他善於將多種風貌的篆書體勢引入印石中，起止使轉，別出心裁，抒發了酣暢流利的筆墨感。他善於「計白當黑」，闡述了章法上「疏處可使走馬，密處不使透風」的原則，使印章的分朱布白大膽開合，險絕有致，具有強烈的對比感。他的運刀也區別於前人，用沖刀而力點不在鋒

刀而在刀背，迎石披削具有爽利灑脫的淳古美感。刀耶、筆耶，在鄧氏的印作中得到最完美的體現。鄧石如作為印壇點燃印外求印火苗的巨人，他不僅自己開創鄧派藝術而聲名顯赫，就是之後一些大家的蹊徑別開，也自有鄧石如引路的功勞在。

歷史通常是這樣的，倘使同一時代出現兩個出新的藝術家，則總是以異向或反向探求和發揮為根本特徵的。如果以浙派與鄧氏的印風作一比較，足以看出端倪。浙派入印多繆篆，鄧則多用小篆；浙派尚方，鄧則多用圓；浙派用切，鄧派多用沖；浙派求工穩，鄧則多求瑰麗；浙派重內斂，鄧則多外拓。篆刻藝術的審美往往以平和工穩為起點而引申，從這個意義上講，鄧石如較之浙派對後世更多舉一反三的借鑒價值。晚清印藝的發展也證實了這一點。難怪具有真知灼見的浙江印學家魏錫曾對浙派有後起而先亡的無奈感歎了。

鄧石如以遒健婉轉的元朱文最為突出，他在四十六歲至四十八歲兩年間，所作甚多，創作風格亦大變，由早先典範的工穩謹嚴的明人元朱文向輕鬆隨意、靈活灑脫、更重書寫意態的風格轉換。在章法上由着力於布白穩健工致轉向自然抒情；刀法也由遲緩厚實轉向險峻剛健。鄧氏晚期作品，白文篆法已漸趨方正平靜，刀法亦厚重。朱文印則漸顯刀法上的生拙和篆法上的粗疏。鄧氏刻邊款有楷、行、草、隸、篆各體，刀法上有雙刀沖刻的隸、草、篆書，行書款則以刀尖垂直於石面地「寫出」，顯得古拙凝重。

鄧石如在篆刻上的借鑒、創造精神，影響到其後的吳熙載、吳諮、徐三庚、趙之謙、黃士陵、吳昌碩等人。他自評個人篆刻風格為「剛健婀娜」是再恰當不過的了。他在明清流行的皖、浙兩派之外，獨樹一幟，後人亦稱「鄧派」，給清末的篆刻界帶來極大影響。

鄧石如印

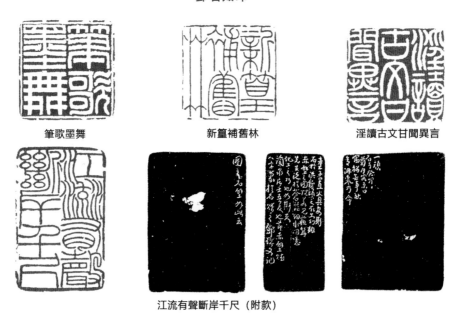

筆歌墨舞　　　　　新篁補舊林　　　　　淫讀古文甘聞異言

江流有聲斷岸千尺（附款）

一日之跡

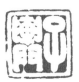

子輿

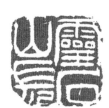

宦鄰尚褧萊
石兄弟圖書

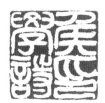

侯學詩印

古歡　　燕翼堂　　守素軒

雷輪

以介眉壽

靈石山長

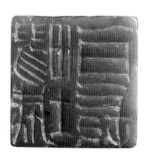

意與古會（附款）

疁城一日長（附款）

鄧石如藝術的特點

1. 鄧石如精真、草、隸、篆四體書，其四體書被譽為清代第一人。篆書以李斯、李陽冰為宗，縱橫闔闢，得之史籀，稍參隸意，自成面目；隸書則遒麗淳厚，結構嚴整。

2. 鄧石如篆刻的成就，得力於他在書法上的功力，魏稼孫曾評鄧石如書法篆刻為「其書由印入，其印由書出」。使書法與鐫刻有機結合，開印學之先河。所作刀法蒼勁渾樸，婀娜多姿，衝破了時人只取法秦漢璽印的局限。

3. 依託雄厚的書法基礎，完全不受漢印文字體形的束縛，把篆書千變萬化的姿態運用到印章上來，使書法與鐫刻有機結合，大膽地參用小篆和唐碑額的體勢、筆意入印，為篆刻藝術的發展注入了新鮮血液。

4. 四十六歲至四十八歲兩年間，所作甚多，創作風格亦大變，由早先典範的工穩謹嚴的明人元朱文向輕鬆隨意、靈活灑脫，更重書寫意態的風格轉換。

思考與練習

1. 勾摹皖派鄧石如的代表作數方，可以找來原石圖片局部放大，細細品讀鄧石如的行刀與筆意的結合，注意他沖刀法的靈活使轉，體會他印章中書法的金石味。

2. 注意鄧石如用刀上對篆書起筆收筆的節奏及表現手法，要注意和把握鄧派流麗暢快、剛健婀娜的沖刀披削手法，從而體會迴異於浙派切刀法的獨到之處。

3. 勾摹的鄧石如代表作為模本，嘗試將自己獲得的理解和印象有意識地融入設計創作。

4. 檢出擬刻的內容，套取摹寫的印式進行印面設計。通過勾摹構建對皖派印風整體形式的基本認知，力求能夠體驗皖派風骨。

 吳讓之

鄧派風行，師者如流。徐三庚、吳諮均是高手，然徐氏過媚，吳諮乏氣，能自出新意成大器者唯吳熙載一人。

吳熙載（1799─1870年），原名廷颺，字熙載，五十後更字讓之、攘之，號讓翁、攘翁、晚學居士、晚學生、方竹丈人、言庵、言甫、難進易退學者，齋堂為晉銅鼓齋、師慎軒。江寧（江蘇南京）人，自父起移居儀徵。為包世臣入室弟子。小學功力很深，篆隸行草無所不能，亦能畫。篆刻初宗漢印，悉心摹仿，後師鄧石如，參以己意，晚年之作入化境，一生刻印以萬計，破前人藩籬而自成面目。印文方中寓圓，剛柔相濟；用刀或削或披，流暢自然；布局隨順文字，應情處理不假造作。存世有《吳讓之印譜》、《晉銅鼓齋印存》、《師慎軒印譜》，以及和趙之謙合輯的《吳趙印存》行世。

他是鄧石如得意弟子包世臣的學生，即是鄧石如的再傳弟子，深得包世臣的指導，篆刻和書法用鄧石如漢篆法，吸收其他書體的同時，亦能與漢篆融為一體，四體書皆精。吳讓之亦善作寫意花卉，以陳白陽法寫之，瀟灑渾樸兼而有之，功力深厚。

吳讓之自幼喜愛印章，初學仿漢印及當時流行的名家作品，而立之年得見鄧石如篆刻作品，開始參合鄧石如的漢篆法，又發揮其書法的深厚功底，將自己穩健流暢的小篆姿態通過刻刀在石章上表現出來。章法上，注重虛實，穩中求奇，不牽強做作。在刀法上，他信手落刀，使轉自然，輕淺取勢，於不經意中見功力，顯得非常細膩，生動活脫，充分表達小篆舒展、流動的筆意，也充分體現出他的書法在印章中的運用能力。所刻邊款多作單刀草體，生動舒暢，如同毛筆書寫一般。晚年運刀如行雲流水，更入佳境，一洗時人矯揉造作風氣，進而將鄧石如流派推到新的境界。他的印章基本上以小篆入印，學鄧石如的同時又有自己對印章的理解，風格上比鄧石如使轉更加自然，用筆更為純粹，因而後人多捨鄧學吳，通過吳讓之領悟鄧派的方法。吳昌碩曾評道：

　　讓翁平生固服膺完白，而於秦漢印璽探討極深，故刀法圓轉，無纖曼之習，氣象駿邁，質而不滯。余嘗語人：學完白不若取徑於讓翁。

吳讓之的篆刻在章法、刀法上影響了其後的吳昌碩、黃牧甫等人。

吳讓之一生治印數以萬計，流傳甚多，避亂泰州時為為泰州首富姚正鏞及岑仲陶、陳守吾、朱築軒、徐東園、劉麓樵留下大量的詩文、印作。為岑仲陶治印甚夥，極變化之能事，各種印式圖例，也為今天我們在創作上提供靈感和思考。

吳讓之印

 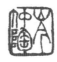 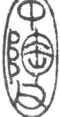

岑仲陶　　　仲陶父　　　　　　　　　　　　　　　　　　　　　　　　　仲陶

仲陶（附款）　岑仲陶（附款）　　　仲陶父

岑仲陶藏書印

岑仲陶氏（附款）　　　　　　仲陶　　　岑仲陶氏

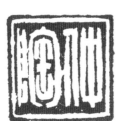 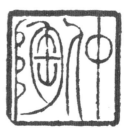

仲陶父　　　　仲陶父印　　仲陶父（附款）　　仲陶（附款）　　　仲陶

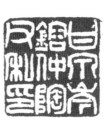 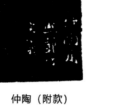

甘泉岑鎔
仲陶父私印

岑氏仲陶（附款）

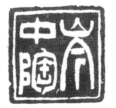 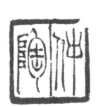

仲陶（附款）　　仲陶（附款）　　　　仲陶

仲陶（附款）　　　　岑仲陶　　　岑仲陶手拓本　　岑仲陶書畫（附款）

吳讓之藝術的特點

1.　吳讓之是包世臣的學生，鄧石如的再傳弟子，篆刻和書法用鄧石如漢篆法，吸收其他書體的同時，亦能與漢篆融為一體，四體書皆精。

2.　吳讓之一生治印數以萬計，流傳甚多，其篆刻的成就，同樣得力於他在書法上的功力。吳昌碩評曰：「讓翁平生固服膺完白，而於秦漢印璽探討極深，故刀法圓轉，無纖曼之氣，氣象駿邁，質而不滯。余嘗語人：學完白不若取徑於讓翁。」

3.　吳讓之印作頗能領悟鄧石如的「印從書出」的道理，運刀如筆，迅疾圓轉，痛快淋漓。其體勢勁健，方中寓圓，剛柔相濟。無論朱文白文均功夫精熟，得心應手，頗有一種書印合一的神境。其出新處，首先表現在配篆上，深獲展蹙穿插的妙理。

4.　以元朱文篆法入白文印，是吳讓之篆刻的一大特點，一路橫寬豎狹、略帶圓轉筆意的流美風格，和他的朱文印和諧統一。他擅用沖刀淺刻之術，腕虛指實，刀刃披削，運刀如「神遊太虛，若不經意」。

1.　勾摹吳讓之的經典作品數方，可以找來原石圖片局部放大作對比，就會發現吳讓之白文印運刀極淺，腕轉自如。

2.　注意吳讓之結篆自由及用刀上的相輔相成，對篆書深諳於胸的表現手法，可以深深領會「印從書出」的道理。

3.　勾摹的吳讓之代表作為模本，嘗試將自己的理解和把握有意識地融入設計創作。

4.　檢出擬刻的內容，套取摹寫的印式進行印面設計。通過勾摹構建對吳讓之印風整體形式的基本認知，吳讓之一生成就最大的是篆刻，篆刻得鄧石如精髓，而又能上追漢印。吳缶老讚曰：「風韻之古雋者不可度，蓋有守而不泥其跡，能自放而不逾其矩。」

 徐三庚

徐三庚（1826—1890年），字辛穀，號井罍、袖海、金罍、詵郭、餘糧生、大橫、褒海、金罍道士、金罍道人、金罍山民、薦木道士、老辛庚、井晶、袖海父、上於父、翯然散人、老褒，齋堂為似魚室主。浙江上虞人，遊寓各地。善摹刻金石文字，工書法，篆取《天發神讖碑》；隸書合漢諸碑之長，自成面目。精篆刻，早期宗浙派陳鴻壽、趙之琛之法；中年時變化印文書體，筆畫婀娜多姿，有「吳帶當風」之譽；章法結構突出，疏密離合有致，「寬可走馬，密不容針」；用刀熟練險峻，不多加修飾。著有《似魚室印譜》、《金罍山民印存》，另有《金罍山民手刻印存》、《金罍印撫》、《金罍山人印譜》等行世。

徐三庚精通金石學，書法工篆隸，篆書取法《天發神讖碑》，結構上強調虛實，密如「曹衣出水」，疏如「吳帶當風」。徐氏曾遍臨秦漢諸碑，結合鄧石如漢碑額筆意，運筆多經側鋒取勢——流暢婉轉，瀟灑自如，給人以輕鬆活潑、嫻雅嫵媚的感覺。所書體勢飛動婉轉，不失筋骨；用筆提按幅度較大，筆調輕靈活躍，隨意布置。書印相參，抑揚頓挫，給人以清麗曠達之美。

對徐三庚印風具有較大直接影響的，以浙派和鄧派最為顯見。徐三庚是在由浙而鄧的過程中漸創新體的。他是浙東的印人，又生逢浙派廣被的時代，早年的這一取徑是極自然的。從藝之初，他對丁敬、黃易，特別是陳鴻壽、趙之琛兩家的規範顯得十分投入。在他的邊款文字中，就常以擬意丁、黃為得意，篆法、運刀和章法都可說是一脈相承。黃易的凝練、陳鴻壽的淳厚、趙之琛的清勁，他皆能得之於心，運之於刀。早年作品，浙派面目佔着相當大的比例，且有不少上乘之作。與此同時屬於他個人風格的樣式也時常顯露端倪。在步趨浙派之時，他也在不斷探索，尋求新的突破。徐三庚早年作品有這樣的特點：白文印多見浙派手法，而顯露其結體個性的作品多為朱文，這是很耐人尋味的。而兩者之間漸趨並軌合轍，則是他中年以後的情形，這也使我們體察到在當時印壇的大勢下，他尋求突破的猶疑和艱辛。

徐氏中年以後，作品兼以鄧石如法，並受同時代的鄧石如再傳弟子吳讓之的影響，事實上，吳讓之印作靈逸、率真的格局和流動迅捷的筆意，給予徐三庚的影響是十分深刻的。徐三庚後期的一些白文印，注重文字體態的攲縱自如和行刀的流暢婉轉，這些都是汲取鄧、吳作風的得力之處。使他在藝術上有了新的追求和目標。他將婀娜多姿的篆法和婉轉渾樸的用刀結合得自然得體。此時的徐三庚亦衝破了明清篆刻流派的模式向古代金石中汲取營養，致使他的印作注重文字體態的變化，同時又增加了用刀的流暢婉轉，走的仍是沿古求變的道路。他的視野開闊，涉獵亦廣，因而作品樣式和風貌多姿多樣，藝術語言的表現力相當豐富。他的邊款生辣、挺勁，結體端嚴，融會陳鴻壽、趙之琛兩家之長。

　　徐三庚的新體，恣媚綽約，加上用刀猛利不多修飾，神采飛揚，個性分明，在當時的印人中別開生面，成就和影響都是顯著的，而且至今仍有強烈的感染力和廣泛的借鑒意義。但是徐三庚的部分作品，過分強調自我書風開合展蹙的特質，在表現篆刻作品中的同一性方面，忽略了與整體構圖朱白關係的調適，以及印文書法與印章固有形式規律之間的矛盾，因而多少帶來印文的牽強、纖巧和布白上的割裂碎散之失。

　　晚清時，徐三庚在江浙一帶的聲譽是很高的，當時的名畫家如張熊、任薰、任頤、黃山壽、蒲華等人的用印大多出自其手。他的作品風靡一時，日本的園山大迂、秋山白岩等人，遠涉重洋來投師門下，從而對日本的印壇也產生過一定的影響。

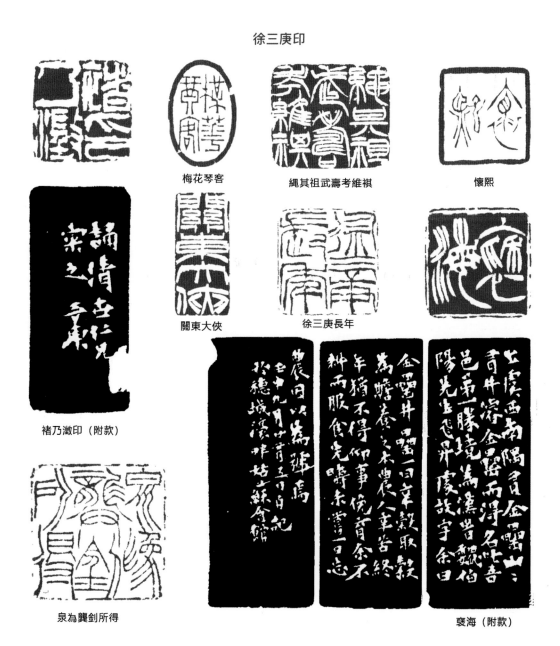

徐三庚印

梅花琴客　　　繩其祖武壽考維祺　　　懷熙

褚乃澂印（附款）　　關東大俠　　　徐三庚長年

泉為龔釗所得　　　褻海（附款）

徐 三 庚 藝 術 的 特 點

1. 徐三庚是一位頗為大膽、勇於創新的篆刻家。早年對浙派有過深入的探討和研究，所作渾樸古厚，中年後流轉妍美，線條疏密感極強，筆勢飛動，時人譽為「吳帶當風，姍姍盡致」。

2. 晚清的篆刻家都離不開書法的成就，徐三庚亦是。他苦習《天發神讖碑》，參以金冬心的側鋒用筆，纖細流麗，飄逸多姿，在吳讓之、趙之謙外另開新貌。

3. 徐三庚是目前所見率先將封泥文字形式引入篆刻創作的印家。可見他走的仍是尚古求變、通古求變的道路。他的視野很寬，涉獵亦深，因而作品樣式和面貌豐富多彩，表現力豐富，這是他的過人之處。

4. 徐三庚的成就和影響都是顯著的，而且至今仍有強烈的感染力和廣泛的借鑒意義。但是徐三庚的部分作品，過分強調自我書風開合展蹙的特質，在表現篆刻作品中的同一性方面，忽略了與整體構圖朱白關係的調適及印文書法與印章固有形式規律之間的矛盾，因而多少帶來印文的牽強、纖巧和布白上的割裂碎散之失。

1. 選擇徐三庚的代表作數方，可以從運刀方向感受徐氏篆法上大開大合的獨家篆書體勢。注意他沖切並用的刀法，體會金石家追求個性的特徵。

2. 徐三庚用刀上的特點，既剛健婀娜又具披削手法，使他的線條在流暢婉約中多了一些阻力，又具有一種蒼莽的感覺，可見其良苦用心。

3. 勾摹的徐三庚代表作為模本，將自己的理解有意識地融入設計創作。

4. 檢出擬刻的內容、套取摹寫的印式進行印面設計。通過勾摹構建對徐氏印風的基本認知，力求能夠對徐三庚體系作一種體驗。

四　趙之謙

　　趙之謙（1829—1884年），初字鐵三，後改為益甫、撝叔；號冷君、悲盦、無悶、子欠、憨寮、坎寮、梅庵、笑道人等。齋室名有二金蝶堂、苦兼室等。浙江會稽（紹興）人，咸豐舉人，官江西南城知縣，是一位學識淵博的傑出藝術家，書畫篆刻皆一流。曾主纂《江西通志》，編刊《仰視千七百二十九鶴齋叢書》，著有《二金蝶堂印譜》、《悲盦居士文存》、《悲盦居士詩賸》、《國朝漢學師承續記》、《補寰宇訪碑錄》、《六朝別字記》等。

　　趙之謙精碑刻考據之學，於詩文、書畫、篆刻諸藝造詣皆深。其篆書取法鄧石如，較鄧更顯嫵媚多姿。他的繪畫也十分出眾，在花卉畫上捨宋人畫法而走「揚州八怪」之路，在經營位置、筆墨技巧和意境、取材、設色上都獨具特色，敢於創新脫俗。他在繪畫上的成就甚至超過了當時的專業畫家，在晚清畫壇佔有一席之地，影響到其後的吳昌碩、齊白石等大家。

　　從趙之謙早期的印作中可以明顯看出，他的篆刻初學浙派。二十五六歲後的印作中，朱文印多仿鄧石如，白文印多仿浙派或漢印。從他的邊款中我們可以查知，趙之謙認為鄧石如的朱文印源於六朝朱文印，明清印人之所以不得其法，主要是拘於漢白文印式的結果，這無疑是對以趙之琛為代表的後期浙派朱文印風的中肯批評。他認為學漢印不應斑駁弄巧，而當追求其古拙渾厚之精神。他在「何傳洙印」的邊款中說：「漢銅印妙處，不在斑駁，而在渾厚；學渾厚則全恃腕力。」自此，趙之謙的篆刻進入成熟期，他立足於漢印、六朝印，又努力熔鑄皖、浙二宗，並在他博涉的美學思想指引下，形成了他巧拙相生的印風。

　　趙之謙入京師後，結交甚廣，見識日豐，金石學識大進，為他最終打破皖、浙二宗的籠罩，推進近現代印風的發展提供了條件。鄧石如用秦、漢篆法入印的方式啟發了他，他博採兼收，將漢鏡、錢幣、權詔、漢器銘文及難以入印的《天發神讖碑》、《祀三公山碑》、《封禪國山碑》等碑文入印，凡有文字可以取法的，無不兼收並蓄，融會貫通。此舉是前無古人的，為六百年來的印家，另闢一條寬廣的道路，突破了秦漢璽印程式，拓出篆刻新天地，並超越了前人。

　　趙之謙的另一偉大創造是他對刻款形式的拓展。他在一般的單刀陰文楷書款的基礎上，大膽採用《龍門二十品》中《始平公造像》的方法刻陽文款識，在邊款上再現北魏造像文字雄偉奇宕的風貌。又以拙樸、誇張、變形的手法將佛龕造像、馬戲雜耍、走獸等圖像刻款，使以往只用以記事作文的印章邊款，變得豐富多彩，亦為後來的篆刻家提供了參考和思路。

趙之謙印

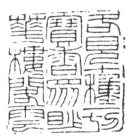

各見十種一切寶
香眾眇華樓閣雲

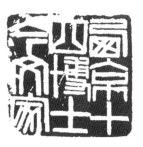

西京十四博士今文家

漢學居（附款）

趙之謙印

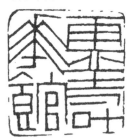

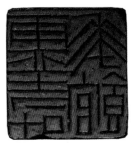

靈壽花館

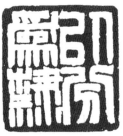

以分為隸

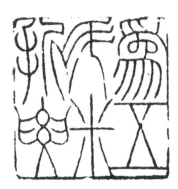

為五斗米折腰

摣叔壬戌以後所見

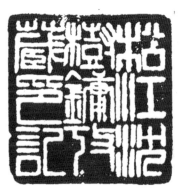

松江沈樹鏞玫藏印記

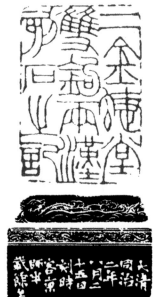

二金蜨堂雙鉤兩漢刻石之記（附款）

賜蘭堂

趙之謙藝術的特點

1. 趙之謙是一位學識淵博書畫兼能的藝術大家，為海派書畫先驅。篆刻初學浙派，繼法秦漢璽印，復參宋、元及皖派，博取秦詔、漢鏡、泉幣、漢銘文和碑版文字等入印，一掃舊習，所作蒼秀雄渾。

2. 趙之謙篆刻的成就，除了自身書法上的功力外，更得力於他對經學、文字訓詁和金石考據之學的研究。

3. 在篆刻上，他在前人的基礎上廣為取法，融會貫通，以「印外求印」的手段繼承了鄧石如以來「印從書出」的創作模式，開闢了一個前所未有的新境界。

4. 趙之謙曾說過：「獨立者貴，天地極大，多人說總盡，獨立難索難求。」他一生在詩、書、畫、印上進行了不懈的努力，終成就為一代宗師。

1. 勾摹趙之謙的代表作數方，從博物館放大原石圖片參照，儘量從細節窺透趙氏的用刀技巧。要熟悉趙之謙作為曠代奇才對印章形式和語彙把握的卓越之處。

2. 注意趙之謙「印外求印」劃時代的開拓意義。首先是形式上取法多樣，使篆刻藝術的表現力獲得廣泛多樣管道的嘗試。其次是兼合魏體的起收筆法表現篆書的書寫韻味，讓篆書在表現上多了些節奏和層次。

3. 勾摹的趙之謙代表作為模本，嘗試將自己的理解有意識地融入設計創作。

4. 檢出擬刻的內容，套取摹寫的印式進行印面設計。利用書從印入的原理，將擬刻內容先用小篆擬出，再將書法勾摹進印稿，力求能夠體驗印從書出。

五 吳昌碩

吳昌碩（1844—1927 年），初名吳俊、俊卿，字昌碩、倉碩、倉石，晚以字行，號缶廬、缶翁、苦鐵、苦鋢、石人子、石敢當、破荷、大聾、老缶、五湖印丐。齋堂為蕉青亭、飯青蕉室、鋢函山館、禪甓軒、石人子室、紅木瓜館。浙江安吉人，後寓上海，海派。能詩文，長書法，攻《石鼓文》，樸茂雄健，自成一格。中年後始作畫，擅花卉，取法徐渭、朱耷、李鱓，並受趙之謙、任頤的影響，畫風筆墨酣暢，色彩濃重，為「海上畫派」的傑出代表。精篆刻，能融皖、浙諸家與秦漢印精華，蔚為一代宗師，對後世影響頗深。吳昌碩曾任安東縣知縣，因痛惡官場腐敗與繁雜，上任一月就辭官，過起了鬻藝生活。他是晚清傑出的藝術家，在詩、書、畫、印方面都有着很高的造詣。

在吳昌碩之前的朱文印創作不論是元明、浙派、鄧派和趙之謙等皆以細線為之，得靈動之韻，而吳昌碩恰卻反其道而為之。在借鑒古代磚瓦、碑額、獵碣線質的基礎上，創作了大量粗朱作品。此類粗朱文印氣格雄偉，骨力健壯，完全顛覆了傳統朱文印的創作模式，可謂震古今，驚世駭俗，也為流派篆刻藝術開創了全新的品類，影響弘遠，至今不衰。吳昌碩早年曾從楊峴學習詩書與碑版，後又從俞曲園學習辭章及文字訓詁，又得以結識當時著名收藏家吳大澂、吳雲、潘祖蔭等，同時遍覽諸家珍藏的古代文物、金石書畫，以及他早年對中國傳統文化全方位的學習，這些都為他在藝術領域發展為一代宗師奠定了基礎。

吳昌碩治印能獲得成功，首先得力於他在書法方面的深厚基礎。他將石鼓文中的金石氣以及大篆的結體布白成功地運用到篆刻創作中。他的石鼓文，用筆遒勁、雄渾，結構參差錯落，他將這種風格獨特的字法結合印章的具體形式要求入印，與斑駁、蒼渾的線條相結合，體現出非常濃郁的金石氣。吳氏篆刻以書入印，在字法上借鑒古印文字、封泥漢陶文、瓦當文字等，以達到求變的效果。

對於吳昌碩的刀法一般認為是「鈍刀硬入」，這個「鈍」不是指刀沒有鋒刃，而是指刀刃比較厚，鋒芒是有的。這樣的一種厚刀以及特定刀法的運用更能夠完美地表現他雄渾的印風，他的用刀完全是根據印面形式感和線條的要求出發，可以說是心中有印、印中有刀的完美結合。吳氏印作的渾厚華滋，即得力於他嫻熟的刀法和對線條的精確把握，他的線條細者遒勁，粗者雄健，寫意而又精到。

吳氏篆刻在章法上講究對立統一、奇正相生的虛實變化，他的章法安排，以空間構築形式感，講究塊面留紅對印面平衡的調節，即使總體上安排得較滿，但總有一兩個地方，通過挪讓並筆、省減等手法，體現空間感，並造就印面效果的層次感。其章法豐盈飽滿，具張力，線條厚實又極具金石味。

吳昌碩篆刻上的成就之所以能夠成為一代宗師、印壇領袖、海派巨擘，最關鍵的還是他在學習中國古典詩、書、畫、印之時能夠「通變」，這樣的一種學藝精神始終貫穿着他的一生。他在精通了金石書畫考據和嫻熟了古今字體結構之後，進而又將書法與詩意融入畫中，使金石書畫相互滋養，從而提升畫面精氣神。

清末民國的「海派」，其實本質上就是「金石畫派」。吳昌碩引金石篆籀之法入畫，糅合書法與繪畫的線條造型和氣勢情趣，加深了書法和繪畫更深層次的精神交融，以鑄金鑿石為氣質、風骨和精神表現，開創了筆致雄厚蒼渾、氣象蒼茫古厚的畫風。至此，文人大寫意花鳥又開一新的境界，這使他在近代史上可以統括「詩書畫印」而成為藝林班首，被推為西泠印社首任社長。他的藝術間接影響了齊白石、來楚生、沙孟海、王個簃、諸樂三等一眾名家。

吳昌碩印

園丁生于梅洞長于竹洞

書徵金石壽（附款）

西泠印社中人（附款）　　　　重游泮水　　　　七十老翁（附款）　　園菜果蔬助米糧（附款）

吳昌碩印（續前）

趞齋所釋前代古文

荊山珍藏

肖均審定金石（附款）

周鈖字日滌塵

介壽之印（附款）

十二漢磚硯齋

明月前身

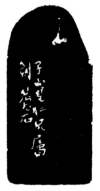

子寬又號傑之（附款）

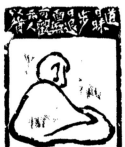

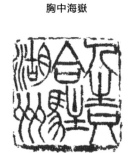

胸中海嶽

缶翁

云壺臨古

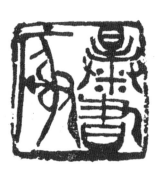

暴書榭

破荷亭（附款）

香田藏古

人生只合駐湖州（附款）

五湖印丐（附款）

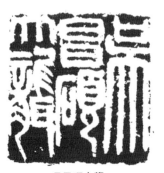

吳昌碩大聾

吳昌碩藝術的特點

1. 在吳昌碩之前的朱文印創作，不論是元明、浙派、鄧派和趙之謙等皆以細線為之，得靈動之韻，而吳昌碩卻反其道而為之。在借鑒古代磚瓦、碑額、獵碣線質的基礎上，創作了大量粗朱作品。

2. 粗朱文歷來易生板滯，長期以來被印人視為畏途。吳昌碩則以巧妙的章法變化和靈活的殘破手法，將印面處理得雄渾厚重，又虛實相生，其處理印面手法之高妙，令人歎服。

3. 吳昌碩仿封泥、陶瓦，數量最為豐富，也最能代表他的篆刻成就。

4. 吳昌碩最富有特色的章法之一是界格的大量使用。吳昌碩對界格的借鑒是受到趙之謙、北魏碑刻、古鉨、秦印和古磚文的綜合影響。界格對印文進行分割，能使印作字字井然，章法規整有秩序，尤其對一些章法塊面容易紊亂或過於齊整的多字印能起到很好的調節作用。

思考 與 練習

1. 勾摹吳昌碩最典型的，以粗厚雄強的印風為基準的代表作數方，從博物館放大原石圖片參照，從細節窺透吳昌碩的用刀技巧，感受吳昌碩不一般的刻印手法。

2. 吳昌碩的書印是高度統一的，其篆書成就主要得益於石鼓文。為了使印面生動活潑，讓章法多變化，也是巧作心思，蓋印文章法疏密、輕重、欹正、離合、參差、呼應都是通過反覆設計來協調的。

3. 注意吳昌碩「書印參同」的美感，取粗獷的民間藝術為創作根源，在流派如雲的格局中能拔戟自成一軍，正因為他在章法、刀法、字法三方面，都有異於時人和明清以來文人治印傳統，又與古鉨漢印在氣息上貼合，因此他對印人取法是有劃時代的開拓意義。

4. 檢出擬刻的內容，勾摹的吳昌碩代表作為模本，嘗試將自己觀察獲得的理解和印象有意識地融入設計創作。

5. 套取摹寫的印式進行印面設計，鐫刻時儘量做到有刀有筆。

六　黟山派黃士陵

在中國篆刻史上，黃牧甫可以稱得上是一位開宗立派的人物。

黃士陵（1849—1908年），字牧甫、牧父、穆甫、穆父，號倦叟、倦遊窠主，齋堂為蝸篆居、延清芬室，以字行。安徽黟縣人。黃牧甫早歲學印，以浙、皖二派為宗，後傳承並發揚趙之謙「印外求印」的印學思想，從歷代金石文字中取法。在篆刻創作上，黃牧甫追求還原三代吉金文字最初面目的藝術主張和光潔的篆刻線條，以及平中見奇的文字結體，為當時和後世所推崇。黃氏印風影響巨大，布局峻險中寓平穩，印文秀勁而富有變化，有超逸之趣。用刀犀利，力能扛鼎。所作印面不事破殘，極盡真率之感。存世有《般若波羅蜜多心經印譜》、《黃牧甫印譜》、《籀書呂子呻吟語》。

黃牧甫及其弟子所形成的篆刻流派被篆刻界稱之為「黟山派」。他的印學創作思想不僅對後世篆刻發展產生了重大影響，更是帶動了嶺南一地之金石學風。麥乾修先生言：「吾粵撫印前輩悉法丁、黃，自黃牧甫南來，風氣為之一變。李尹桑、鄧爾雅諸先生繼起，浙派始終不為時尚。」因其久居嶺南，故黃牧甫一路印風（「黟山派」）也被後世稱之為「粵派」或「嶺南派」。

黃氏自幼操刀習印，二十歲左右因父母雙亡而離開家鄉到南昌謀生。在南昌十餘年間寄居在其兄黃厚甫開設的照相館內以鬻書治印為生。他幼時並未受到系統的藝術教育，青年時期從事書法篆刻都以生計為目的，這一時期的創作以追隨時尚、摹擬流行印風為主。光緒七年（1881年）三十三歲時，從南昌移居廣州。在廣州期間，他通過鬻藝結識了一批文人名士。光緒十一年（1885年），經時任廣州將軍的滿洲貴族長善及其子志銳的大力舉薦與資助，黃牧甫自廣州到北京國子監求學。這對黃牧甫是一個重大的契機，不但大大開拓了他的視野，他還由此得到了王懿榮、吳大澂等當世大儒的指授。這期間他開始打破舊的手法，大膽地嘗試將金石、古幣、秦詔、漢碑等文字應用到他的篆刻中來，印藝有了一個大的飛躍。

在此期間，黃牧甫看到了吳讓之的印譜。研究吳讓之篆刻藝術的風格是黃牧甫適應印章藝術的市場需求，以及確定自身藝術發展方面的一個重要轉折點。在刀法的運用上，他充分吸收了吳讓之爽利暢快的刻法，特別是在白文印的創作中，更多地採用沖刀以求達到一種通暢的線條效果，由此黃氏逐漸形成了自己沖、削結合的獨特刀法。

光緒十三年（1887年），吳大澂奉派到廣東任巡撫，黃牧甫應邀隨之回到廣東。黃牧甫經過近三十年的治印實踐，在北京又看到許許多多的金石奇珍，特別是在協助吳大澂編拓他那二千古印為《十六金符齋印存》時，細察了不少未經鏽蝕的璽印，鑄口如新，銛銳挺拔，光潔妍美，由是愈益欽佩趙之謙對漢印形神的演繹。他在「季度長年」的印跋中說：「漢印剝蝕，年深使然，西子之顰，即其病也，奈何捧心而效之。」這不僅談漢印，同時也是對浙派末流印

風的一種批判。他認為「仿漢鑄印運刀如丁、黃，仍不脫近人蹊徑」，他認識到浙派的切刀過於瑣碎，便選擇用沖刀法，但他又看到吳讓之善用沖刀卻往往過於輕巧，光潔易得而渾厚難求。於是，又在「臣錫璜」一印跋中說：

> 印人以漢為宗者，惟趙撝叔（之謙）為最光潔，尠能及之者，吾取以為法。

趙之謙刻漢印用的是切刀，但黃牧甫卻改用沖刀，以增加其縱橫馳驟之美。在選字上，黃牧甫不多用講求排疊均勻的繆篆，而喜用結構奇崛的漢金文，讓它在密密疏疏之中，平中寓奇，有內含奔放的動感。黃牧甫得風氣之先，平素又精研先秦文字，對篆法的自然錯落，空間布局，以及疏密變化等都了然於胸。

黃牧甫通過深入研究趙之謙，結合趙之謙的「古椎鑿法」，在轉折處求厚實，在光潔中求銳動之勢。他的作品以橫平豎直式的線條為基本構架，而橫、豎平行線在分布上並不均勻，或疏或密；又以短線條與長線、斜線與正線、弧線與直線相互交融，有機統一，融金文筆意於繆篆形式之中，求其妥貼，拙而不怪。粗略看去近乎呆板，然這正是他刻意的經營，使得在這樣一種平直呆板的形式之下蘊含着無限的巧麗之美，使他的作品含蓄深沉，黠慧幽默，耐人尋味。

自此，黃牧甫開始了他長達十三年的廣州旅居生活，直至光緒二十五年（1899年）秋，離粵回到安徽。前後兩次共計十六年的旅粵生活中，黃牧甫不僅廣交名士，創作了大量的作品，同時還影響和帶動了嶺南金石文字學的發展。冼玉清先生《廣東印譜考》中記：

> 黃牧甫於清光緒間兩次來粵，前後在粵十六年，出筆潤賣印，精心合意之作固不少，而隨意應酬之作亦多，惟與巨室友好大批之作則多屬精品。

這期間，黃牧甫為歐陽務耘、俞旦、黃紹憲、李尹桑、王秉恩等人刻印較多，其中又以為王秉恩刻印最多，創作時間跨度最長。

他在廣東生活的十六年，對他個人來說，是篆刻藝術從摹仿、蛻變，到獨創個人風格的極其重要的年頭；而對嶺南印壇近百年的發展走向來說，則是極其關鍵性的影響。黃牧甫來粵之前，廣東印壇多師承秦漢為主。彼時，浙派印風正披靡南北，嶺南也不例外，特別是浙籍印人余曼盦、孟蒲生、金德樞之移居廣州，徐三庚亦曾一度接受弟子的招邀南遊，帶來了一定影響，像粵人何瑗玉、黃雲紀、張嘉謨等的作品，便不免染有鋸牙燕尾的風習。但自黃牧甫來粵，原師浙派的胡曼、伍德彝，不但紛求黃牧甫刻印，胡曼後來竟棄其習用的切刀而改用沖刀，舉此一端，已可窺見「牧甫旋風」的凌厲了。

黃氏印風在清末民初成為一大流派，他的傳人之中著名的有易孺、李尹桑、鄧爾雅、喬曾劬等。

黃士陵印

寶彝齋

遯齋

遯齋

遯齋

研壽

寶彝齋

永保

季昭

人生識字憂患始

季昭之印

孟方

鯤游別館

四代循良世家（附款）

吉盦詒首
（附款）

令憲譔古調詩文字

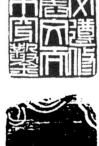
在黟減半

必遵修舊文而不穿鑿
（附款）

六朝管花齋

一日之跡

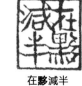
孔氏性腆

在山艸堂

江七公長壽年宜子孫

抱殘守缺

必遵修舊文而不穿鑿

少司馬章（附款）

黃士陵藝術的特點

1. 黃士陵在篆刻藝術上有兩大特點：一是在篆書文字的間架安排上。對橫、豎線條別出心裁地作了斜側、短長、疏密、粗細等具有精微變化的幾何搭配，製造了一種參差錯落的平衡感。二是在用刀上，他突破了前人用刀的程式，刻白文印，往往在線條一端的外側就起刀，留出尖挺的刀痕，刻朱文印偶爾從線條一端的內側起刀，留下類似書法起筆提按的毛尖梢，產生了有筆有墨、豐富印面的藝術效果。

2. 黃士陵的印，粗略看去，近乎呆板，然而，這正是他以拙為巧的智慧表現，簡約而不簡單，作品辯證、含蓄、深沉，偶爾俏皮耐人尋味。

3. 與吳昌碩相比，黃士陵方圓相參，俏麗挺拔，並以奇特的用刀技巧鐫出吉金味道，要知道渾厚而光潔是頗具難度的。

4. 黃士陵自四十歲起篆刻審美眼光與理念發生嬗變，白文印創作開始擺脫了吳熙載的羈絆，趨向於趙之謙與兩漢鑄印風格。而朱文印則以金石學為依託，擷取能見到的吉金文字，極力拓展流派篆刻中的全新模式。黃士陵成熟期的作品有一個鮮明的特點，就是不論朱白，印面順其自然，絕不做刻意的敲邊、去角。他認為：「漢印剝蝕，年深使然，西子之顰，即其病也，奈何捧心而效之。」

1. 選擇勾摹黃士陵的代表作數方，從博物館尋找原石圖片放大參照，從細節窺透黃士陵的獨特用刀技巧。黃士陵的印刀是薄刃快刀。

2. 注意黃士陵「印外求印」劃時代的開拓意義。首先是形式上取法多樣，使篆刻藝術的表現力獲得更加廣泛的嘗試。其次是兼合魏體的起收筆法表現篆書的書寫韻味，讓篆書在表現上多了些節奏和層次。

3. 黃士陵擅長在平行的線條中作粗細、長短、寬窄、平正、攲側等漸變或跳躍式的變化，貌似呆板，實寓靈動、巧思，手法微妙，須細心品味。

4. 以勾摹的黃士陵代表作為模本，嘗試將自己觀察所得的理解和印象有意識地融入設計創作。檢出擬刻的內容，套取摹寫的印式進行印面設計。注意行刀，力求能夠體驗光潔而渾厚的刀感。

晚清黃牧甫與嶺南篆刻藝術

　　黃牧甫在廣州前後十六年，受其直接濡染、教導的嶺南印人，除眾所周知的李茗柯外，還有劉慶嵩、易孺、鄧爾雅等。

　　劉慶嵩（1863—1920 年）是黃牧甫認識廣東印人中最早的一位，也是最早闊別的一位。劉慶嵩字聘孫，祖籍江西南城，少有文名，很早已遷居廣州。黃牧甫在 1879 年作客南昌已聞其名，那時劉慶嵩才十六歲，黃牧甫三十歲。五年後黃牧甫來廣州，兩人一見如故。黃牧甫為其刻「劉慶嵩印」、「劉聘孫」兩印，在邊跋中談到他倆的交誼，中有「陵生所業無如聘孫者，獨印過之」。又說：「歲己卯（1879 年）客江西，始知有劉聘孫者。其後五年來粵東，始與相見。又六年，再來再相見。重以故知，日漸密，領其言論，讀其述作，然後知其蓄積富，好慕正，陵嘗就而考德稽疑，遂訂交焉。」黃牧甫對這位年輕而富學的朋友，深懷好感，關係似在師友之間，所說「獨印過之」一語，或許含有激勵的意味。劉慶嵩在桂林、廉州等地經歷了二十多年遊幕生涯之後，終於歸老廣州。劉慶嵩除有《藝隱廬篆刻》外，還有詩集《明瑟集》、《海鵬集》。

劉慶嵩印

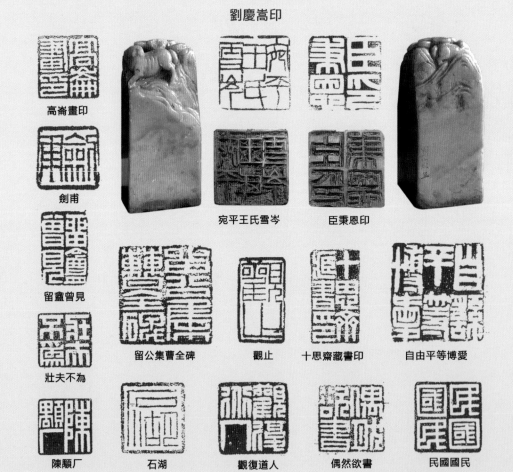

高齋畫印

劍甫

留盦曾見

壯夫不為

宛平王氏雪岑

臣秉恩印

留公集曹全碑　　觀止　　十思齋藏書印　　自由平等博愛

陳顥厂　　石湖　　觀復道人　　偶然欲書　　民國國民

　　李茗柯（1882—1943 年）是黃牧甫的嫡傳弟子。一名師實，亦名尹桑，還有秦齋、鈢齋等別號。祖籍江蘇吳縣（今蘇州市），因幼隨父居廣州，遂隸籍廣東番禺。

　　李茗柯之父李秋泉喜愛書畫金石，仰慕黃牧甫的大名，便着四子雪濤、六子若日、七子茗柯，一起拜在黃牧甫門下，但真正學有所成的，只有李茗柯一人。我們從黃牧甫給李氏兄弟刻印的蛻本和邊跋中知道，為李茗柯所刻各印，有紀年的僅「師實」一方，所記年月為「丁酉八月」，即 1897 年，時李茗柯十六歲。黃牧甫一共給李茗柯刻了二十多方示範之作，大多數是漢印，「師實長年」一印，在邊跋說道：「此牧甫數十石中不得一之作也。平易正直，絕無非常可喜之習，願茗柯珍護之。」另一印說：「此頗得漢印氣味」。「實」字一鈕則云：「牧甫仿漢略有入處」。有時還加上「茗柯七兄」的上款，十分親切，其所以諄諄以漢印為教，大概是讓他在少年時打好堅實的基礎，而較高深的古鈢形式卻未見，足見訓練的程式。1900 年黃牧甫北歸，師徒相處可能只有四、五年左右，當然往後的聯繫還是有的。與李茗柯相稔的易均室於《鐵書過眼錄》中寫道：「鈢齋親炙黃牧甫，盡得其運刀之奧。近更專攻三代古鈢，搜羅亦富，嘗自負其章篆法均消息於鈢文。」請注意「近更」二字，則李茗柯對古鈢的深究，當是後來除得自黃牧甫遺刻的啟迪外，更多是從先秦古鈢、古幣中取法的。多字鈢或稍遜於牧翁，但一些朱白文小鈢卻未必不如師，談到專精，可說各有勝場。有《大同石佛堪鈢印稿》、《異鈎室鈢印集存》、《李鈢齋先生印存》、《李尹桑印存》等。

李茗柯印

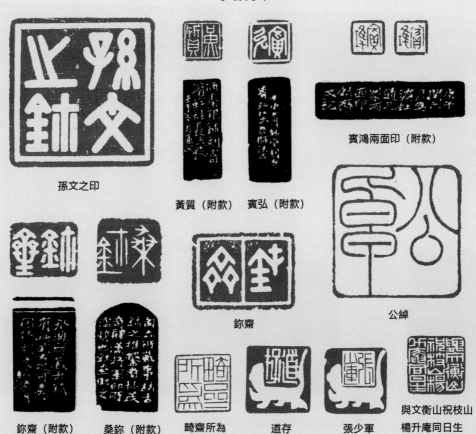

孫文之印

黃質（附款）　賓弘（附款）

賓鴻兩面印（附款）

鈢齋

公綽

鈢齋（附款）　桑鈢（附款）　畸齋所為　道存　張少軍

與文衡山祝枝山楊升庵同日生

易孺（1874—1941 年），廣東鶴山人。原名廷熹，後改名孺、簡，字季復，號大厂、大庵、魏齋、孺齋、鄮齋、屯叟、玦亭、待公、屯公、待志、念翁、念廬、不玄、大岸、守愚、孝谷、孺公、花鄰詞客、孺翁、勞能、岸公、漢前、韋齋。齋堂為前休後已庵、雙清池詞館、人一廬、宜雅齋。曾肆業廣雅書院，東渡日本學習。擅音韻訓詁和詩文詞曲，旁通法學和佛學。歷任暨南大學、國立音樂院等教授。書法初師趙之謙，晚益豪壯。繪畫逸筆草草，無塵俗氣。篆刻曾得黃牧甫教益，汲取漢印、封泥、古鉨精華，布局奇肆，刀法雄強，氣韻蒼古。存世有《古谿書屋印集》、《誦清芬室藏印》、《孺齋丁戊集》、《韋齋曲譜》、《玦亭印譜》、《大庵印譜》、《魏齋璽印存稿》、《魏齋印集》、《鄮齋印稿》、《孺齋自刻印存》、《大庵畫集》、《大庵詞稿》、《揚花新聲》、《雙清池詞館集》。

易孺是一位藉着在廣雅書院讀書之便而獲向黃牧甫請教印學的藝有所成之士。易孺離開廣雅書院後，隨即到上海震旦書院習法文，繼而東渡日本學習，回國曾任南京方言學堂監學，當過國務總理的僚幕。1918 年回粵，李茗柯邀請他一起研究古鉨，那段日子，李茗柯與子步昌，易孺，鄧爾雅與子橘，還有盛鵬運等一班黃牧甫的崇拜者，成立了「濠上印學社」，經常聚集在清水濠盛家大宅，共同探討印藝。他們曾把雅集時所刻印輯成印集。經春及冬，成《魏齋鉨印存稿》；李茗柯、易孺兩人又把各自所刻合輯為《秦齋魏齋鉨印合集》。當時海內知交並不奇怪李茗柯之長於古鉨，卻驚訝易孺在古鉨方面疾迅而驚人的成就，其厚樸與奇逸，就像齊魯出土的古陶鉨文那樣，與李茗柯的謹飾風致不同。馮康侯先生曾云：「古鉨布白與漢印迥殊，不整齊，不束縛，不乖字意，精審疏密，純任自然，近人能此者，吾粵易大厂一人耳。」

易孺 1921 年居北京，曾與當地知名學者和印人羅振玉、丁佛言、馬衡、陳漢第、壽石工等四十餘人組成「冰社」，被推為社長，積極推動金石學和印學的研究，雖比不上南方的西泠印社，實亦一時之盛。可惜繼起無人，僅數年即告消歇。

易儒印

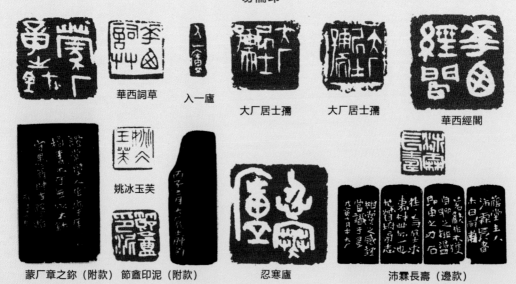

華西詞草　入一廬　大厂居士孺　大厂居士孺　華西經閣

姚冰玉芙

蒙厂章之鉨（附款）　節盦印泥（附款）　忍寒廬　沛霖長壽（邊款）

　　鄧爾雅（1884－1954 年）雖非牧甫的門生，但其父曾任廣雅書院院長，而黃牧甫任職的廣雅書局是廣雅書院的附屬機構，所以份屬世交。1899 年鄧爾雅入讀廣雅，要親炙黃牧甫，無疑是極方便的事。

　　鄧爾雅原名溥，字季雨，號爾雅。東莞人。八歲就愛上篆刻。父鄧蓉鏡，歷官翰林院編修、國史館纂修官、參事府右中允、江西按督使。1893 年因母喪歸粵，服闋再不復出，主講於廣雅書院。鄧爾雅在廣雅攻讀六載後，遊學東瀛，學成回粵任教鄉梓，也辦過刊物，作過短期僚幕，但畢生致力的還是書法、篆刻和詩文。由於當時廣東政變頻仍，1922 年便攜家避地香港，以鬻藝課徒為活。其篆初學鄧石如，後改習黃牧甫，在《篆書千文》跋尾中說：「篆仿黃牧甫丈，參以古籀，凡通段異體，皆遵小學家言。」篆刻獨宗黃牧甫，曾評其章法特點：「尤長於布白，方圓並用，牝牡相銜，參伍錯綜，變化不可方物。」其自作漢印一路，能於平正中妙於變化，挺勁雄肆；鉨則離合聚散，並見匠心。又取六朝碑字入印，貌似元押而勝之，亦一創造。曾謂：「必先小學為根本者，先識字而寫，而配，而刀法，尤重在識。」確不刊之論。沈禹鐘《印人雜詠》有詩詠之：「早時金石號神童，長被黔山默化功，入印真書新創例，六朝造像字同工。」著有《篆刻卮言》、《印媵》、《印學源流及廣東印人》及《鄧齋印雅》等。

　　這四位前輩，特別是李茗柯和鄧爾雅兩位，由於久居廣州，化雨春風，形成一定的地區風格，起了重要的推動作用。

　　在上述四位前輩之外，馮康侯雖與黃牧甫並無一面之緣，但他之印作，亦得黃牧甫神韻，李、鄧二公之後，能擎得起黃牧甫大旗的，只有馮康侯。

鄧爾雅印

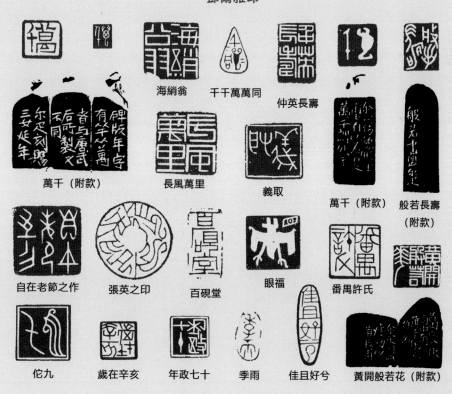

海綃翁　　千千萬萬同　　仲英長壽

萬千（附款）　　長風萬里　　義取　　萬千（附款）　　般若長壽（附款）

自在老節之作　　張英之印　　百硯堂　　眼福　　番禺許氏

佗九　　歲在辛亥　　年政七十　　季雨　　佳且好兮　　黃開般若花（附款）

馮康侯（1901—1983 年），原名彊，字康侯。番禺人。十三歲就學習刻印，十六歲那年，他叔母之兄劉慶嵩從廉州解職回廣州，一時找不到合適居所，暫借寓馮家。馮康侯得知劉慶嵩精印藝，便竭誠求教。劉慶嵩談了自己治印的經歷，然後說道：「貴戚歐陽務耘與牧甫先生交情甚篤，得其印也最多。要學好篆刻，應該求一份精好的蛻本，用心臨摹，積以時日，沒有不成功的。」馮康侯聽了，便往歐陽家，在那裏果然看到黃牧甫作客其家時篆寫的印稿，從初稿到定稿，以及在通書上端鈐印的逐步改定的蛻本，都完整保存下來，借回家後，日夕玩味每一方印在草擬中改動的因由，經過兩年的探索和實踐，終於豁然貫通。這雖不如親聆黃牧甫教誨的曉切，但這無聲的老師卻讓他有較長時間尋繹，令他畢生受益。十八歲赴日求學。四年後偶遊北京，印鑄局局長許修直和唐醉石、王福庵兩前輩得見所刻，許為難得人才，聘作技士，從此便與刻印緣結終身。年三十五為陳融刻《潁川家寶》百餘石，其擬黃牧甫者，如「花氣宿醒中」、「粵秀山前秋樹深」、「後夜相思明月中」、「南佗遺事夕陽前」等印，如置之黃牧甫集中，誠如陳融所說：「匪日難辨，直是當選。」馮康侯少時雖受過劉慶嵩的啟蒙，但其得法，主要是在黃牧甫那批珍貴的資料上，似宜稱之為黃牧甫的私淑弟子。晚年居港，任教聯合書院和經緯書院，並組「南天印社」，啟導後學，著有《馮康侯印集》和《馮康侯書畫印集》。

馮康侯印

遙持一書札因之
南飛禽（附款）

人生大都百年耳（附款）

苹廬珍藏印記（附款）

節盦印泥（附款）

白雲堂

大樹堂

求吾心之所好

勁予長壽

鎮南王後

乾德樓

成吉思汗之子孫

柔必彊齋

　　馮師韓（1875—1950 年）是另一位黃牧甫私淑弟子。早年就讀於香港皇仁書院，後往天津北洋工學院攻讀，適逢甲午（1894 年）戰起，即投身抗敵，充山海關電報領班。戰後回港，供職於政府文化部門近四十年。書印俱佳，初宗皖派鄧石如，後轉學黟山黃牧甫，所鐫「陶然有餘歡」，具見淵源。他是香港印壇早一期的拓荒者。

　　至於繼承黟山派黃牧甫技法的第三代印人，尚有陳融、李步昌、區夢良、鄧橘、容庚、劉玉林、余仲嘉、張祥凝、馮文湛等。

　　近百年來，黃牧甫印風一直瀰漫廣東印壇，可說蔚成風尚。曾有人把黃牧甫在廣東形成的篆刻風姿稱為「粵派」。如今，前面談到的一些前輩印人，都已先後作古，時移世易，年輕一代每喜趨新；但黃牧甫的歷史地位是不容置疑的，他對篆刻藝術的創作方法和精神，將永遠閃耀着不滅的光芒。

馮師韓印

過眼雲煙都為我有

馮氏鄧齋收藏金石印

陶然有餘歡

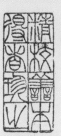

精校善本
得者珍之

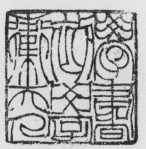

學書初學衞夫人

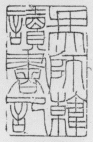

馮師韓讀書記

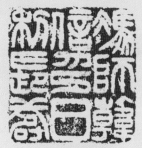

馮師韓信印日利長壽

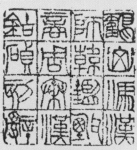

鶴山馮漢師韓鑒甄商周
秦漢吉金貞石刻辭

筆歌墨舞

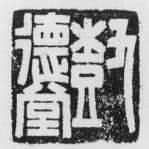

樹德堂

第四節 清代有影響力的其他篆刻家

　　張燕昌（1738—1814年），字芑堂，因手上有魚紋，故號文魚，亦作文漁，別號金栗山人。浙江海鹽人，嘉慶元年（1796年）舉孝廉方正。

　　張氏嗜金石，善篆、隸、飛白、行、楷書，工畫蘭竹，兼善山水、人物、花卉，所作清新典雅，別有意趣。精篆刻，丁敬弟子。性好金石文字考證之學，凡商周銅器、漢唐石刻，潛心收羅，不遺餘力。由於見多識廣，所交往者多為著名收藏家、考古家，因而其篆刻取法不為一家所囿，作品蕭疏宕逸，別有一番情趣。曾試以飛白書作「翼」、「之」二印，朱文線條，絲絲鏤空，如麻花狀盤旋翻正，與其所書正白隸書極為相合，在清代印壇亦是一大創新。著有《金石契》、《金栗箋說》、《羽扇譜》、《石鼓文釋存》、《飛白書錄》、《鴛鴦湖櫂歌》等。所作取法高古，文字大小錯落有致，文字之間的空間關係較為疏朗，線條生辣、古拙，雖得丁敬真傳而另有詣趣。白文印在結體上有林鶴田之意，用刀純取浙派，線條似連非連，斑駁有度，將古人切玉法與浙派碎刀法結合得相當完美。

張燕昌印

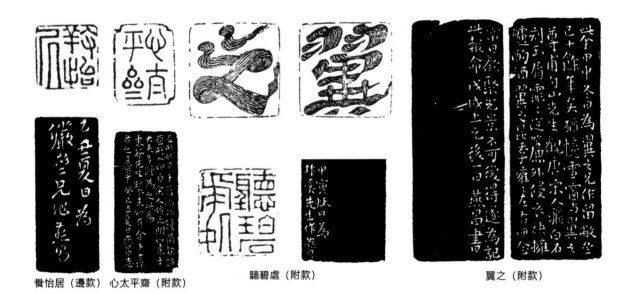

養怡居（邊款）　心太平齋（附款）　　　聽碧處（附款）　　　　　　翼之（附款）

　　高鳳翰（1683—1742年），字西園，號南村、南阜。五十五歲時因右手病廢，改號半亭、老阜、雲阜、石道人、廢道人、尚左、丁巳殘人、天祿外史、歸雲老人等，山東膠縣人。官署徽州績溪知縣。

　　高氏所處的時代在藝術上是一個擬古求變的時期，揚州八怪在繪畫藝術上的變法與突破，同樣運用到了篆刻藝術的創作中。從流傳的作品來看，高氏篆刻在章法上已不拘於四平八穩的等分式安排，更多地從整體效果出發，較多地採用挪讓等手法去分朱布白。用刀則更為率意，追求線條古拙、樸質、雄渾的自然效果。他的毅力驚人，右臂病廢後，書畫篆刻全用左手，作品樸拙中有生趣，為世人所推重。早歲知名，嘗奉王漁洋遺命，為私塾門人。書畫山水，縱逸不拘於法，純以氣勝，兼北宋之雄渾，元人之靜逸，花卉亦奇逸得天趣。高鳳翰早年習印受其伯兄高愧逸發蒙，後又得安丘張在辛的指點，打下了扎實的基本功底。篆刻以秦漢為宗，對當時印壇風貌有清醒的認識。在與外甥冷仲宸書中言：「覺向來南北所見時賢名手，皆在習氣，故近與客賓論印，每以洗去圖書氣為第一。」其眼界開闊，筆力雄健，刀法生辣。鄭板橋曾請他刻印，後來這些印章都收入《四鳳印存》之中。高氏嗜硯成癖，收藏至千餘，大半手琢，皆自銘刻，著有《硯史》。

高鳳翰印

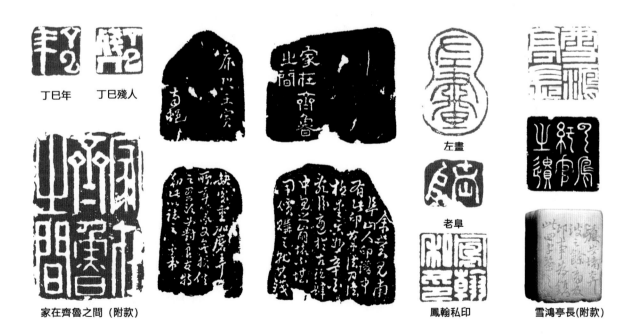

丁巳年　　丁巳殘人

左畫

老阜

鳳翰私印

家在齊魯之間（附款）

雪鴻亭長（附款）

　　董洵（ 1740—1812 年），字企泉，號小池，又號念巢，浙江山陰（ 紹興 ）人。生而聰穎，自幼即學習篆刻，擅畫蘭竹，精篆、隸書，所作極為文雅。曾任四川縣主簿，因不滿官場陋習而憤然離職。於是他攜帶着自己的琴棋書畫，歷遊蜀中名山大川。董氏篆刻師法秦漢，又參考明代文彭、何震諸家的刀法，戛戛獨造，渾然天成，講究文字的造型並輔以切刀法或碎刀法，在清初印壇獨樹一幟，與浙派有着一定的親緣關係。

　　與同時人余集、黃鉞、趙秉沖、羅聘等友善，為羅聘刻印獨多。所作雖專法秦漢，但結構多變化，無妍媚之態，別有新意，刻款亦瀟灑自然。善書，工蘭竹。著有《小池詩鈔》、《多野齋印説》、《石壽軒印譜》。

董洵印

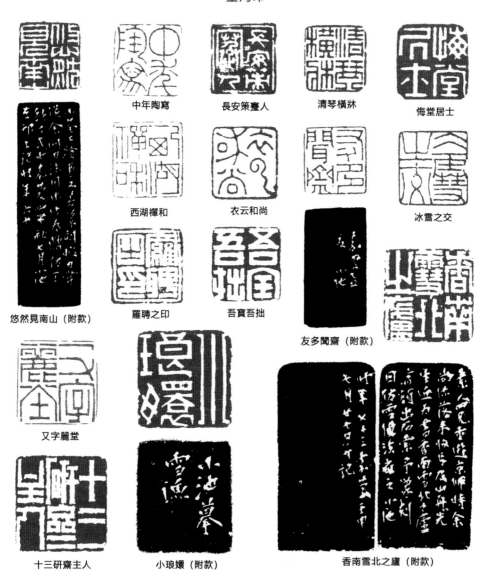

中年陶寫　　　長安策蹇人　　　清琴橫牀　　　悔堂居士

西湖禪和　　　衣云和尚　　　　　　　　　　冰雪之交

悠然見南山（附款）　羅聘之印　　吾寶吾拙　　友多聞齋（附款）

又字麗堂

十三研齋主人　　小琅嬛（附款）　　香南雪北之廬（附款）

　　巴慰祖（1744—1793年），字雋堂，又字晉堂，號予籍，又號子安、蓮舫。安徽歙縣漁梁人。巴氏自幼愛好篆刻，最初宗法明代的程邃，後又學秦漢印，他的篆刻喜用澀刀，擬古境界甚高，直追秦漢，成為清代中期一位聲名顯赫的篆刻大家。

　　巴慰祖作印，無論朱白、大小，皆能緊緊把握住穩健、靜穆的格調，無絲毫浮躁之氣。傳世作品不多，他繼程邃而後起，印風雖與程邃近，風格卻更為淳樸典雅工穩，流暢挺秀，工致細潤有美感。後人讚他的印章「巧工引手，冥合自然，覽之者終日不能窮其趣」。他比當時的印家更多了一分深邃感，這應該與他力摹古鈢漢印，仿製青銅彝器，琢硯造墨，長期把玩上古器物，心摹手追大有關係。巴慰祖與董洵、胡唐、王振聲合稱「歙四家」，被印學界認為是「皖派」的開山鼻祖之一。工篆隸、山水、花鳥。對古器物的收藏極豐，也深得古器物仿製之妙技。著有《印人傳》、《四香堂摹印》、《百壽圖印譜》傳世。巴氏篆刻取法秦漢，深得古意，用刀含蓄而富變化，所作多為傳古之精彩之作。

巴慰祖印

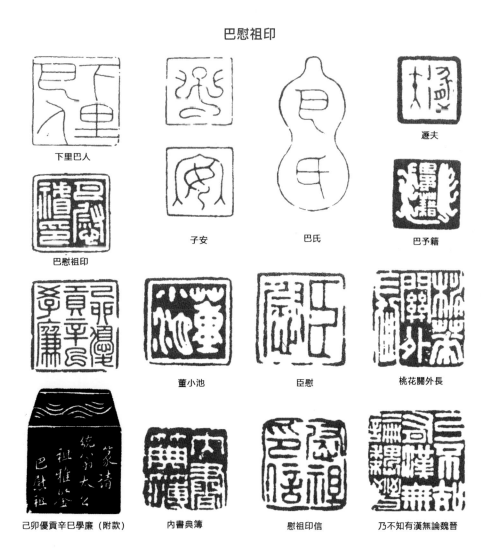

下里巴人

巴慰祖印

子安

巴氏

遯夫

巴予籍

董小池

臣慰

桃花關外長

己印優貢辛巳學廉（附款）

內書典簿

慰祖印信

乃不知有漢無論魏晉

　　楊澥（1781—1850年），原名海，字竹唐，號龍石，晚號野航、聾石、聾彭、聾道人等，江蘇吳江人，精金石考據，善刻竹，工刻印。

　　楊氏與浙派後四家屬同時期印人，此時印壇基本上被浙派風格所籠罩。他雖然身在江蘇，但在印風上無不受到浙派的影響，特別是他的白文印以摹印篆入印，用刀細碎，線條在轉折處突顯鋒楞，也講究擬古印渾厚之氣。朱文印則較多地在字形上尋求變化，與浙派後期的「定勢」略有不同，並不一味地追求方，而是吸收了一些院派的手法，方圓並舉，在章法處理上，使印章變得更「活」。

楊澥印

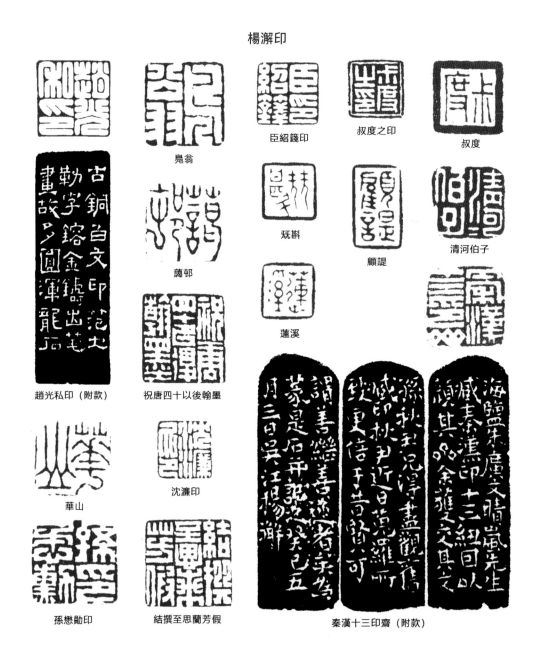

臣紹籛印　　叔度之印　　叔度

鳧翁

蒿邨　　妝斝　　顧諟　　清河伯子

蓮溪

趙光私印（附款）　　祝唐四十以後翰墨

華山　　沈濂印

孫戀勛印　　結撰至思蘭芳假　　秦漢十三印齋（附款）

　　吳諮（ 1813－1858 年 ），篆刻家，書畫家。字聖俞，又字哂予，號適園，清江蘇常州人。官山東鹽使運，《墨林今話》稱其通六書之學，精篆隸，善畫花卉、魚鳥，生動無不精妙，取法惲壽平而運以己意。吳諮早慧，夙好刻印，篆刻師法鄧石如，十三歲就有頗為純熟穩練的多字印問世。當時學鄧的印人寥寥可數，地域分散，未能產生與浙派抗衡的羣體。除了吳熙載，唯吳諮能得皖派神髓。江陰適園主人陳式金服膺鄧石如，愛屋及烏，對吳諮也極為青睞。道光末延請吳諮至家，篆刻陳氏姓名、字型大小、齋館和詩文句等印二百餘鈕，輯為《適園印印》。吳諮生前刻印數逾千，但「恥於自炫，故不以存」，隨刻隨棄。其追宗皖派的作品，皆印從書出，強調書法筆意，線條圓轉流暢，布局虛實相生。《適園印印》中的小篆類朱文印，與吳熙載成熟期作品相近。皖派初期的生澀已被盡行褪去，所作得生動自然、婀娜剛健之神妙。吳諮個別巨構，章法飽滿開張，用刀雄渾圓健，氣象駿邁，開拓出皖派古拙奇肆之新面，超凡入聖，令人心折。

吳諮印

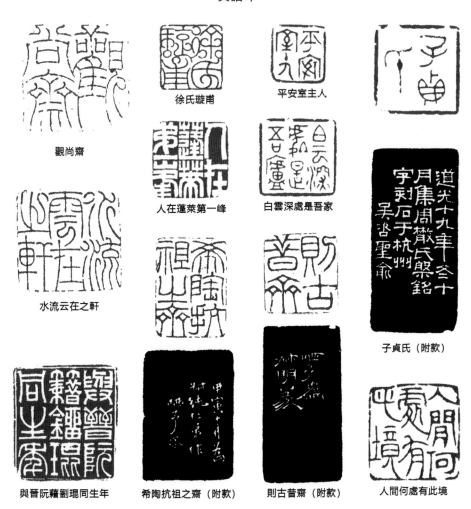

觀尚齋

徐氏璇甫

平安室主人

水流云在之軒

人在蓬萊第一峰

白雲深處是吾家

子貞氏（附款）

與晉阮藉劉琨同生年

希陶抗祖之齋（附款）

則古昔齋（附款）

人間何處有此境

　　清代金石學研究在乾嘉時達到了高峯，學者獲得的商周青銅彝器和原器拓本極為豐富。吳
諮敏銳，醉心於此，不僅善書商周彝器文字，又深諳古鈢章法之妙。好友汪旳言其「所見金石
文字極多，凡點畫之微，偏旁湊合，屈折垂縮之細，皆能悉心融貫，雖繁文沓字，位置妥帖，
無不如意」。吳諮能至微入妙地將彝器款識融入篆刻創作中，章法參差錯落，意態千變萬化，
雖繁文沓字，位置妥貼，無不稱意。吳諮在步趨完白之際，又另闢蹊徑，上溯三代，能融會秦
漢、宋元，印文處理善變化，分朱布白頗靈巧，平中有奇，奇不失穩。著有《續三十五舉》、
《適園印存》、《適園印印》等。

　　胡钁（1840—1910年），一名孟安，字菊，菊鄰、菊潾、臼鄰、掬冷，號老鞠、老菊、
廢鞠、不枯、晚翠亭長、湖波亭主、不波生、南湖寄漁、竹外庵主、抱繫老漁、瓶山樵子、悲
繫漁父、東籬逸史，齋堂為晚翠亭、湖波亭、寄寄廬、浮嵐閣、竹外庵、不波小泊。浙江石門
（今桐鄉）人。工詩，書法以篆、隸、行見長，嘗勾摹宋拓《聖教序》、《仙壇記》、《醴泉銘》
等，均不失神韻。精刻竹，篆刻宗法秦漢，得力於漢玉印與秦詔版，白文細勁，朱文粗獷，用
刀秀挺，突出筆意。生平與褚德彝交往甚密，常縱談金石至深夜。西泠印社早期社員。存世有
《不波小泊吟草》、《晚翠亭長印儲》、《晚翠亭藏印》、《寄寄廬印賞》。

　　胡钁自幼隨父宦遊，遍覽江山名勝與前賢手跡。及長從費丹旭之子費以耕習畫，所繪山水
近髡殘，仕女、花卉均秀逸有致。胡钁遊藝於上海及蘇杭兩地期間，與書畫家、收藏家金鑒、
楊晉、高時顯、葛昌楹、吳滔、吳徵、丁仁、吳隱廣結金石之緣，為他們鐫刻了數量不菲的印
章。篆刻名家徐三庚年長胡钁十多歲，與其相知相惜，為其精心刻製了「菊潾日利」、「胡钁」
二印。1865年，兩人又合作了一方精彩的「胡钁印信長壽」白文印，由徐氏篆稿，胡钁走刀。
事實上兩者的合作尚多，這在五百年印史上堪稱是一個孤例。此外吳昌碩也與胡钁相遇於湖
州，欣然定交，皆傳為印林佳話。

　　胡钁還精於刻竹、刻木、雕硯與鐫碑。吳昌碩言其「雙勾古人書入石，能與原本不爽毫
髮」。位於西泠橋畔的秋瑾墓碑，就是由吳芝瑛書丹，胡钁刻碑。他又曾在黃楊木上縮刻《大
唐聖教序》、《九成宮醴泉銘》、《麻姑仙壇記》等傳世唐代書法精品，絲絲入扣，妙到毫巔。

　　胡钁篆刻專宗秦漢，「宋元以下各派絕不擾其胸次」。所作朱文別於時人的玉箸鐵線，作粗
闊的處理，白文則作細於漢玉印清朗明淨的處理，並借鑒秦詔版與漢魏鑿印中的穿插、避讓、
欹側等手法，輔以瘦勁挺拔的刀法，爽朗、乾淨。用刀看似漫不經意，卻是刀刀中鋒，在平淡
中孕育無限的張力。疏密對照、開合有致，一任自然，使印作在自然妍雅中表現出一種有意無
意的錯落之美。胡钁尊奉秦漢的傳統審美觀，得到了晚清至民國初期同樣有古典情結的一批文
士與藝術家的賞識：「印之正宗，當推菊鄰。」胡钁的印表現出一種貌似漫不經心的大智若愚、

大巧若拙的智慧與趣韻，確實需要細細品味的。

　　胡钁朱粗白細的風格在彼時的印壇是清新的、鮮明的，但畢竟不是真正意義上有高度、有深度的創新，尤其是在古往今來，站在近代篆刻藝術發展歷史的高度來觀察，胡钁雖表現出了自覺的藝術追求，但畢竟未能擺脫「印內求印」的傳統束縛，也沒有形成一套完善的篆書體系。胡钁白文雖不乏精彩之作，但其藝術語言的表現力還是相對單薄，成功作品的數量與晚清四大家中其他三家相較，也處於明顯的弱勢。也許這正是他略遜於趙之謙、吳昌碩等大家的原由。

胡钁印

晚翠亭長

玉芝堂（附款）

中州所有金石之記（附款）

漱芳女史（附款）

松風梅月之軒（附款）

張光第鑒藏印

墨以驪露（附款）

泉唐楊晉長壽（附款）

晉齋所藏

石門胡钁長生安樂（附款）

第六章
清末民初的篆刻家風格

第一節 齊白石

　　從晚清到近代印壇，齊白石無疑是位風雲人物。其詩、書、畫、印均臻妙境，無論從哪一個角度來品評，齊白石都是一位當之無愧的大師。雖然白石老人仙逝已經六十多年了，但這大半個多世紀以來白石老人的藝術影響力盛久不衰。

　　齊白石（1864—1957年），湖南湘潭人。原名純芝，字渭清，號蘭亭，後改名璜，字瀕生，號白石、借山吟館主者、寄萍老人、伯子、三百石印富翁、木居士、木人、借山翁、老蘋、老萍、寄幻仙奴，齋堂為借山吟館、三百石印齋、白石艸堂、寄萍堂、八硯樓、寄蘋吟屋、半聾樓。早年曾為木工，後以賣畫為業。五十七歲以後定居北京。擅畫花鳥、山水、人物、魚、蝦、蟲、蟹，天趣橫生，稱譽一時，為後世楷模。書工篆隸，取法秦漢碑版，行書源自米芾，饒古拙之趣。篆刻縱橫跌宕，自成一家。亦善詩文。曾任北京藝術專科學校教授、中國美術家協會主席，著有《借山吟館詩草》、《白石詩草》、《白石印存》、《齊白石畫集》、《三百石印齋紀事》、《白石老人自述》等。白石老人是一位木匠出身而頗具傳奇色彩的大藝術家。他對自己的篆刻非常自負，在他心中，他認為其篆刻第一，詩文第二，書法第三，繪畫第四。

　　白石老人的篆刻初學浙派的丁敬、黃易。後學趙之謙、吳昌碩。從漢《祀三公山碑》得到啟發，改圓筆的篆書為方筆；從《天發神讖碑》得到啟發而形成了大刀闊斧的單刀刻法；又從秦權量、詔版、漢將軍印、魏晉少數民族多字官印等受到啟發，形成縱橫平直，不加修飾的印風。他在藝術見解上最推崇「獨造」，並且身體力行，在題《陳曼生印拓》曾說：

　　　刻印，其篆法別有天趣勝人者，唯秦漢人。秦漢人有過人處，在不蠢，膽敢獨造，故能超出千古。余嘗刻印，不拘昔人繩墨，而時俗以為無所本，余嘗哀時人之蠢，不思秦漢人，人子也，吾儕亦人子也，不思吾有獨到處，如今昔人見之，亦必傾佩。

又在《白石老人自述》中寫到：

　　　我刻印，同寫字一樣。寫字，下筆不重描，刻印，一刀下去，決不回刀。我的刻法，縱橫各一刀，只有兩個方向，不同一般人所刻的，去一刀，回一刀，縱橫來回各一刀，要有四個方向，篆刻高雅不高雅，刀法健全不健全，懂得刻印的人，自能看得明白。我刻印時，隨着字的筆勢，順刻下去，並不需要先在石上描好字形，才去下刀。我的刻印，比較有勁，等於寫字先有筆力，就在這一點。常見他人刻石，來回盤旋，費了很多時間，就算學得這一家那一家的，但只學到了形似，把神韻都弄沒了，貌合神離，僅能欺騙外行而

已。他們這種刀法，只能說是蝕削，何嘗是刻印。我常說：世間事，貴痛快，何況篆刻是風雅事，豈是拖泥帶水，能做得好的呢？

齊白石在線條組織的深度上有着自己的習性和膽略。他善於加厚並邊及大塊留紅使其印面顯得氣勢盈滿，具有強烈的視覺衝擊力。對於印面的騰挪處理，他嫻熟老到，很注重印面章法中的沖和畸正，遙先呼應。齊白石為人稱道的代表作「人長壽」印，篆法上橫畫層層排疊，此起彼伏，有應接不暇之勢，在筆畫粗細、距離大小等方面極盡變化，因此疏朗得宜，其中「壽」字的一長豎由上到下，直灌到底，更有一種頂天立地的偉岸之美，使印面活脫起來。同時為了使邊框與印文字渾然一體，他在「人」、「長」二字的分隔號上力避與邊欄垂直。這些微妙的疏密關係處理立刻使印面生氣遠出，新意盎然。

「余嘗哀時人之蠢。不思秦漢人人子也，吾儕亦人子也。不思吾儕有獨到處，如令昔人見之，亦必欽佩。」齊白石獨窺明清以來宗漢之病已入膏肓，故「脫漢人窠臼」成泥古宿敵。五百年來宗漢之風淳厚，背漢之風亦運時而生焉。唯宗秦漢，秦漢人宗誰去？白石老人深得魏晉南北朝將軍印的神采是因為其深窺秦漢印匠鑿刻手法。蓋秦印和漢將軍印中有斜筆不取巧寫過，此後兩千年來已成絕響，惟白石老人一人得以繼之。先秦的甲骨、兩漢的刻鑿以及之後的刑徒磚之類何嘗忌斜筆。如果迴避了斜筆，就只有方圓二元了，於是，白文取漢印之方，朱文取《說文》小篆之圓，陳陳相因，已成定式，即如高手趙之謙也不能免俗。吳昌碩朱白文雖是一手出，亦只是調配方圓的高手，白石老人引入了斜筆是在方圓二元之外又引入了三角構成，於是由角、方、圓三元素調配圖式的作品才真正具有了劃時代的意義，這是白石老人的智慧，因此學界譽白石老人為現代篆刻之祖，就是因為他的作品有別於以往所有名家而獨具現代意義。

白石老人篆刻的純真、痛快和澄明，正是源於他老人家心性的純真與澄明，在齊派篆刻從者如雲的今天，恐怕也仍然是缺乏知音的。世人但知白石的巨刃摩天、猛利痛快，而不知他的下刀不苟、纖微向背、毫髮死生的精微；但知他的奇鋒險峻而不知他的老實工穩，履險如夷，在《齊白石手批學生印集》中，其對篆刻藝術廣大而精微的妙論，雖片言隻語，卻能表其性情。齊白石忌爛、忌巧，忌推讓，忌瑣碎，忌擁塞，忌軟弱；尚明，尚拙，尚老實，尚取勢，尚整潔，尚空靈，尚硬朗，尚團結。毫釐之差，於齊白石是鑒賞分明的，如首批門人所刻的「叔度」印曰：「叔中一直宜刻去一絲，不使連邊更好」，「筆畫太多無空氣可觀」等，此中評語，絕非常輩可輕易參透。

齊白石是二十世紀最富創造性與影響力的藝術大師，是唯一獲得國際和平獎的中國藝術家。他雖出身貧寒，生活坎坷，但他一生砥礪，自強不息，百折不撓，鍥而不捨，並在藝術上勇於進取，開拓創新，力排眾議，直至六十多歲毅然堅持衰年變法，「十載關門始變更」，終奠

定了他在中國繪畫篆刻史，乃至世界文化史上的崇高地位。齊白石堅持師古人、師自然、師造化，將自己對生活閱歷，凝結於詩書畫印，用身心歌詠生命的自然與樸素的人生。在其將近一個世紀的藝術歷程中，創作了數以萬計的藝術精品。

齊白石藝術的特點

1. 從品讀白石老人批改學生篆刻作品留下的一系列印論過程中，我們可以獲得這樣的啟示，一是要注重印面整體格局與天趣的關係。如何在規整之中求變化，在稚拙中求生機。即便在同一字中，其筆畫的組合也不是孤立僵化的，而是講究起承轉合、相互呼應。

2. 二是要注重秀潤與樸茂的關係。篆字在意蘊上講究方圓自適、古雅渾厚的元素，要有整體感不使孤立。刀筆要沉着，起收講究但要若不經意，具有凝練的內蘊，沉着含蓄。在章法上，左右平衡縱有疏密變化，亦歸於平正。

3. 白石老人的篆刻初學浙派中的丁敬、黃易。後學趙之謙、吳昌碩。從漢《祀三公山碑》得到啟發，改篆書的圓筆為方筆；並形成了大刀闊斧的單刀刻法；又從秦權量、詔版、漢將軍印、魏晉少數民族多字官印等受到啟發，形成縱橫平直，不加修飾的印風。

4. 對齊氏篆書、篆刻稍作研究就會發現，直線條的使用，有甚於以往任何一位書法家。他的作品裏充滿了縱橫平直的筆畫，傳統篆書中最多的曲筆在他手中減少到最少，從來沒有哪個書法家像他這樣大量的使用並且突出斜線條，齊白石在篆書線條方向上的突破成為他獨特語言的第一塊基石。

思考與練習

1. 勾摹齊白石的代表作數方，以原石圖片做為參照，儘量從細節窺透齊派單刀走向及並筆黏邊的的獨特手法，嘗試從刀角入石的角度體會齊白石運刀快感。

2. 注意齊白石下刀的方向，是左到右、上到下，還是反方向進行，以及在表現刀筆「渾融一體」書寫感的同時，起筆和收筆是怎樣處理的。

3. 印稿設計書寫上要表現出碑意，體勢要中緊外鬆，齊白石在篆印的品位、格調、氣韻、節奏等方面，他似乎更注重線質的氣韻、審美與展勢。

4. 檢好印文，以勾摹的齊白石代表作為模本，嘗試將自己獲得的理解和印象有意識地融入設計創作。注意行刀變化，力求能夠體驗單刀的暢快感。

齊白石印

 齊

 白石銘

 老白

 借山翁

 齊白石

 白石翁

中國長沙湘潭人也

寄萍堂

魯班門下

木居士

悔烏堂

借山門客

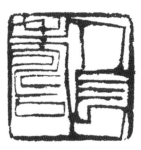
人長壽

開生面

一闋詞人

圮瞻

大匠之門

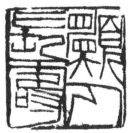

願人長壽(附款)

吾艸木眾人也

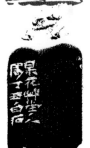
興之所至(附款)

奪得天工

心游大荒

白石草堂

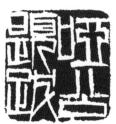
啞公題跋

第二節 王福庵

　　王福庵（1880—1960年），浙江杭州人。原名壽祺，字維季，後更名禔，字福庵，亦作福厂，以字行，號印傭，又號屈瓠、羅刹江民，七十歲以後自號持默老人，齋號麋研齋、春駐樓。西泠印社創辦人之一。幼承家學，於詩文、古文字學皆有修養，精篆隸、考古，善刻印，年少時即以書法篆刻聞名。民國時任中央印鑄局技正、故宮博物院古物陳列所鑒定委員，新中國成立後任浙江省文史研究館館員、上海中國畫院畫師、中國金石篆刻研究社籌委會主任，有《福庵藏印》、《麋研齋印存》、《説文部屬檢異》、《麋研齋作篆通假》等多種著述。

　　王福庵書法四體皆能，尤工篆隸，擅長以小篆的體例寫大篆金文，又以靜凝、端莊的筆法寫石鼓文，鐵線篆更稱一絕；隸書宗諸碑之體勢，吸收篆書的結構，形成謹嚴、端凝而又流動、嫵媚的風格。楷書重隸意，也能自出機杼，別樹一幟。篆刻深得浙派之精髓，追溯秦漢，又博採元明以來文人篆刻諸家之長。無論取法上古鈢文、秦漢印文，或泉、布、瓦、甓、宋元朱文、明清諸流派，均能悟出箇中三昧，形成典雅蘊藉、秀麗飄逸、淳古厚重的風格。尤工小篆細朱文，茂密而舒捲自如，遵修舊文而不穿鑿，精湛秀靜，開浙派一代新風。所刻邊款，文辭清麗，用刀爽挺簡約，一如其書。在民國印壇與吳昌碩、趙叔孺鼎足而三。

　　王福庵的篆刻藝術是浙派振興的又一高潮。西泠八家，以丁敬身、趙次閑為兩極。丁敬身縱橫捭闔，有力掃千軍之勢，而偶見粗放零亂之病；趙次閑平正工穩，以機巧傳精神，終不免千印一面之誚。王福庵得丁、趙心法，而能兼參吳讓之、趙撝叔，更上溯周秦古鈢，力振浙派頹勢，應是浙派中興之大功臣。其所刻朱、白印中，屬浙派印的比重甚多。但其又是近代細朱文名家，與趙叔孺「和而不同」，二人風格均屬精細、工整、秀麗、典雅一路，但趙氏偏重元朱文，王氏偏重鐵線篆。以刀法論，王福庵的是浙派正宗，而用切刀作元朱文多字印，穿插揖讓，極工整之能事，刻細字小璽，分白布朱，無纖毫錯亂，此皆非浙派諸子所能夢見者。

　　王氏運刀穩而準，其印樸茂端凝，其刀呈波浪式的起伏，徐疾適度，不俯仰隨俗，對細微處的收拾尤見功力。其性情平和，秉性淳厚，又精研《説文》及金石學，所以在篆法上的準確無誤與優美多變，他的印講究章法對印文的分朱布白，局部與整體的均衡把握得恰到好處。他的邊款，篆隸款敦厚流暢，行楷款則老辣細勁，如同他的書法，所以他的篆刻作品，整體感強，金石味濃，非一般印工所能望其項背。

　　王福庵一生治印萬餘枚，最喜歡摭取前人的名句作題材，鈐蓋自己的書作，多數都典雅而貼切，從印文裏道出了讀書人的心聲。王福庵不僅是篆刻家，而且還是理論家、教育家。弟子韓登安、吳樸堂、頓立夫、江成之等皆為一代篆刻名家。他一生研究金石學，從事書法、篆刻藝術，為中國近代藝苑的重要人物，身後家人遵其遺囑，將家藏書籍印章七百餘件悉數捐贈西泠印社。

王福庵印

甲戌（附款）

糜研齋藏書記（附款）

糜研齋（附款）

不覺身年四十七
（附款）

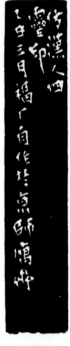

暫得于己快然自足

王褆印信
（附款）

有口能談手不隨

王褆私印（附款）　　糜研齋（附款）

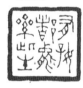

有好都能累此生

曾歸福盦

瑯邪季子

千載筆法留陽冰（附款）

我欲乘風歸去又
恐瓊樓玉宇高處
不勝寒（附款）

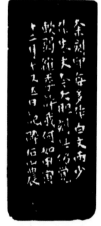

瑯邪季子（附款）

185

王福庵與西泠印社的成立

二十世紀初，剛過弱冠之年的王福庵任教於錢塘學堂，即後來的崇文書院，得閒經常與有共同愛好的丁輔之相聚於西泠孤山，切磋藝事不知疲倦。丁輔之是杭州著名的古籍版本學家和金石書畫大收藏家「八千卷樓主」丁申的後人。常言道物以類聚，人以羣分，王福庵和丁輔之經常在西泠雅會，慢慢又吸引年歲稍長但同氣相求的葉為銘、吳石潛加入。

光緒三十年（1904 年）夏，王福庵、丁輔之和葉為銘聚集於西泠孤山之人倚樓，各出所藏古印鈐拓集古印譜，於閒談中探討印學，遂有謀創印社之舉。吳石潛聞風，隨之響應。四位中青年志同道合，諸如謀地、籌資、徵集文物、立碑、勒銘造像、規劃園林布置、興建樓舍等，皆同力為之。篳路藍縷十年之久，西泠印社終於正式成立。

印社建成，四位創始人不居功自矜，皆自謙不願為首，遂推聘年高望重的吳昌碩為首任社長。吳昌碩在其《西泠印社記》中寫道：「社既成，推予為之長，予備員，曷敢長諸君子……」昌碩謙稱自己是印社的備位之員，此中可看到諸賢互尊互重、互相謙讓的君子高風，令後人仰佩不已。王福庵與吳昌碩在組建印社過程中結成至交。印社中的《觀樂樓碑記》由吳昌碩書丹，而請王福庵篆碑額，珠聯璧合，相映生輝。吳昌碩擅篆書而謙讓，推邀王福庵篆額，同寫一碑，可知兩人交誼深厚，亦可知其時王福庵的玉箸篆已獨立成格，為世人所共賞。

王福庵幼受庭訓，耳濡目染，經常參與其父著書、編纂、考證等學術活動，自少素養蘊蓄，打下了堅實的舊學基礎。除精通篆刻，嗜好金石書畫外，他還受到晚清西學東漸的影響，自學算術，竟精通了西方高等數學及土木工程測繪技術。鋪設滬杭鐵路時，他辭去教席，任職於滬杭鐵路局。在隨後的數年中，他奔波於滬杭、湘鄂鐵路局之間，除測繪和計算土木工程，他還時常為友人寫字刻印。對那時自由自在的漂泊生活，他曾刻過一方「幕天席地」的印以自況。

1915 年，王福庵輯成了他的第一部印譜《羅剎江民印稿》，印譜所收之作皆為湘、鄂鐵路局供職時所刻。那時王福庵年僅三十五歲，個人風格尚未形成，還處在轉益多師階段。視其印面章法、篆法和用刀上大都仿效秦漢古鉨及明清諸家，如白文仿陳曼生、趙次閑、吳讓之，朱文效元人、浙派、趙撝叔等。此譜只鈐印面，未拓邊款，全八冊，共收入 254 方印蛻，可謂洋洋大觀。此譜一出，求書求刻者絡繹不絕，王福庵遂名聲大噪於湘楚川漢之間。

王福庵精擅篆刻與高等數學的名聲傳到了北京。1920 年春，王福庵受聘於民國政府印鑄局為技正，相當於工程師的職務，同事者有唐醉石、馮康侯等。1924 年，王福庵又應清室善後委員會（故宮博物院前身）之聘，出任該會古物陳列所鑒定委員，參與《金薤留珍》印譜的鈐拓，那可是千載難逢的機會。王福庵縱然出身於書香門第，但還只是一介平民，就是早出生幾十年，高中了狀元，也未必得睹大內收藏的歷代古鉨珍品。王福庵於印學道行已深，這次經手鈐拓《金薤留珍》，盡情欣賞了明清兩朝帝王的璽印收藏，這不僅讓他廣開眼界，也成就了他為國民政府刻製大印之舉。

1928 年，國民政府遷都南京，王福庵隨印鑄局南下。由於看不慣官場的腐敗，也由

於秉性使然，此時王福庵的內心湧動起一股甘為閒雲野鶴的情懷。這種不願為官，嚮往鬻印自給的願望日益強烈，並常常反映在書刻作品中，如「苦被微官縛，低頭愧野人」、「望雲慚高鳥，臨水愧游魚」等。

1930 年底，王福庵決意引退，雖獲上司再三挽留，然其去意已定。他將眷屬悉數遷滬，在四明村置屋一所，日夕鑽研其間，所詣益進。此時所作「青鞋布襪從此始」一印傳遞了他的心態。他在是印的邊款中刻道：「庚午冬日，自金陵至滬，遂心閒神怡。」王福庵又在「不使孳泉」一印的邊款中刻道：「庚午冬月，辭官來滬，賣字度日，刻此識之。」

那是段黃金時日，王福庵心無旁鶩，專攻藝事，個人面目日臻完善。其印初宗浙派，後又益以皖派之長，復上究周秦兩漢古印，自成體貌。整飭之中，兼具蒼老渾厚之致。偶擬明人印格，亦時有會心。尤精於細朱文多字印，同道罕與匹敵，於近代印人中，允稱翹楚。沈禹鍾《印人雜詠》有詩詠之：「法度精嚴老福庵，古文奇字最能諳。並時吳趙能相下，鼎足會分天下三。」

抗戰勝利後，王福庵與寓居滬上的丁輔之與葉為銘一起返回杭州西泠，所幸社址基本無恙。他們一面修繕房屋、整理物品，又積極計議恢復開展社務活動，最主要的是要把社長人選確定下來。那時吳昌碩早已作古，而王福庵、丁輔之和葉為銘仍彼此謙讓，誰也不肯擔任社長。

由於王福庵曾在北京主持過印鑄局工作，他想到了當時在北京擔任故宮博物院院長的馬衡。因此，當王福庵一提出請馬衡擔任社長，立刻得到丁輔之、葉為銘與其他社員的贊同。經過函電磋商，馬衡也同意了。1947 年舉辦了西泠印社成立四十周年大會暨重陽節雅集。因抗戰中斷了八年，那次雅集到會的社員也特別多。之前，有記者和丁輔之、王福庵等幾位先生在四照閣品茗，談到請馬衡作社長事。記者問道：「我真不明白，你們幾位先生辛辛苦苦辦起了西泠印社，而大家卻不肯當社長，一定要請別人？」一貫沉默寡言的王福庵莞爾笑道：「我們創辦印社，並不是想當社長啊！」

1949 年後，王福庵步入古稀之年，然而壯志不衰，於書於印，仍矻矻以求，曾刻「不須計較更安排，領取而今現在多」字印自勉。他先後出任浙江省文史研究館館員和上海中國畫院畫師，並在 1955 年任中國金石篆刻研究社籌委會主任。

1952 年 3 月，王福庵門人吳樸堂手拓輯得《麋研齋印存重輯本續》，收入王福庵所刻閒章 77 方。這些印大都是王福庵曩昔隨興奏刀，有些將成未竟，有些還未作最後修整，故為前譜所無。

1953 年，上海宣和印社出版了《福庵老人印集》，其中收印 75 方，內錄之印皆為丁仁、秦康祥、樓邨、張石園、方約、任書博等好友所作的名號和鑒藏之印。至此以後，王福庵因年老力衰，目力不濟，刻印漸少，不久便封刀了。王福庵為了弘揚書藝印學這一中華國粹，讓後學有更多的資料可借鑒，他親自捧了內收印蛻 8,875 方的《福廠印稿》（101 冊），捐贈於上海圖書館。

就在王福庵去世前一年的 1959 年，他又將畢生所刻精品閒章三百餘方捐贈於上海博物館。1960 年初春，八十一歲高齡的王福庵不幸患前列腺腫瘤，手術未癒而辭世，藝林悼痛曷極。上海市文化局隆重為其舉喪於龍華殯儀館，四方前來追悼祭奠者逾千人。王福庵歸道山後，家屬遵其遺願將其書、畫、印、譜、扇面等 2,768 件捐贈予他親手創建，又使他夢魂縈繞的西泠印社。

王福庵藝術的特點

1. 王福庵，西泠印社四君子之一。幼承家學，於文字訓詁、詩文，皆富修養。精工篆隸，均整而勁健；晚年從漢洗文字悟得天趣，參以繆篆排疊之法，尤獨出時冠，樸厚古拙；隸楷亦自出機杼，別樹一幟。

2. 王福庵《說文部首》是他的典型代表作之一，用筆純淨單一，提按、起止、轉折都達到了圓潤渾厚的立體效果，結體均衡準確又饒有韻致，篆法規矩又不失靈動，反映了他在小篆把握上的成熟和表現上的極致。

3. 王福庵一生治印過萬枚，屬浙派印的比重甚多。但其又精研細朱文，所作與趙叔孺「和而不同」，二人風格均屬精細、工整、秀麗、典雅一格，但趙氏偏重元朱文，王氏偏重鐵線篆。

4. 王福庵的篆刻藝術是浙派振興的又一高潮。西泠八家，以丁敬身、趙次閑為兩極。丁敬身縱橫捭闔，有力掃千軍之勢，而偶見粗放零亂之病；趙次閑平正工穩，以機巧傳精神，終不免千印一面之誚。王福庵得丁、趙心法，而能兼參吳讓之、趙撝叔，更上溯周秦古鈢，力振浙派頹勢，為浙派中興之大功臣。

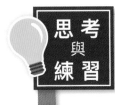

思考 與 練習

1. 勾摹王福庵最典型的細朱文印數方，從原石圖片觀察運刀特色，特別是細朱文刻法與趙叔孺的區別在哪？

2. 小篆細朱文印，有精細、工整、秀麗、典雅的特點，大體可分為元朱文與鐵線篆兩個類別，其中以趙叔孺和王福庵領銜。元朱文適宜印文字數不多者；鐵線篆則字之多少都可以。

3. 以王福庵的《說文部首》為藍本，用毛筆加以摹寫臨習，要體會王氏結篆方法和布篆技巧。

4. 檢出擬刻文字內容，嘗試將自己觀察獲得的理解和印象有意識地融入設計創作。套取摹寫的印式進行印面設計，鐫刻時儘量做到有刀有筆。

第三節 趙叔孺

　　趙叔孺（1874—1945年），幼名潤祥，字獻忱，號紉萇，後改名時棡，字叔孺，以字行，晚年號二弩老人，齋名有蠖齋、娛予室、南碧龕、二弩精舍。浙江鄞縣人，生於四明望族，家學淵源，聰慧好學。趙叔孺書工四體，行楷出入趙孟頫、趙之謙，尤工小篆，兼精篆刻。繪畫以畫馬及花鳥著稱。篆刻初宗浙派，後承汪關的傳統，亦吸收了一些趙之謙的方法，力攻漢鑄印與元朱文印。

　　趙叔孺青壯時在岳父林壽圖家閉戶讀書三年，林氏為閩縣著名收藏家，古籍碑帖、字畫、鈢印、金石、玉器甚富。趙叔孺潛心研究三代吉金文字、唐宋元明古跡，識見甚廣。辛亥革命後，定居上海鬻藝自給三十餘年，以金石書畫馳名海內外。

　　趙叔孺活躍於海上印壇之初，正是吳昌碩聲譽如日中天之時。沙孟海在《沙邨印話》中稱：「歷三百年之推遞移變，猛利至吳缶老，和平至趙叔老，可謂驚心動魄，前無古人。」趙叔孺對篆刻的歷史知識也很淵博。在給印友的印譜上題序時，總是把相關知識和自己的精闢見解寫上，舉凡篆刻的起源、印章的由來、印譜的收集等，都能歷數其年代沿革，以教後人。他的元朱文印吸收了商周彝器金文、玉箸篆的結構特點，又參以鄧石如、趙之謙的筆意，其印風淳古溫潤、雍穆超逸，與吳昌碩各據一方雄冠印壇。正如陳巨來在《安持精舍印話》中稱：

> 　　邇來印人能臻化境者，厥惟昌碩丈及吾師趙叔孺先生，稱一時瑜亮。然崇昌老者每不喜叔孺先生之工穩；推叔孺先生者輒惡昌老之破碎。吳趙之爭，迄於今日。余意，觀兩公所作，當先究其源。昌老之印，乃由讓之上溯漢將軍印，朱文常參匋文，故所作多為雄渾一路。叔孺先生則自擬叔以上窺漢鑄印，朱文則參以周秦小鈢，旁及鏡銘，故其成就開整飭一派。取法既異，豈能就同。

趙叔孺的印作章法嚴謹，線體光潔挺勁，故其所作秀麗典雅、珠圓玉潤、雍容貴氣，對精工一路的細朱文發展有重要貢獻。

　　趙叔孺在藝術史上的地位，不僅僅在於自身的成就，更重要的是他的言傳身教，造就了一批頗具影響的藝術大師，影響了整整一個時代。自1921年起，先後有陳巨來、沙孟海、葉潞淵、方介堪、徐邦達、張魯庵等英彥拜師求教。趙叔孺在藝術上的深厚功力和對古典的精準理解，是學生得益終身的藝術營養。趙氏精鑒別，金石書畫收藏甚富，且多精品，著有《二弩精舍印譜》、《漢印分韻補》、《趙叔孺畫冊》等。

趙叔孺印

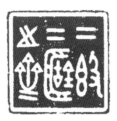

二簋三簠之齋

趙叔孺

周鴻孫印

墨戲（附款）

兄弟共墨（附款）

濂齋所得彝器（附款）

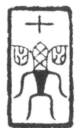
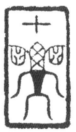

古鄞周氏寶
米室祕笈印

趙�之印

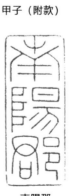

甲子（附款）

湘雲

鮑香室（附款）

達三（附款）

南陽郡

趨鼎樓藏魏碑（附款）

第四節 陳巨來

陳巨來（1904—1984 年），浙江平湖人。原名斝，字巨來，以字行，號塙齋、安持、安持老人等，齋號為安持精舍。曾任上海中國畫院畫師、上海文史館館員，以善刻元朱文印而馳名於世，當代名畫家如張大千、吳湖帆、溥心畬、葉恭綽等所用印，多出其手。

陳巨來幼承家學，十九歲起拜趙叔孺為師。篆刻取法於秦漢古鉨，兼汪關、巴慰祖、黃士陵諸家，以刀法細膩、章法工整見長。所作朱文印多用元朱文，尤得玉箸篆之妙，用刀明快，線條勁挺、精細圓美，具有出神入化的書篆能力。其印線條細若游絲，章法疏密有致，於平整中透出幾許清逸。白文印以漢鑄印出之，結篆細膩端莊，勻淨精細，工而不板，線條方圓相濟，生動古拙。趙叔孺評他的作品：「篆書淳雅，刻印渾厚，元朱文為近代第一。」其元朱文印創造出一種崇高的靜穆境界，有獨特成就，享譽印林。

有人作過統計，陳巨來一生刻印三萬多方，其中不乏各大博物館、圖書館的藏書章。陳巨來為文人書畫家所刊刻的齋室藏家印更不在少數。吳湖帆一百多方常用印，絕大多數為陳巨來所刊，足見彼此倚重情深。

與陳巨來過從甚密且情深誼篤的，還有大畫家張大千。張大千早年也治過印，但不久就專於繪事。兩人最初的相識，當是在 1924 年後的上海。因頗為投緣，便時相過從，既惺惺相惜，又互相激賞。張大千曾這樣說過：「巨來道兄治印，珠暉玉映如古代美人，增之一分則太長，減之一分則太短，欽佩至極。」每隔五年，張大千必將所有印章全部換過，不但一新面目，也防止有人製造假畫，魚目混珠。抗戰勝利後，他準備在上海舉辦個人畫展，攜來畫作甚多，大都沒有鈐上印章，於是便找陳巨來，請他務必在十五天之內趕刻六十方印章，以應急需。陳巨來雖為文弱書生，但頗有俠義心腸，夜以繼日，極變化之能事，不僅如期交用，而且印章精湛無比，大千高興不已，謂為畫作增色不少。許陳巨來今後索畫，概不取酬。其後，張大千更將陳巨來歷年為他所刻的印章整輯成《安持精舍印存》，又以近畫及所作畫冊輾轉寄贈陳巨來，情義深重。

施蟄存在《安持精舍印》序中評曰：

> 安持惟精惟一，鍥而不捨者六十餘載，遂以元朱文雄於一代。視其師門，有出藍之譽。向使早歲專攻漢印，今日亦必以漢印負盛名。是知安持於漢印，不為也，非不能也。詩家有出入唐宋者，其氣體必不純。安持而兼治漢元，亦當兩失，此藝事之所以貴於獨勝也。

對陳巨來的元朱印亦給予了高度的評價。

陳巨來印

吳湖帆潘靜淑珍藏印

梅景書屋

趙叔孺氏珍藏之記

沈尹默印

珠谿

吳倩湖帆之印

湖帆七十以後

子孫寶之

出山小草

吳郡徐氏懷蔭

成都草堂收藏印

安持

墦齋

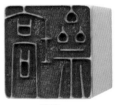

晴窗一日幾回看

小脈朢館（附款）

老董風流尚可攀

趙叔孺、陳巨來藝術的特點

1. 趙叔孺四體皆工，行楷出入趙孟頫、趙之謙，工小篆，尤精篆刻。繪畫以畫馬及花鳥為著。趙叔孺的藝術造詣，年輕時即得益於其岳丈林壽圖。翁婿二人志同道合，趙叔孺在岳父家遍覽收藏精品，專心致志鑽研唐宋元明古跡，苦學金石書畫，不出三年，便已是成績斐然。

2. 1912 年，趙叔孺編輯了《漢印分韻補》六卷。這一時期拜師求藝絡繹不絕。據陳巨來記載，趙叔孺的弟子甚少有機會親眼看到老師的書畫篆刻過程，也就是說，技藝的直接教學幾乎是沒有的，有的只是藝術思維的輔導和對經典的滋養教授。但正是這樣承上啟下的教學，影響了整整一代篆刻藝術。趙叔孺為師的卓越之處在於學生取其一角，不懈追求，即可成就一方。

3. 陳巨來篆刻初學浙派，受老師趙叔孺的影響，認真研摹《十鐘山房印舉》兼習漢印；對汪關、巴慰祖和林皋的印作研究最為潛心。1926 年，得趙叔孺引薦結識一代收藏鑒賞大家吳湖帆，吳氏慷慨將家中珍藏的汪關《寶印齋印式》十二冊借其參考，陳巨來如獲至寶，潛心研究七個寒暑，使他的治印技藝突飛猛進。

4. 趙叔孺的藝術面目不甚強烈，學生卻各自天馬行空。陳巨來十九歲起拜趙叔孺為師，其元朱文冠絕古今，創造出一種靜穆高古的境界，有獨特成就，享譽印林。趙叔孺評他的作品：「篆書淳雅，刻印渾厚，元朱文為近代第一。」其一生篆印三萬餘。所輯《安持精舍印存》行世，為元朱文範典。

思考與練習

1. 勾摹趙叔孺、陳巨來一脈代表作數方，從原石圖片認真觀察二位前輩運刀特色，特別是陳巨來元朱文印的刻法。

2. 趙叔孺本身就是一位名震當時的書法篆刻大家，其印作工整雅潤且有古意，於元朱文方面已具極高成就。陳巨來自投入趙叔孺門下，心摹手追，得趙氏元朱文印之真傳又能衍化。好友張大千在香港為其輯定印行《安持精舍印存》蜚聲海內外。

3. 陳氏精研漢白元朱，以及明代汪關與清初林皋等作品。陳強調印面文字的自然適性，構成勻穩工整、疏朗清逸的印式。細究起來，其印文結篆（尤其朱文印更為明顯）是在秦玉箸篆和漢繆篆基礎之上，加以圓轉流美之勢，又承汪關鶴田的篆法優長，線條增其妍美細勁，使陳氏印風更具古雅。

4. 檢出擬刻文字內容，嘗試將自己對元朱文觀察獲得的理解和印象有意識地融入設計創作。套取摹寫陳巨來印式進行印面設計，鐫刻時儘量做到有刀有筆。亦可嘗試陳氏獨特的元朱文印鈐印法，食指先沾印泥再過渡到元朱文印面上，鈐蓋時墊光潔玻璃硬物，求其勻稱細膩，絲毫畢現。

第五節 吳樸堂

吳樸堂（1921—1966 年），浙江紹興人。幼名得天，後易名樸，字樸堂，號厚庵。曾藏漢地陽宮燈，故別署味燈室主。他是西冷印社創辦人吳石潛的姪孫，自幼好書法、篆刻，後在上海拜王福庵為師，並締姻於王氏。曾任民國中央印鑄局技正，解放後任職上海文館會、上海博物館。

吳樸堂長於作小篆細朱文，白文印則較多以漢鑄印出之，有靈動的清氣。樸堂印作，傳統功力極為精深，不為師門所囿。眼界寬闊，印風文靜淵懿，秀逸精整，往往於細處見筆意之妙。偶以隸書、楷書，甚至簡化字入印。所作邊款亦古樸典雅，尤以用漢晉竹木簡及鳥蟲之體作款，面目獨具，可謂前無古人。

吳樸堂書法兼擅多能，但不多作。刻印早年學西泠八家，後又學習吳昌碩印風，亦能神似。吳樸堂治印師法王福庵，守其規矩，集思廣益，心摹手追，達到極致。曾傾心於古鈢印風的創作，對朱文小鈢尤為着意，遊刃於方寸毫釐之微，以多年摹刻之戰國朱文小鈢印百餘方、輯成《小鈢匯存》四卷。梓行以後，見者無不交口讚譽。王福庵看後曰：

> 展讀一過，老眼為之一明。摹仿之精，惟妙惟肖。神采奕奕，幾欲亂真。功力之深，自能過人。竊歎吾道不孤，欣喜無似。

古人云「觀千劍而後識劍」，吳樸堂除刻印外，還擅鑑賞，嘗為嘉興吳藕汀收集名人刻印逾百鈕，有陳秋堂、錢叔蓋、趙撝叔、吳讓之諸家，尤以徐三庚、胡匊鄰為多。這些印以後大都著錄在 1945 年鈐拓成譜的《百家印選》中。吳樸堂亦精於金石書畫文物鑑賞研究，尤其在流派篆刻的鑑別上，識見廣博，獨具慧眼，對上海博物館早期藏印的研究整理，貢獻很大。惜吳氏早逝，未得大成，印界惜之。有《小鈢匯存》、《樸堂印稿》、《篆刻的起源和流派》等著述。

吳樸堂印

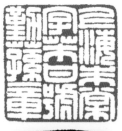

臨摹古鈢六方

千荷居（附款）

上海朱棠字蒂
甘號勤蒁章（附款）

墨癡

上海歷史與建設
博物館藏

上海圖書館藏

海昌錢鏡堂
藏札之印

北京圖書館藏

慧日文魚（附款）

松竹草堂（附款）

百二古磚之室（附款）

數青草堂供養

第六節 韓登安

　　韓登安（1905─1976年），原名競，字仲錚，別署耿齋、印農、安華、本翁、無待居士等，齋名有容膝樓、玉梅花庵、物芸齋、青燈籋古庵等。浙江蕭山人，世居杭州。曾任西泠印社總幹事。解放後被聘為浙江省文史研究館館員。韓登安書法四體皆工，行楷風神俊逸，隸書精嚴方整，玉箸篆剛勁婀娜，勻整遒麗，人稱「小篆當代第一」。

　　韓氏早年入西泠書畫社求學，自十七歲起，每年輯成《登安印存》一至數冊不等。1931年，經友人引見拜謁王福庵於上海，求教印學與文字學。韓登安與王福庵雖未行拜師禮，然有數十年之師生情誼。在篆刻藝術上，他是屬於工整雅秀、靜中求放的一路，其印風沿習浙派為宗，窮源競流，取資甚廣，宗法秦漢，不拘一格。印式面目豐富，既擬古鉨、漢印，又於西泠八家之外，博採明清各流派之長，兼融並蓄，因此他的作品既深具傳統又自成新面，為現代印壇工穩一派代表人物之一。

　　韓登安一生治印三萬餘方，尤以鐵線篆多字印可謂獨具匠心，精妙絕倫，並富時代氣息。其印學著述亦頗豐贍，除自十七歲始逐年輯成《登安印存》外，在王福庵鼓勵下還完成《西泠印社勝跡留痕》，1979年出版《毛主席詩詞刻石》，另有《浙江印章石研究》、《明清印篆選錄》、《增補作篆通假》、《韓登安論印尺牘摘抄》等。

　　韓登安對印學事業有很大的推動作用。在建國前後的相當長時期，韓登安一直是西泠印社的總幹事。沙孟海與韓登安亦數十年同事、同好，友情深厚。在所撰《西泠印社八十五周年碑記》中寫到：「吳先生既歿，馬叔平先生繼任。馬先生遠客京師，韓登安先生以總幹事處理日常社務。」其實，韓登安對西泠印社有兩階段大貢獻，上文所述為前一階段。至於後一階段貢獻，是指建國後印社自停頓至恢復與發展的過程。解放戰爭後期，西泠印社已形同虛設。建國初期，更處停頓狀態，直到1957年8月，省文化局領導議及如何恢復事宜，並於1958年初，成立以張宗祥、潘天壽、沙孟海、陳伯衡、阮性山、諸樂三、韓登安為主的七名社委會，由韓出任祕書總幹事。上下一齊努力，西泠印社終恢復舊觀而且大為發展。其中尤以1959年之國慶十周年大型展覽，以及1963年的六十周年印社大慶事務最為繁重，韓登安經常帶病工作，其愛社如家的精神，熱心社會文化事業，不遺餘力，尤值得晚輩學習的。

韓登安印

西泠印社

雪壓冬雲（略）

斯文奧

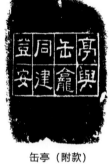

缶亭（附款）

沙孟海印（附款）

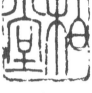

柏堂

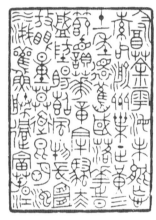

飲茶粵海（略）

廓然無聖

張宗祥印

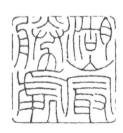

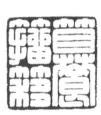

饕�籍移

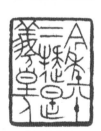

今年八十二
疑是羲皇人

焦雨畫記（附款）

湖山最勝處（附款）

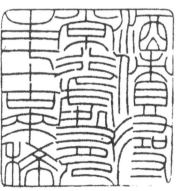

酒債尋常行處有人生七十古來稀

第七節 葉潞淵

　　葉潞淵（ 1907—1994 年 ），江蘇吳縣人。原名豐，字仲子，又字露園，後改字潞淵，以字行，別署寒碧主人，晚號露園園丁、石林後人、老葉、潞翁、葉老，齋名靜樂簃、且住軒。

　　葉潞淵幼年即好弄翰奏刀，書法俊逸。畫以花鳥為主，法惲南田與華嵒，筆墨酣暢，設色濃豔，風格清新，對書、畫、印有特別講究，務求格調一致。

　　潞翁畢生致力至勤，成就最大者，當推印藝與印學。治印初宗浙派，尤酷嗜陳曼生，後取法古鉨漢印，旁及皖派，並博涉商周金文、兩漢碑額、鏡銘、泉幣、封泥、磚瓦等文字意趣，兼取眾妙，融會貫通，自成面貌。十六歲拜入趙叔孺門下，受業既精，所見即廣。精研篆法，一點一畫均寓變化於均整之中，藏奇崛於方寸之內，故所作淵雅雍容，線條強調「金石氣」而略顯渾厚。邊款挺勁又富於變化，別具風格。

　　趙叔孺與陳巨來印風不喜黏連，而葉氏之作獨取封泥之趣，黏邊、借邊之處時有可見。然工而不板，活而不佻，奇而不野，蘊而不弱，即使印邊殘黏並筆，亦無不妥置安詳。

　　葉潞淵待朋友古道熱腸，為人低調。葉家在蘇州洞庭山是有名的大戶，祖上世代開錢莊，葉潞淵是滬上「四明銀行」的襄理，舊時住在老上海巨鹿路大洋房裏。葉潞淵刻印藝術對海派印壇有一定影響，從前印壇，上海人喜歡學刻王福庵，寧波人追求趙叔孺印風，但是，刻印功力倘若不佳，刻出的線條容易流於光滑，而葉老從浙派印風中得到啟發，他刻印自創一法，就是摻用浙派切刀的用刀方法使得完成的印章風格既蒼茫又不失秦漢古意，這是葉潞淵刻印風格最為成功之處。

　　葉潞翁強於記憶，過目不忘，不獨精諳印史源流，尤深究明清印作鑒別。備述源流及明清以來名制及創作宜忌，均切其要。葉潞淵印作之已結集出版者有《靜樂簃印稿》、《葉潞淵印存》、《中國璽印源流》（ 與錢君匋合著 ）、《簡談元朱文》等。

葉潞淵印

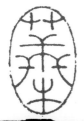

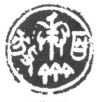

百花齊放

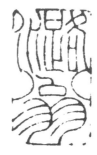

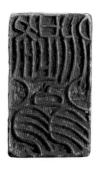

艸世木（附款）

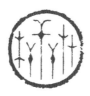

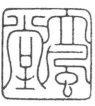

大風堂

葉（附款）

潞翁（附款）

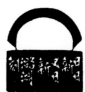

日日新又日新（附款）

望雲艸堂

瑷仲

葉豐之鉨

定盦（附款）

大石齋（附款）

大石居士

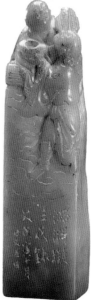

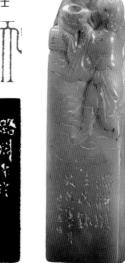

僕尊朱佛齋（附款）

大石齋

大石齋（附款）

大石齋（附款）

靜樂簃（附款）

吳樸堂、韓登安、葉潞淵藝術的特點

1. 二十世紀六十年代初，吳樸堂的印藝力求出新，除王福庵家法外，又將歷代碑刻磚額、簡牘鏡銘、古幣文等入印，或作印面或作邊款，自成一格，前無古人。藝術當隨時代，能於前賢傳統之上，再闢蹊徑，面目獨具。

2. 吳樸堂曾醉心於古鈢印風的創作，精摹戰國朱文小鈢百餘方、輯成《小鈢匯存》四卷。篆法之精，氣韻之佳與原譜難辨真偽。梓行以後，交口稱讚。

3. 韓登安師法王福庵，作為西泠印社駐社總幹事。在後浙派印人中，以他在繼承方面用力最勤，其作品以浙派為根底，兼及流派諸家，是現代印壇工穩靜穆一派印風之傑出代表。

4. 葉潞淵十六歲入趙叔孺門下，刀法由浙派兼及皖派，博涉眾長，線條光潔中見生拙，變化最多。說到印章刀法，葉潞淵認為刻印不能三刀兩刀解決問題；說到印章篆法，葉潞淵說章法是要動的，但要有動也要有靜。刻印是應該要會思考，多動腦筋。

1. 小篆細朱文印，有精細、工整、秀麗、典雅的特點，大體可分為元朱文與鐵線篆兩種，其中趙叔孺一脈元朱文勝，王福庵意脈以鐵線篆勝。元朱文適宜印文字數不多者；而鐵線篆只要布白妥貼字數多少都可以。

2. 勾摹三位印家各自代表作數方，以細朱文作為相互參照，對比學習。六十年代初，吳樸堂的印藝力求出新，於王福庵家法外印外求印，又將碑額、鏡銘、隋唐寫經等元素入印，或作印面或作邊款，如此篆來不覺板滯，自成一格。

3. 韓登安師法王福庵。他通過自己對論印文字的認知並不斷的反覆實踐，強調並提倡刻印須「通三功，明四法。三功者，即文字、書法、雕功；四法者，字法、筆法、章法、刀法」。又云：「四者中，刀法蓋為篆法服務。」蓋刀法者，所以傳筆法也，刀法渾融，方稱妙品也。

4. 葉潞淵是趙叔孺弟子，謹遵師法的同時對漢印加深研究，對線條的追求更顯蒼茫。所鐫刻的線條帶有「毛粒狀」殘破感，空間疏密和諧，風格古雅雋永。在朱文印線條中參以弧形筆畫，借此產生動感，這類印作可謂匠心獨運，師心不師跡，也不囿於浙派碎切刀法。

5. 檢出擬刻文字內容，嘗試將自己觀察獲得的理解和印象有意識地融入設計創作。套取摹寫的印式進行印面設計，鐫刻時儘量做到刀筆相融。

第八節 方介堪

　　方介堪（1901—1987年），原名文榘，字溥如，後改名嚴，字介堪，以字行。祖籍浙江泰順，出生於溫州。擔任過上海美術專科學校、新華藝專文藝學院教授，為我國篆刻教育事業的先驅。畢生從事藝術創作，擅長金石，先後治印二萬餘方，1979年當選西泠印社副社長，全國第一、二屆美展評審委員。曾任溫州博物館首任館長、溫州市文聯副主席、溫州市書協和美協名譽主席、中國書協浙江分會副主席等職。

　　方介堪自幼聰慧，受家風薰陶，很早就接觸翰墨金石，七歲習字，九歲學習篆刻，十二歲開始學習浙派諸家，經過五六年的刻苦鑽研，漸得浙派篆刻之趣，便在「翰墨軒」設攤刻字，開始在溫州初露頭角。

　　1925年春，方介堪成為西泠印社社員。翌年，小有成就的他來到上海，投入金石書畫大家趙叔孺門下，這是他篆刻藝術創作的全新起點。在名師的悉心指導下，他的篆刻上溯周秦兩漢，並以鳥蟲篆印和玉印風格作為主攻對象，印藝猛進，以刻玉印馳名上海灘。著名書畫家、篆刻家吳昌碩讚其「才資高遠，後生可畏」。

　　經趙叔孺推薦，他擔任了上海西泠印社木版部主任，積極參加由滬上金石書畫家自由組合的「古歡今雨社」、「寒之友」、「蜜蜂畫社」等美術社團的活動，結交了藝壇諸多名宿，並得到吳昌碩、褚德彝等大名家的指點。在良好的環境中，他與師友切磋藝術，篆刻技藝更臻爐火純青，同時也提高了書法、繪畫和詩文鑒賞等方面的修養，成為詩書畫印俱全的藝術家。

　　方介堪是公認的流派印以來第一位鳥蟲篆印大家，他對印學的最大貢獻是復興了秦漢時期的鳥蟲篆印，其印章風格的創作，不但吸收了古代鳥蟲篆印的藝術手法，更把目光放到了秦漢以前的鳥蟲書上。他的鳥蟲篆印創作面很寬，不僅有漢玉印式、漢銅印式等傳統式樣的作品，更有他獨創的有自家紋飾語言的個人風格。

　　早年，方介堪摹錄古玉印時，得悟鳥蟲篆添頭加足之理，中歲以後，刻意研究，所以能做到隨意變化，著手成文，幾乎無一字不可以作鳥蟲篆。虛實映帶，妙在亦書亦畫之間又不失古法。方介堪鳥蟲篆印的特殊成就，贏得了當時著名書畫家的喜愛和青睞，像張大千、謝稚柳、唐雲等，均請方介堪刻製了大量的鳥蟲篆印章。

　　在博學廣取的基礎上，獨創的朱文鳥蟲篆「不失古風，不違字理」，線條纖細有力，盤曲婉暢，韻滿流美，在氣韻上與兩漢鳥蟲篆印息息相通。方介堪與著名國畫大師張大千交情深厚，兩人相互激賞，張大千諸多用印均出其手。

　　在中國篆刻史上，鳥蟲篆一直未被歷代印人很好地開發創造。除明代汪關臨摹漢印時留下幾方鳥蟲印外，很少有人創作過鳥蟲篆印。其重要原因是鳥蟲篆的歷史資料缺乏，不成體系。直至方介堪全面挖掘整理了鳥蟲篆印文，揭示了鳥蟲篆的奧妙，創作了大量的鳥蟲篆印章，這一藝術樣式才獲得了新生。由於方介堪十分強調文字依據，故他的鳥蟲篆印被後人視為中國鳥蟲篆印章創作的經典。印壇宗師趙叔孺對他極為欣賞，以為「可談印者，唯介堪一人」，故宮博物院院長馬衡讚其「無一字無來歷」，古文字學家郭沫若評其印章「爐火純青」。

　　他畢生從事藝術創作，刀法嫻熟，其篆刻功力深厚，治印慣於在印面上施以濃墨，以刀代筆。用刀技法出神入化，無所不能，能手刻白金、水晶、瑪瑙、碧玉、骨化石等堅硬材料。他一生勤勉，除了輯有篆刻作品集《介堪印譜》、《介庵篆刻》外，他的古文字學功底深厚，著有《秦漢封泥拾遺》、《兩漢官印考存》、《古印文字別異》、《古玉印匯》、《璽玉印辨偽》等研究著作。最為著名的是大型篆刻文字工具書《璽印文綜》，精心摹采，勾摹逼真，按照《說文》體例部首排布，收錄有一萬餘方古鉨印文，傾注了其半生心力。1963年秋，他被推選為西泠印社理事。翌年應潘天壽、吳茀之邀請，赴浙江美術學院（今中國美術學院）書法篆刻專業班教授篆刻，前後共三月餘。這是院校中最早開設的第一個書法篆刻專業班。1979年，西泠印社恢復活動時，被推選為副社長。

　　「印溯先秦，藝傳後世」，方介堪開闢了印學和篆刻教育的新世界，無愧為受人尊崇、景仰的一代篆刻大師之稱。

方介堪印

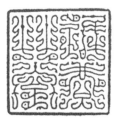

長樂

瀟湘畫樓

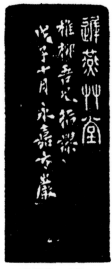

遲燕草堂（附款）

魚飲谿堂（附款）

白鶊樓

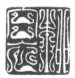

壯暮齋

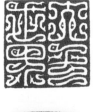

壯暮齋

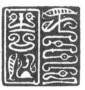

柳白衣

大笑草堂

張爰私印

于園

張爰私印

張爰

相見歡

暗隨流水到天涯

大千世界（附款）

季曲

三千大千（附款）

方介堪藝術的特點

1. 方介堪是西泠印社副社長，趙叔孺弟子。

2. 方介堪早年協助趙叔孺勾摹古印文字《古印文字韻林》。此後數年，沉潛於古鉥秦漢印的學習、整理和研究，勾摹了先秦兩漢玉印，編成《古玉印匯》，並開始編纂《璽印文綜》。他的印作得到了篆刻大師吳昌碩的高度評價：「虛和秀整，饒有書卷清氣。蕙風絕賞會之，謂神似陳秋堂，信然。」

3. 方介堪摹錄古玉印時，得悟鳥蟲篆添頭加足之理，中歲以後，刻意研究，所以能做到隨意變化，着手成文，幾乎無一字不可以作鳥蟲篆。方介堪是公認的流派印以來第一位鳥蟲篆印大家，他對印學的最大貢獻是復興了秦漢時期的鳥蟲篆印。

思考 與 練習

1. 勾摹方介堪白文鳥蟲印作數方，對其結篆用刀用心體會。

2. 方介堪鳥蟲篆得力於漢玉印，得悟鳥蟲結篆規律，不違字理，自成法度。先生曾有詩云：「戈頭矛角殳書體，柳葉游絲鳥篆文。我欲探微通畫理，恍如腕底起風雲。」

3. 擬刻鳥蟲印時須注意刀法婉轉及節奏，計白當黑，不使印面胡塗零亂。在一刀未能完成線形的基礎上可以輔刀修正，但儘量體會線形質感及彈性，在表現的同時能兼顧古意及金石氣，不入圖案媚俗。

4. 用自己齋號名字設計一方鳥蟲篆印，要求合篆法，模擬刊出。

第九節 沙孟海

　　沙孟海（1900—1992年），小名文翰，易名文若，以字行，號石荒、沙村、蘭沙、決明、僧孚、孟漪、孟公，齋稱決明館、蘭沙館、若榴花屋、夜雨雷齋、千歲憂齋。浙江鄞縣人。中國著名的書學泰斗、金石學家、考古學家、歷史學家、教育家、篆刻家。曾任西泠印社社長、浙江省博物館名譽館長及中山大學、浙江大學、中國美術學院教授。

　　沙孟海自幼受家庭薰陶，少時已習篆法，性嗜詩詞古文，拜馮君木為師。弱冠已以刀藝名於時，其書法與篆刻都可稱之為博大精深。篆刻初師趙叔孺，心摹手追，他所刻「北坎室藏書」、「巨摩室印」、「臣書刷字」等元朱文印，傳趙氏衣缽，高致絕倫，後經馮君木介紹，受業於吳昌碩，所刻「鶴亭」、「駿彥」等印，出於缶廬，吳昌碩初見沙氏印作時曾題：

　　　　虛和秀整，饒有書卷清氣，薰風絕賞會之，謂之神似陳秋堂，信然。

此當是對其所作精工秀雅一路的元朱文的賞評。收為弟子後又題其篆刻：

　　　　浙人不學趙撝叔，偏師獨出殊英雄。文何陋習一蕩滌，不似之似傳讓翁。我思投筆一鏖戰，笳鼓不競還藏鋒。

當是對沙氏主體風格偏於雄渾一路之評價。

　　沙孟海早年師趙叔孺，又博涉陳秋堂、趙撝叔、吳讓之，均得其神韻，不拘一家之法，轉益多師，況薰風曾謂其早年印作得「靜」、「潤」、「韻」三字之妙；中歲後沉浸金石，深得古鉨之精髓，旁及漢金漢簡，取徑多方，神明變化，三字之外，益以鬱勃雄奇，當世罕與比肩。

　　沙孟海的篆刻於古人無所不精，並吸蓄前輩所長。各種印式，自古鉨、漢印、小篆細朱文，以及浙皖諸派，均得其要害。強調筆意，刀法上崇「純刀硬入」法，有蒼茫的韻味，尊重傳統又有自己的面貌。虛實相生、陰陽互補是沙孟海骨法用刀的關鍵所在。不到之到，不似之似，刀法起伏，陰陽虛實，以意馭刀，相輔相成而自成意象。

　　沙孟海一生著述頗多，所著《印學史》多精湛論述，另有《蘭沙館印式》、《沙孟海篆刻集》等行世。

沙孟海印

沙更世之鉨

雙（押）

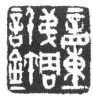

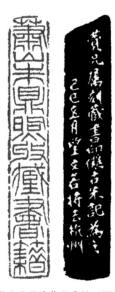

蕭山朱鼎煦收藏書籍（附款）

寶姜堂印

張宗祥印（附款）

童弟周信鉨（附款）

赤堇沙氏

在山泉館

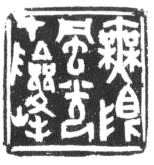

無限風光在險峰

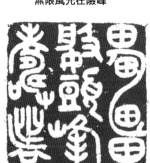

鑿山骨（附款）

雷婆頭峰壽者

蘇盦（附款）

沙孟海藝術的特點

1. 沙孟海是西泠印社第四任社長。青年時代的沙孟海就有幸得到了吳昌碩、趙叔孺的教導。

2. 在趙叔孺「為元朱文，為列國璽」的印風影響下，沙孟海也對元朱文印及列國璽有着多年的潛心研究，且能師承有法，高致絕倫，復博涉陳秋堂、趙之謙、吳讓之的治印風格，深得其理。

3. 他的印作得到了篆刻大師吳昌碩的高度評價：「虛和秀整，饒有書卷清氣。蕙風絕賞會之，謂神似陳秋堂，信然。」

4. 沙孟海《沙村印話》曾言：「元亮之時印章濫觴未久，猛利和平雖復殊途，而所詣未極，歷三百年之推遞移變，猛利至吳缶老，和平至趙叔老，可謂驚心動魄，前無古人，起何（震）、汪（關）於地下，亦當望而卻步矣！」

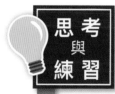

思考與練習

1. 選擇勾摹沙孟海典型代表印作數方，注意其印作與乃師的差別和異同。

2. 沙孟海師承二位大師，印風雄渾的吳昌碩，印風溫文平和的趙叔孺，又博涉陳秋堂、趙撝叔、吳讓之，後又溯源秦漢，均得其精理，蓋其轉益多師不拘一家法則。

3. 中歲後沉浸金石，深得古鉨精髓，旁及漢金漢簡，取徑多方，神明變化，得「靜」、「潤」、「韻」三字之外，益以鬱博雄奇獨立於印壇。

4. 檢出摹刻內容，以勾摹的沙孟海印式為模本，嘗試將自己觀察獲得的理解和印象有意識地融入到設計創作。套取摹寫的印式進行印面設計，鐫刻時儘量做到刀筆相融。沙孟海推崇「鈍刀硬入」法，有蒼茫的韻味。

第七章
篆物銘形——
造像圖形巴蜀印風

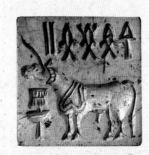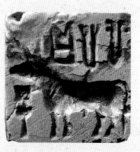

第一節 戰漢時期肖形印

　　肖形印又稱象形印、圖形印、畫像印，還有人稱作形肖印、生肖印，一般是指先秦及秦漢古印中雕刻人物、鳥、獸、魚、蟲及幾何紋圖案的印章，這類印章的圖像小巧精美，具有特殊的藝術魅力；其內容亦很豐富，形象地反映了當時人們的思想意識和社會風尚。

　　肖形印起源甚早，故宮博物院藏有兩方印章，一方是龍紋印，一方是鳥紋印，視其紋飾風格，與西周或春秋青銅器上的花紋十分相近，其時代當在戰國以前。戰國時期，印章已廣泛使用，作為印章的一種類別，肖形印也進入蓬勃發展階段。這時的肖形印都是鑄造的，紋口深且直，工藝精巧，有陽紋印和陰紋印兩種，陰紋印的凹陷部分多施有細膩的圖像，如果我們將此類印壓印在膠泥上，立刻就會出現一個立體感很強的美麗小型浮雕。

　　圖像肖形印鼎盛於戰漢時期。由於戰國至漢深受祭天敬神思想的影響，使肖形印與青銅器、瓦當、石刻、磚刻等的圖像，在造型乃至布局安排上都保留着相互滲透的痕跡。現遺存下來的肖形印，除有龍、鳳、虎、蛙等動物形象外，並有一部分是半人格化了的神靈形象，如水神、風神、山神、月神，以及其他神靈異物。這與當時人們的宗教、藝術、審美等敬事恭上的意識形態活動不無關係，並可能具有辟邪護佑的功效。

　　戰國肖形印圖像，都具有強烈的時代特徵，題材廣泛，內涵豐富，大都源自於生活細節，充滿時代氣息與活力。當它們組合在一起時，就成了一面面反映古代社會生活的折光鏡。其中不少的印作更是匠心獨運，鑿刻技巧嫻熟，使人驚歎。有的雖未見實物圖片，然印蛻氣息撲面而來，分朱布白，氣韻生動。如右圖戰國雙螭龍印，即有「飛龍在天」之狀，二螭纏繞，環顧四盼，讓人嘖嘖稱奇，可謂巧奪天工。

　　如果從圖式構成來看，有些圖形印造型特別有趣，讓人過目不忘，甚至作為現代藝術構成也不乏時代感。印蛻中主體留白與客體大面積留紅形成強烈的對比，頗具視覺衝擊力，其中圓形印面會更具張力。

戰漢時期肖形印（一）

雙螭龍圖形印　　　　　　　　　　戰國帶鈎肖形印「吳真」

印面直徑 2.2 cm

戰漢時期肖形印（二）

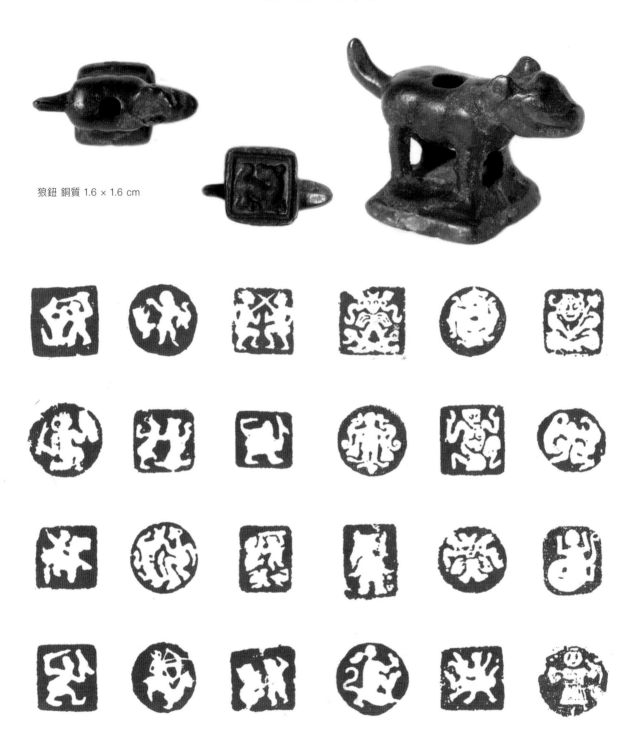

狼鈕 銅質 1.6 × 1.6 cm

　　古之圖形印多怪趣，有部分源自神靈圖騰崇拜，以故宮藏的畢方和英招兩方印為例。畢方出自《山海經·西山經》中記載的一種鳥，「赤文青質而白喙，長頸扭轉，其狀如鶴，一足粗壯，雙翅揮展，羽飾華麗，形狀怪異，名曰畢方」。據說這種鳥的名字得於其鳴叫的聲音「畢方」，牠出現的地方會產生一種怪火。此印的印體鑄造很特別，印台中空，上有一鏤空的盤蛇。畢方鳥與蛇有密切關係，傳說當初黃帝號令鬼神於泰山之巔，就是「駕象車，而六蛇龍、畢方並轄」。印鈕與印面圖案相配合展現了漢印精湛的鑄造工藝。

　　至於英招圖形印則為獸鈕。印面凹鑄圖案，大小兩隻神獸。大者人面馬身，頭頂束雙羽，背有翼；小者側面而立，依偎於大者身前。《山海經·西山經》記有神獸名英招，負責掌管槐江之山，「其狀馬身人面，虎文而鳥翼，徇於四海，其音如榴」，兼負傳達天帝旨命之責。此印具有禳災祈福的寓意，藝術性強，濃縮而概括，是故宮藏印中珍品。其圖案形象動人，韻味古雅渾厚，風格獨樹一幟，深受到學界關注。

戰漢時期肖形印（三）

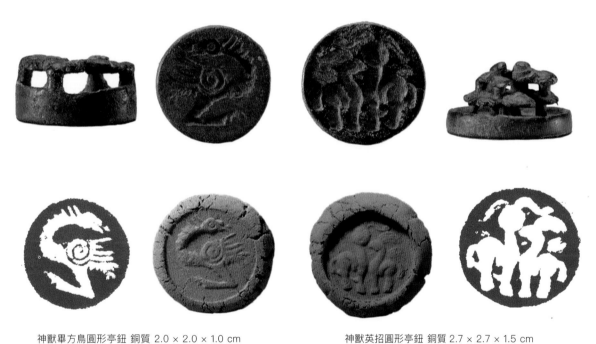

神獸畢方鳥圖形亭鈕 銅質 2.0 × 2.0 × 1.0 cm　　　　　　神獸英招圖形亭鈕 銅質 2.7 × 2.7 × 1.5 cm

英招雙獸紋圖形印

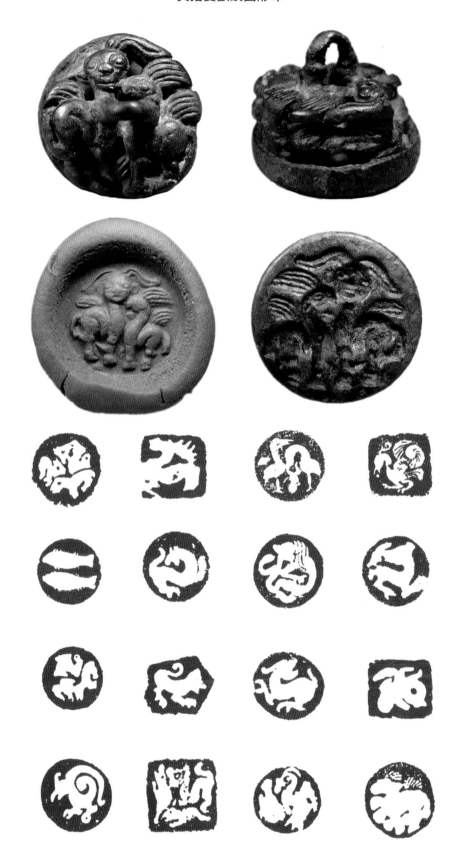

　　然而，戰漢時期最為常見的還是龍、鳳、虎、鶴等圖形。龍、鳳在古代圖騰崇拜中佔有重要地位。其表現形式多種，除鈢印外，凡瓦當、石刻、畫像磚等都有極豐富的展現。古時候躬耕播種均靠天象，龍是先人對於天象的一種寄託，因為天象變化足以造成人間禍福休咎。

　　而鳳鳥在古代被視作靈禽，或稱「玄鳥」，喻吉祥幸福。「天命玄鳥，降而生商。」鳥是原始殷人的圖騰，鶴為「百羽之宗」，悠遊於天際，在古代，鶴既是知音，亦是福壽康寧的祈願象徵。下圖所示帶鈎玄鳥印為戰漢時少見精品，印面鐫玄鳥一隻，氣質華貴，姿態曼妙，鳥首透曲，細頸舒捲。整印線條簡率、抽象，雖方寸之間，刀筆俱見，悠雅自信。

　　虎獸則用於辟邪驅魔，蓋因「取虎形鎮邪，以其威風異常也。」虎造型多變，常或立或奔，或靜或臥，或昂首直立，或曲膝回首，妙趣橫生。也有舉足咧嘴，姿態誇張之變化，形象造型生動，充分展露出虎獸騰挪之勢，也包含着驅禦凶魅以辟不祥之意味。

玄鳥印

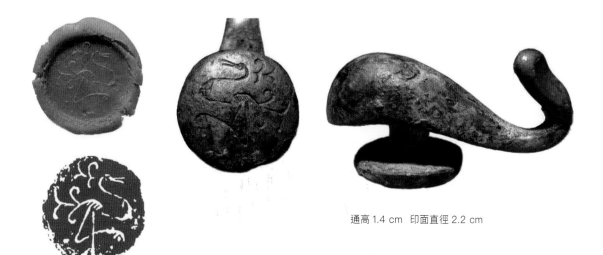

通高 1.4 cm　印面直徑 2.2 cm

戰國中期到秦漢之際，黃老道家思想極為流行，其既有豐富的理論性，又有強烈的現實感。道家思想主張陰陽、儒、法、墨等學派的觀點。這種思想形態一直延伸並盛行於西漢。時人祈求「天人感應」，以青龍、白虎、朱雀、玄武、四靈祈求平安，以正四方，辟邪鎮魔，於是便出現了以四靈為主體的肖形印類型。

戰國至漢初的肖形印圖像多半是人面獸身的上古神話、圖騰的原型，形象獰厲兇殘，具有很大的威懾力。至漢代，肖形印形式多樣，造型誇張、多變，任何題材都可以入印。藝術作品的思想和魅力，是通過形式不斷遞進給我們產生驚喜的。也許我們都會驚奇的發現，漢人這信手拈來的手藝，如何跨過了所有繪畫基礎訓練的門檻，直入意象表達的自由境界。

徐尊（四靈）

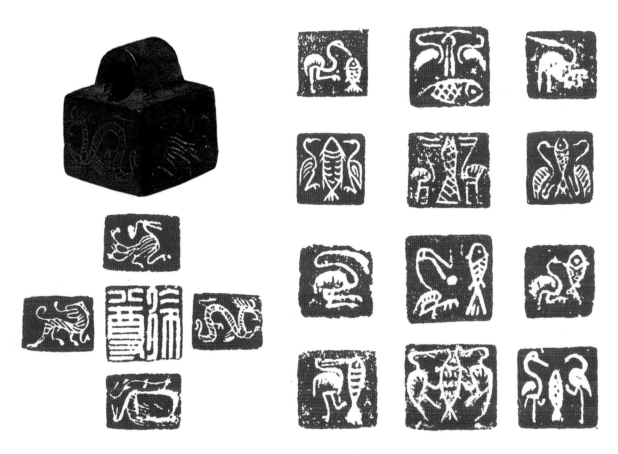

　　兩漢的四靈類肖形印則除了名字外，還出現了一些吉語，諸如「日利」、「宜官」等。圖像體現的大多是栩栩如生、生動活潑的喜慶氣象，可能出於一種宗教的虔誠，印式有一靈、二靈、三靈或四靈齊全等，在藝術風格上也日趨統一。

　　總之，戰漢時期的圖像肖形印非常豐富，題材廣泛。具體包含有人、龍、鳳、鳥、鶴、虎、鹿、豹、牛、熊、馬、豬、羊、犬、雞、騎射、出行、樓闕、蹴鞠、狩獵、花卉、歌舞伎樂、鬥獸、漢代百戲、四靈、道家讖緯及《山海經》所記神話內容如英招、禺彊、靈龜等。大抵是當時社會、人文、神話、民俗、歷史之縮影，通過不逾方寸的空間從一個側面展現了當時人的審美取向、內心世界、個體憧憬等多個層面。

戰漢時期肖形印

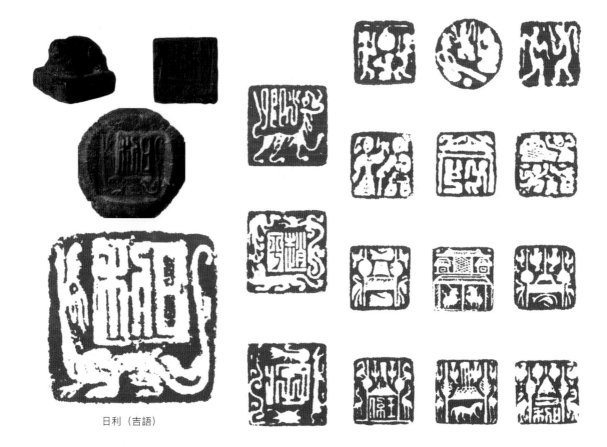

日利（吉語）

戰漢肖形印藝術的特點

1. 圖像印鼎盛於戰漢時期，或可謂之早期的閒章，由於戰國至漢深受祭天敬神思想的影響，使肖形印與銅器、瓦當、石刻、磚刻等的圖像，在造型乃至步局安排上都保留着相互滲透的痕跡。

2. 現遺存下來除龍、鳳、虎、蛙等動物形象外，並有一部分是半人格化了的神靈形象，如水神、風神、山神、月神以及其他神靈異物。這與當時人們的宗教、藝術、審美等敬事恭上的意識形態活動不無關係並可能具有辟邪護佑的功效。

3. 兩漢象形印可謂題材廣泛，當時的靈工巧匠，鬼斧神工的手段，着實讓人嘖嘖稱奇，造型誇張，形式多樣，隨機應變。似乎無論甚麼題材，都可以入印。

4. 兩漢的四靈類肖形印除了名字外，還出現了一些吉語，諸如「日利」、「宜官」等。其圖像體現的也大多是栩栩如生、生動活潑的喜慶氣象，可能出於一種宗教的虔誠。

1. 勾摹一組戰漢肖形印，注意造型簡約，形神兼備。

2. 摹刻肖形印要注意行刀變化，表現物體造型要靈動，把握古意是印章區別於卡通公仔印的最大區別。

3. 以四靈印為模本為自己設計一方名印。要求圖形與篆文內容在風格上要合乎規矩，也就是入古，要有古風。

4. 檢出名字篆法，嘗試將自己觀察獲得的理解和印象有意識地進行改造設計。四靈造像可以遵從古人排布造型。

第二節 巴蜀印

　　巴、蜀是戰國時期西南地區重要的諸侯國，其勢力範圍基本在今四川省境內，旁及湖南、湖北及貴州的一部分。歷史上，巴是周朝南土的封國，國君為姬姓；蜀則為歷史悠久的少數民族所建。巴蜀地區與秦、楚兩國相接，文化亦深受影響。巴、蜀自身具有獨特的青銅文化。

　　巴蜀地區出土的戰國印章，可以分為巴蜀符號鉥和漢字圖形鉥兩大類，尤以前者更具有地域特色，也最能體現戰國巴蜀印鮮明的地域風格。戰國巴蜀印所表示的圖形符號，目前尚無法釋讀，因此一直具有濃厚的神祕色彩。有的學者認為這些符號是帶有原始巫師色彩的吉祥圖語，或是部落與氏族的圖徽。這類巴蜀符號鉥在古印譜及金石圖錄中時有著錄，但屢被誤當為漢民族的圖形印。

　　1954 年，四川文物部在昭化縣寶輪院和巴縣冬筍壩挖掘船棺葬，先後出土古鉥印二十一枚，圖像、文字鉥互見，方使人們對巴蜀印章有了一個初步的認識。考古工作者在整理船棺葬挖掘資料時，曾對這二十一枚巴蜀印章做出如下推測：在船棺葬出土的兩類印章中，漢字印章由中原傳入，時代較早，而巴蜀符號印章則是摹仿漢字印在本地仿鑄的，故時代應較晚。從近三十年挖掘的巴蜀墓葬來分析，凡出漢字印章的，時代一般不會早於戰國晚期，漢字印與巴蜀符號印共存的墓葬，情形也大致如此，但若單獨出土巴蜀符號印的墓葬，時代卻有可能早到戰國中期甚至早期的。

　　巴蜀印鈕式大致可分為巴蜀式、秦式兩種，大型的獸鈕圖形造型華美，雕鏤精細，為其他地區所少見。嘗見思源堂藏的兩方罕見戰國巴蜀印鎏金錯銀美品，犀牛鈕身，錯銀尚存，鎏金則基本脫落。兩方印印面主體均刻有一組象形性很強的巴蜀符號，而這種圖騰大概應跟祭祀有關。狼鈕罕見，多與蜀人交叉，可依稀感到巴蜀印的影了。

　　隨着近年不斷出土，巴蜀圖形印已引起了學術界和篆刻界的廣泛關注。我們從巴蜀印符號中與漢字經常並存的現象可知，巴蜀印章與中原印章應有着很大關聯。由於四川盆地多山的地理環境，加上巴蜀統治者的保守性，故秦在滅巴蜀以前，楚文化對巴蜀的影響應該比較多，直至秦滅巴蜀以後，文化滲透會受秦的影響。戰國中期，巴蜀先後為秦所滅。巴蜀鉥印的符號及特有形態從此消失。然而，歷史的塵埃畢竟是掩不住文明之光。巴蜀圖形印式的精美詭異必能給我們創作帶來借鑒和靈感。

戰國巴蜀印

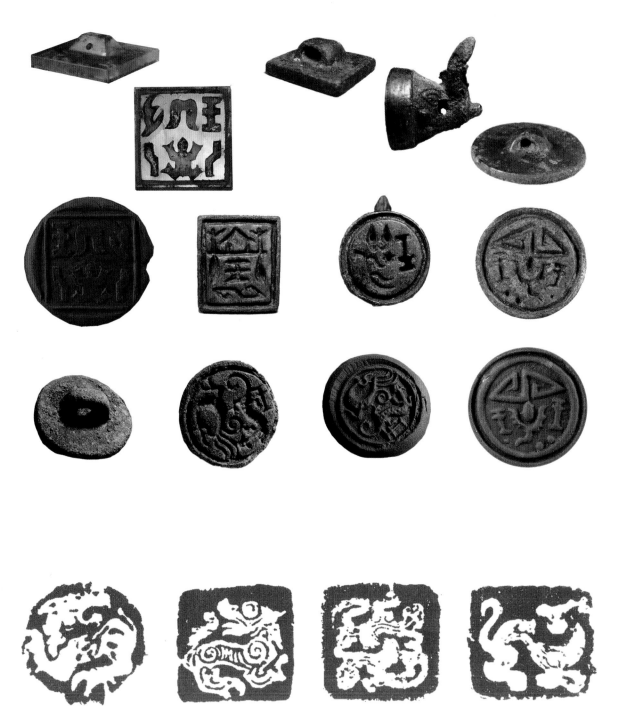

白虎符號印。白虎為巴人圖騰，有虎形紋飾的巴蜀青銅器較多，但巴蜀印章中虎形紋飾卻罕見。

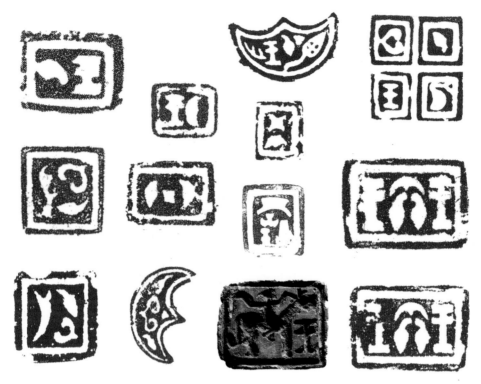

戰國 巴蜀銅印帶「王」字

戰國 巴蜀銅印羊形鈕

印面長 4.1 cm

戰國 巴蜀銅印犀牛形鈕

印面長 3.8 cm

通高 5.3 cm　印面 5.4 x 4.2 cm

印面 3.3 x 2.2 cm

巴蜀印藝術的特點

1. 巴、蜀是戰國時期西南地區重要的諸侯國，其勢力範圍基本在今四川省境內，旁及湖南、湖北及貴州的一部分。

2. 巴蜀符號，主要指鐫刻或銘鑄在巴蜀墓葬出土的銅兵器或青銅器物件上及印章上的符號圖形。

3. 我們所謂的巴蜀印章，是指印面由巴蜀符號組成的古代印章，而不包括巴蜀地區出土的漢字印章。巴蜀印章約產生於戰國早期，流行於戰國晚期，在西漢初期以後絕跡，它是古代巴蜀文化所特有的典型器物，亦是中國古代最神祕莫測的印章。

4. 巴蜀圖形印式的精美詭異已引起了學術界和篆刻界的廣泛關注，或間接能給創作圖形印帶來借鑒和靈感。

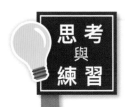

思 考
與
練 習

1. 勾摹強烈的巴蜀符號類圖鈐代表印作數方，注意其造型特徵和符號圖式。

2. 可以選擇臨摹、仿刻，但在設計印稿時要儘量套緊範稿。

3. 從《金文編》裏選擇吉金符號性圖形文字入印，嘗試將自己觀察獲得的理解和印象有意識地融入設計創作。

4. 鐫刻時儘量做到有刀有筆。而且要注意巴蜀印寬邊粗線的雙刀法應用，儘量能學到巴蜀印獨特的風骨。

第三節 丁衍庸

在中國二十世紀的畫壇上，丁衍庸（ 1902－1978 年 ）一直以無所顧忌和勇往直前的氣魄致力於交融中西方藝術而卓有成就。他一生創作不輟，書畫早已為人稱頌；然其篆刻成就，則為畫名所掩，實質丁衍庸的篆刻並不遜色於二十世紀任何一位大家，尤其在象形印領域裏更是卓然開宗，不讓前賢。

饒宗頤在《丁衍庸印存》序中便云：

> 吾友丁衍翁，崛起於橫流之中，作畫之餘，專力周秦古璽。1960 年始治印，規鉥偏旁，無乖八體，而褒衣博帶，令人如接漢家威儀。尤擅象形印，喜刻玉，純以鋼刀奏功，能作玉璽，渾樸絕倫。夫其求志岩藪，沿波積石，蘄向既高，敻出塵表，自非研極覃思，究乎字源，以畫入篆，曷易臻此！

丁衍庸治印，融而能凝，氣局博大。所作肖形印，盡脫古人藩籬，冥心造化，既具東方氣息，復蘊西土風華，尤覺一新耳目也。

論及丁衍庸篆刻藝術淵源與成就，常以「不知有漢」評論，這主要是因為他超越明清以來治印者多崇尚以漢為宗的入手途徑，直接取法先秦古鉥。他的印除了技巧外，更重要的是思想、精神和意蘊的傳達。他喜歡自我作古，崇尚獨創精神。他常擷取商周圖形符號入印，神遊太古，真力彌滿，營造先秦古鉥的章法，疏密互動，別饒意趣；而行距留紅有時卻相當疏朗，暗合「疏可走馬，密不容針」的審美取向。丁衍庸早年富鑒藏鉥印知識，吸收面極寬，故刀下風貌生峭古拙，悍秀挺拔。

印的高低雅俗關鍵在於「巧」。能巧則能洗煉超脫，否則流俗無味。「巧」是中國印乃至整個中國藝術史的分水嶺，能在表面層次上看出藝術品格和審美氣質上的巨大差別。追求反樸歸真，超乎身容目矚之外的意遊，不受真實俗性的約束而求意趣的放蕩和個性的自我表現那是一種境界。雖然，這種主導理論和藝術宣導多少有些超脫出世，然而丁衍庸骨子裏就是這樣一位思想和秉性俱熟的大家。韓天衡先生評其：「渾古稚樸，精氣內斂，超秦邁漢，直逼兩周，忘拙忘巧，自成氣象。」自有見地。

　　台灣王北嶽先生對丁氏肖形印尤其傾倒，認為丁衍庸治印極為高古，有一種蒼鬱古拙之氣洋溢其間。並認為「形神俱到，而筆墨簡當，栩栩如生，古意盎然，非善畫如先生者，實不易到」。丁氏印作，特別是肖形印和造像印，有的立意很古，其圖像所具備的原始繪畫和現代藝術的特質，都是他的積累。他所探索的並不限於形式方面，更重要的是吸收其內在精神，即「那種刻劃如畫的線條，始終不懈的力量，蘊藏無盡的內容，生氣蓬勃的神韻」，這種精神特質，正是丁氏篆刻最好的註腳。

　　丁衍庸留學日本期間，崇尚西方印象派、立體派、野獸派，其油畫造型構圖深受野獸派大師馬蒂斯（Henri Matisse）影響。丁氏傾慕的西方現代派大師馬蒂斯、畢卡索（Pablo Picasso）都從原始藝術中得到不少靈感，丁衍庸對東方藝術的回歸藉此受到啟發，開始關注中國繪畫的脈絡源流及民族特色，日後中西交融藝術觀念始終貫穿着他的創作。篆刻也不例外，其特立獨行的秉性讓他勇往直前，他治印一如作畫，不論大小，頃刻而就，意有不愜，磨磐重鐫，適意為止。

　　丁衍庸其印如其人，膽敢獨造，直抒胸臆。明程運《印旨》云：

　　　　詩，心聲也；字，心畫也，大都與人品相關。故寄興高遠者多秀筆；襟度豪邁者多雄筆。

丁氏為性情中人，熱情豪爽，為人直率，所以所作多為沉雄厚重，大塊朵頤。然丁氏非常欣賞古鉨印式結篆多變的特點，他相融並蓄，並且從商周青銅族徽、圖形文字上取得靈感。他認為，古文字的演變是由圖形轉向符號的，於是，他直溯其源，常常以畫代字。例如，他常刻製「牛君」一印，「牛」字便嫁接了牛頭，這樣圖像印文奇正相生，形成強烈的對比，章法顯得很新奇。

　　風格因個人的興趣喜好和能力而異，在中國傳統寫意畫中，以靠點劃功力的獨特表現而臻高超境界的作品很少。勾勒點劃不自覺中帶有符號性質的抽象化構成則更少。然而，丁衍庸確實就是這樣一位高人，他無論是繪畫還是印章，他的一點一筆，甚至空中虛畫一個回鋒動作，或者刀下切玉般嘎嘎作響的金石味都能濃烈地傳達他的品格和法度。丁衍庸有一方印「以書入畫」，這間接道明他的藝術指向和書畫同源的思想。他還有一句話「作印如作畫」，這也給我們充分闡釋了他對圖像印的熱忱和激情。

丁衍庸印

丁 衍 庸 藝 術 的 特 點

1. 丁衍庸研習篆刻與傳統印人不同，並不從規整、嚴謹的兩漢、宋元印章入手，而是直取三代，並輔以殷商的象形文字，神遊太古，自成氣象。

2. 丁衍庸早就有「東方馬蒂斯」的美稱，精通中西繪畫，除文字印外，尤以圖入印，創作了諸多別出心裁的圖形印，方式新穎，巧拙無間。

3. 丁衍庸以切玉法治印，線條蒼渾高古，文字象形入印專取三代以上印式，造型樸拙，不涉秦漢以下一筆，自我入古。

4. 「超秦邁漢，直逼兩周，渾古稚樸，忘拙忘巧」、「不知有漢」是印界形容丁衍庸自出機杼，別裁手段的讚譽。孰不知丁氏早年即有藏古鈢、研究古鈢的喜好。凡藝事，取法乎上，自能得境。

1. 勾摹丁衍庸最典型的古鈢類圖鈢為基準的代表印作數方，從原石圖片觀察刻圖形運刀與刻文字印運刀的區別。

2. 丁衍庸的作品與其印風是高度統一的，蓋其摹印更多的是想使用印與畫吻合無間。丁衍庸嗜八大山人成癖，歎服八大山人一生用印最奇。「文以達心，畫以適意」，深信八大山人的用印均出自己手，作品相得益彰，方能有機互補。

3. 注意丁衍庸印風的兩種圖式。一是取法古鈢，超秦邁古一類的，這是可學的；另一種是源自畫風的「畫印」，完全出自自己在石頭上的遊刃隨手生發，或為其表現載體的一個延續，此類印則不宜學。

4. 擬出摹刻的圖像，以勾摹的丁衍庸肖形圖式為模本，嘗試將自己觀察獲得的理解和印象有意識地融入設計創作。套取摹寫的印式進行印面設計，鐫刻時儘量做到有刀有筆。

第四節 來楚生

　　來楚生（1904—1975年），原名稷勳，字楚生，以字行。別號然犀、負翁、一枝頤、非葉、安處等，晚年別署初升，亦作初生，齋名安處樓、然犀室。浙江蕭山人。1921年考入上海美專，畢業後曾在杭州辦「莼社」，組織開展書畫活動。抗戰勝利後定居上海，組織成立「東南書畫社」，曾任上海美專及新華藝專教師。解放後任上海畫院畫師、上海市文史館館員。書、畫、篆刻曾盛名海上，有「三絕」之譽。書法善隸、草，隸書取法漢簡，老辣沉着；草書取法黃道周，挺拔險勁。

　　來氏篆刻受潘天壽先生啟蒙，初學吳讓之、吳昌碩，後又從明清諸家及漢將軍印中汲取營養。早期創作受到浙派及鄧散木印風的影響，在傳統中顯規矩。中年時曾對古鉨及漢印作深入的研究與學習，對其個人風格及章法構成起了很大的作用。二十世紀五十年代起印風趨於成熟，形成一種「亂頭粗服」的生辣面目。他的印作以古拙、放縱、流動自然為主要特徵。

　　來氏治印極強調章法，這是其成功的關鍵所在。他提倡篆刻中的「篆」應融入為印文的安排與章法的設計中，只有相得益彰，方能成為一方佳作。他的章法構成主要取法於秦漢印風骨，幾乎每一種布局都可以在秦漢印中找到出處。他在印面上強調虛實對比的處理，將古人「疏處可以走馬，細處密不容針」的美學手段演繹得淋漓盡致，隨形取勢，虛實相生。

　　來氏篆刻除了文字印之外，尤擅長刻圖像印，他的圖像印分為兩大部分：一是佛造像，二是動物生肖印。造像印或坐或立，各具姿態，形象生動，簡練概括。取法入印題材亦廣泛，刀法犀利樸茂，能將佛像肌體的豐隆肥瘦刻劃得淋漓盡致又不失法度。鑒於來翁對佛學的研究，以及對繪畫構圖的心領神會，致使他的佛造像印形神兼備，神完氣足而鼎立印壇。他常基於對圖像印精細的刻劃以期能達到北朝佛造像般神形兼備的法度和自然殘破鬼斧天工般的韻味而砥礪。

　　來楚生的生肖印氣韻高古，他創作的靈感大多來自漢畫像石的粗獷古拙，受漢代四靈印的啟發，將印主全家生肖組合於一起的「闔家歡」印極受歡迎。這種運刀簡約、神形俱在的「全家團圓印」。可以説是來氏情有獨鍾、別開生面的創意之作。來氏的這一類生肖印動靜合宜，形態自如。集刻動物少則三四個，多者達七八個，給人以闔家團聚，其樂融融的温馨感。印主家庭中每位成員都能在這方寸之間找到自己的屬相歸屬而令人欣喜不已。來楚生在邊款中也言：「一家生肖合刻一印，古無是例，以古四靈推而廣之，正不妨自我作古也。」

來楚生在《然犀室肖形印存》跋語中有一段極其精闢的論述，可視為其創作圖像印所追求的宗旨：「肖形印不求甚肖，不宜不肖。肖甚近俗，不肖則雜。要能善體物情，把持特徵，於似肖非肖中求肖，則得之矣。」來楚生的造像印融古通今、銳意求變創新的魄力表露無疑，並取得超凡的藝術成就。

來楚生藝術的特點

1. 來楚生雖非吳昌碩嫡傳弟子，卻能吸收缶翁「道在瓦甓」的理念，並結合秦漢魏晉印章中率真縱逸、硬朗天成之妙趣，「獲得了大氣、質樸、簡括、古淳的藝術效果，特別是其所作的佛造像印及生肖印，更顯突出，開闢出新腔。

2. 來楚生的做印法雖借鑒吳昌碩卻能化而用之。像吳昌碩做印「妙在破而不碎，以合求離，而來楚生則別樣地達到了破而不碎，而主旨則在以離求合。除此之外吳昌碩做印追求天然妙成，不露斧鑿痕跡，而來楚生則敲擊斑駁點盡露，卻又忌呈鋸牙，其妙在「不光不缺之間」。

3. 來楚生擅長圖像印，除了其根植傳統漢畫像石，精通佛教經典，博學多才外，善丹青、通畫理也是一項重要原因。來楚生的繪畫得力於八大山人與潘天壽，所繪「筆墨洗練。善做減法乃至除法，盡得刪繁求簡，以一當百的妙諦」。化入印中，則「寄工於拙，馭簡於繁」。

4. 來楚生書畫印造詣均高，他認為，均勻是篆刻章法大忌。疏處愈疏，密處愈密，此秦漢人布局要訣，隨文字筆畫之繁簡，而不娜移取巧以求其勻稱，此所以舒展自如，落落大雅也。不則，挪移以求勻稱，屈曲以圖滿實，味同嚼蠟。

5. 來楚生生肖印受漢代四靈印的啟發，情有獨鍾，別開生面的將印主全家生肖組合於一起的「闔家歡」印極受歡迎。這種運刀簡約，神形俱在的「全家團圓印」可謂是來氏的一種創意。

來楚生印

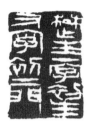

楚生一字初生又字初升

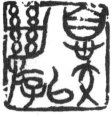

息交以絕游

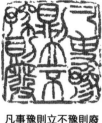

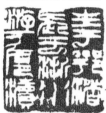

凡事豫則立不豫則廢

初升年七十後作（附款）

強其骨

自愛不自貴

張用博印（附款）

生于鄂渚長于浙水游于瀘瀆

步步生蓮　訶唵

壽者相

禦龍力士

原始六尊造像

孔雀佛

佛造像（附款）

千手佛

釋迦牟尼佛

普賢菩薩

佛造像

造像

佛造像（附款）

金剛

文殊菩薩

觀自在　思惟太子

普賢菩薩

白狗吠佛

佛造像一軀

阿彌陀三尊

戲獸

思考 與 練習

1. 勾摹來楚生最典型的造像印及生肖闔家歡印代表作數方，從漢畫像石圖片觀察比對其如何擷取造型原素融入創作中。

2. 肖形印重簡約，取捨自由，在構圖上可以大塊留紅取得視覺張力。印面的規整如果不能與圖像渾然一體，那麼睿智的破邊將使作品起死回生。如何營造感染力，讓作品更具弦外之音是非常重要的。

3. 好好把握靈感，靈感是人的超常感受，可遇不可求，說來就來，瞬間即逝，非一般常規思維可比擬。蘇東坡說的「清景一失後難摹」，說的就是這個道理。

4. 來氏篆刻創作技法有自己獨到的見解。他認為邊欄非不可敲，亦非每印必敲，須視其神韻之完善與否。神韻未足，敲以救之；不則，畫蛇添足、弄巧成拙而已。敲之法亦有二，大多以刀柄為之，間或以切刀切之，前者較渾樸，後者刀痕易露。敲邊地位須審慎，擇其呆板處敲之，邊欄過闊，印文筆畫與邊欄並行處，輒易呆板。敲一處或數處，一邊或數邊，視印面而定。

5. 擬出摹刻的圖像，以勾摹的來楚生肖形造像圖式為模本，嘗試將自己觀察獲得的理解和印象有意識地融入設計創作。套取摹寫的印式進行印面設計，鐫刻時儘量做到如何下刀才能形神畢現。

第五節 域外圖形印

　　印章並非中國獨有，但中國印的文化內涵特別厚重，也只有在中國，它才會和詩書畫聯繫在一起，成為傳統文化的代表性符號。即便如此，也不妨放眼世界。在國外博物館常能見到大宗非漢文化印章實物，尤其象形印，種類奇多，鑿刻精美，讓人震憾。據可查資料，古代近東、歐洲印史起源甚早，早在七千多年前就有用印的歷史，多圖形少文字；而中國，即以殷墟商鈢論，也不外三千多年，不及其印史之半。然而，異域印史錯綜複雜，唯擇其部分與漢文化審美圖式接近的圖片，權當拋磚引玉。

　　公元前 2550 年至公元前 1990 年，為印度哈拉帕（Harappa）的盛期。此時，印度文化的中心轉移到了印度平原及海岸線附近。考古發現成千上萬印度河流域的印，圖形是當地人的圖騰馬形獅尾的獨角獸，其上有文字標出印主的姓名。當時主要的材料是發光的皂石，幾乎所有印度河流域的印章，包括相關的滾筒印和海灣地區類型的印章都是用這種石頭刻製的。

　　滾筒印，就是裝上中軸把手後可以靈活滾動的印，是古代近東地區普遍使用的印章，通常刻有「圖案故事」，在濕的黏土上滾動按壓後，可留下連續的圖案。滾筒印章發明於公元前 3500 年左右的近東地區，具體位置在今伊朗西南部的蘇薩和美索不達米亞南部的烏魯克。滾筒印約於公元前 3000 年在美索不達米亞（Mesopotamia）地區出現。至公元前 2500 年阿卡德時期（Akkadian），風格和工藝都趨於成熟，至公元前 800 年巴比倫時期（Babylon）則可以說達到了巔峯，但是在公元前 600 年阿契美尼德王朝（Achaemenid）建立之後，滾筒印在兩河流域和伊朗高原就愈來愈少，到了薩珊時期（Sassanid）則幾乎全是章印的了。

　　印珠的歷史上可以追溯到公元前 3000 年的古埃及和兩河流域，下則可見於薩珊王朝、印度和拜占庭帝國（Byzantine），綿延數千年，歷史文化價值甚高。薩珊王朝是波斯在公元三世紀至七世紀的統治王朝，亦是波斯自阿契美尼德帝國之後再次統一的帝國，被認為是第二個波斯帝國。當時薩珊王朝與中亞的印度貴霜王朝（Kushan）及歐洲的羅馬帝國並稱，三國雄霸歐亞。近年來出土的印珠不斷增加，但印珠的外形和題材在今日考古界依然爭議很大，不過對於工藝和雕刻風格已經有大量文獻記錄。

　　域外圖形印權當拋磚引玉，或作為圖形構成的一個元素加以參考。簡要説來，在一方圖形印裏作者需要表現的東西是要具有一定審美價值的自然物象或具有自然屬性的狀態，方能使觀者受之有得，賞之有興。當然，作為視覺藝術的「第三隻眼」，不論是西方的還是中國的，呈現和感受的程序都是按自然界內在的規律為準，只是側重點不同罷了，西方善分析，東方善直覺，而於構成視覺原理上實際是暗合的。魯迅説美術有三要素，一曰天物，二曰思想，三曰美化。我們的理性認識，始於感性的啟發；藝術作品的思想性和美的魅力，是通過形式不斷置換呈現的。

古埃及兩河流域、大印度河流域、古薩珊王朝的圖形印

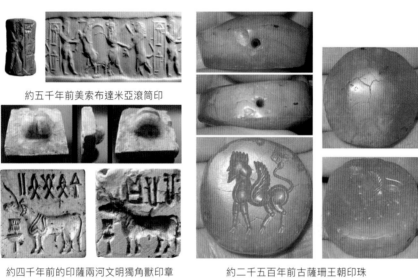

約五千年前美索布達米亞滾筒印

約四千年前的印薩兩河文明獨角獸印章　　約二千五百年前古薩珊王朝印珠

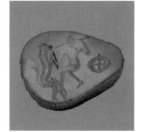

約二千五百年前古薩珊王朝印珠

域外圖形印的特點

1. 印章並非中國獨有，但中國印的文化內涵特別厚重，也只有在中國，它和詩書畫聯繫在一起，成為傳統文化的代表性符號。

2. 古代近東、歐洲印史起源甚早，多圖形少文字，早在七千多年前就有用印的歷史；而我國，即以殷墟商璽論，也不外三千多年，不及其印史之半。

3. 滾筒印是古代近東地區普遍使用的印章，通常刻有「圖案故事」，在濕的黏土上滾動按壓後，可留下連續的圖案。

4. 印珠的歷史上可以追溯到公元前 3000 年的古埃及和兩河流域，下則可見於薩珊王朝、印度和拜占庭羅馬，綿延數千年，歷史文化價值甚高。

思考與練習

1. 勾摹域外圖形印，找尋接近東方元素的圖形印章進行設計仿刻。

2. 勾摹的同時可以將圓就方進行印面布局，如果是按紀年印方式設計生肖，那麼可以添加紀年。

3. 圖形印的用刀跟一般漢印白文類的用刀略有差別，鐫刻時必須注意披刀和碎切來表現圖形的質感。

4. 擬出摹刻的圖像，以勾摹的模本為參照，嘗試將自己觀察獲得的理解和印象有意識地融入設計創作。嘗試將畫像石或瓦當圖形嵌入到域外的圖印中，並保留有中西合璧的審美意象。

附 錄

歷代印譜介紹

（按出版年份排序）

1 《顧氏集古印譜》

古印譜錄。明顧從德藏集，王常輯拓。顧從德字汝修，武陵（今湖南常德）人。其父為御醫時即開始收集古印。此譜為匯集其父、兄、弟、姪三世所得之印而成。隆慶五年（1571年）成書。六卷，有朱拓本及墨拓本兩種。第一卷為官印，餘為私印，按韻排列。首頁有朱印木戳一方，文曰：「古玉印百五十有奇，古銅印千六百有奇，家藏及借自四方者，集印數年乃成，僅二十本。手印者、藏印者、朱楮者三分之。手印者隨亦致病。斯譜有周秦漢跡，每本白金十兩。」原本存世極少，後經重加編次，增訂為《印藪》，改署王常為編者，顧從德為校者。

2 《學山堂印譜》

明代諸家刻印譜錄。明張灝藏輯。張灝一名素，又名休，字夷令，又字古民、康侯，號長公，別號白於山人、夷山人、夷山樵叟、平陵居士等，江蘇太倉人。曾築學山園，佔地二十多畝。張氏廣交遊，友人皆為當代名流，為張氏篆刻。作品收入此譜的有歸文休、何震、蘇宣、沈從先、朱簡、梁袠、顧元芳、程彥明、何通等，可惜雖有釋文但未在印旁一一註明作者。有六冊五卷本與十冊八卷本兩種行世。五卷本成書於崇禎四年（1631年），首卷有楊汝成、顧錫疇等序跋題詞二十則，並有李繼貞《學山堂記》一篇。第二至第六冊為名家刻印，每頁二至四印，共收印1,192方。八卷本成書於崇禎七年（1634年），在原譜基礎上有所增訂。董其昌、陳繼儒序中言明新增，有篆刻家姓氏一篇。第二至第九冊為名家刻印，每頁一至四印，共收印2,032方，末冊為歸文休《學山記》、馬世奇《學山紀遊》及《學山題詠》。張氏所藏印石，在明清之際由其後輩散出，道光年間，昭文（今江蘇常熟）顧湘收得張氏藏印中十之三四，拓成《學山堂印存》四卷。

3 《飛鴻堂印譜》

明清諸家刻印譜錄。清汪啟淑藏輯。成書於乾隆十年（1745年）。五集，每集八卷，計四十卷，共收印四千餘方。以閒章居多，每頁二印，有釋文，但未全部註明作者姓名。每集分別有序，首卷有金農題字、汪氏二十一歲小像及凡例十五則。作者中水平高低參差甚大，反映了當年印壇之風貌。有上海有正書局石印本行世，近年也有影印本出版。

4 《漢銅印叢》

古印譜錄。清汪啟淑藏輯。汪氏出身鹽商之家，後官至兵部郎中，藏書之富，有江南第一之稱，編有《飛鴻堂印譜》等二十七種印譜，撰有《續印人傳》等多種著作。乾隆三十一年（1766 年）成書。因鈐拓有先後，收印亦有不同，有八卷及十二卷兩種版本。十二卷本收官印 152 方、私印及雜印 930 方。商務印書館曾據十二卷本影印出版。

5 《看篆樓古銅印譜》

古印譜錄。清潘有為藏輯。潘有為字卓臣，號毅堂。乾隆三十七年（1772 年）進士，官至內閣中書。在京師時，廣搜古銅印，得一千三百餘鈕，約十之七八是程從龍（荔江）舊藏之精品。因為鈐拓有先後，故傳本收印的數量也有異同。此譜的流傳，先是潘有為歿後，印歸其姪潘正煒（季彤）收藏，鈐為《聽帆樓古銅印匯》。正煒歿後，印為何昆玉所得，並鈐為《吉金齋古銅印譜》。之後，所有藏印歸山東濰縣（今濰坊）陳介祺，並匯入陳氏的《十鐘山房印集》。

6 《簠齋印集》

古印譜錄。清陳介祺藏輯。有陳氏自署。許瀚、吳式芬、何紹基一同審定。咸豐二年（1852 年）成書。十二冊。每頁三至四格，每格一印，共收古璽 190 方、官印 389 方、私印 1,850 方，以及虎符 11 枚、計檢 3 枚、封泥 60 枚。

7 《小石山房印譜》

明清諸家刻印譜錄。清顧湘、顧浩藏輯。其中由安徽歙縣刻印名家程椿（壽岩）鑴摹頗多。因先後輯拓之故，所收內容有所不同。道光十年（1830 年）初版本有正譜四卷、別集一卷、附集一卷，同治年間重輯本有正譜四卷、別集一卷、集名刻一卷。因清末戰亂，舊印失去十之三四，故以別的印補人。

8 《二百蘭亭齋古銅印存》

古印譜錄。清吳雲藏輯。吳雲字少甫，號平齋、退樓、愉庭，浙江歸安（今湖州）人。官至蘇州知府。精鑒藏，收藏金石書畫極多，藏品中最珍貴的有「齊侯罍」兩種、宋元時舊拓《蘭亭序》二百種，故將書齋命名為「兩罍軒」、「二百蘭亭齋」。同治元年（1862 年），吳雲將自藏印及嘉興張廷濟藏印，編成印譜六冊，收官印 78 方、古璽 78 方、私印 487 方，吳雲自作序。同治三年（1864 年），又由婺源戴行之、嘉興汪嵐坡代為編輯成二十部、每部十二卷，吳氏自序，世稱為「同治本」。光緒二年（1876 年），吳雲在蘇州知府任上，太史陳壽卿索印譜而復拓《二百蘭亭齋古銅印

存》，由於原拓二十部已全部分贈師友，於是吳雲又邀請著名金石家吳蘭馨、張玉斧與林海如，在蘇州官署重輯此譜，世稱「光緒丙子本」。此譜傳世稀少，也未説明重印部數，只知每部十二冊，每面一印，共收官印 244 方、古璽 75 方、私印 728 方、宋元官印 37 方。因為吳雲藏印中有 400 方是嘉興張廷濟舊藏，故《二百蘭亭齋古銅印存》所收之印，部分與張氏之《清儀閣古印偶存》相同。

9 《二金蝶堂印譜》

印譜。清趙之謙刻。此譜有三種版本：（1）徐士愷藏石的觀自得齋本，有楊見山題扉頁，並有葉銘摹趙之謙小像及吳大澂篆書序。每頁一印、隔頁拓邊款，共八冊。（2）傅栻輯萬憙齋本，有周星詒題扉頁，傅栻跋。每頁一印，共二冊。（3）石廬主人審定本，童大年題字，有邊款，不記年月。

10 《澂秋館漢印存》

古印譜錄。近代陳寶琛藏輯。除寶琛字伯潛，號弢庵，別署聽水老人，福建閩縣（今閩侯）人。曾任溥儀師傅。他的父親陳承裘（子良）在關中所得古彝器及璽印甚多，運回福建後，由陳寶琛加上自己收藏的古璽印集成此譜。此譜三種版本冊數有異：四冊本成書於光緒四年（1878 年），收官印 93 方、私印 423 方，有序跋三篇；八冊本版式稍大，官印同上，私印 449 方，無序跋；十冊本有 1925 年羅振玉序，收官印 89 方、古璽 61 方、私印 576 方。

11 《齊魯古印攈》

古印譜錄。清高慶齡輯。高慶齡，山東濰縣（今濰坊）人。光緒七年（1881 年）成書。此譜乃高氏搜訪三十餘年而成，所收璽印皆出土於齊魯古地（今山東一帶）。四冊：第一冊為古鈢及秦漢官印等 114 方，第二冊為私印 189 方，第三冊為私印 191 方，第四冊為兩面印、吉語印、肖形印 78 方。有高氏自序及潘祖蔭、王懿榮序，宋書升、高鴻裁跋。譜成，高氏即歿，由其子高瀚生作增補工作。此譜精品極多，尤以古鈢為佳。此譜收錄之璽印，後歸吳大澂之十六金符齋。高慶齡之甥郭裕之也好收藏印章，光緒十八年（1892 年）將所得編成十六冊《續齊魯古印攈》，共收璽印 1,063 方。

12 《十鐘山房印舉》

古印譜錄。清陳介祺藏輯。陳氏從道光、咸豐而經歷同治、光緒，結集個人藏印的印譜共有三種：（1）《簠齋印集》。（2）《十鐘山房印舉》，同治十一年（1872 年）陳介祺六十歲時編，世稱「六十歲本」。他將舊藏璽印精品及收購自何昆玉、潘有為、葉志詵幾家藏印，加上吳式芬、吳雲、李璋

燈、吳大澂、李佐賢、鮑康幾家藏印，督促其次子陳厚滋與何崑玉共同編次，鈐拓成譜。僅拓成十部，每部裝成五十冊或一百冊，共收入璽印 10,376 方。（3）《十鐘山房印舉》，光緒九年（1883年）陳介祺七十一歲時編，世稱「七十歲本」。隨着收藏的增多，陳氏親自改稿作序，也只鈐拓十部，每部 191 冊，共收人璽印 10,284 方。這兩次拓譜，總數均在 10,000 方以上，幾乎集中了國內所有名家藏印，可謂集古印譜之最，體現了古璽印研究全盛時期的風貌。後人將以上印譜尚未裝訂的散頁，按不同版式及用紙裝訂成譜，故還有冊數不一致的同名印譜流傳。1921 年涵芬樓曾用改稿本將多印聚於一頁影印，裝為十二冊，有陳敬第題記。1985 年上海書畫出版社用朵雲軒所藏改稿本，精選二千餘方，增補上釋文，重新設計版面，出版了普及本《十鐘山房印舉選》。

13 《 十六金符齋印存 》

古印譜錄。清吳大澂藏輯。吳氏為卓有成就的金石學家、古文字學家，精鑒別，富收藏。他因收有古代的十六種兵符和二十八方漢代將軍印，故將自己的書齋名為「十六金符齋」和「二十八將軍印齋」。他以古銅器、璽印、石鼓、刀幣上的文字編成《説文古籀補》一書，至今仍不失為古文字考證的重要工具書。吳氏任廣東巡撫時，曾邀請著名篆刻家黃士陵與尹伯圜在他設立的廣雅書局校書堂工作，並由他倆在光緒十四年（1888 年）合作完成了《十六金符齋印存》的鈐拓工作，故鈐拓質量極精。此譜共二十六冊，收印 2,021 方，每頁僅鈐一印。其中第一至第四冊為官印，第五至第八冊為私印，第九冊為名人印及金、銀、玉、角等印，第十至第十二冊為六面印及兩面印，第十三至第二十四冊為辟邪之鈕、熊鈕、鼻鈕及壇鈕等印，第二十五冊為吉語印、漢魏以後之印、奇字印及唐宋玉押，第二十六冊為元押及兩面印等。另外，宣統時有吳隱作序的三十冊上海西泠印社鈐拓本，質量上較原本遜色，是否以原印所鈐，未有定論。

14 《千璽齋古璽選》

古印譜錄。清吳大澂藏輯。五冊，無序跋。只收古璽，比《十六金符齋印存》中所收的古璽多，計750 方。

15 《雙虞壺齋印存》

古印譜錄。清吳式芬藏輯。吳式芬字子芯，號誦孫，山東海豐（今無棣）人。道光進士，官至內閣學士。此譜多次輯拓，均無序跋。一種六冊本，藍色亞字框，每頁一至六印，內收古璽 93 方、官印 171 方；另一種八冊本，收古璽 92 方、官印 171 方、私印 748 方；又一種一頁分三格，每格一印，收古璽 42 方、官印 107 方、私印 744 方。

16 《濱虹草堂藏古鈢印》

古印譜錄。近代黃賓虹藏。初集八冊，每頁一印，收古璽 131 方、官印 73 方、私印 254 方，有自序及例言十三則。二集亦八冊，收古璽 159 方、官印 48 方、私印 241 方。另有一種四冊本，收古璽 66 方、官印 44 方、私印 99 方。

17 《匋齋藏印》

古印譜錄。清端方藏輯。端方，托忒克氏，字午橋，號匋齋，滿洲正白旗人。官至兩江總督，收藏有大量金石、碑拓。其所藏璽印，大多為劉鶚（鐵雲）舊藏，故此譜第一、二、四集所收之印，與劉鶚《鐵雲藏印》之第二、三、四集相同。此譜所見大多是上海有正書局石印本及鋅版印刷本。石印本共四集十六冊，鋅版本集印成四冊。

18 《遯盦秦漢印選》

古印譜錄。近代吳石潛藏輯。吳氏為西泠印社創始人之一，富收藏，精鑒別。在上海設西泠印社，以出售印泥、鈐拓印譜為主要業務。一般隨時鈐拓裝訂出售，故一譜前後究竟拓有幾次，較難統計。此譜初拓於宣統元年（1909 年），共六冊，收古璽 59 方、官印 72 方、私印 71 方，有自序。宣統三年（1911 年）和 1914 年都有鈐拓本，計四集二十四冊。其中 1914 年本有吳氏自序和丁輔之等題詞，第一集收古璽 109 方、官印 37 方、私印 61 方，第二集收古璽 53 方、官印 36 方、私印 111 方，第三集收古璽 73 方、官印 36 方、私印 97 方，第四集收古璽 38 方、官印 67 方、私印 107 方。

19 《赫連泉館古印存》

古印譜錄。近代羅振玉藏輯。羅振玉字叔言，又字叔蘊，號雪堂，浙江上虞人。精鑒藏，在甲骨文的研究上有傑出貢獻，其著述及所輯印譜頗多。此譜成書於 1915 年。有羅氏自作長序，每頁六印，共收古璽 72 方、秦印 39 方、官印 31 方、唐宋以下的官印 10 方、私印 150 方、元以下的私印 24 方。1916 年又輯有《赫連泉館古印續存》，共收古璽 135 方、官印 63 方、私印 292 方，有羅氏自序。

20 《隋唐以來官印集存》

古印譜錄。近代羅振玉藏輯。1916 年石印本，收隋唐以來官印 288 方，每頁一至四印，有羅氏長序。歷代輯印，都以璽印為主，即使收有隋唐以後官印的，也屬鳳毛麟角。該譜在目錄中一一註明所收印的出處，並且訂正了前人考證之誤，因而此譜之價值不同於眾。

21 《西泠八家印選》

印譜。收集丁仁及其祖輩三世所藏舊籍與「西泠八家」丁敬、蔣仁、黃易、奚岡、陳豫鍾、陳鴻壽、錢松、趙之琛的刻印，計 600 方左右。1925 年初版，共四冊，有邊款、釋文、考證及小傳。1982 年杭州西泠印社出版的《西泠後四家印譜》即據此譜之後四家部分，重排版面影印出版。

22 《金薤留真》

古印譜錄。清乾隆帝藏輯。乾隆帝所搜古銅印 2,291 方，原儲為五篋，以「東壁圖書府」五字分別誌之。後以一篋為一集鈐拓成譜，乾隆帝題簽，蔣溥、汪由敦等八人合跋於後。1926 年故宮博物院按原譜編次，重拓二十四部。每部二十四冊，每頁一印。後又有影印本一種，五冊，每頁四印，較為輕便。

23 《碧葭精舍印存》

古印譜錄。近代張厚谷藏輯。張厚谷字修府，河北南皮人，僑寓上海，精於鑒藏。成書於 1927 年。八冊，有褚德彝序，每頁一印，共收玉印 41 方、古璽 117 方、官印 90 方、周秦印 70 方、漢私印 15 方，鈐拓極精。

24 《尊古齋印存》

古印譜錄。近代黃濬輯。黃濬字伯川。1931 年成書。共分甲、乙、丙、丁四集，每集十冊（十卷），每頁一印，有柯昌泗及馮汝玠序。甲集：卷一、卷二收古璽 79 方，卷三周秦印 50 方，卷四官印 50 方，卷五私印 50 方，卷六兩面印 49 方，卷七吉語印 30 方，卷八肖形印 45 方，卷九玉印及瓦印 36 方，卷十宋元官印 29 方；乙集：卷一、卷二古璽 89 方，卷三周秦印 50 方，卷四官印 50 方，卷五私印 48 方，卷六兩面印 41 方，卷七吉語印 37 方，卷八肖形印 41 方，卷九玉印等 31 方，卷十宋元官印 41 方；丙集：卷一、卷二古璽 100 方，卷三周秦印 50 方，卷四、卷五官印 90 方，卷六私印 50 方，卷七兩面印 33 方，卷八吉語印及肖形印 50 方，卷九玉印等 22 方，卷十宋元官印 40 方；丁集：卷一、卷二古璽 100 方，卷三周秦印 50 方，卷四、卷五官印 95 方，卷六私印 50 方，卷七兩面印 33 方，卷八吉語印及肖形印 50 方，卷九玉印等 22 方，卷十宋元官印 40 方。

25 《黟山人黃牧甫先生印存》

印譜。清黃士陵刻，子黃石（少牧）輯。上下兩集，每集兩冊。因以作者舊留之印蛻做底版，鈐拓極精。1935 年上海西泠印社以此為底本石印出版時，印面都較完整，惜邊款可能用蠟墨拓製，效果較差一點。

26 《黃牧甫印存》

印譜。清黃士陵刻。此譜有三種：（1）張魯盦藏石的輯拓本，大多是黃士陵為王秉恩、潘蘭史所刻之印。共二冊，每頁一印，有邊款。（2）陳融輯拓本，乃黃氏為鍾錫璜、盛季瑩、黃紹憲、歐陽務耘等人所刻之印。約成書於 1935 年前後。共六冊，每頁一印，邊款也佔一頁，收印 151 方。（3）黃文寬輯拓本，大多是黃氏為龍鳳鑣、俞旦、李茗柯、孔性腴等人所刻之印。共二冊，每頁一印，收印 151 方，鈐拓都不佳。

27 《璽印集林》

古印譜錄。近代林廷勳選鈐過目、童大年編次。林氏為福建侯官（今福州）人。他廣交遊，竭數十年之力，將所得印蛻 2,200 餘方，裝成六十冊《石廬璽印萃賞》，有吳昌碩、黃賓虹序。後改題為《璽印集林》。1938 年經童大年刪訂後由商務印書館影印出版，流傳較廣。共四冊，每頁六至十二印不等。第一冊為古璽，第二冊為官印及二字私印，第三冊為私印及子母印，第四冊為兩面印、吉語印、六面印、肖形印，以及唐、宋、遼、金官私印、元押。

28 《丁丑劫餘印存》

明清諸家刻印譜錄。匯集了杭州丁輔之《八千卷樓印存》、高絡園《樂只室古璽印存》、平湖葛書徵《傳樸堂藏印菁華》、余杭俞序文《荔園印存》四譜之精華，是集拓明清名家最為出名的一部印譜。1938 年由上海宣和印社鈐朱拓墨成書、共二十一部，以「浙西丁高葛俞四家藏印集拓二十一部已卯春成書」二十一字為編號。譜內收印 1,900 餘方，計印人 273 家，譜後附有印人小傳。1986 年上海書店以原鈐本為底本，合數印為一頁影印出版。

29 《伏廬藏印》

古印譜錄。近代陳漢第藏輯。陳漢第字仲恕，號伏廬，浙江杭州人。精鑒賞，以先後所得古璽印，六次鈐輯成譜。（1）《伏廬藏印己未集》，六冊，1919 年輯成，每頁一印，收古璽 70 方、官印 19 方、私印 109 方、元押及雜印 44 方，有陳氏自序；（2）《伏廬藏印庚申集》，五冊，1920 年輯成，每頁一印，收古璽 59 方、官印 60 方、私印 193 方，無序跋；（3）《伏廬藏印續集》，十冊，1926 年輯成，收印 500 方，其中最精者為《伏廬藏印印槧》二冊，收印 100 方；（4）《伏廬藏印三集》，1938 年輯成。以上四次均由邵裴之協助鈐輯成譜。（5）《伏廬考藏鉨印》，十一冊，1939年輯成，每頁一印，收印 600 餘方，有王福庵序，方節庵協助輯拓。（6）《伏廬選藏鉨印匯存》，三冊，1940 年輯成，石印兩色套印，每頁分六格，每格一印，有陳氏《伏廬藏印己未集》舊序及邵裴之為續集、三集所作序。

30 《苦鐵印選》

印譜。吳昌碩刻,方約(節庵)輯拓。1950 年出版。四卷,計四冊,共收印 440 方。每頁一印,同頁拓有邊款。有王福庵題扉頁,王個簃作序。

31 《豫堂藏印甲集》

印譜。清趙之謙刻,錢君匋藏輯。1960 年由符驥良精拓而成,每頁一印連邊款,共收印 95 方,以各印的製作先後為序。除趙之謙的自用印外,主要是為魏錫曾等名家刻的印。該譜還附有錢君匋向張魯盦、葛錫祺、葛書徵、矯毅借拓的若干鈕。

32 《豫堂藏印乙集》

印譜。吳昌碩刻,錢君匋藏輯。1962 年由符驥良、華鏡泉拓成,每頁一印連邊款,共收印 111 方,以各印的製作先後為序。經過十年文革動亂,所收趙之謙、黃士陵、吳昌碩印章略有遺失,但印譜則保存完好。錢君匋晚年將這部分印章全部捐給了浙江桐鄉君匋藝術院。《豫堂藏印甲集》及《豫堂藏印乙集》兩部印譜於 1998 年後由安徽美術出版社易名為《錢君匋藏印譜》陸續出版。

33 《西泠四家印譜》

浙派諸家印譜錄。收集清丁敬、蔣仁、黃易、奚岡四家早期鈐本。1964 年西泠印社初版,每頁一至七八印不等,有邊款。1979 年增訂再版時,增加沙孟海跋。

34 《吳昌碩篆刻選集》

印譜。吳昌碩刻。1965 年朵雲軒選輯出版。每頁三至七印,間附邊款,印下有釋文及刻印年齡,有線裝宣紙本及海月紙本兩種。1978 年改版重印,為膠版紙平裝本。

35 《趙之謙印譜》

印譜。清趙之謙刻。1979 年上海書畫出版社出版「晚清六家印譜」之一。收印 340 餘方,附邊款、釋文。

36 《上海博物館藏印選》

古印譜錄。上海書畫出版社選編。此譜精選上海博物館所藏自戰國至清初各個時期的銅、玉、金、銀等質的官私印中有代表性的印蛻 472 方(多面印以一方計),附釋文。其中戰國至晉代之印,均附該館所複製的封泥墨拓,還附有古封泥拓本及古印之印鈕及印面照片九幅。

37 《汪關印譜》

印譜。明汪關刻。1980 年上海書畫出版社據《寶印齋印式》舊譜選輯而成，收印 263 方。

38 《吳讓之印存》

印譜。清吳熙載刻。此譜有兩種：（1）1981 年西泠印社本。魏稼孫於同治二年（1863 年），自福建至江蘇泰州親晤吳讓之，在其案頭手鈐印 107 方。西泠印社據以重新編排影印。有胡澍題扉頁及趙之謙書「書揚州吳讓之印稿」手跡，吳讓之自跋一則，並有吳昌碩、丁輔之、趙叔孺等十餘人的題詞，後附釋文。（2）1904 年上海西泠印社所輯十冊或八冊本，每頁一印。另有石印本一種，一冊，每頁六印，收印與鈐拓本同，版心題為「中國印學社編」。

39 《古璽彙編》

古印譜錄。羅福頤主編。1981 年文物出版社出版。古璽來源以故宮博物院為主，兼及中國歷史博物館、北京市文物管理處、天津歷史博物館、浙江省博物館、西泠印社、國家圖書館、中國科學院圖書館等單位所藏精品。全書共收錄戰國古璽 5,708 方，其中官璽 369 方、私璽 3,391 方、複姓私璽 381 方、成語璽 785 方、單字璽 610 方、補遺 172 方，為古璽之集大成者。

40 《故宮博物院藏古璽印選》

古印譜錄。羅福頤主編。此譜精選故宮博物院所藏戰國古璽 219 方、秦漢魏晉私印 185 方、秦漢至南北朝官印 182 方、唐宋以來官私印 59 方，每印均有印鈕照片。這些精品舊藏於陳氏簠齋、徐氏懋齋、陳氏伏廬、陳氏澂秋館、王氏惜篁軒等，建國後歸故宮博物院收藏。

41 《西泠後四家印譜》

浙派諸家印譜錄。收集清陳豫鍾、陳鴻壽、趙之琛、錢松之印。1982 年西泠印社據 1925 年丁輔之拓《西泠八家印選》中的後四家部分重排影印，每頁一至四五印不等，有邊款。

42 《黃牧甫印譜》

印譜。清黃士陵刻。1982 年西泠印社據 1934 年上海西泠印社出版之《黟山人黃牧甫先生印存》，略有刪削，重排版面，補加釋文後影印出版。王福庵題扉頁，馬國權作序。

43 《吳讓之印譜》

印譜。清吳熙載刻。1983 年上海書畫出版社出版「晚清六家印譜」之一。收印 400 餘方，每頁一至五印不等，大多有邊款及釋文。

44 《吳昌碩印譜》

印譜。吳昌碩刻。1985 年上海書畫出版社出版「晚清六家印譜」之一。收印 1,000 餘方，有釋文，大多有款識，為歷來吳氏印譜中收印最多的一種。

45 《秦漢鳥蟲篆印選》

古印譜錄。韓天衡編訂。1986 年上海書店出版社出版。編者從傳世秦漢璽印名譜中，精選鳥蟲書文字清晰且鈐蓋精良者 300 餘方，並擇其較佳者放大數倍附於印蛻之下。書首有韓氏論鳥蟲篆印專文為序。

46 《湖南省博物館藏古璽印集》

古印譜錄。陳松長、高志喜主編。湖南省博物館所藏墓葬發掘及歷年徵集的古璽印 1,000 餘方，1991 年上海書店出版社從該館藏璽印中，精選了 595 方編成此書。分戰國至秦、兩漢至南北朝、唐宋以來三個大段。此書特點是每印有釋文、年代、質地、出處及該印原大尺寸，並附印鈕照片。書後有部分璽印印鈕、印面的彩色照片。尤其是書後附有「本書所收湖南出土古璽印章的墓葬情況及同墓隨葬器物一覽表」。

47 《古玉印精萃》

古印譜錄。韓天衡、孫慰祖編訂。1992 年上海書店出版社出版。收歷經各個時期藏家著錄之傳世玉印及建國以來新出土的秦漢玉石印章 379 方，少數精品作了放大處理。書首以孫慰祖〈戰國秦漢玉印藝術略說〉專文為序。

48 《古封泥集成》

封泥譜錄。孫慰祖主編。1994 年上海書店出版社出版。為秦、漢、魏、晉、唐各代存世封泥的總集，共收人封泥拓片 2,670 件。此書鑒別精嚴，汰除偽品，按時代及官、私印分類。官印則按官制、地理分別歸類，檢索方便。書後附有封泥文字編（以筆畫為序），以補充古璽印文字之不足，共收人單字 704 個、重文 2,084 個。

49 《中國肖形印大全》

古印譜錄。溫廷寬編。1994 年山西古籍出版社出版。全書收錄編者歷時四十年搜集的傳世古肖形印譜中精品 2,000 餘方，分人物、建築物、獸、鳥、四靈（吉祥類）、龍魚龜蟲、花紋等七類，每類中又分若干小類。少量古銅器與古銅器的印模因其年代久遠，另立一類，置於人物類之前，本書

書首有編者撰寫的專題研究論文〈肖形圖案印的歷史〉、〈各種肖形圖案印的分類、題材和時代〉、〈各種圖案印的藝術鑒賞〉與〈肖形圖案印主要印譜收藏所在〉。

50 《叢翠堂藏印》

印譜。清黃士陵刻、錢君匋輯拓,按創作時期先後為序,多是黃氏為江仁舉、李茗柯、蘇若瑚、歐陽務耘等人所刻之印。共二冊,每頁一印,有邊款,收印 159 方。1998 年由安徽美術出版社易名為《錢君匋藏印譜》先後出版了黃士陵、趙之謙、吳昌碩三種印譜。

參考書目

（按筆畫排序）

1. 上海博物館：《上海博物館藏印選》，上海：上海書畫出版社，1979 年。

2. 王義驊編著：《新編篆刻五十講》，杭州：西泠印社出版社，2007 年。

3. 中國璽印篆刻全集編輯委員會編：《中國璽印篆刻全集》上海：上海書畫出版社，1999 年。

4. 吳硯君主編：《盛世璽印錄》，北京：文化藝術出版社，2017 年。

5. 吳頤人編著：《篆刻法》，上海：上海書店，1991 年。

6. 沙孟海著：《印學史》，杭州：西泠印社出版社，1987 年。

7. 林章松編著：《松蔭軒藏印譜目錄初稿（重修本）》。2007 年。

8. 郁重今編纂：《歷代印譜序跋彙編》，杭州：西泠印社出版社，2008 年。

9. 陳振濂著：《篆刻形式美學的展開：大學篆刻藝術形式與技巧的專業訓練系統》，杭州：西泠印社出版社，2005 年。

10. 孫慰祖編著：《孫慰祖璽印封泥與篆刻研究文選》，上海：上海古籍出版社，2019 年。

11. 韓天衡、孫慰祖編著：《簡明篆刻教程》，吉林：吉林美術出版社，2019 年。

12. 韓天衡、張煒羽著：《中國篆刻流派創新史》，上海：上海書畫出版社，2011 年。

13. 韓天衡編：《中國印學年表》，上海：上海書畫出版社，1987 年。

14. 羅福頤編：《古璽印概論》，北京：文物出版社，1981 年。

責任編輯　吳黎純

裝幀設計　龐雅美

排版　陳先英

印務　劉漢舉

西泠學堂專用教材

篆刻入門

編著　林墨子

出版　**中華書局（香港）有限公司**

香港北角英皇道 499 號北角工業大廈 1 樓 B

電話：(852) 2137 2338　傳真：(852) 2713 8202

電子郵件：info@chunghwabook.com.hk

網址：http://www.chunghwabook.com.hk

集古齋有限公司

香港中環域多利皇后街 9–10 號中商大廈三樓

電話：(852) 2526 2388　傳真：(852) 2522 7953

電子郵件：tsiku@tsikuchai.com

網址：http://www.tsikuchai.com

發行　**香港聯合書刊物流有限公司**

香港新界荃灣德士古道 220–248 號荃灣工業中心 16 樓

電話：(852) 2150 2100　傳真：(852) 2407 3062

電子郵件：info@suplogistics.com.hk

印刷　**中華商務彩色印刷有限公司**

香港大埔汀麗路 36 號中華商務印刷大廈

版次　**2022 年 5 月第 1 版第 1 次印刷**

©2022 中華書局

規格　16 開（286mm x 210mm）

ISBN　978-988-8807-01-7